U0134794

寰宇智慧投資 432

不存在的績效：
穩定報酬的真相解密！
馬多夫對沖基金騙局
最終結案報告

No One Would Listen: A True Financial Thriller

哈利‧馬可波羅 Harry Markopolos —— 著

陳民傑 —— 譯

寰宇出版股份有限公司

目錄 CONTENTS

序 Foreword

金融監管迫不及待

哈利・馬可波羅是一名英雄。

但這個名聲與他原本想做的事無關，他既沒能阻止馬多夫建立史上規模最大的龐氏騙局，也沒能保住馬多夫投資者的資金。

他所做的，是把他曾提出的警告整理成一份詳盡的紀錄文件，當馬多夫案最終內爆而崩潰時，身負杜絕舞弊、保護投資者職責的美國證券管理委員會（United States Securities and Exchange Commission，SEC，以下皆稱證管會）就無法隨口瞎說而推卸責任。

龐氏騙局往往在「穩定的不平衡」（stable disequilibrium）狀態裡運作。也就是說，這樣的

騙局雖然終究無法成功，但只要條件許可，它就有可能無限期地持續下去。某個事物得以長久存在，並不代表它是正當的。在馬多夫的故事裡，縱使其中處處插著紅旗，那個美好到令人難以置信的情境仍迷惑了投資者。馬多夫的績效紀錄，跟通用電氣（General Electric）連續一百個季度的利潤成長紀錄，或者跟思科公司（Cisco）在一九九八年至二〇〇一年連續十三個季度高於分析師預測一美分的股價相比，有什麼差異呢？馬多夫的績效紀錄太不真實了，因而也引發質疑。問題在於：我們是否應該只堅定杜絕龐氏騙局？或者對其他較為隱晦的操縱手法也應該有所行動？

有一次，我向一位華爾街分析師指出某家公司做假帳。這位分析師卻說，他更有把握看漲這家公司的股票——因為這麼做的公司從不會讓華爾街失望。

多年來，我親眼目睹，乃至親身經歷，證管會如何為了保護大罪犯，犧牲他們本該保護的投資者。對於業內的小欺小詐、小規模內線交易，沒錯，還有對沖基金的小過失，證管會採取嚴厲手段，這確實是它該做的。然而，一旦面對大公司與大型機構時，證管會瞬間變得謹慎、溫和，只徵收起不了震懾作用的罰款、聚焦在文件紀錄等枝微末節，卻忽略了真正重要的事，比如正受騙的投資者。

馬多夫案就是這個問題的縮影。罪行尚未揭發前，他是大型的證券經紀經銷商、納斯達克（NASDAQ）前主席。他的名氣不是來自於基金經理的身分，更別說對沖基金經理的頭

衛，因為他並不是。騙局東窗事發後，他成了眾所皆知的騙徒，人們稱他為對沖基金營運者。

即使如此，迄今，他的對沖基金仍是我所聽過唯一不收取管理費與績效獎金的。如果他的頭銜是對沖基金經理的話，我懷疑他是否還能把證管會蒙在鼓裡；證管會若知道他經營對沖基金的話，應該早就把他捉拿歸案了。

華倫・巴菲特（Warren Buffett）說：「海水退潮後，你才知道誰沒穿褲子。」二〇〇八年的金融危機，讓我們看到許多人，包括馬多夫，原來一直都沒穿褲子。有效的監管意味著即使在漲潮時，也有能力阻止這些沒穿褲子的人。

如各位所見，證管會確實採取了一些改革措施，而哈利・馬可波羅也對這個機構的未來表示信心。但等證管會真正對某個尚未申請破產的大企業、華爾街機構提出訴訟（即在資金賠光前採取行動），我再下評斷。

如果馬多夫的崩垮真有為我們帶來一絲光明的話，那指的必然就是證管會在這一瞬間被戳破了。哈利・馬可波羅讓這一切得以發生，我們都該向他致上謝意。

大衛・安宏（David Einhorn）

二〇〇九年十二月

前言 Introduction

為正義而戰

二〇〇九年六月十七日，陰雨綿綿的午後，地點是曼哈頓下城的「大都會懲教中心」（Metropolitan Correctional Center，MCC），大衛·科茲（David Kotz）坐在一間只有單格窗戶的小房間裡，耐心等著與伯納·馬多夫（Bernard Madoff）會面。馬多夫一手操縱了史上最大宗金融犯罪案，而這場價值六百五十億美元的龐氏騙局，卻完全沒有被美國證券管理委員會所揭發——儘管我在過去九年裡曾向他們提交了五次相關證據。科茲身為證管會總監察長，此時正在調查他主事的機構在這次事件中的全面失責。

科茲與副手諾爾·法蘭吉平（Noelle Frangipane）並肩而坐，他們對面有個空位，空位兩邊

坐著馬多夫的兩位律師——艾拉・索金（Ira Lee Sorkin）和尼可・迪巴洛（Nicole DeBello）。

馬多夫終於被押送進這個房間，警衛小心翼翼地解除手銬。馬多夫曾經是金融業之王，廣受敬重——他是納斯達克證券交易所的創辦者之一，也曾任該交易所主席；他擁有華爾街最成功的其中一家證券經紀經銷商，更是顯赫的紐約慈善家。現在，身著亮橘色囚衣的他，在四周暗灰色牆壁前格外顯眼；他落坐在兩位衣著光鮮的律師中間。

馬多夫答應會面，但是有一項條件：談話內容不得錄音或謄寫。科茲首先向馬多夫說明他有法定義務說出真相。一週後，馬多夫將被判決，這或許是他答應與科茲當面對話的原因之一。或者，這決定僅僅出於他的自負，只是想要緊抓住最後一次成為焦點的機會。馬多夫的動機有誰料得準呢？他的動機成謎，即使到了今天，這個人仍充滿謎團。

根據科茲事後回顧，馬多夫極有禮貌而且非常配合。「我們原本以為他對每個問題大概只會回應一兩個字，或者當他想多說些什麼的時候，一定會被律師打斷。可是當時的情況完全不是這樣，他爽快地回答所有問題，看起來似乎毫無保留。」

在會面的三個小時當中，科茲和法蘭吉平寫下了大量筆記，幾乎就是對話的逐字稿。馬多夫首次透露這場龐氏騙局的全貌，還說明計畫是在無心插柳的狀況下開始的，甚至坦言，他很不客氣地批評證管會調查員是白癡、笨蛋，都是一些只會吹牛的傢伙。科茲留意到馬多夫頻頻吹擂他在金融業裡的人脈。「他聲稱自己認識許多重要人物——

『這人我認識』、那個人『是我的好朋友』、這個人他『很熟』、那個人跟他『有特別的交情』。」

但是當柯茲在談話進行到一半時提到我，馬多夫的態度就改變了。科茲翻著筆記本，問了一句：「你對哈利・馬可波羅這個人瞭解多少？」

馬多夫瞬間輕蔑地揮揮手，一臉憤慨。他跟科茲說，我算不了什麼。「這個人在媒體前面風光，每個人都在看他，他自以為是預言家。但這都是過度渲染，你知道嗎？這個人根本就是業界的笑話。」

馬多夫說我「不過是嫉妒」他的成就。科茲意識到馬多夫視我為對手，而最令他不快的是，我搶盡了原本該屬於他的鋒頭，他不會就此罷休。會談最後，他為自己的投資策略辯解，而這些說詞早已被我擊破。當時他跟科茲這麼說：「你只需要看看這策略是為了哪些人而設計，你就會知道那是可靠的。他們都知道這個策略切實可行。他們懂得比哈利這個傢伙多太多了。」

不，他們不懂。他們只看到錢。面對這個顯露危險魅力，還把我說成是「笑話」的男人，他們根本無法看透。

我必須先聲明，本人並沒有因為最後的勝利而得意。我是哈利·馬可波羅，這是我作為告密者（whistleblower）向證管會揭發的第一起案件，本書內容正是此案件的真實調查報告。

我是如何成為告密者的？一切得從一九九九年說起，好友法蘭克·凱西（Frank Casey）讓我注意到了馬多夫。我對這位華爾街大亨的財務成就感到驚奇，想要更深入瞭解，並嘗試複製他的投資法卻沒有成功，於是我認為那樣的績效是不可能的。我發現裡頭有紅旗警訊，一支接著一支，直到無法再忽略這些警示訊號。

二〇〇〇年五月，我把所有知道的事都告訴了證管會。我前後五次向證管會報告我的憂慮，但沒有人理會，直到一切都太遲了。作為舉發華爾街最有權勢之人的告密者，整個歷程宛如夢魘，我時刻擔心自身與家人安危。他操縱的騙局是市場史上最重大的罪行，這一點我非常肯定。十年後，馬多夫進了監獄，而這背後的一切，我們也都知道了。

我的調查小組由四個正直可靠的成員組成，我們一致相信必須為良善道德而行動。我們形成一道最後防線，守在馬多夫遍及全球的「聯接基金」（feeder funds）[1] 組織以及受害者之間；遺憾的是，這也是唯一的防線。我們極力阻止那些不對勁的事情。由於我們所做的努力，證管

1　譯註：聯接基金是「feeder fund」的直譯，也稱「餵食基金」。這類基金所聚集的資金並不直接投資到市場中，而是透過另一個基金（也被稱為母基金）進行投資。簡言之，聯接基金就像是投資基金的基金。

會將蛻變成一個全然不同的機構，如果這個機構還繼續存在的話；而我們監督與管制市場的方式也將會徹底改變。

這就是我們的故事。

1

可疑的
華爾街之王

當我繼續檢視這些數字時，
問題一個又一個跳出來，
顯眼耀目如同雪地上的紅色馬車。
幾分鐘後，我把文件放回桌上，
「這是詐騙，法蘭克。」我這麼告訴他。

二〇〇八年十二月十一日早晨，從紐約飛往洛杉磯的捷藍（JetBlue）航空班機上，一位來自紐約的不動產開發商正看著椅背螢幕上的CNBC頻道。畫面下方的跑馬字幕顯示，華爾街赫赫有名的納斯達克股票交易所前主席伯納‧馬多夫，因為操縱史上最大的龐氏騙局而遭逮捕。這位開發商靜默了幾秒鐘，全神貫注看著這行報導。不，不可能發生這種事。他心裡這麼想，但這則訊息一遍又一遍地在螢幕上滾動。他轉向身旁的妻子，說她不可能會相信他接下來要說的話，聽說馬多夫是老千，他們投資的幾百萬美元都不見了。他料想的沒錯——妻子不相信他。她根本懶得理會丈夫，說道：「這怎麼可能？」然後繼續閱讀手上的雜誌。

驚嚇中的開發商站起來走到機艙後方，看到幾位空服員正待在機艙廚房裡。「不好意思，」他客氣地說，「但我現在想要離開。你可以幫我開門嗎？別擔心，我不需要降落傘。」

■ 騙局的崩潰只是開始

那一天下午大約五點十五分，我正在新英格蘭一個小鎮的道館裡，看著五歲雙胞胎兒子練習空手道基礎動作。整天陰沉沉的，雨一陣一陣地下，還刮著風暴。我發現手機裡有幾則語音留言。這有點不尋常，我心裡想著，而且沒感覺到手機震動。我走到大廳去聽留言。

第一則來自好友戴夫‧亨利（Dave Henry），他是波斯頓DKH投資公司投資長，管理著巨額資金。他的訊息清楚明瞭：「哈利，馬多夫因為龐氏騙局案，已經被關進聯邦監獄。他在

紐約被逮捕。回電給我。」我感到心跳開始加速。

第二則訊息是另一個超級定量分析師朋友安德烈・梅塔（Andre Mehta）留給我的，他任職康橋匯世投資公司（Cambridge Associates）的另類投資總經理，是退休與養老基金計畫的顧問。從安德烈的語氣，可以感受到他很興奮：「你是對的。上新聞了。馬多夫被逮捕，看來他真的搞了一個超大的龐氏騙局。彭博（Bloomberg）現在都是他的新聞。打給我，我唸給你聽。恭喜你！」

我差點站不穩。幾年來，我一直活在死亡的陰影裡，害怕我對馬多夫的追查會讓全家人陷入險境。波士頓一位告密者彼得・斯坎內爾（Peter Scannell），只是揭發區區百萬美元的擇時交易詐騙，就被人用磚塊打傷，差點喪命。馬多夫的案子可是涉及幾十億美元，其中還有一部分屬於俄羅斯犯罪組織和販毒集團——這些人為了保護投資將不惜殺人。所以我每天必定先檢查汽車底盤和輪艙沒問題後，才會發動車子；到了晚上，我會遠離陰暗的地方；睡覺時，也總會把已上膛的槍放在身邊。突然在一個意想不到的瞬間，這一切都過去了。終於結束了。他們終於抓住馬多夫。我高舉拳頭，對自己大喊一聲：「太好了！」我的家人總算安全了。然後，身體一癱，我必須緊緊抓住欄杆，以免倒下來。我幾乎無法呼吸。在彈指之間，我從能量飽滿的狀態變成精疲力竭。

我當下想做的第一件事是馬上回電。我必須知道詳情。直到操作手機時，我才知道自己的

手正在瘋狂地顫抖。我打給戴夫，他轉述媒體報導，說馬多夫已經向兩個兒子承認，他那上百億美元的投資公司完全是騙局。他坦白告訴兒子，那從來就不是投資。換言之，這二十多年來，他操縱了史上規模最大的龐氏騙局。他兒子即刻通報聯邦調查局，於是調查局探員一大早就到馬多夫的住所，將他上銬逮捕。此案估計有數千名受害者，損失金額高達數十億美元。

我之前就警告過美國政府，這當中涉及的金額高達五百五十億美元。站在道館大廳，如釋重負的感覺很快就消失了，如今我有了新的關切目標。我手上那一大疊文件，即將摧毀證管會的聲望，甚至可能完全擊潰這個作為華爾街看門狗的政府機構——當然，除非政府能夠趕在我發表前得到那些文件。我抓著兩個兒子，迅速趕回家。

我叫做哈利·馬可波羅（Harry Markopolos），這是個希臘名字。我是特許金融分析師，也是舞弊稽核師（Certified Fraud Examiner），所以我是個得意的「希臘怪咖」[1]。

本書要說的，是我的團隊極力阻止史上最大規模的金融犯罪案——馬多夫龐氏騙局，卻以失敗告終的故事。過去九年來，我跟另外三位充滿幹勁的朋友祕密共事，他們在金融產業裡從

1 譯註：原文為「Greek geek」。Geek 有傻瓜、怪胎的意思，也譯為極客、怪傑，在美國俚語中意指智力超群、善於鑽研，常常醉心於自己感興趣的領域，卻不愛社交的怪人。作者在數學與金融定量分析的領域確實展現極客的特徵。另一方面，Greek 意指希臘人，而 Greek geek 一詞也因為諧音而帶有希臘人自嘲的含意。

事不同的工作，但都致力於把馬多夫的罪行帶到證管會眼底下。我們投入了大量時間，冒著失去生命的危險，卻連一個人都救不到；儘管如此，馬多夫最後還是倒台了，我們也得以證明證管會是這個國家最無能的金融監管機構之一。

例如，大家都知道，馬多夫合法經營的證券經紀經銷公司，位在紐約東城口紅大廈（Lipstick Building）第十八、十九樓。但不為人知的是，他的資金管理公司，即其詐騙集團，也位在同一棟大廈的十七樓。馬多夫倒台數個月後，聯邦調查局向我的團隊透露，基於我們在二○○五年所呈遞馬多夫操縱龐氏騙局的證據，證管會曾展開調查，只是這支優秀的隊伍在兩年調查期間內，「完全沒有發現十七樓的存在」。我已經提供擊垮馬多夫所需的證據，他們竟然沒有能力找到這層樓。相反的，他們針對馬多夫證券紀經銷業務的輕微違規，發出三項技術性缺失警告。證管會秀出其他政府機關難以超越的下限。遺憾的是，所有的金融監管機構，包括美國聯邦儲備銀行（Federal Reserve Bank）、聯邦存款保險公司（Federal Deposit Insurance Corporation，FDIC）、金融管理局（Office of the Comptroller of the Currency，OCC）、儲蓄機構管理局（Office of Thrift Supervision，OTS）等，說它們不稱職已算客氣，有的機構可能早被它們應該監管的公司所俘虜。

正如我後來在國會作證時所說：「證管會像老鼠般咆哮、像跳蚤般啃咬。」事後回顧，就這段時間我們團隊所得知的，用那句話或許不太貼切──我當時實在太仁慈了。因為證管會失

靈，成千上萬人的人生從此改變。無數投資者仰賴這個機構所許諾的保護，最終卻血本無歸。況且證管會甚至不需要費力調查，我的團隊已經提供他們需要的所有資料。有了這些，證管會調查員需要做的，頂多是追問馬多夫三道問題，只要這樣就能揭發他的罪行，然後制止其一切作為。這場龐氏騙局規模之大，恰恰就是證管會蓄意對馬多夫犯罪行為視而不見的態度所釀成的。

■ 不是獵食者，就是獵物

我不是第一次調查舞弊行為。我的首次舞弊調查跟偷魚有關，而結果比起馬多夫案真是讓人滿意多了。我父親和兩位叔父曾經在馬里蘭州和德拉瓦州擁有十二家炸魚薯條連鎖店。我因此成為助理主計長，其實就是記帳員的浮誇稱謂。後來，我升任負責管理巴爾的摩郡四家分店的經理。經營過連鎖餐廳的人，都知道零售失竊有多嚴重。我們店裡曾有個經理利用餐廳作為幌子從事「主業」——透過得來速窗口販售毒品，顧客找他訂餐，然後從餐袋裡到炸魚和薯條以外的東西。還有另一個經理，我們早就知道他偷店裡的錢，卻查不出他到底是怎麼偷的。

後來，我叔叔把車子停在對面鬆餅店的停車場，利用望遠鏡觀察他的舉動，才發現當收銀人員午休時，這個經理就會從他的車子裡搬出另一台收銀機，接下來這個小時的銷售額就歸他所有。他的生意真好；不幸的是，這是我們家的生意。

我們家族成員不多，為了防止舞弊，不得不仰賴專業管理，採用當時最先進的電腦系統來管理庫存。每客餐點都有食材配方，而每一份量都有固定大小，藉此可以掌握店內所需的魚肉、雞肉、蝦子、蛤蜊等食材數量。我在家族餐廳裡學會會計，並透過持續比對庫存量和銷售量來得到差額，目標是維持三％的損耗。餐廳必須有一些損耗以及剩餘食材，如果晚上打烊時，帳目沒有損耗，代表你把一些本來該丟棄的冷凍魚肉或壞掉的蝦子端到客人的餐桌上。損耗太少，意味著餐點品質有問題；損耗太多，則表示有小偷。

每當餐廳出現超過五％的食材損耗，我會開始檢查數字，它們意味著店裡有些事情不對勁。我懂得領會數學，知道答案就找得到——只要夠聰明就找得到。我享受看著數字跳舞，並從中得到某種快感。但我以前不是這樣的，七、八年級的時候，我一直跟數學奮戰，還要請家教教我代數。到了高中，數學變成我的拿手科目，我樂在其中。大學時，我主修金融學，卻總是遇到糟糕的微積分老師，他們都是不善於教學的博士，而我實在聽不懂他們的課，前後退選了三次。最後，我請了一位物理系博士生幫我補習，終於搞懂了微分公式，從此數學變成我的本能。

其實不僅是本能，我還是個定量分析師（quantitative analyst，簡稱 quant），這意味著我用數字說話。數字可以說故事。我看得見數字的美妙與幽默，有時候更看到數字的悲劇。奈爾·薛洛（Neil Chelo）是馬多夫案調查小組成員，也是我的好朋友；他把定量分析師描述成「以

數字為形式，將事物概念化的一群人」。他說，定量分析師看著數字，從中看到別人無從察覺的連結，並且以獨特的方式理解這些連結所帶來的意義。我有許多朋友都是定量分析師，奈爾也是，他不僅執著於平衡每個月的銀行帳單，信用卡帳單也要完全對帳，精確度甚至達到美分。定量分析師都是怪咖，而且對此引以為傲。

我讀數字，就像別人讀書那樣。儘管電腦執行運算以及計算衍生性金融商品價值的速度驚人，但即使到了今天，仍然有些非常複雜的數學運算可能連電腦也跑不動。偶爾有些情況需要搞懂這一切，就能理解馬多夫如何成功操縱他的全球龐氏騙局數十載。馬多夫的詭計沒那麼需要搞懂這些算法，除非要玩交易選擇權；你不必知道計算方法，也不會有考試；你甚至不需要二階導函數的運算，即所謂的伽瑪函數（gamma），也就是一階導函數的變動率（delta）。你不精密。有時候，遇到價格無止盡跳動的情況，電腦無法快速追蹤，但我可以。在金融界打滾好幾年後，我能夠比電腦更快速地計算出那些價格。一年當中總會有好幾次，我必須拋開電腦，盯著某一檔股票或市場價格，然後花幾秒鐘計算我自己的選擇權價格。偶爾會有那麼一次，我憑著如此快速且精準的計算能力，搶救了公司的投資，甚至大賺一筆。基於這樣的技能與經驗，我只需看一眼馬多夫的報酬，就幾乎可以斷定那是不可能達成的。

對數字的理解力，曾讓我成功抓到炸魚店裡的小偷。我先清點每個輪班時段的庫存，為期一、兩週，掌握到幾個食材總是短少的時段，這樣一來就能鎖定嫌犯。最後，我確認了唯一會

在那幾個時段值班的員工。知道誰是小偷後，我很小心地避免揭發他。這人把店裡的食材放進購物袋再帶上車，如果當場拆穿，我必須解雇他，可能還得給付失業救濟金。他偷竊的物品價值小到不足以動用法律，但對我的生意來說卻是有感的。我沒有資遣他，也沒有說什麼，只是漸漸減少他的工時，直到一週只輪班一次，這樣的工時自然無法維持生計，於是他就離職了。

馬多夫這條魚大上許多，奇妙的是，要抓住他並不難。

事實上，把我帶進金融業的是另一起犯罪事件。我父親過去往來的銀行員，也就是幫助我們家踏進速食食業的人，在雅德利金融服務（Yardley Financial Services）公司擔任業務代表，即銷售員。這家公司的執行長，後來被揭發銷售假的倫敦黃金選擇權而遭逮捕，公司因此倒閉。

雅德利幾位員工，包括這位銀行員，另外創立了馬克菲爾德證券公司（Makefield Securities）。我父親買進該公司二十五％股權，於是一九八七年我進入這家公司工作。

一開始，我做的是石油和天然氣合夥企業會計、完成折舊明細表、撮合交易確認，都是一些基本又無聊的工作。我拿到的薪資太少了，可是幫家裡工作的薪資通常都很低。看看馬多夫兩個兒子，父親經營史上最成功的詐騙集團，卻沒讓他們參與——至少馬多夫是這麼說的。

一九八七年十月十九日是我領取證照成為股票經紀人第一天，我記得很清楚，因為那天也是股市崩盤的日子。馬克菲爾德是一家場外交易市場（Over-the-counter，OTC，又稱櫃檯交易市場或店頭市場）的造市商，交易的股票有十二至二十五種。我們用哈里斯（Harris）公司的

終端設備，那愚蠢的終端機無法自動更新價格，每敲一次股票代碼，才會浮現那檔股票的即時報價。但是這些機器可以顯示各方針對那一檔股票的買進與賣出報價。那天早上我走進辦公室，一心想要開啟經紀人職涯，沒想到迎接我的卻是一場大混亂。

公司只有四條電話線，從早上九點開始，所有電話就不停地響，一秒也沒停過。這並不尋常，但我經驗太少，不足以意識到自己正處於一個空前的局面，只知道情況不妙。馬克菲爾德是那天少數幾家持續買進的公司，因為持有空頭部位，且之前預測市場會下跌，此時需要回補空單。大多數時候，我們甚至不知道市場當下的價位，因為電腦無法跟上價格下滑的速度。那一約證券交易所的報價大約延誤了三小時，所以我們在下午一點還在處理早上十點的交易。那一天沒有片刻安寧。眼看市場一路下跌，辦公室裡每個人都嚇壞了。我雖然受過專業訓練，卻還沒準備好要迎接如此一場戰役。我資歷太淺了，在那個情況下，不可能有人信任我。我整天都在跑腿，協助設置交易叫價，讓交易員更有效率地處理當日交易。我們知道市場正在崩盤，但沒有足夠的資訊，無從得知情況到底有多糟。當天收盤非常難看。我們幾乎花了整個晚上處理交易，試圖搞清楚處境。市場下跌了二十三％。

這就是我的經紀人生涯第一天。

打從職涯第一天開始，我就為業內的腐敗吃驚不已，但這些手段卻被認為是可行的經營手法。馬多夫並不是憑空出現的畸變，我從入行那天起就目睹了各種不擇手段的行事作風，馬多

夫就是這種文化所孕育出來的代表。我無意控訴整個行業。我認識的大多圈內人都很誠實、正直；然而，在一個以金錢論輸贏的行業裡，大家慣於容忍某種程度的詐欺習性。我對這個行業的想像很快就幻滅了。這是一個由弱肉強食的關係所支撐起來的行業，如果你不知道誰是獵食者，你就變成獵物。法蘭克・凱西——最先讓我們知道馬多夫的人，對於華爾街那些眼裡只有盈利數字而無視於服務客戶的經營方式，他稱之為「謀財害命的金融」。我不知道我們所受的教育到底是哪裡出錯了，但我和我的弟弟路易向來就被教導世間沒有所謂「輕微的失誤」這種事。你要嘛誠實，要嘛不誠實，不可能只誠實一半。這是我在賓夕法尼亞州卡特卓爾高中（Cathedral Prep）學到的。這所天主教學校有一條非常嚴格的規則，每個教師都必定遵守：一旦教師把你擊倒了，他就必須停手。

我算是行為比較良好的學生，只有一次完全被打倒。事情發生在某一年年初，學生必須交出兩塊肥皂，作為體育課後洗澡用。我帶了兩塊寵物狗專用的肥皂，可以讓毛髮光亮、乾淨，還能除虱。我給同學看肥皂包裝上的蘇格蘭獵犬，那真是失策。老師一個接一個點名，被點到名的人就把肥皂放入教室門口的箱子裡。點到我時，全班大笑。老師往箱子裡一看，發現那兩塊肥皂。他發出命令：「過來，你這個笨蛋。」說完就拿起一本很厚的課本往我身上打，直到我被擊倒在地。他的確遵守了規則！我被打成這樣，回家還不敢說，一旦父親知道我在學校惹事的話，我還會再挨一頓打。

我曾經用果蠅惡作劇，幸好沒有被抓到。十年級的生物課需要培育果蠅做實驗，我偷了一小瓶果蠅帶回家，然後偷偷地養了兩個繁殖週期，也就是說，我有一個五加侖的瓶子，裡面裝著數以萬計的果蠅。我跟母親說，這是為了一個特別的科學計畫而培育的。某天，我說服母親早一點送我去學校。我從餐廳旁邊的門溜進去，然後把果蠅都放走。整整三天，牠們占領了整座建築，直到週末，校方沒辦法只好以煙燻滅蟲。

更多時候，我的惡作劇會被抓包，然後被罰在週六早上留校打掃。我常被罰留校，但父母從來都不知道。我成功讓母親相信我正在參加某種榮譽計畫，必須在週六早上到校集合。她還向朋友吹噓她兒子哈利有多優秀，受邀參加週六的榮譽課程！

在卡特卓爾高中，師長每天以身作則教我們明辨對錯黑白。我在那裡學到：如是因，如是果。踏入金融業後，我很快意識到欺瞞行為一樣會帶來後果——通常這個後果是賺很多錢。金融界最有價值的商品是資訊。無論任何手法，只要其中有一方得到別人無法平等取得的資訊而去操縱市場，就是違法的。一九八八年年初，我晉升為場外交易員，為十八檔納斯達克股票造市，其中一家經常交易的公司就是馬多夫證券（Madoff Securities）。我第一次聽到這個名字，只知道電話那端是一家極負盛名的公司。馬多夫是造市商，也就是股票買家和賣家的中間人；如果透過場外交易市場買賣股票，最終必定繞不過馬多夫。就在我開始交易後，我目睹大量的違法行徑，幾乎每小時都會遇到。提出這點並非針對馬多夫的公司；實際上，根據我跟他們公

司打交道的經驗，印象中並沒有遇過任何一位不老實的經紀人。只是我才剛搞懂所有的條規，卻在每天、每個小時裡，看著這些條規被打破；大家都知道，但似乎沒有人理會。條例清楚指明，賣家必須在九十秒內報告該筆交易。交易量的回報會讓交易價格變動，一旦賣家沒有回報交易，價格就會出現差異。這表示他們正在進行內線交易，足以構成重罪。這種行為是損害了市場透明度，而透明是維持市場公平與良好秩序所必需的要素。

每天的交易都會出現這種情況，大家習慣接受這種行事作風，但我無法接受。我定期向全國證券商協會（National Association of Securities Dealers，NASD）的費城辦事處舉報，但他們不曾有所行動。

我弟弟也有過類似的經驗。他曾經錄取紐澤西州某家業界認可的證券經紀公司交易員，第一天上班時，原本該安裝好的彭博終端機還沒送到，接著他發現那裡的交易員都沒有美國證券經紀人證照（Series 7），也就是說，他們並沒有資格執行交易。他還發現公司執行長持有符合規則一四四（Regulation 144）的私募股票，法律禁止轉賣，但執行長得到內幕負面消息想賣掉。我弟弟跟他說：「你不可以賣掉這些股票，這是嚴重的罪行。」執行長叫我弟弟放心，說他完全瞭解這些事。

到了中午，我弟弟跟彭博的業務員外出用餐，並要求對方安裝終端機好讓他開始交易。當他回到辦公室時，那些沒有證照的交易員早已基於內線消息，違法賣掉那些私募股票。我弟弟

正走進一場經典的華爾街風暴中。

他在驚慌中打電話給我：「我該怎麼做？」

我說：「那些行為都是重罪。你該做的第一件事是寫離職信；第二，收好交易單複本，在離開前，盡量蒐集能夠得到的證據；第三，回去把這一切整理好，交給全國證券商協會。」他確實這麼做了，而全國證券商協會完全沒有動靜。這是再清楚不過的罪行，但全國證券商協會竟然對他的舉報無動於衷。

一九八七年，我進入馬克菲爾德工作時，這個行業才剛剛開始電腦化，大部分業務還是透過電話進行。電話聽筒可能一整天都黏在我耳邊。我每天都跟許多相同的人通電話，因此跟他們很熟，雖然並沒有真正見過面。其中一位相談甚歡的客戶是格雷格・荷爾柏（Greg Hryb），他任職於韋伯斯特資本公司（Webster Capital），也就是基德投資銀行（Kidder Peabody）旗下的資產管理公司。格雷格為人和善，在電話裡教會我許多業界知識。他在一九八八年七月自行創立達里恩資本管理公司（Darien Capital Management）。我加入這家公司成為投資組合副理兼實習資產經理；該年八月，我搬到康乃狄克州達里恩市，真正開啟了我的學習歷程。

■ 一比三法則

達里恩資本管理公司是一家只有四、五個員工的小型企業，但在一九九〇年代初期，其管

理資產規模已經超過十億美元；在那個年代，十億美元是極為龐大的金額。雖然達里恩以資產管理公司自居，實際卻在操作對沖基金。由於公司太小，員工都身兼多職，這對我而言是絕佳的機會，可以負責各種不同的工作，包括例行通訊、客戶月結單、處理法規事項，還得協助一位優秀的債券基金經理。我幾乎包辦一切雜事。任職投資組合副理的同時，我也必須學習當基金經理。在這裡三年所學到的東西，比在其他地方花上十年的還要多。

當然，我學到最重要的一課：數字可以用來騙人。數學有其邏輯，但潛在的人性因素也需要納入考慮。數字不會騙人，創造數字的人卻會，而且確實這麼做。一旦忘了把人性納入數學公式，總會帶來毀滅性的後果，許多人已為此得到教訓。格雷格‧荷爾柏讓我看到網絡的重要性，也幫助我建立廣大的人脈，包括各式各樣的朋友與合作夥伴；後來調查馬多夫的九年過程中，這些人脈資源派上了用場。

我在達里恩資本公司工作三年，公司裡負責產品行銷的是黛比‧胡特曼（Debbi Hootman），她和她未來的丈夫，即當時任職於美邦（Smith Barney）的提姆‧吳（Tim Ng，音譯），都成了我的朋友。後來，提姆把我引薦給波斯頓城堡投資管理公司（Rampart Investment Management Company）的執行合夥人戴夫‧弗雷利（Dave Fraley），於是我加入這家公司成為衍生性商品組合經理。

城堡是一家由八、九個人組成的資產管理公司，管理資產規模接近九十億美元，大部分為

州政府的退休金計畫。初到這家公司時，我發現每個員工都穿西裝打領帶，內部有一種古板的新英格蘭氛圍，展現華爾街公司的保守風格。然而，隨著產業環境轉變，這方面的標準後來才漸漸降低。就在任職於城堡的時期，我開始調查馬多夫案，也開啟了與證管會的戰役。

金融業裡幾乎每一個人，朝夕不倦的就是為了發現市場的低效率縫隙，從中謀取利益，就像在牆上找到裂縫，然後把卡車開進去。曾幾何時，整個華爾街的業務幾乎就是股票和債券買賣等古板且墨守成規的生意。股票有時上漲、有時下跌，除此之外沒什麼新意。後來，有一些聰明人設計出充滿創意的投資產品，包括指數年金、指數型證券投資信託基金（Exchange Traded Funds，ETF）、結構性金融產品，以及抵押貸款證券等，投資業務變得異常複雜，不再是一般投資者所能理解。業界每家公司，甚至每個人都有一套自己的理論，並據此發展相應的利基產品，然後成為一方專家。人人如此。

這些產品的目的是為了從市場每一個變動榨取利益。市場漲跌再也不重要了。投資者過去只能買公司股票，挑選他們熟知的企業，或者自己就是該公司產品的使用者；突然間，他們就像走進琳瑯滿目的超市，出售的盡是深奧難懂的投資機會，當中不乏投機性與高風險產品。

城堡的投資策略被稱作「城堡選擇權管理系統」。簡單來說，就是以高度嚴謹的方式，針對客戶投資組合中的股票發行買權（call options），這種策略除了降低整體風險，還可帶來現金流量。我們為機構投資者的大型股組合賣出掩護性買權（covered calls）。從整體的市場週期

來看，這個策略確實能夠增加收入，同時減低風險——前提是客戶在股價達到頭部時不會陷入恐慌。遺憾的是，太多客戶會在市場做頭之前開始驚慌，於是在這個略策即將創造高收益時撤離市場。

每年夏天，城堡開放一個名額給當地大學生無薪實習，並由我負責指導。一九九二年的實習生是奈爾·薛洛，這個充滿自信的高瘦年輕人來自本特利學院（Bentley College），一所位於麻薩諸塞州沃爾瑟姆市（Waltham）的商學院。數年後，奈爾還成為馬多夫調查小組成員。

其實奈爾差一點當不成我們的實習生。他父親鼓勵他進來累積一點經驗，說華爾街的人有多麼精明，只要進去一起打混，日後必定賺大錢；儘管如此，他母親卻大力反對，跟他說：「去找個體面一點的工作吧！比如醫生或律師之類的。」他回答母親，說他們家是土耳其的阿爾巴尼亞人，不是猶太人。但真正讓她苦惱的是，她的土耳其－阿爾巴尼亞兒子正要去跟一個希臘傢伙工作！她告訴兒子：「我的天啊！奈爾，這就是他們不付薪水給你的原因。希臘人總是占土耳其其人的便宜！」

當然，我偶爾會跟奈爾說，在希臘人眼中，雙方關係並不是這樣的。

剛開始，奈爾以為自己會坐在交易檯上，一邊參與交易，一邊學習。但情況卻不是如此，我給他一份列有十四本書的書單，他這個夏天的任務就是讀完這些書，然後跟我討論。書單裡包含了傑克·史瓦格（Jack D. Schwager）的《金融怪傑》（*Market Wizards, New York Institute*

of Finance，一九八九）、賈斯汀・梅密斯的《風險的本質》（The Nature of Risk, Addison-Wesley，一九九一）以及詹姆斯・格蘭特（James Grant）的《小心市場先生》（Minding Mr. Market, Farrar Straus & Giroux，一九九三）。我這麼做的目的是幫他上學校不會教的課。我並不討厭商學院，但他們傳授給學生的知識，有一半在五年後會過時，另一半則完全是胡扯。他們還在教那些沒有人使用的公式、早已過時的個案分析，以及只要套用就必定陷入困境的概念。這些公式是為了把金融世界簡化為模型，卻不可能將市場的極度複雜性納入考量。但瞭解這些公式還是很重要，唯有掌握理論，才能根據現實世界的需求而調整。

奈爾的工作時間，有一半用來處理月結單、確認交易、追蹤股息、下載報告以及事務部門的其他工作，另一半時間則用來閱讀我推薦的那些書。他坐在我對面，我會隨時發問，如果答不出來，我會要求他自己找答案，而且我堅持要他親手計算。奈爾記得（但我忘了）某個下午，我給他三十支股票的道瓊工業平均指數，以及一天當中的價格波動，要他計算出道瓊指數的實際點數變化。如果把這些數字輸入計算機裡，這個問題並不難，不過我堅持要他動手計算。

奈爾顯然很聰明，但身為實習生，他仍有點剛愎自用。如果不認同我所說的，他會毫不猶豫地以強力論據反駁。他就像隻比特犬，一旦持有某個論點就不會輕易放棄。我在軍中待過十七年，學到一個教訓：你可以提出反對一次或兩次，但是命令一旦下來了，你就不該再提出質算。

疑。奈爾沒有學會這一點，他只要相信自己是對的，就會緊緊咬著不放。但他提出的都不是輕浮的意見，他確實有兩手。當我們開始分析馬多夫的數字時，他這種個性就顯得格外珍貴。

數學對奈爾來說是與生俱來的能力，就像我一樣，甚至有過之而無不及；他只要瞥一眼數字就能得出結論。在本特利學院時，他常打撲克牌，甚至經營過小規模的賭博經紀，也對效率市場假說（efficient markets hypothesis）深信不疑。這是我跟奈爾最大的分歧。效率市場假說最早由法國數學家路易·巴舍利耶（Louis Bachelier）在一九○○年提出，後來在一九六五年由芝加哥大學的尤金·法馬（Eugene Fama）教授應用到現代金融市場裡；這個理論指出，市場每一個參與者皆能同步且自由地取得所有資訊，沒有人能享有優勢。所謂的優勢是指無論基於何種意圖與目的，你都能得到競爭對手無法取得的精確資訊。這個假說認為個人不可能打敗市場，市場裡沒有免費的午餐。

幾週後，我開始和奈爾一起吃午餐；當然，我們去當地的希臘人餐廳。那個夏天，我教導奈爾最重要的一件事是：他在這個辦公室學到的所有東西，並不會決定他未來在這個產業裡的成就。要在金融圈建立優勢，唯一的手段就是取得別人沒有的資訊。這個行業裡有太多聰明人，你不可能跟他們鬥智，你需要的是比他們擁有更多、更好的資訊。金錢買得到的資訊，人人都可取得，所以擁有這類訊息稱不上是優勢；想要得到那些可能改變你未來的知識，最好的管道就是平時的交談。從對話當中獲得的東西是資料庫業者無法提供的，你只能從每一段時間

所建立的人際關係中取得。在軍中，我們稱之為人工情報（human intelligence）蒐集。

我提出了一套「一比三法則」：每花三小時在辦公室工作，就必須花至少一小時在辦公室以外的地方培養專業，包括閱讀有助於自我提升的讀物，但更需要的是建立社交網絡，正如我在達里恩學到的。我鼓勵奈爾好好融入波士頓的酒吧文化，同時多參與專業組織聚會以及晚宴，未來助他一臂之力的資訊可能就來自於這類場合。你會在這裡得知其他公司為何成功、為何失敗，以及他們的應對方式。例如在這些社交場合裡，我聽聞不同交易者的行事作風，因此當得知他們某個舉動時，我就能夠準確解讀。無論身處哪個專業領域與產業，或所屬哪個公司單位，都必須知道其中正在發生的一切，而唯一實際的做法就是跟其他人一起用餐、下班後現身酒吧，或出席任何聚會，並且早到晚退。一旦停止吸收知識，無知便現形，所以要成功，必須蒐集與囤積資訊。

這也是我們在調查過程中仰賴的手法。

一九九二年秋天，奈爾回校上課，他必須交一篇實習報告給校方，才能順利拿到學分。從一件事可以瞭解奈爾這個人——他的報告批評了城堡使用的基本投資策略，因為它違反效率市場假說。

畢業後，奈爾在各種類型的投資公司從事過不同的工作，過了三年，他再度回到城堡。公司聘請他為會計系統升級，但並沒有明說還希望他可以有其他作為。他用數個月的時間同時操

作新舊兩套會計系統，最後要讓兩套會計系統能完全對帳，只要有一美分對不上，他就要繼續想辦法解決。但他真正想做的事是管理投資組合。終於，我們在同一個辦公室裡，彼此的座位靠在一起；每天九小時、每週五天，我和他中間只隔了一塊十八吋高的隔板。幾年下來，我們對彼此的瞭解更甚於家人。奈爾和我都是極客，喜愛鑽研，並投入大量時間尋找最理想的投資組合，同時又將風險維持在最低的水準。我們彼此鞭策。好創造出最有可能打敗市場基準的投資組合，同時又將風險維持在最低的水準。我們彼此鞭策。好當馬多夫進入我們的視野時，只被視為另一個有待鑽研的課題，我們一心想要破解與分析馬多夫的策略，以便發展出另一個對客戶有益的新策略。總之，我們不是一開始就把他的公司看成華爾街史上最大的詐欺案。我們不是為了揭發罪行，只是單純想要知道馬多夫如何讓他的數字起舞。

我之所以關注馬多夫，全是因為法蘭克‧凱西。他的工作崗位在金融業另一端；數年前，他的職位被稱為客戶服務員，現在則叫作業務代表。法蘭克是善於社交的愛爾蘭人，不斷挑戰人生，他結合自己的語言天分與活潑性格，成為一名成功的銷售員。他不僅推銷城堡的金融產品，還會尋找市場需求以拓展業務。在華爾街，推銷員就是數字的解讀者。法蘭克不是定量分析師，但作為客戶與定量分析師之間的橋梁，他必須對市場有足夠的了解，才有辦法結合公司產品與客戶需求。

我認識法蘭克的時候，他在這行的資歷已超過二十五年，並且從事過各種工作。他從小就

展現對市場的熱愛，高中時曾用暑假當鑿鑽工的收入買進人生第一支股票——男性服飾公司Botany 500。那時他連一套西裝都沒有，卻持有西裝公司的股票。他的錢翻倍，從此著迷於此。他初中、高中的大部分時間，都用來閱讀報紙股市版和投資相關書籍，除此之外，他還寫詩。不到一年，他就體會到市場的現實。一九六七年以色列─阿拉伯戰爭爆發，他認為美國猶太人的愛國情操將被激發，於是把錢投入肉品製造商希伯來熱狗公司（Hebrew National），結果股價文風不動。從那個時候開始，他對於未來的工作選擇已完全沒有疑慮。他在軍隊四年，陸軍特種部隊退伍後，一九七四年進入美林證券（Merrill Lynch）當交易員。當時他使用一個很有趣的策略：「我發現每個像我一樣剛入行的人，都會拿著黃頁從第一頁開始撥電話。於是我跟夥伴把整本黃頁分成兩半，他從中間開始往後面打電話，我則從中間往前面打。我們聯絡了波士頓黃頁裡每一個商業用戶。那是我們當時的聰明策略。」到了一九八七年，法蘭克已經為銀行執行過高達十億美元的抵押對沖業務。在他職涯的大部分時期，都是自己設計產品、推銷，收入主要仰賴佣金而非固定薪資。他對於華爾街的人，以及他們所行銷的產品，早已培養出一種直覺力，當初他即使還不太確定馬多夫的葫蘆裡賣什麼藥，就已經覺得這個人不太對勁。

法蘭克・凱西和城堡共同創辦人戴夫・弗雷利結識於一九七〇年代中期，當時他們同在美林工作。一如華爾街常態，多年來，他們的關係有好幾次交錯於不同的公司之間。法蘭克認為

城堡擁有選擇權方面的專業，而他在這個領域的經驗也很豐富，於是他主動接觸當時負責產品行銷的執行合夥人弗雷利，並以收取佣金的形式跟城堡合作，他扮演華爾街勘探者的角色，探尋哪些公司能夠從城堡的產品中受益。作為回報，戴夫‧弗雷利要我透過法蘭克執行交易，讓他從中獲得一小部分佣金，我倆因而相識。在我眼中，法蘭克是進取的業務員，後來才知道，我在他眼中是極客型的投資組合經理。我們是華爾街典型的個體戶與機構的關係：彼此需要，所以相處融洽。到了一九九八年二月，弗雷利聘請法蘭克擔任產品行銷與業務開發負責人，情況開始改變。

你很難忽視法蘭克，他的辦公室在交易室隔壁，而且他用推銷員的大嗓門說話，音量足以穿透關起來的門，最後公司不得不安裝一片玻璃牆隔音，大家工作時才能保持專注。他經常坐在我的辦公桌前，請我講解公司產品，因此我們兩人很快就熟絡起來。他擅長行銷，也想真正瞭解這些金融產品的運作方式，並掌握每項產品的細節，確認它們在不同市場條件下的表現，以及它們的弱點。他總是有問不完的問題：交易規則如何？你的停損點在哪裡？進場的觸發訊號是什麼？繼續持有部位的原因是什麼？他不是數學家，但會要求我解釋其中的數學計算，直到搞懂所有的東西。身處業內的競爭環境，他就是如此建立自己的優勢。

對定量分析師來說，向有興趣聆聽的人解釋數學是最開心不過的事，幾乎不太有什麼事情能夠比這更有樂趣了。法蘭克有一種愛爾蘭人的調調，跟他相處相當舒服。後來，我們下班後

會一起到波士頓的酒吧裡繼續未完的討論，這種交情進展對我們來說是自然而然的事。漸漸地，我們發現彼此有不少共同點。雖然我是陸軍預官，而他是常備軍，但我們都曾經是步兵團少尉，有太多軍旅生活趣事可以分享。另一方面，我們也同樣不屑於金融業裡的投機取巧作為。

■ 不可能的績效

驚人的是，沒有人知道美國有多少家對沖基金，或操作對沖基金的資本管理公司。沒有任何法規要求對沖基金向監管機構登記，實際上，對沖基金需要遵守的法規並不多。我們所知對沖基金的數量至少有八千家，甚至可能比這數目多出好幾千家。在眾多基金中，如何找出並且確認這一個當屬全世界最腐敗的操作？（或者說，我當然希望這就是全世界最糟糕的那一個）調查馬多夫的念頭，就是源自法蘭克‧凱西和我的對話中。

一家管理良好的公司，會將客戶資金投資於各式各樣的金融商品，目標在於創造平衡的投資組合，一方面保有賺取豐厚利潤的潛力，另一方面則避免遭受嚴重的虧損，例如一個保守的投資組合，大約是六〇％的股票搭配四〇％的債券。法蘭克會定期與投資組合經理見面，瞭解他們正在尋找的投資類型，並且嘗試滿足其需求。

跟奈爾和我一樣，法蘭克總是尋找機會改善城堡產品的表現與素質。公司聘請他的原因在

於城堡兩大主力產品——選擇權管理系統、掩護性買權發行計畫正失去市場熱度，此刻需要開發新產品。我們馬上就開始行動，嘗試以創新的方式向市場行銷我們的專業。法蘭克和奈爾著手開發的產品包括保本型票券（Principal-Protected Notes），這類商品在保證不會失去本金的前提下，為投資人提供獲利的可能。操作方式是將資金的一部分用於購買零息國庫債券，已知五年或十年後的面值將等於全部資金；至於其餘資金，則利用槓桿投入對沖基金。最糟的情況是，你在五年或十年後沒有任何獲利，只拿回本金。如果投資失利，客戶最大的損失，就是這筆資金在五年或十年期間原本可以賺取的利息。法蘭克打算找來一些銀行，聯合各個基金經理一起操作客戶資金裡用來投資的部分，以取得接近一％的月報酬率；同時，透過AAA評級的銀行向客戶保證可回收本金。戴夫・弗雷利大力支持這類產品，並要求法蘭克把這一環業務建立起來，所以他開始勘探整個新英格蘭地區的機構投資者，一路探查到紐約市。

金融業是一門關係與人脈的生意。沒有人會在購買商品時說出這樣的話：「這是我遇過最迷人的商品，我才不管這是誰在賣的。」人們通常只有跟自己信任且喜歡的人，或者透過他們介紹所認識的人，才會建立業務往來。法蘭克跟其他的優秀推銷員一樣，時時刻刻尋找著引線。他經常問我們是否認識某公司的任何人？有哪些人可以介紹給他？他也曾抱怨我從來沒有介紹過朋友，他所抱怨的有幾分真實。後來我把法蘭克引薦給我的老朋友提姆，他當時是紐約麥迪遜大道一家組合型基金（fund of funds）公司——阿塞斯國際（Access International

Advisors)的初級合夥人。阿塞斯是個投資基金的對沖基金，也就是說，這個基金把錢分散投資各個不同的對沖基金。阿塞斯管理的資產規模超過十億美元，即我所謂的「戰鬥規模」。我後來才發現，他們的客戶幾乎來自歐洲皇室或貴族的遺產繼承人。

我告訴法蘭克：「我從提姆那裡聽說，他老闆知道有一個經理人能夠每個月給客戶一％至二％的淨利潤。這樣的人對這些保本型商品有幫助嗎？」

我真正好奇的是，這個經理人怎麼能夠穩定維持這麼高的報酬率？沒有人能這樣月復一月擊敗市場──那是不可能的。市場會有上漲、持平或下跌走勢，但沒有任何策略能長久在各種市場動態裡賺取穩定報酬。所以我跟法蘭克說：「何不過去瞭解一下，看看他們在玩什麼把戲？」

法蘭克也想要多瞭解這位經理人，如果他真的這麼傑出，法蘭克會把他介紹給那幾家為城堡建立投資組合的銀行。如果這人真的已經發現聖杯，我們的產品就需要他。

會面安排在阿塞斯座落於麥迪遜大道的辦公室。這裡不像一般金融公司那樣精心裝潢，儘管裝飾看來簡單，品味卻很高雅。在開放式的樓層中，金屬辦公桌排在兩旁，這是個運作中的辦公室。提姆不負責這方面的業務，因此安排法蘭克跟阿塞斯執行長勒內──蒂埃里‧馬貢‧德拉維耶伊樹（Rene-Thierry Magon de la Villehuchet）見面。我跟法蘭克一樣，後來與蒂埃里變得熟絡，而且非常喜歡他。他的來頭可不小，擁有法國貴族身分，後來發生的悲劇更凸顯了他

的高尚與榮耀。他不是金融數學專家，卻是優秀的推銷者。他和另一個法國人帕特里克‧里特耶（Patrick Littaye）共同創辦阿塞斯。蒂埃里和帕特里克在美國生活多年，早已視自己為美國人。他們欣賞美國的創業精神，以精神上的美國人自居。蒂埃里完全信仰美國價值，他非常嚴肅看待自由女神像，曾經以那一口在美國多年後仍殘餘的輕微法國腔說道：「法國人是社會主義者，我們不是。美國人是資本主義者，我們也是資本主義者。我們相信經濟自由，所以我們是美國人。」

蒂埃里中等身材，他的一切都無懈可擊。他總是穿著正裝，繫著領帶。他賣的商品就是他自己，而且賣得真好。我不知道他的確實年齡，但我們相識的時候，我猜想他大概五十多歲。我從來不知道他的身價，但他顯然是個有錢人。蒂埃里跟法蘭克一樣熱愛帆船運動。有一天中午，我帶他到一家帆船模型和航海用品專賣店購買家居飾品。他為了紐約州威斯特徹斯特郡的房子，買了一個價值五千美元的帆船模型。他告訴我：「我可能買貴了，但我真的很喜歡那艘船。」

實際上，蒂埃里跟法蘭克‧凱西見面時，心裡也有著自己的盤算。雖然阿塞斯的名稱掛著「國際」一詞，但管理的資金幾乎來自歐洲，當時蒂埃里正試圖從華爾街籌集資金，所以他與法蘭克第一次見面時，花了相當時間介紹他的公司。或許因為這樣，他談及公司業務狀況時異常常坦率。「一開始，我們負責一家法國銀行在美國營運的對沖基金，」他開始解釋，「我設立這

家公司的目的在於發掘優秀的基金經理，趁他們事業發展初期即鎖定其交易總額，以後如果有人想要投資他們，我就擁有接觸管道。這就是我們公司名字的由來：提供途徑給客戶觸及（access）²最優秀的基金管理人。」

法蘭克特別向他詢問那一位據說每個月取得一至二％報酬的基金經理，蒂埃里點點頭，「那是真的。我有一位這樣的經理，能夠穩定維持一至二％的淨利潤。我們在創立初期就認識了，他是我的合夥人，很抱歉，我不能透露名字，否則他可能不會再給我額度。」

這聽起來很反常，如果有人能夠穩定賺取如此驚人的報酬，通常會希望他的名字以及成就廣為人知。就商業角度來說，這樣做不是最好嗎？但是這個經理竟然威脅客戶不得公開他的名字，否則就轉頭離開。法蘭克想知道這個經理希望身分保密的原因。

「他不認為他操作的是對沖基金。他只有少數幾個大客戶。他是證券經紀經銷商，但使用對沖基金的策略來經營他的資產管理業務。」

當時法蘭克並沒有理由質疑，如果蒂埃里所說都是真的，這位經理就是個大發現。他對蒂埃里說：「你知道的，如果你能夠弄成一個投資組合，我們或許會有興趣跟阿塞斯合作。如果你把這樣一個經理納入組合裡，我可以利用這一點要求銀行提供保本保證。」

2　譯註：公司全名為「阿塞斯國際顧問」，阿塞斯即「Access」的音譯；Access 意指接近、取用、利用。

蒂埃里對這個概念感興趣：「他的名字是伯納・馬多夫。」

任何人只要在股票市場待上一小段時間，就必定聽過這個名字，甚至知道他的背景。他創辦的馬多夫投資證券有限責任公司（Madoff Investment Securities LLC）是華爾街最成功的證券經紀經銷商，專精於場外交易股票；馬多夫證券也是著名的造市商，他同時買賣股票，買進股票後再以高出幾美分的價格賣出去，以此賺取利潤；馬多夫證券還是電子交易的先行者，因此能夠快速轉移大量的場外交易股票。但真正讓馬多夫特立獨行的，在於他願意為了獲得訂單流量而付出更高成本。造市場進貨與出貨的價格通常相差大約十二・五美分，這就是他們的利潤。馬多夫不僅沒有依業界慣例收取服務手續費，還支付與他交易的公司每股高達兩美分的回饋。即使每股買賣少賺一些，由此而顯著提高的交易量卻補上了利潤缺口，甚至還賺得更多。

一九九〇年代初期，人們普遍認為紐約證券交易所所有上市股票的每日交易，有一〇％透過馬多夫證券執行。到了一九九〇年代末，該公司已經是華爾街規模第六大的造市商。馬多夫以此策略致富，甚至成為金融業裡最受敬重的人物之一。他是納斯達克的共同創辦人之一，也曾任該交易所主席；他是顯赫的紐約慈善家，並且擔任業界或個別企業的董事或委員會成員。蒂埃里身上確實流著貴族的血液，但伯納・馬多夫才是華爾街之王。

儘管如此，法蘭克・凱西從沒聽說過伯納・馬多夫。更詭異的是阿塞斯與馬多夫的約定，蒂埃里說：「我在馬多夫證券公司開立帳戶，讓他隨意使用我的錢，由他全權處理，

必要時可以把我客戶的資金跟他個人的資金放在一起。」

「相當於你貸款給他，對吧？」法蘭克問道。

蒂埃里同意這說法，還說：「以他的名聲，保證安全。」換言之，如果你無法信任伯納・馬多夫管理你的錢，那你就沒有其他人可以相信了。馬多夫的投資策略是「可轉換價差套利」（Split-Strike Conversion），法蘭克對此相當熟悉，也知道這個策略只能產生有限的利潤。可轉換價差套利並非什麼特別或奇異的策略，選擇權交易者往往稱之為「利率區間」（Collar）或「多頭價差」（Bull Spread）。先買進一籃子股票，以馬多夫的例子來說，是三十五檔與標準普爾一○○指數（S&P 100）密切連動的藍籌股，然後再以賣權（Put Options）保護這些股票。透過買權和賣權，這筆投資就被框住了。如果市場大漲，你的獲利潛能會受限；但市場大跌的話，你的資金則會受到保護，不至於滅頂。根據蒂埃里解釋，馬多夫擁有一大優勢：

「他依據市場知識以及訂單流量，決定買進或賣出哪一支股票。」換言之，馬多夫利用他作為股票交易中介者所得來的知識，這不禁讓人懷疑他涉及內線交易。這是我們第一次提出疑慮，往後幾年我們不斷聽到同樣的說法，只是表達方式各異。對於神祕莫測的事，這樣的解釋很省事。無論馬多夫實際怎麼做，就蒂埃里的說法，這策略的成效極其優異：「這傢伙每個月賺一％的利潤或更多，幾乎穩賺不賠。」

法蘭克點點頭。差不多在四分之一個世紀以前，他曾經跟一位來自麻省理工學院的年輕數

學高手查克‧韋納（Chuck Werner）共事，這個人從他家客廳裡發明出新的選擇權策略。選擇權是一門嶄新的生意，韋納當時使用一台大約四層檔案櫃大小的 PDP-11 型電腦，計算如何利用這項金融商品，他得出的其中一種策略，即是可轉換價差套利。雖然當時同在一個屋簷下，法蘭克從來不認為自己是這項策略的專家，但是對選擇權的知識足以讓他看到其中的危險。況且這麼多年來，他從未聽說有人能夠穩定利用這個策略取得如此可觀的收益。十二％的年報酬率在某些年份是可能獲得的，但法蘭克疑慮的是，無論市場情況如何，他都能夠穩定地每月獲得一％。可轉換價差套利當然不會沒有風險，這個策略有些時候會賠錢，而且次數必然高於他眼前所見的結果。馬多夫如何做到在市場上漲或下跌時都維持獲利？然而，蒂埃里針對每個疑問似乎都能回答。為了證明馬多夫的利潤是真的，蒂埃里遞了幾張列有賣出交易確認的文件向法蘭克解釋：「我每天都收到報告，列出當天買進了哪個部位、賣出哪些股票，以及每一個買進或賣出的選擇權。」那都是常見的資料：某個日期以某個價位買進了某公司多少股，另一個日期則以某個價位賣出某公司多少股。法蘭克在他的職業生涯中見過成千上萬張相似的買賣確認單，早已知道這類文件透露的真實資料有限。就像把汽車引擎蓋打開，看著裡面的引擎，你僅能確定那是個引擎，但不知道它還能不能動，也不知道這東西是不是用海水發動的。這些文件只能證明一件事：馬多夫做了文書工作。法蘭克好奇的是，阿塞斯收到這些報告後會做什麼。

蒂埃里帶他到另一個房間，裡面有兩個職員忙著把這些確認單輸入電腦。「我要確定每一份月結單都包含這裡面的所有交易，」他說，「我嘗試著進行逆向工程，想弄懂他的做法，以及他的優勢何在。」

法蘭克心中存疑，阿塞斯沒有收到任何來自馬多夫的電子交易確認單，僅僅得到一張列印著數字的紙張，然後把數字輸入電腦製成表格。「蒂埃里，你剛剛跟我說，你就是把錢給了他。我不認識這個人，但我知道他可以全權動用你的錢，而他也是主要造市商。交易單是他自己寫的，這跟在嘉信（Charles Schwab）或富達（Fidelity）開戶不一樣，這人執行自己的交易，他自己生產出交易確認單和帳單。我的意思是，他甚至還不收佣金，對吧？」

蒂埃里承認這一切都在內部進行。遺憾的是，所謂的內部就是馬多夫的公司。

法蘭克是第一個向蒂埃里問起馬多夫的人：「蒂埃里，我這麼問你好了，如果他偽造紀錄呢？如果那些交易單不過就是他憑空列印出來的，那會怎麼樣呢？」

「不、不、不，」蒂埃里即刻回應，「不可能的。你聽著，我們認識這個人。我們跟他來往好一陣子了，而所有帳目都很漂亮。那一定是真的，因為我每個月都會核對月結單，確認所有交易都對得上。」

法蘭克跟蒂埃里說，與其請兩個人浪費時間處理馬多夫給他的資料，不如請另一個人在週五晚上好好地確認，每一支股票是不是真的以當天最高價與最低價之間的價位賣出。「如果交

易單顯示某一支股票的賣價在當天高價和低價的區間之外，你就知道他做的事並不如他所說的。至於你現在做的這些，我認為是沒有多大意義。」

幾個月後，我們發現阿塞斯執行盡職調查（Due Diligence）的另一個方式。當我們開始執行另一個計畫時，蒂埃里要求法蘭克和另一個人提供筆跡樣本，以便送到法國進行分析，據說能夠從中分析出一個人是否誠實。這是一種被稱作「筆跡學」（graphology）的偽科學，美國法院肯定不會接受這種東西作為證據。相較之下，巫術還可能更有效的防治犯罪。我們無從確認馬多夫是否提供過筆跡樣本，既然阿塞斯非常認真對待這件事，可以假設馬多夫確實給過。阿塞斯做的的就是這種程度的盡職調查，實在令人難以置信。然而，支票每個月都送來，一次都沒少。金錢總是最強大、最有力的說詞。

法蘭克從那次會面回來後，認為與蒂埃里和阿塞斯公司建立關係，對我們而言是個實在的商機。馬多夫太危險，法蘭克不想要城堡跟他扯上關係，但是蒂埃里不一樣。我們不知道阿塞斯投資馬多夫的金額有多少──估計大約三億美元，後來才知道數目遠遠更多，大約是總投資額的四十五％，價值五‧四億美元。當時我們還不知道這個數目，法蘭克只是覺得，如果我們設計的選擇權策略能夠讓阿塞斯分散來自馬多夫的風險，同時不需要犧牲太多利潤，那麼蒂埃里應該可以把我們的產品大量賣給歐洲的私人銀行。

法蘭克常說，德蕾莎修女不在華爾街工作。這裡的生意來往目的就是用錢賺錢，沒人有興

趣拯救靈魂。相較於馬多夫真正在做的事以及賺錢手法，法蘭克更關心他的績效。法蘭克回到辦公室後，把蒂埃里提供的阿塞斯過去一整年的收益流交給戴夫‧弗雷利。「看看這個。阿塞斯那裡有一個人利用可轉換價差套利策略，每個月創造百分之一，甚至百分之一點多的獲利。」

弗雷利看了一遍，他不會像定量分析師那樣談論數字，但他不需要具備數學專業，也能看懂馬多夫創造的收益。帳面利潤就寫在報表上。弗雷利盯著報表看時，法蘭克說：「如果我們能夠創造這樣的利潤，阿塞斯將給我們帶來巨大資金。」

幾分鐘後，法蘭克把那份收益流報表交給我，說這就是我們好奇的那個紐約基金經理的績效，他運用可轉換價差套利策略。然後，他補充道：「哈利，如果我們做類似的事，也可以大賺一筆。」

我盯著數字看。過去漫長時間的投入，彷彿就為了這一刻。我立刻知道這些數字不合理。我確定。數字是彼此相關的，如果你跟我一樣做過這麼多跟數字有關的研究，你就能一眼看出裡頭有些東西兜不起來。我開始搖頭。我知道可轉換價差套利策略能夠帶來什麼程度的獲利，但現在這個實在太拙劣了，當中有太多明顯的錯誤，我完全看不出有任何效果，更別說獲利。

在頁面下端，馬多夫的收益流圖表呈現四十五度穩定上升趨勢，這在金融業是不可能存在的。

還不到五分鐘，我就跟法蘭克說：「這份績效不可能是真的，一定是造假的。」

我繼續檢視這些數字時，問題一個又一個跳出來，顯眼耀目，就像雪地上的紅色馬車。這

份報表如此欠缺金融常識，著實讓人驚異。只要對市場的數學有所理解，就能馬上看到問題。

幾分鐘後，我把這些文件放回桌上。「這是詐騙，法蘭克，」我告訴他，「你懂選擇權，你知道尋遍地獄也沒有任何方法能讓這傢伙靠這策略取得這種績效。他要不是搶先交易（Front-Running），就是龐氏騙局。無論如何，這都是瞎扯。」

從這個時候起，我們開始追查伯納‧馬多夫。

2

投資哪有
白吃的午餐

金融史上，
任何商品必定都有弱點，
除了馬多夫的商品。
他就像一台總是出現櫻桃圖案的吃角子老虎機，
我想要搞懂他是怎麼做到的。

年復一年、月復一月，無論市場有多麼狂暴失穩，馬多夫的報酬仍然一如既往的平穩。長達七年，他的報表裡只有三個月虧損。他的報酬就像燕子回歸卡皮斯特拉諾「，從不讓人失望。例如，標準普爾五〇〇指數在一九九三年的報酬率為一・三三％，馬多夫的報酬率是十四・五五％；一九九九年，標準普爾五〇〇指數的報酬率是二十一・〇四％，馬多夫則獲利十六・六九％。他的報酬一向都不錯，但鮮少有驚人表現。在某些時期，其他基金的績效跟馬多夫不相上下，甚至更勝一籌。困擾我的不是馬多夫的報酬，他的月報酬率很合理；真正讓我想不透的，在於他總是穩賺不賠。沒有任何數學模型能解釋這種一貫性。對我來說，這一切完全不合理。伯納・馬多夫是華爾街最有權力、最受敬仰的人之一，他創立了一家證券經紀經銷公司，經營得非常成功，怎麼可能如此明目張膽的公然詐欺？而且這一切顯而易見，為什麼其他人看不到？我繼續看著這些數字，中間一定看漏了什麼。

我沒有為此糾結，只是真的很好奇，就像想要完成一幅拼圖，碎片卻怎麼也拼不上。在某些市場，可轉換價差套利策略確實可以創造像馬多夫那樣的報酬，但不可能如蒂埃里所聲稱，在任何類型的市場都能賺錢。你無法隨心所欲地向市場索取，只能拿走市場給你的——這意味

1 譯註：指美國加州的一座城市聖胡安・卡皮斯特拉諾（San Juan Capistrano）；那裡有一座古老的燕子教堂，每年三月，就有大批來自阿根廷的崖燕在教堂築巢，度過溫暖的春夏之後，秋季時再飛回南方。

著有些三月份必須賠錢。金融史上，任何商品必定都有弱點，除了馬多夫的商品。他就像一台總是出現櫻桃圖案的吃角子老虎機，我想要搞懂他是怎麼做到的。

接下來幾週，我開始模仿馬多夫的策略。他聲稱他的籃子裡有三十五種與標準普爾一〇〇指數連動的股票。我從一開始就覺得這點不合常理，他必須承擔單一股票的風險，三十五支股票只要有一支大跌，他就吃不消，因為賠掉其他股票的收益。他需要三十五支股票同步上漲，或至少平盤。雖然現實中不可能成功挑選三十五支不會下跌的股票，我姑且相信他從經紀業務中取得的資訊，確實能讓他選出三十五支最強大的股票。這一籃子股票占了指數成分股大約三分之一，因此他的收益跟標的指數產生強大關連。當指數上漲，他的股票跟著上漲；當指數下跌，他的股票也同步下滑。但報告看來並非如此，無論指數上漲或下跌，每月報酬都固定在一％左右，近七年半以來，只有三個月出現虧損。

將他的策略模型化是一件相當複雜的事，其中有太多變項；至少有三十五支股票的價格正以不同的速度變動，因此必須採用某種假定來簡化這個模型。我先假定他搶先交易——利用他的經紀客戶取得買賣資訊，在預知哪些交易將被執行的情況下，非法搶先買進或賣出那些股票。也就是說，他可以從訂單流得知哪些股票會上漲；當他挑選那一籃子股票時，這些資訊極度有利。後來我們發現，有一些對沖基金認為馬多夫確實是這麼做的。我選取表現最佳的股票作為模擬標的，然後執行他的可轉換價差套利策略——賣出買權創造收入，同時買進賣權以保

護投資組合。下週再換另一批股票進行模擬。我預期馬多夫的收益與標準普爾一○○指數走向的相關係數，應該會落在五○％的合理水準，即使是介於三○％～八○％任何一個數值，我也願意接受。可是，馬多夫的數據所呈現的是六％。百分之六！根本不可能，這數字低得離譜，代表那一籃子股票和整體指數幾乎沒有任何關係。傳奇人物伯納・馬多夫所操作的對沖基金竟然出現這種瘋狂數字，更讓我驚愕的是，我因此懷疑自己的數學運算。或許我錯了，我心裡這麼想，我可能遺漏了什麼東西。

我請奈爾看看我的數字，如果有明顯的錯誤，他肯定會發現。奈爾以鑑識會計的精準度，仔細檢查了我的運算，最後他說，或許當中真的有錯漏，但他沒找到。

當時我在金融業已累積了十三年資歷，擁有相當廣大的人脈，其中不乏我所敬重的人。遇到這樣的情況，我想到去找丹・迪巴托羅密歐（Dan DiBartolomeo），他是教會我高級定量分析的老師。丹是諾斯菲爾德資訊服務（Northfield Information Services）創辦人，這家公司聚集了一群數學專家，以精密的分析與統計專業，為投資組合經理提供風險管理工具。他是個絕妙非凡的數學家，波士頓可能有一半定量分析師都曾是他的學生；他的聰明才智是奈爾和我永遠比不上的。

奈爾和我走到對街去找他。丹是怪人，平時總愛戴著領結，實際上是東岸衝浪迷；他有過目不忘的記憶力，一旦進入數學世界即陶醉其中。我跟他說，我們發現了一個騙局，伯納・馬

多夫要不是搶先交易，就是在操作龐氏騙局。我才說完，幾乎能看見他的腦細胞為之一振。數學家都喜愛在公式裡搜索有問題的數字。檢查我提供的資料後，丹表示無論馬多夫實際上做什麼，他得到的結果顯然不是從市場而來。他指著六％的相關係數，以及那條呈現四十五度的報酬曲線，說道：「這看起來不像金融投資得到的結果。金融領域不可能出現這樣的折線圖。」

他想的與我一致，我並沒有錯。馬多夫聲稱的策略說明報酬由市場驅動，但績效與市場走勢的相關係數只有六％，他的績效圖肯定不是來自股市。波動性是市場常態。市場會上漲、下跌，而且天天如此，任何代表市場的圖表都必然反映這個特徵。然而，馬多夫的四十五度上升線所呈現的是一個不會波動的市場。那完全不可能。

伯納‧馬多夫是騙子，無論他使用什麼手段，都該把他關進監獄裡。

事實就是如此，只是太難以置信。幾個月後，我跟當時花旗集團（Citigroup）股權衍生性金融商品研究部門主管里昂‧格羅斯（Leon Gross）見面，向他展示另一份基金經理的行銷說明。我並沒有告訴他這位「B經理」是馬多夫，僅僅問他對於這項策略的意見。里昂看著這張漂亮的折線圖，三十秒後說道：「這行不通，會賠錢。如果這傢伙真的這麼做，他不可能不賠錢。這樣的做法鐵定賺不了錢，」他無奈地搖搖頭，「我無法相信真的有人投資這種垃圾。這人應該被抓起來。」

這件事對我來說，本來應該到此為止，我或許會向證管會波士頓辦公室投訴，接著它會成

為酒吧裡的熱門話題：「我保證你還不知道這件事。伯納·馬多夫，就是馬多夫證券，你知道吧？原來那是個詐騙集團。」然後，這個詭計就無法再繼續得逞了。但這裡是金融業，而且追隨馬多夫確實能賺錢——還可能是上億美元的巨大財富。

■ 矛盾的數字與績效

法蘭克·凱西和戴夫·弗雷利開始積極鼓動我針對馬多夫的策略進行逆向工程，讓城堡公司也推出一個能夠創造相似報酬的商品。法蘭克不相信馬多夫所說的都是真話，馬多夫只是利用可轉換價差套利的術語去掩飾真實操作，但他不認為那是龐氏騙局。「龐氏騙局這個指控太強烈了，」他說，「好吧，我們知道他在騙人，他實際做的可能是別的事，而他說他使用這個策略，或許只是為了有一個方便說明的幌子。」他的想法是哈利也可以設計一種能夠跟馬多夫競爭的金融商品。「看看這傢伙創造的收益流，」他說，「這就是市場想要買的東西。你難道不能給城堡開發些什麼產品，好讓我們能跟馬多夫競爭？相信我，哈利，蒂埃里要的是能夠安安穩穩給客戶一○％或十二％報酬的東西。如果我們能夠提供差不多這種表現的東西給他……」他不用說完整個句子。

法蘭克真的催促我開發新產品，有時我們兩人甚至為此變得有點急躁。他的態度相當強硬。他跟城堡協定只要有生意進來，他就可以收取一定比例的佣金，而且只要能夠提供適當的

商品，他確實擁有一批準備投資數億美元的客戶。「來吧！哈利，我需要可以賣的產品，城堡也需要產品，讓我們把那個鬼東西搞出來，肯定會大賣。」

每一次他詢問進度，我都會解釋：跟那種捏造數字的傢伙競爭是不可能的，我做不來，也沒有人可能做得到。我每一次這麼說，他總是勸我再試試看。他願意相信馬多夫的避險基金為了合理化數字而對外使用的理由完全一樣：他是業界最大的造市商之一，他能夠執行更有利的交易，這麼多年來，他都是這麼做的，這些都是稽核過的數字，如果這一切真的有問題，難道你不認為證管會早在好幾年前就該讓他關門了嗎？

我覺得這件事完全就是浪費時間，所以盡量避開它。我在城堡有很多工作要做。但戴夫‧弗雷利還是繼續對我嘮叨，他只看到未來的大餅：「蒂埃里能夠籌集很多錢，他已投資三億美元給馬多夫。所以不管馬多夫是真是假，既然蒂埃里的客戶要買這樣的產品，我們就想辦法弄出一個類似的。他們想要分散投資，如果我們設計出產品的話，或許可以得到一些新客戶。」

有一天下午，他走過我的辦公桌時，我叫住了他，「戴夫，你知道嗎？我想我搞懂了，我知道如何複製他的成績。」

「好，」弗雷利在我面前坐下來，問道，「怎麼做？」

「我們有兩種做法可以選擇，搶先交易或直接寫下每個月的報酬。這很有可能是龐氏騙

局，而這是我們唯一能夠跟他競爭的方法。」

弗雷利站了起來，「什麼？」

我做了他要求的事。我找到馬多夫的魔法方程式，但他們不相信。管理階層裡還有一些人懷疑我的數學不夠好，所以搞不定；他們認為馬多夫最厲害，我對馬多夫的指控只是為了掩飾自己的無能。

我知道法蘭克‧凱西有多挫敗。他有一次告訴別人，說跟我一起工作必須用膝蓋扣住我的肩膀，然後把我的牙齒撬開。他不斷挑戰我，至於他使用的語調，我希望他只是在開玩笑⋯⋯

「你怎麼會沒有能力看懂馬多夫到底在搞什麼？」

我以為我早就已經看懂了。我開始因為這件事動怒。奈爾和我非常確定馬多夫正在從事某種形式的詐騙，但公司三個高階主管中，至少有兩個不相信，法蘭克‧凱西可能也是。我的自尊受到威脅。我的數學比馬多夫好，即使如此，大家甚至打從一開始就是不願意相信我。我們正在討論的是傳奇人物伯納‧馬多夫，而我不過是怪咖哈利‧馬可波羅。

自從法蘭克拿回阿塞斯的馬多夫報表那天起，奈爾和我就一直在討論這件事。我們每天都隔著兩張桌子看到彼此，形影不離到幾乎是呼吸交融著呼吸。解開馬多夫謎團成為我們大部分時候的話題。我們把數字弄進去彭博終端機，用這部機器下載一籃子股票以建立模型。這並不是什麼尖端科技，但需要一些技術能力。從一開始，我們製造出各種不同情境：該建立怎麼樣

的模型，才能確保任何時候都能成功，無論市場上漲、下跌或保持平盤？我們得到必然的結論：唯一可能的方法就是完美的市場時機選擇。你必須具備預測市場走向的能力，而且大部分時候的預測都正確無誤。

那時我還不知道馬多夫手上握有多少錢，或擁有多少個客戶。沒有人知道。我們很快就發現，這項祕密正是他成功的關鍵。這個操作保密得太好了，每個人都以為自己是馬多夫同意接受資金管理委託的少數客戶之一。馬多夫從未向證管會登記為投資顧問公司或對沖基金，因此他不受監管。這傢伙就只是收了錢，做任何他想做的事，然後把相當不錯的報酬帶回來給你。

他是《綠野仙蹤》裡的奧茲國魔法師，讓所有人歡欣鼓舞，以致沒有人想去看看幕後到底發生什麼事。

馬多夫確實要求投資者發誓保守祕密。他威脅這些投資者，只要在外面談論他，就會收到退還的錢，沒有資格再參與他的投資計畫；他說這套專屬的策略必須保密，才能確保優良投資績效。顯然，他的目的是低調行事，盡量不引人注目。馬多夫的客戶相信自己是僅有的少數投資者之一，以為馬多夫真的審慎挑選投資者。他們非常慶幸自己被馬多夫選為客戶。當我跟這些投資者聊起來時，才發現他們認為馬多夫收受他們的錢是一種特殊待遇。

後來幾週，看著彭博系統裡的未平倉量，我稍微對馬多夫的業務規模有了一些概念。這裡所說的未平倉量，指每個時間點確實存在的標準普爾一〇〇指數選擇權合約數量。我對於對沖

基金領域有一定的了解，但跟業界大多數人一樣還稱不上專家。對沖基金是相對新的概念。第一個對沖基金由前《財富》雜誌（Fortune）作家兼編輯阿爾弗雷德‧溫斯洛‧瓊斯（Alfred Winslow Jones）在一九四九年創立，其概念是買進股票的同時也做空其他股票以保護多頭部位，一旦市場出現危及投資的大幅波動時，即可發揮對沖功效。一九六六年，《財富》報導瓊斯持續跑贏共同基金的績效，於是對沖基金瞬間爆發。可是有許多新公司不再執行任何對沖，單純只是高槓桿的投資公司，而且大多數基金都在後續的跌市中宣告失敗。到了一九八四年，市場上只剩下八十八家對沖基金。

一九九〇年代正值多頭市場，情勢再度改變，對沖基金如雨後春筍般出現，到了新世紀前夕，對沖基金估計有四千家，投資金額大約五千億美元。對沖基金在很久以前就已經不再是保守的資產管理公司；現在所謂的對沖基金，是以私人合夥形式經營，且僅限於高資產投資人與機構的投資基金。對沖基金可以投資各種類型的金融工具而不受監管。雖然馬多夫不承認他的資金管理業務是以對沖基金的形式營運，但實際上他就是這麼做的。他接受來自高收入投資人、機構投資者以及其他基金的資金，然後，據說他拿這些錢去投資。據說是這樣。

馬多夫設計的特殊結構給予他極大優勢。就目前所知，加入馬多夫計畫的唯一途徑是透過他所認可的聯接基金。也就是說，投資人無法問他任何問題，必須仰賴他們投資的基金去執行盡職調查，而這些基金管理人在這個結構中得到優渥的報酬。世界上最大的幾個對沖基金，像

是喬治·索羅斯（George Soros）的量子基金（Quantum Fund）、朱利安·羅伯遜（Julian Robertson）的老虎基金（Tiger Fund）、保羅·都鐸·瓊斯（Paul Tudor Jones）的都鐸基金、布魯斯·柯凡納（Bruce Kovner）的凱克斯頓（Caxton Associates）、以及路易·培根（Lewis Bacon）的摩爾資本（Moore Capital）等，這些眾所周知的基金，每一檔大約管理二十億美元資產。奈爾和我都讀過傑克·史瓦格的《金融怪傑》，這本書介紹業界最成功的投資經理人，但完全沒提及馬多夫。所以當我們計算馬多夫的業務規模時大感震驚。從我們掌握的資訊拼湊所得知，他至少握有六十億美元，相當於市場已知最大型對沖基金的三倍規模。他操作世界上規模最大的對沖基金，而大多數金融從業人員竟然渾然不覺這個基金的存在！

我們發現的事完全不符合常理，就像你某一天只是想出門散步，結果卻發現了大峽谷。實在太難以置信了。奈爾和我對那些數字沒有信心，我們不相信那些投資，但數字不會說謊。如果運算沒有錯（我們持續檢查當中是否有誤）——跟市場之間的六％相關係數、穩定的四十五度報酬曲線、馬多夫策略所需持有的選擇權合約數——則這個史上最大規模的對沖基金根本就是不折不扣的騙局。

我們從未真正啟動調查，過去也不曾討論過這件事，突然間，我們就在其中忙得團團轉。我們沒有特殊目的，僅僅想知道背後的實情。一開始，我們盡可能蒐集所有跟馬多夫的操作有關的資訊。與此同時，法蘭克持續跟潛在的客戶見面。在那些會面中，投資組合經理通常會概

述他們的策略，法蘭克則在其中探查合作機會，包括布瑞希爾全天候基金（Broyhill All-Weather Fund），那是一個組合型基金。一九八○年，布瑞希爾家族賣掉他們在美國南卡羅來納州的家具製造公司後，成立一個投資基金。該基金經理人保羅·布瑞希爾（Paul H. Broyhill）指出：「這樣賺錢容易多了，只要你不賠錢。」法蘭克在紐約某家飯店大廳跟布瑞希爾家族代表見過幾次面。他們向法蘭克介紹產品，表示可以穩定創造每個月一％的報酬，並且詢問法蘭克是否能為他們找到可以提供擔保的銀行。事實是，該基金的表現完全依賴兩個經理人，布瑞希爾家族代表以「A經理」和「B經理」指稱。他們給了法蘭克一份推銷文宣，還有一頁資料顯示B經理的投資報酬。

法蘭克看了一眼，就知道那是馬多夫。投資馬多夫計畫的少數基金當中，法蘭克竟然碰到了兩個，這或許是驚人的巧合，或者馬多夫的勢力遠比我們想像的更大。我們不禁懷疑他的觸角在業界伸得有多廣。

這份資料是我們首次得到的具體證據。法蘭克交給我之後，我開始著手分析。布瑞希爾基金的介紹開宗明義點出：「這個經理的投資目標，是在穩定且低波動性的前提下長期成長。」其中提到這個基金運用「一個通常被稱為『可轉換價差套利』的策略」；也就是說，基金將買進一籃子與大盤高度連動的股票。馬多夫巧妙而未明言的訊息是：客戶經由他的經紀公司買賣股票，他由此取得交易流量的訊息，從而得知哪一支股票會上漲。我已經證明了這是胡扯。然

而該份文宣直接著寫道：「為了實現對沖目的，經理人賣出OEX指數價外買權，同時買進OEX指數價外賣權。賣出的買權數量和買進的賣權數量，等於已買進的那一籃子股票的美元價值。」

這就有趣了。奈爾和我跟大多數人一樣，曾經相當活躍地操作OEX選擇權；然而到了一九九〇年代中期，標準普爾五〇〇指數選擇權，也就是SPX開始成為市場主流，我們就不再操作標準普爾一〇〇指數的OEX選擇權，改為交易SPX，OEX從此無人問津。我們操作大量的選擇權合約，一筆交易的合約數可高達三萬張。如此大量的交易會在市場顯露痕跡。彭博系統會顯示交易合約數量與報價，也會顯示下單時的市場價位，以及交易執行後的價位。所有細節都在那裡，而市場會有所回應。以這樣的規模操作，你是無法藏身的。

如果馬多夫確實買進這些選擇權，我們必定會看到他的交易痕跡。要達到他所宣稱的交易結果，必須操作大量合約，而那樣的交易量必定反映在市場活動上。但是市場沒有任何跡象顯示他有過交易。他似乎有能力悄悄進出市場，大量買進和賣出，不留下任何蹤跡。我開始計算。市場總共有價值九十億美元的OEX指數賣權在芝加哥選擇權交易所（Chicago Board Options Exchange, CBOE）交易。馬多夫聲稱他以短期（三十天以內）的選擇權進行對沖。現實中，這樣只能買到價值十億美元的選擇權合約；然而，馬多夫需要價值三十億至六百五十億美元的選擇權合約來保護他的投資——數量遠比實際存在的更多。這是個驚人的發現。如果他

做的真如他所說，即使整個宇宙的選擇權合約也不足以應付他的需求。如果證據還不充分，我們大可假設那些選擇權合約的確存在，即便如此，購買賣權的成本也將耗盡他原本宣稱的利潤。

我知道他並不是從場外交易市場買進選擇權，因為太昂貴了。即使他從那裡買進，跟他交易的經銷商也會在集中市場裡沖銷風險，因此一定有跡可循。然而這一切了無痕跡，可見他不是從那裡買進。

布瑞希爾的推銷文宣漏洞百出。布瑞希爾的B經理也就是伯納‧馬多夫宣稱賣出個股的買權，將限制他的潛在利潤。這意味著，那一籃子股票裡，表現優異的個股將因為買權履約而被買走，因此他錯失上漲的股票，只剩下那些漲幅微小、保持平盤，甚至下跌的股票。正如我跟奈爾說的：「你知道嗎？我所見過的策略當中，這是唯一會因為挑對好股票而吃虧的。」

城堡也執行過類似策略，儘管沒有像馬多夫所說的那樣承擔單一股票的風險。我們買進整個指數，即當中的所有股票，後來發現這個策略帶來三分之二的市場報酬，以及三分之一的風險。這是個可行的策略——直到市場真的啟動漲勢。舉例來說，一旦市場上漲超過十五％，我們就會錯失這個漲幅之外的大部分甚至全部收益。在一九九○年代，當大盤每年漲幅高達三○％（或更多）的時候，我們將失去客戶，他們會抱怨：「市場今年上漲了三十四％，但你只有漲二十二％。」至於保護本金那套說詞，他們不會甩你，他們只想拿到市場所給予的一切。

馬多夫也會面臨相同的問題，如果他真的利用內幕消息挑選優良股票，一旦跑輸大盤，客戶會更不滿。

從接觸馬多夫的業務至今已過了兩個月，除了城堡公司的員工，我只跟丹・迪巴托羅密歐、里昂・格羅斯，以及少數幾個能夠提供寶貴意見者討論馬多夫的事。我也有跟弟弟路易談及此事，他當時是邁阿密某家公司的場外大宗商品交易員。他熟悉對沖基金產業，看過許多業界推銷手法。他打從一開始就認同我的看法，覺得馬多夫有問題，並且立即為我們堆疊的文件裡添加了不少他找到的市場推銷文宣資料。

■ 人人都想分一杯羹

幸運的是，當時我們所知不多，所以沒有被嚇壞。我們從未想過可能踩到某些人的腳趾頭而陷入險境。至少在開始的時候，我總是毫無顧忌地向認識的業內人士探問馬多夫的事。例如檢視過布瑞希爾的資料後，我詢問曾在芝加哥選擇權交易所合作過的幾位經紀商。我透過電話跟這些人認識已久，定期進行業務來往，但僅止於此。我在對話中提及伯納・馬多夫。不出所料，幾乎所有人都知道馬多夫的經紀商業務，但沒有人知道他那個神祕的資金管理公司。我問過很多位交易員是否見過馬多夫的下單量，他們都表示不知道此事。少數知道馬多夫正在操作對沖基金的人，則向我們索取他的聯絡資訊。每個人都想要跟他做生意。

但沒有人承認自己跟他有任何業務往來。就像是他在光天化日之下，赤身裸體走過紐約時報廣場，卻沒有人承認看見他。這是個極度神祕的男人。

我會持續這項調查是出於自我防衛。老闆不斷向我施壓，要求我模仿馬多夫，以便分一杯羹。我知道不可能跟一個偽造數字的人競爭，我只是想要擺脫壓力，證明老闆是錯的，而這能讓我得到智識上的成就感。

我當然不覺得自己是偵探。我沒有神探可倫坡的風衣，不像影集中的輪椅神探需要克服身體障礙，更不像《霹靂遊俠》的李麥克那樣擁有一部會說話的霹靂車，但我有奈爾和法蘭克。[2] 我們僅有的武器就是數學知識以及旋轉式名片架。

儘管如此，我還是擁有一些額外的條件——過去追查炸魚店偷竊案的經驗，以及良好的軍事訓練。我當過十七年美國陸軍後備隊軍官，其中七年在美國陸軍民事特種部隊服務。我在波伊德·庫克（Boyd Cook）少將手下任職多年，當時他正從上校的階位努力往上爬。他從軍前

<hr>

2 譯註：《神探可倫坡》（Columbo）是美國經典電視電影系列，從一九六八開播至二〇〇三年劇終。《輪椅神探》（Ironsides）是美國在一九六七年至一九七五年播映的偵探劇集，戲中主角艾朗西探長在一次槍戰中受傷後無法行走，必須靠輪椅行動，因此轉當警方顧問，偵破了很多大案。《霹靂遊俠》（Knight Rider）是一九八二年至一九八六年美國的熱門電視劇，劇中主角李麥克的霹靂車是一部打擊犯罪的智慧車。

在馬里蘭州當酪農，我從他身上學會許多事物。庫克無法容忍任何胡混的行為，他強逼手下的軍官挑戰自我極限。他要求軍官講述曾經歷過最大的失敗。如果你的失敗還不夠慘痛，他會對你開火，因為你還不夠努力。他的說法是「沒有大失敗，就不會有大成就」。我們基於這樣的哲學，成為一個高績效單位，因為不斷嘗試新事物。不是所有的嘗試都會成功，而那些成功的行動往往會帶領我們達成重大目標。奇怪的是，我有一年因為一次失敗而博取了他的好印象，儘管我已經無法具體記得那件事。我當時爭取了某個機會，沒有放棄，而且至少嘗試了新事物，這樣的行為讓他很開心。

我們從窺探開始。在金融產業裡，有三種蒐集資訊的方法：

一、蒐集公開資訊，包括市場推銷文宣、為了招攬業績而出版的書籍，以及公司網站所有訊息。我蒐集馬多夫在官網公開的所有資訊，儘管並沒有多大價值。

二、花錢購買資料。這個行業裡有無數資訊來源，任何你想要的神祕資訊都可供販售，每個人都買得到。

庫克非常受不了別人說廢話。他總是想聽壞消息，而不是好消息；如果他想要知道軍官的表現如何，他不會直接問軍官，而是向該軍官所領導的部隊探問。我從軍旅職涯學會的某些態度與技巧，後來在這次調查中帶來無價的助益，包括堅持不懈的個性、人工情報蒐集、訪談技巧，以及保持沉著的能力。

三、正如我教導奈爾的，透過與他人聊天、仔細聆聽謠言與八卦或眾人的吹噓與抱怨，從中獲得真正關鍵的資訊。

我們同時利用這三個途徑。法蘭克‧阿塞斯是馬多夫的巨大聯接基金，我們跟這家公司合作後，得以全面檢視他們的數據。法蘭克‧凱西則從他的潛在客戶那裡蒐集資料，他告訴這些客戶：「我有興趣投資馬多夫。」或者，如果需要從某個基金探聽消息時，我弟弟路易就會打電話過去：「我有一個客戶想要投資馬多夫，你可以幫我嗎？」

與華爾街人士聊天總會有驚人收穫。我跟圈內人的對話大多發生在城堡公司的日常業務往來中——只要逮到機會，我都會問幾個跟馬多夫有關的問題。跟我聊過的人，包括究研部門主管、衍生性商品交易員、投資組合經理以及投資者。奈爾也做同樣的事，而且我們兩人都祕密行事；老闆一旦得知，必定要求我們停止這些行動。

也許最讓我驚訝的是，原來有這麼多人知道馬多夫是騙子。多年後，當他終於自首時，我們最常聽到的問題是：聰明人這麼多，怎麼會沒人知道？這麼久以來，他怎麼可能矇騙這個產業中最聰明的一群人？我很快就知道，他並沒有矇騙過去。馬多夫正操作一些不對勁的事，這在華爾街並不是祕密。當我開始探問馬多夫的事，才發現許多人老早就在質疑他；然而，即使對他的策略有所懷疑的人，後來也接受了他的荒謬說詞——只要利潤不停地滾滾而來，一切不需要過於追究。

基金經理人最常給我的回應是：他的報酬是準確的，只不過是透過非法搶先交易而來。他的證券經紀經銷公司付錢給交易者取得訂單流量，因此擁有了特殊管道得到市場訊息。他知道哪一支股票會上漲，所以能夠事先以低價買進，然後再高價賣給他的經紀客戶。有些人跟我說，他不太清楚馬多夫究竟做了什麼事，同時指出華爾街沒有人能夠取得如此有效的資訊，所以沒有人能像他一樣創造穩定的收益。結合這兩個事實，似乎可以得到一個有力的論證：他利用客戶的買賣單流量來支撐他的對沖基金。奈爾過去在他的金融學碩士研究中，曾經做過為訂單流量付費的分析；他認為這樣的做法確實為馬多夫帶來優勢，但不足以創造他所展示的報酬。

還有一些人向我和奈爾透露——當然是祕密情報——馬多夫利用對沖基金作為向投資人借錢的工具。根據他們所言，馬多夫的交易所賺取的金額，遠遠高於每個月付給客戶一％至二％，他付給客戶的錢只不過是借錢的成本。說這些話的人都是老練的金融圈人士。聽到這類說詞時，我只能點點頭，心想他們是否真的相信自己所說的。馬多夫沒有理由支付每年十二％利率，他有太多更便宜的途徑弄到資金。唯一可能的理由是，他不能讓任何一家評級機構如穆迪或標準普爾介入檢查他的運作。

我還聽過一些人說出近乎不可思議的解釋。他們都是絕頂精明的人，知道自己在其中有利可圖，而且想要維持現狀。以他們的聰明才智，當然看得到裡面的坑洞，但是他們必須想出一

些荒唐的解釋來掩蓋。例如他們知道可轉換價差套利策略不可能在任何市況裡賺錢，所以必須解釋馬多夫為何總是可以給出報酬。有一位投資組合經理對我說：「哈利，我想事情是這樣的，他真的很精明，把報酬波動壓到最低，讓投資者開心，這對他來說是非常重要的事；所以當市場下跌時，馬多夫掏錢補貼他們。」換言之，基金賠錢的月份，馬多夫自行吸收虧損，並持續派發利潤給投資人。「他承受得起這些損失。」這種解釋把馬多夫推上了華爾街史上最偉大投資經理的寶座，因為他絕不會讓投資人賠錢。

奈爾告訴過我，他甚至不曾在本特利大學聽見任何人談論過馬多夫使用的投資策略。當我們聽到這類說詞時，只能相視愕然而大笑。我們聽不到任何合理的解釋。這二人不僅不願意瞭解背後的真相，甚至還往這個魔術師身上貼金，把他形塑成一個比他自己所宣稱還要強大的人物。

馬多夫似乎有擇時介入市場的完美能力。他說他一年只進場六至八次，每一次都只進行為期幾天的短期介入，最長不超過三週。幸運的是，他總是能夠在市場上漲時進場操作。我從他的收益流中發現，市場在一九九九年七月、十二月曾經急遽下跌。當我請其中一個投資人解釋馬多夫如何在這幾個月份裡避開虧損，他說：「馬多夫沒有進場。當他認為市場即將下跌時，他轉為持有百分之百的現金。」此人說他可以提出證據，他留有馬多夫交易單的副本。

不過，那幾週所聽到的故事當中，最讓我和奈爾驚訝的，當屬某位倫敦的組合型基金代表向法蘭克‧凱西所說的故事。跟我們接觸的人士，大多不是馬多夫的投資人，他們沒有買進馬

多夫的基金，所以對此不予置評。然而，一位來自華爾街大型公司之一的交易員告訴我，馬多夫曾經到他們公司試圖推銷投資計畫，但不願意配合必要的盡職調查，他們想要執行例行的財務調查以便確定其合法性，卻被馬多夫拒絕了，這是一個再明顯不過的警訊。

盡職調查可以採取各種形式，目的在於確認數字的真實性——實際作法可能是完整的稽核程序，針對每一筆交易去核對交易單與交易所的時間、價格與交易量紀錄是否一致；其中也可能包含基金經理的背景調查。透徹的盡職調查往往費時數月，成本超過十萬美元。馬多夫拒絕了，並表示只有他資規模動輒上億美元，這時候就不該省下這筆小錢。這位來自倫敦的組合型基金代表告訴法蘭克的就是類似的故事。他們持有來自阿拉伯的巨額石油資金，決定投資馬多夫前，他們徵求他的同意，委聘六大會計師事務所之一的團隊前去查證他的績效。馬多夫拒絕了，並表示只有他連襟兄弟的會計師事務所可以看到他的祕方以及查核帳本。我們從不同的消息來源得到相同的說法。事實是，從一九九二年開始為馬多夫服務了十七年的會計師是大衛·費里林（David Friehling），但此人肯定不是他的對沖基金。費里林的事務所位於紐約州新城臨街一個小店面。一個運作複雜且規模數十億美元的對沖基金，聘請的稽核師竟然來自一家只有兩個員工，而且辦事處就在某個小城市街邊的會計師事務所；或許馬多夫只能說這位會計師是他的親戚，這顯然是警訊，叫人避之唯恐不及。即使是能力最普通的基金經理都應該要說：「感謝你，馬多夫先生，但我沒興趣。」然後盡速逃離。但這才能合理化這種反常舉動。無論是不是親戚，這顯然是警訊，叫人避之唯恐不及。即使是能力

個組合型基金並沒有這麼做。反之，這一家受投資人委託巨額資金的公司，把兩億美元交給了馬多夫。該公司也知道應該要問清楚這部投資機器的實際運作；然而，被拒絕追究後，他們仍然交出了兩億美元。

法蘭克、奈爾跟我都不是三歲小孩，我們在這個產業打滾許久，早已看盡各種取巧與詐欺手段，甚至是合法的金融詐騙。但在聽到那些真正精明的人為馬多夫辯解的說詞，即使是我們也大感驚訝。那些精明老練的投資人被拒絕執行正常的盡職調查程序後，仍然把數以億計的資金交給馬多夫，這背後的驅力若不是貪婪，就是愚昧。

那些聯接基金的經理人，也就是為某個更大的母基金籌集資金的經理人都知道。他們瞭解這當中究竟是怎麼一回事。透過馬多夫真的可以賺錢，只要把錢交給他六年，資金就能翻倍，賭的就是時間。馬多夫並沒有多特別。如果業界所有人都絕對誠實，只有馬多夫一人是騙子，那也就算了；實際上並不是。他們全都知道華爾街有多少勾當在暗中進行，馬多夫不過是眾多取巧者之一。他們揣測馬多夫利用經紀業務的訂單流量，違法搶先交易，卻還是選擇接受，因為馬多夫是簡中老手。他如此老練，因此他們知道他很可靠。我猜想，他們以為即使馬多夫落網，失去那也就算了；實際上並不是。他們全都知道華爾街有多少勾當在暗中進行，馬多夫不過是眾多取巧者之一。他們揣測馬多夫利用經紀業務的訂單流量，違法搶先交易，卻還是選擇接受，因為馬多夫是簡中老手。他如此老練，因此他們知道他很可靠。我猜想，他們以為即使馬多夫落網，失去的也只是這些不正當的利潤，他們的本金將安全無損；當然，這只是我的猜測。他們的錢怎麼擔任何風險，就可以從這個金融盜賊手上分一杯羹；當然，這只是我的猜測。他們的錢怎麼會不安全呢？伯納‧馬多夫是受人敬仰的商人、慈善家、政治捐獻者，更宣稱自己是納斯達克

的共同創辦者；總之，他是個大人物。

我們即將要揭開他的真面目：一個掠食他人的怪物、欺詐藝術大師。

遺憾的是，我們當時只處在調查初始階段，完全無法想像未來八年將會遭遇的種種挑戰。

■ 投資者從來沒有學聰明

對於馬多夫是否操縱一個規模數十億美元的詐騙集團，甚至可能是歷史上最大的騙局，我們早已沒有疑慮；然而，奈爾、法蘭克和我持續爭論的問題在於，這到底是一個什麼類型的陰謀？他違法搶先交易嗎？還是龐氏騙局？或是其他種類的詐騙計畫？當然，如果我們在卡薩布蘭卡（Casablanca）發現賭徒，或在華爾街遇見騙子，都沒什麼好意外的。一九五〇年代聞名一時的銀行劫匪威利‧薩頓（Willie Sutton）說，他搶劫銀行是因為「那是錢的所在」。幸好他不知道華爾街這個地方。

歷史上，只要是創造財富的地方就必然有騙子、老千，他們把各種快速（或者緩慢但穩定）致富的夢想兜售給自願上鉤的投資人。各種新穎且極度複雜的金融商品激增並充斥市場，以致過去三十年來，華爾街所創造的財富，可能比其他地方在任何一段歷史時期裡所創造的財富還要更多。雖然伯納‧馬多夫為自身打造成就與名望的光環，但是他跟喬治‧帕克（George Parker），也就是把布魯克林大橋當作自己的財產出售而牟利的騙徒，或者惡名昭彰的詐騙主

腦約瑟・韋伊（Joseph "Yellow Kid" Weil），甚至是傳奇人物查爾斯・龐茲（Charles Ponzi）等人物，實際上並沒有差別。

龐氏騙局的運作機制相當簡單。這類騙局會邀請人們投資一個看似真實，甚至聽起來相當合理的事業，騙徒通常宣稱這是一個利用金融漏洞的商業機會，投資人將得到異常巨大且快速的利潤。初期的投資人確實得到當初被承諾的報酬；利益通常很優渥，足以讓這些投資人到處誇耀。其他人於是爭先恐後地投入，想分一杯羹，有時候甚至哀求這些罪犯收取他們的錢。在一個真正的龐氏騙局裡，背後沒有什麼商業經營，也沒有所謂的投資，一切就只是現金的進出流動。第一批投資人得到的報酬，來自於騙徒設立騙局的初始資金。自此之後，直到騙局崩潰，所有投資人得到的報酬都不過是後進投資人帶進來的金錢。其中有許多投資人會將他們得到的報酬進行再次投資。就帳面上而言，他們變得很有錢，但那只是紙上數字。只要持續有新的投資人奉獻資金，舊的投資人就能繼續坐享報酬，整個騙局也就能運作下去。

龐氏騙局並不是查爾斯・龐茲發明的。一八九九年，「五二〇％騙子」威廉・米勒（William "520 Percent" Miller）聲稱他的投資計畫可以讓參與者每週得到一〇％的報酬，據說他以此手段騙走了一百萬美元。這類詐騙手法說穿了，就是一個「挖東牆補西牆」的騙局。龐茲只不過是將之操作得更精湛。龐茲以一個合法的賺錢技巧為基礎，設計了一場騙局。當時是一九一九年，

狄更斯一八五八年的作品《小杜麗》（Little Dorrit）裡就出現了類似的操作手法。

人們可以在某個國家購買國際郵券，然後隨信寄到另一個國家，再兌換成郵票作為回信的郵資。他發現如果兩國之間的郵費有價差，可以在另一個國家兌現郵券而獲利。潛在投資人只要著手調查，就會知道真有其事。

龐茲給投資人的承諾是：把錢交給他投資郵券，三個月後資金即可翻倍。他確實對早期的投資人實現了諾言。他成立了一家公司，取名為「證券交易公司」（Securities Exchange Company），實在是個諷刺的名字；這家公司成長如此快速，他必須委託代理人籌集資金，其酬勞是籌得資金的一○％。這個詐騙計畫在他所在的地區掀起了瘋狂熱潮。數以千計的人投入畢生積蓄，還有一些人不惜借貸或抵押房子，把錢投入這個快速致富計畫。波士頓警察局估計有半數的警察是這項計畫的投資人。

即使如此，當時還是有告密者試圖警告人們這是個騙局。龐茲成功以誹謗罪控告一位財經作家，獲得五十萬美元賠償。整個事件插著一支又一支紅旗，但每個人都忽視這些顯而易見的警訊。例如龐茲把好幾百萬美元存在波士頓一家銀行，利息為五％。他過去的某位宣傳人員對這件事感到疑惑，既然他自己的公司輕易就能把資金翻倍，為什麼他卻把錢存在銀行？這顯然沒有答案。這位宣傳人員後來還寫道，龐茲的數學不太好，幾乎連加法也不會。

最後，金融期刊《巴隆》發行人——克拉倫斯・巴隆（Clarence Barron）被委託調查龐茲的公司。巴隆發現，以龐茲的投資者人數來計算，他需要持有一・六億張郵政票券，而根據美

國郵政署資料，當時存在的票券總數只有兩萬七千張。令人驚訝的是，這個情況跟我們懷疑的OEX選擇權合約數量如此相似。然而，即使鐵證如山，人們還是繼續投資龐茲的計畫，不願意相信那是騙局。據說龐茲最後為了洗脫罪名，鋌而走險地在賽馬場上以一百萬美元下注一匹冷門的馬。龐茲欺騙了投資人約一千五百萬美元，在當時可是一筆巨款，但是他只被關了三年半。出獄後，他又試圖行騙數次卻都不成功，最後在貧困中死去。他的名字從此跟這類快速致富騙局連結在一起。

投資者並沒有學聰明，從那個年代以來，龐氏騙局變得更常見了。一九八五年，聖地牙哥一位備受敬重的外匯交易者大衛·多明內利（David Dominelli）被揭發涉及一場吸納超過一千名投資者的龐氏騙局，欺詐金額超過八千萬美元；國際牧師集團（Greater Ministries International）領導者傑拉德·佩恩（Gerald Payne）以他編造的貴重金屬交易讓兩萬人上當，他宣稱上帝是其投資顧問，可以把投資人交給他的五億美元倍增；偶像團體超級男孩（*NSync）和新好男孩（Backstreet Boys）的催生者婁·珀爾曼（Lou Pearlman），向投資人出示偽造的財務報告，聲稱該文件來自一家實際上不存在的會計師事務所，以此說服他們投資他一手虛構的公司，成功騙取三億美元；二○○三年，網際網路服務公司地球連線（EarthLink）共同創辦人里德·史拉特金（Reed Slatkin）操作一場涉及約二·五億美元的龐氏騙局，被判入獄十四年；二○○八年，明尼蘇達州商人湯姆·彼特斯（Tom Petters）因為詐騙投資人高達三十五

億美元的巨款而被政府起訴，奈爾與他過去在超越指標基金（Benchmark Plus）的同事，早在事件揭發前就認為彼特斯很可能是騙徒。

基於幾個理由，我打從一開始就認為馬多夫的計畫是龐氏騙局，而不是搶先交易或任何更有創意的伎倆。在調查初期，雖然還無法看到全貌，但我們很快就發現馬多夫一直在窺伺可乘之機，為他的計畫輸入新資金；而龐氏騙局確實需要不斷需要新資金以支付早期的投資人。如果他做的是搶先交易，並不需要一直索求新資金。實際上，輸入太多現金反而會削減利潤。馬多夫似乎也不太可能利用對沖基金作為向投資人借錢的手段。就像查爾斯·龐茲把錢存在銀行僅收取五％利息，馬多夫大可便宜取得隔夜貸款，為什麼要支付每個月一％至二％利息向人借錢？這完全說不過去，所以我相當確定那是龐氏騙局。

法蘭克·凱西完全不認同我的想法，他堅信裡頭有問題，但是他很肯定馬多夫實際操作的是搶先交易。經驗告訴我，搶先交易在證券經紀經銷這個領域很常見。這屬於某種形式的內線交易，而證管會會放行，因為這種行為無從阻止。證管會在一年當中可能成功抓到兩、三個案子，就以為他們完成任務，同時卻還有幾千個搶先交易的勾當在業界竄遊無阻。

搶先交易是業界公開的汙穢祕密，每個人都知道這個不法行為。「我覺得他做的是這個，」法蘭克對我說，「他想要建立全世界最大、最強的獨立證券經紀經銷商。他要當最大的造市商，然而他面臨最大的問題是缺少資金。要拿下大宗交易、處理股市一成的交易量，他需要的

資金很驚人。所以他不過就是編一些唬爛故事，向投資者說些瘋狂的解釋，吹噓自己如何幫他們賺錢。他真正的目的是利用這群人籌集『愚蠢資金』。」法蘭克用「愚蠢資金」這個字眼，指馬多夫利用投資人的資金作為自己的股本以進行高槓桿操作，然後賺取暴利。「他把股本當作借貸。如果他一年能賺一〇〇％或一五〇％，又怎麼會在意每個月支付一％或二％給投資人呢？」

　　法蘭克的意思是，馬多夫以對沖基金作為投資工具，並擁有十足的把握利用他的證券經紀經銷業務牟利。伯納‧馬多夫有兩個方法搶在他的客戶訂單流量之前進行交易。假設他接到一個限價單，以一百美元或更低的價格買進一百萬股 IBM，這時候馬多夫可以下另一筆他自己的訂單，以每股一〇〇‧〇一美元買進同等數量的股票。於是，他以一〇〇‧〇一美元買進了一百萬股；他確定會有另一筆訂單以一百美元買進這些股票，他最多只需要承擔每股一美分，或總共一萬美元的虧損。如果 IBM 上漲，他可以坐享無上限的利潤。當然，如果此時來了一個客戶說：「幫我以市價買進一百萬股 IBM。」這一天就是馬多夫大顯身手的時候了。若接到市價單，他需要做的僅是搶先買進一百萬股，這自然會推高股價，然後再以市價賣給客戶，保證獲利。

　　法蘭克知道馬多夫自行印製交易單。馬多夫可以印出偽造的單子，同時把投資人的現金當作自己的資金利用。這個作法讓他不需要一再向銀行要求短期借貸，免

得太引人注目，而且他也需要資金建立其證券經紀經銷事業。到了一九九九年，大多數獨立造市商都已被大公司收購，因此擁有大量的現金。馬多夫幾乎是僅剩的一家大型獨立造市商。許多人好奇為何馬多夫拒絕出售——他的公司價值大概會超過一億美元，他可以一人獨占。但是他始終沒有賣掉，所以法蘭克認為，如果他確實涉嫌搶先交易，就得用大量現金支付他所需要的訂單流量。如果不能夠得到那些大額訂單，他便失去了創造報酬所仰賴的內線消息。法蘭克是這麼說的：「當你首先想要拿下大型部位，或者任何一個人想要進行大宗交易又不想影響市場價格時，如果你希望他首先想到的經紀人是你，那麼你就需要持有大量資金。」

奈爾的看法有點曖昧，如果硬要他表態，他傾向於相信馬多夫做的是搶先交易。有很長一段時間，奈爾的想法一直被馬多夫的聲望所箝制。他是個備受尊敬的公眾人物，是證券產業裡各個董事會的成員，擁有了不起的資歷。他的經紀公司已經為他賺進太多錢，理論上他不需要行騙。伯納·馬多夫非常富裕；如果他需要更多錢，大可把自己的證券經紀經銷業務賣掉後退休，得到的錢可能這輩子都花不完。奈爾陷入這個推論中。馬多夫真的沒有理由這麼做。他為什麼要賭上自己的人生，只是為了偷取他根本就不需要的財富？

我們花了很長的時間思考這個問題。雖然百思不得其解，但我們非常樂於利用這個疑問來暫時逃離日常工作。其中一種看似合理的推測是：股票從分數報價改成小數報價，這個轉變導致馬多夫的經紀經銷業務大受打擊，使得他不惜孤注一擲地想要更多現金。當時我們還無從得

知馬多夫的欺詐勾當已持續了多久。若追溯到布瑞希爾和阿塞斯參與其中的時間點，不過才幾年前，因此我們懷疑他的計畫跟股票報價方式的重要改變有關。一直到一九九七年，股票報價的最小跳動單位是八分之一美元，也就是十二‧五美分。這表示股價以十二‧五美分變動。證券經紀經銷商可輕易賺取每股十二‧五美分的利潤。即使馬多夫為了一筆大宗交易的執行權而支付每股兩美分的費用，他仍然可以得到每股超過十美分的利潤。一九九七年，價格跳動單位縮小到六‧二五美分，大量削減了造市商的利潤。到了二○○○年，因為技術改進，市場不再以分數單位報價，改為使用小數。昔日高達十二‧五美分的買賣價差早已成為美好回憶。交易所開始以五美分的跳動單位報價；有些時候甚至只有一美分的價差。法蘭克指出，馬多夫的利潤下跌了九十二％。證券經紀經銷業務已經不再是他的搖錢樹；實際上，他可能面臨虧損，而突如其來且規模巨大的損失，確實可能成為他後來行為的動機。

讓我感到沮喪的是城堡管理階層的堅決，他們一再要求我弄出一個可以跟馬多夫競爭的產品。這群人就像芒刺在背，實在讓人心煩。哈利，你怎麼會做不到呢？哈利，做些東西讓我們賣嘛！來吧，哈利，我們付薪水給你是為了什麼呢？

世上沒有人能告訴你市場有多少種不同的金融商品。這個產業裡真的有成千上萬個聰明人，他們坐在世界各角落的辦公室裡想出各種深奧難懂的方法，讓人們規避政府監管、所得稅、遺產稅以及其他的阻攔，實現創造財富與保護財產的目的。例如共同基金就是一九二○年

代中期的創新產品。這東西原本並不存在，但十年後卻已承載著數以兆計美元的價值。創造新類型的產品通常可以逃過大部分法規限制。法蘭克・凱西如此解釋：「我可以為所欲為。我可以跟客戶說，我會瞄準金星和火星，如果它們位在七重天，我就會買進股票，而且每一次買進都賺錢。然後這位客戶會著手調查，確認我每一次買進股票並且賺錢都是金星和火星對準且位於七重天的時刻！如此一來，客戶就會願意投資我的產品。」

創造一個金融商品從來就不是問題，問題在於創造一個能夠跟龐氏騙局競爭的產品。二〇〇〇年春天，距離我們第一次接觸伯納・馬多夫的計畫還不到六個月，我已經被逼得發怒，甚至氣到做出決定——是時候向證管會舉報了。

■ 第一次向證管會舉報

我向證管會舉報的主要動機出自於個人利益。馬多夫騙局崩潰後，對我毫無瞭解的人說我舉報是為了得到獎勵，以為我是為了金錢回報而做這一切。他們根本大錯特錯。我一再被逼迫開發一個不可能做得出來的產品，而我向證管會舉報就是為了擺脫這個壓力。伯納・馬多夫是我的對手，我卻無法跟他競爭，因為我必須從真實的交易中賺取報酬——他只需要用電腦創造收益。他在我的球場裡比賽，我決定向裁判報告他是個卑劣的對手，以便把他踢出球場。證管會就是那個裁判。

證管會是美國前總統富蘭克林‧羅斯福在經濟大蕭條時代，為了讓公眾對金融市場重拾信心而設立的機構。美國國會在一九三四年通過證管會創立，主要目的在於杜絕類似一九二九年股市崩盤的金融弊案。證管會是一個獨立的非政治機構，負責監管整個證券業。這個機構的目標是營造公平的交易環境，讓每一位有意買賣證券的人都能夠取得跟其他人一樣的訊息，同時確保他們得到所有必須的資訊以做出明智的判斷。證管會網站也表明該組織當前的任務是「保護投資者，同時確保公平、有序、高效率的市場」。奈爾現在還相信效率市場假說理論：只要每一個人都能同時且自由地接收所有的市場資訊，即沒有人能取得優勢。要做到這點得完全仰賴證管會發揮功能。證管會多年來被形塑為一個有效監控金融市場的機構，人們因為這個機構的存在而相信自己的利益受到保護；然而，證管會完全沒有資格享有如此盛譽。它的核准章戳會誤導人，而且實際上非常危險。

證管會的權力，比大多數人的認知來得小上許多。這個機構可以針對公司或個人的內線交易、會計舞弊、揭露資訊不足等罪行，在地區法院進行民事訴訟；但是證管會的調查權力非常有限，調查員能夠做的，就是把有犯罪疑慮的活動提交給州級或聯邦檢察官。出了華爾街，大多數人都不知道證管會甚至無法監管場外交易市場。針對場外交易市場的監管，最強大的反對意見來自艾倫‧葛林斯潘（Alan Greenspan）；他擔任聯邦準備理事會（Federal Reserve）主席將近二十年，卻愚蠢地相信市場具有自我調節能力。

不過，證管會有權力吊銷營業執照，以及制止某個公司或個人參與市場，我以為它至少能夠做到：公開證明我的看法是對的，也就是揭發馬多夫的騙局，然後關閉他的對沖基金。如此一來，我就不再需要製造一個報酬跟他相當的產品，壓力自然就擺脫了。雖然我覺得他可能會坐牢，但我沒有多花時間思考，這對他以及他的投資人，實際上會造成什麼後果。

我對證管會獨自調查馬多夫的能力沒有多少信心。就我的親身經驗來看，這是一家失能的機構，但如果我舉報馬多夫的同時也附上相關證據，即使是這樣一個組織也能對他採取行動。我認為沒有什麼能夠阻撓這件事，畢竟這對證管會來說是個很簡單的案子，還會帶來極佳的公共宣傳效果。而且這樣的行動顯然符合該機構原本被期待的功能——保護投資人。

我們有極小的機會得到一筆豐厚獎金。一九三四年《證券交易法》第二十一A（e）條設立了獎金制度，以幫助政府抓拿內線交易的違法者。當人們向證管會舉發內線交易案件，一旦進入民事訴訟後被懲處，告密者理論上可以得到政府實際收取罰金的三○％。這個獎金制度只限於涉及內線交易的民事案件，並不包含其他類型的刑事或金融犯罪行為。假如馬多夫操作的是龐氏騙局，我們便無法得到獎金。即使他操作的是搶先交易，也得由證管會裁決是否符合內線交易法規所禁止的行為。證管會可全權決定獎金的接收者與金額，而且不具有法律上的追索權。二○○○年，我第一次向證管會舉報時，之前只有一位告密者拿到這筆獎金，金額為三千五百美元。所以告發馬多夫後得到獎金的機會，大概只略比我被邀請為波士頓紅襪隊開球的機

會高一點點。

我告訴奈爾和法蘭克，我即將要做的事，以及報告會刪掉他們兩人的名字，所有後果將由我來承擔。例如一旦我們的行動被城堡公司的管理階層發現，他們一定會不高興。我不認為他們會因此解雇我，但肯定會對我提出警告，並且要求停止調查。

奈爾完全支持我，法蘭克卻有所保留。我跟法蘭克當時的關係還算融洽，但有些緊張，彼此的目標仍然大相逕庭。法蘭克的疑慮是，這樣的行動太倉促，「我沒有任何東西可以交給證管會。你要告訴他們什麼？到目前為止，一切都還在假設的階段，不是嗎？」

對我來說，並不是。那些數字是實實在在的。

證管會波士頓辦公室的艾德·馬尼昂（Ed Manion）和喬·梅克（Joe Mick）跟我相當熟絡，我很尊敬他們。證管會認為金融衍生性商品涉及高風險，而城堡管理的是股票衍生性商品的投資組合，因此每三年就得接受證管會查核——像鐘錶發條般準時。證管會的稽核程序就是一連串文件追索，更新文件紀錄的意味更甚於實質調查。實際上，每次前來的稽核小組成員當中，並沒有任何一個衍生性金融商品專家，所以在查核帳本時，總是需要依賴我告訴他們該留意的東西。也因為證管會內部沒有衍生性商品專家，有時候稽核小組在其他現場遇到這方面的問題時，艾德·馬尼昂會向我詢問。我從來都不知道他們正在稽核哪一家公司，但證管會波士頓辦公室應該會感謝我如此樂於提供協助。

城堡公司第一次被稽核時，我就認識了喬‧梅克。喬是一位律師，也是波士頓辦公室裡非常資深的成員。我一直以來都是基於專業事務與他聯絡；我完全信任他，每當有人把違法的內線消息或某支股票小道消息電郵給我時，我都會直接轉寄給他。

艾德‧馬尼昂後來也成為我信任的朋友，更是我的楷模。我們在兩、三年前認識，當時我擔任波士頓證券分析協會副主席，而他是倫理委員會副主委。在該協會某一次聯誼活動中，我還認識了他美麗的妻子瑪麗‧安（Mary Ann）。對特許金融分析師來說，職業倫理相當重要。艾德跟我一樣在意這個行業的倫理。事實上，他曾為我們協會的四千名會員上了一堂倫理課。艾德和我都是特許金融分析師，他在業界大約有二十五年資歷，熟知所有的數字。他在富達（Fidelity）公司當過投資組合經理，當時坐在他旁邊的是赫赫有名的彼得‧林區（Peter Lynch），就是那位用了十三年把價值一千八百萬美元的麥哲倫基金（Magellan Fund）變成一百四十億美元的投資大師。因此我毫無疑慮，知道他會馬上瞭解我的看法，並且相信我。

當你想要告訴某人，你發現了一場史上最大的騙局，一時之間，真不知道該從何說起。

「艾德，有一件非常嚴重的事，我需要跟你談談，」我說，「我發現這個大規模的騙局。我不太確定這個傢伙做的是搶先交易還是龐氏騙局，無論是哪一種，它都比你能夠想像的還要大，真的大到難以置信。他營運全世界最大的對沖基金，但幾乎沒有人知道，他的操作非常神祕，實際上，整個運作是一場詐騙計畫。」

艾德以他一貫的低調作風回應：「哈利，那聽起來相當嚴重。你何時可以把資料送過來？」

我必須準備一份詳盡的報告，用證管會律師能夠理解的方式，去鋪陳我認為最有力的論據。「我可能還需要準備幾週。」我說。

「準備好之後讓我知道，我將安排會面。」

就這樣，完成了。

接下來的幾週，我花了好幾個晚上準備這份首次呈交的書面報告，其中強調了我想要在口頭報告裡提出的論點。我耗費了極大心力，因為我現在要抨擊華爾街最有權勢的人物。除非手中有非常強大的武器，否則一個來自波士頓某家中型公司的投資組合經理，實在不應該挑戰這樣一個強人──這道理顯而易懂。我正在準備的就是我的武器。結果這份報告篇幅只有八頁，包括了布瑞希爾全天候基金的「B經理」資料。我要攻打的是一個巨人，如此看來資料似乎不算多，但這就是我所有的。我原本預期，透過對馬多夫業務操作的詳細闡述，再配合簡報，應該足以讓證管會開始追蹤他的行徑。證管會必須啟動調查工作，而我完全肯定他們將會得到跟我們相同的結論。我當時覺得，如果他們聆聽我的簡報、閱讀畫面資料後，仍然沒有意識到我們所提交的是一個千載難逢的大案子，那麼機構裡待的肯定就是一群笨蛋。

誰能想到真的是這樣呢？

我的報告是這樣開場的：「以下是馬多夫對沖基金背後可能的運作情況，在接下來二十五分鐘或更短的時間內，我將證明三者之中有一項是事實：其一，他們擁有異乎尋常的才能或運氣，或兩者兼具，而我這個笨蛋卻在這裡浪費諸位的寶貴時間；其二，他的報酬是真的，但並不是透過他們所宣稱的方式取得，因此有介入調查的必要；其三，這一切不過就是個龐氏騙局。」

我接著解釋：「城堡公司的市場部要求投資部複製馬多夫的『可轉換價差套利』策略，希望藉此創造一樣的收益流。我們從痛苦的經驗中知道這是不可能的……我想要證明馬多夫是騙徒，這樣我就不用再聽任何人跟我廢話，說可轉換價差套利策略是個無風險的保證獲利策略，」我再補充，「如果揭發舞弊行為能夠得到獎金，那也是我應得的。證管會不可能自己發現這個案件。」

我原本以為只需向證管會提交一次資料。我的報告裡插了六支紅旗警訊，全都引用布瑞希爾的文宣。我說，這六個警訊中的任何一個，都足以讓人質疑這家對沖基金的合法性；而把所有警訊放在一起，顯然就透露了這整個操作是一場騙局。

第一支紅旗：如果馬多夫使用可轉換價差套利策略，則他的報酬不可能來自市場操作。

第二支紅旗：市場現有的選擇權合約數量，並不足以支撐他策略中的對沖需求。

第三支紅旗：近乎四十五度上升的績效圖表，在金融世界裡不存在。

言是合理的要求；另外，我並未利用我呈上的資料牟取利益。

第四支紅旗：他宣稱的報酬並非來自市場表現，也不是來自選擇權對沖策略，但沒有任何跡象顯示報酬來源。

第五支紅旗：城堡有一款與馬多夫基金相似的產品，報酬遠低於馬多夫所宣稱的績效。

我寫道：「在市場下跌的月份，我們的投資產品承受虧損，但是馬多夫在八十七個月的紀錄裡只有三個月是賠錢的，我認為選擇權策略不可能達到這種績效。顯然，市場上並沒有足夠的選擇權合約，為馬多夫的股票多頭部位提供德爾他避險（Delta Hedging）……」

第六支紅旗：市場在八十七個月的期間內，有二十六個月份下跌，但馬多夫的基金在該期間內只有三個月份顯示虧損，而且「他們聲稱的獲利方式不可能得到這種績效，甚至該方法根本就不合理。顯然，市場上並沒有足夠的選擇權合約，為馬多夫的股票多頭部位提供德爾他避險（Delta Hedging）……」

當我向業界老手問起馬多夫如何創造如此穩定的利潤，我得到各式各樣的奇妙解釋，這些業內人士的說詞也涵蓋在報告中：他為訂單流量付費，然後利用當中的訊息為對沖基金牟利潤；他實際上是以十五．五％的利率向投資者借錢，作為證券經紀經銷業務的資金；當市場表

羅斯債務違約和美國長期資本管理公司（Long-Term Capital Management）破產的雙重危機，標準普爾五〇〇指數下跌十四．五八％，而馬多夫獲利〇．三％。二〇〇〇年九月，標準普爾五〇〇指數下跌五．〇九％，馬多夫獲利二．七二％。我們目前從測試組合所得到的結果與此不符……」

現不佳，他會自行掏錢補貼，為降低報酬波動性；或者，他擁有完美的擇時能力。

最後，我還指出他不允許外部稽核，而這是任何一家合法公司都沒有理由拒絕的。

經由我在會面時的詳盡報告，以及針對所有提問的回應，我相信這次舉報肯定會引起證管會懷疑。握著這些資料導引，任何具備基本能力的調查團隊都可輕易發現馬多夫幕後的實際操作。

我不知道接下來的過程需要多久，可能好幾個月吧！

顯然我猜錯了。

3

追捕計畫失敗

在某個時間點，

我終於意識到我們早已掉入同一個兔子洞裡。

我們握有的證據足以改變金融世界，卻沒有人理會。

把馬多夫調查小組連結在一起的，

與其說是道德的使命感，不如說是此時的沮喪感。

情況允許的話，艾德·馬尼昂想要揭發伯納·馬多夫的意志比我更堅定。讀過我提交

的報告後，他確信這些資料足以說服證管會展開調查，而且他所服務的這家機構能夠一舉成功

擊垮馬多夫。他安排我跟吉姆·阿德爾曼（Jim Adelman）會面。吉姆是證管會高級執法律

師，艾德十分敬仰他，說他是個很敏銳的人，一定會辦理這件事。

我不常膽怯，但我得坦承此刻非常緊張。這是我首次踏進證管會大樓，即將對馬多夫提出

正式的指控，這對我而言彷彿跨出了一大步。如果公司得知這次會面，麻煩就大了。他們會要

求我放棄調查，如果我堅持繼續下去，代價可能是丟掉工作。然而，這是我應該做的事。我希

望證管會認為我的指控可信，然後立即委派稽核小組或執法隊伍投入工作，確認馬多夫在幕後

操作一場金融弊案或龐氏騙局。我不認為他們會忽視我的舉報——我提交的可是這個機構有史

以來最重大的案件。我給他們的是每個政府機構求之不得的頭條新聞。這是證管會向全國人民

展現作為的絕佳機會，讓人們看看證管會就像隻鬥牛犬，頑強地保護著我們的金融市場。

二〇〇〇年五月，艾德和我在一間小型會議室等候，吉姆走進來後，立刻先向我們致歉。

「我不會出席這場會議，因為我已經向證管會提出辭呈，」他向我們解釋，「我將會開始私人執

業，但非常感謝你今天的到來。」說完後，他就離開了。

幾分鐘後，另一位律師格蘭特·沃德（Grant Ward）走進來，他是證管會新英格蘭地區執

法主任。自我介紹後，我便開始正式簡報。當我向沃德講解這一起重大舞弊案的時候，我很快

就發現，我跟他寒暄後所講的每一句話，他都聽不懂。這不全然是他的過錯，他本來就不應該被放到那個位置上。他是一位對金融業所知不多的證券律師。在提交的文件裡，我特地略去所有微積分、線性代數等內容，盡可能以最基礎的方式說明，希望證管會職員可以看得懂。然而，我發現我所寫的還不夠基礎。有一點必須表揚沃德，當我解說那些數字時，他努力地表現出感興趣的樣子。如果茫然的表情可以換錢，當天我走出會議室時肯定是個巨富。他冷漠有禮，卻沒有提出任何一個想要深入探究的問題。我無從知道那代表他沒有興趣、不理解，或者純粹只是趕著去吃午餐。

艾德極為沮喪，他知道情況變得多糟糕，連帶他對自己機構的信任顯然已經動搖。艾德做了他該做的，把這個詐騙案件的證據帶到組織內，並且交到負責調查的部門主管手中。等電梯的時候，我問他：「你覺得他聽懂了嗎？」

艾德搖搖頭：「一個字都沒聽進去。」

那一刻，我還不知道證管會有多無能。在華爾街，對證管會的懼怕並不是因為他們會揭發隱藏的犯罪行為，而是他們總以排山倒海而來的文件工作把你淹沒。這是他們最擅長的事。證管會的稽核工作主要在於確認清單中該有的文件確實存在，但無人理會那些文件的準確性，即使與真實交易又不符也沒有關係，只要那些紙張好好地放在文件夾裡就行了。許多公司非常討厭這類干擾工作又浪費時間的稽核程序；除了得到一張補稅通知單，或者因為一些輕微違規項目

而必須繳付一點罰款以外，這種作業通常不會有什麼建設性的結果。

我認識的人都不太把這個稽核小組當一回事。這個小組成員大多是前途光明的年輕會計師，領著納稅人支付的薪水在這個業界學習，然後應用所學的知識進入私人公司，賺取優渥收入。有時候小組裡會有律師，但這個職務階層的律師不會瞭解衍生性金融商品。實際上，馬多夫被逮捕後，他的秘書說有好幾次稽核小組到了他們公司，但大多數時候僅要求他們出示雇員資料表。這是典型的作法。如果稽核人員在查核中發現問題會向上呈報，並且發出違規通知書或罰款單；但是他們尋找的，大多不是那種攻擊業界強人的大案子──調查這類複雜的案件耗時多年，會干擾他們的職涯發展。

我犯下的過錯在於相信證管會真的有能力保護投資人。我確實認識幾位貢獻身於工作的人，例如艾德・馬尼昂和喬・梅克；問題是，我竟然以為證管會裡還有許多像他們這樣的人。這是個天大的誤會。接下來的好幾年，我才知道當初為了規範監管股市而創建的證管會，並沒有跟著整個產業一起演進。對於稍微複雜的產品，如固定收益投資──這類投資組合能夠規律產生固定報酬，但實際運作比表面上看來複雜得多──證管會的稽核人員並不具備經驗，也未接受相關訓練，所以無法適當理解。又如市政債券（Municipal bond）的領域常見舞弊，眾所周知。若證管會人員沒有能力進行固定收益證券的演算，對於更複雜的衍生性商品或結構型商品就更別說了。結構型商品結合了標的資產如股票和債券，再與各種衍生性商品組合而成，因此極

其複雜。證管會當然不瞭解這類商品；事實上，許多華爾街人士也搞不懂，更別說是散戶投資人。對於結構型商品，真正需要懂的只有這一點：九十九％的結構型商品都是爛東西。

我早該察覺，證管會身為監管者，和他們應當監管的對象，兩者之間顯然出現嚴重的技術鴻溝。設計這些金融商品的定量分析師精通微分方程與非常態統計，他們以證管會看不懂的語言編寫程式，他們在電腦上執行的統計程式套件，證管會甚至沒聽說過。定量分析師忙著以超級電腦進行資料探勘的時候，證管會還在用雙手挖掘。證管會的律師如格蘭特‧沃德確實心懷好意，想把工作做好，只是他本來就不應該被任命擔任這個職位。讓一位律師來監督專業的資產管理者，就像放去追逐狐狸，這是完全行不通的，因為他們各自擁有的技能根本無法逾越，就像把我放到最高法院裡為某個案件辯護一樣。

證管會在這個競技場內唯一可利用的機會，就是更全面地網羅告密人。監管機構需要產業內部的人協助揭發舞弊行為，但證管會卻沒有提供誘因鼓勵人們告密。這不是證管會獨有的問題，各政府機構和私人產業裡普遍如此。一旦站出來揭發業內的腐敗罪行，就相當於把自己的工作、人際關係，甚至生命置於風險中。告密者不僅沒有因為誠實和正直而受到褒揚，最後還可能被眾人排擠、怨憤。遺憾的是，許多案件的告密者最終都落入悲慘處境。過去幾年來，我跟一些告密者相當熟絡，他們揭發了那些騙取政府大量金錢的醜聞，然而即使他們收取了豐厚的獎金，卻對自己曾經攪和在其中而感到懊悔不已。相較於他們一路走來，為了堅持到底所付

出的代價，最後得到的獎金實在微不足道。證管會的告密者獎勵計畫所涵蓋的範圍非常有限，例如龐氏騙局就被排除了。另一方面，證管會能為告密者提供的保護也微乎其微。

跟其他告密者一樣，從提交資料到現身證管會辦公室，我都承擔著風險。最後卻因為握有權力的人對他本該監視的產業缺乏理解，導致我們被草率打發，這一切真令人沮喪。

艾德和我搭電梯下樓時，試圖尋找這次會面可能帶來的正面結果，但直到電梯抵達一樓，我們還是想不到任何一個稍具建設性的結果。

那一次會面後，我再也沒有收到證管會波士頓辦公室任何形式的回應。連一句「謝謝光臨，請讓我們驗證您的停車票卡」也沒有收到。艾德鼓勵我堅持下去，而且他確實一再給我支持。艾德是個精明的人，他知道馬多夫即將對整個產業，以及對證管會帶來多大的傷害，因此他極度關注此事。他說他將從機構內部施壓，尋求他們的回應，同時鞭策我持續追蹤馬多夫，盡可能蒐集最多的證據。當時我仍未在艾德面前提起法蘭克和奈爾，為了他們兩人的安全，我真心希望他們免於涉入其中。

我相信艾德在證管會內部嘗試接觸更高階層的人員，但是他遇到了管轄權問題。證管會新英格蘭地區辦公室的管轄區域，只向南延伸到康乃狄克州的格林威治（Greenwich）。即使沃德決定調查，他也沒有權限把調查小組派到紐約市執行任務。一旦越界進入紐約州，就必須接洽證管會紐約區辦公室。而且，艾德直言不諱，這兩個辦公室競爭激烈，互看不順眼。他決定把

我提呈的資料轉交到紐約，不過紐約辦公室不太可能熱忱接收波士頓轉來的案件，「我沒有其他選擇，我必須把案件交給紐約辦公室，讓他們採取行動。」

我對事情發展感到失望，原本以為案件交給證管會後，可以開心地在場外觀看他們如何擊垮馬多夫，然後我就可以回歸真實生活。當時我剛跟菲（Faith）新婚不久。菲是一位了不起的女性，她來自中國，雙親是中國高級外交官，曾經派駐紐約好幾年。菲以交換學生的身分來到美國，寄住在一個猶太家庭裡，他們後來幫她申請獎學金進入衛斯理學院（Wellesley College）就學。我與她相識時，她在富達投資擔任分析師。

我們倆以老派的方式訂婚。她給我一個期限，如果沒有在這個日期前與她訂婚，我就只能成為她的過去。她的夢想是得到一枚兩克拉的訂婚鑽戒，而我想要圓她的夢。我得知一克拉鑽戒的價格是三千美元，於是天真地以為兩克拉就是六千美元。但我錯了。鑽戒的價格不是隨著大小而倍增，卻是呈幾何級數地增加到兩萬美元。馬多夫或許有數十億身家，我當然沒有。

我試著跟她商量，我說：「或許我們該拋開鑽戒這種老套的玩意。我們應該考慮方晶鋯石。鑽石是有瑕疵的，但鋯石完美無瑕——就跟妳一樣。」

她想都不想就拒絕了。我繼續努力地曉之以理。「我的好友保羅在威斯特徹斯特當交易

員；他認為跟矽有關的東西，唯一值得投資的就是矽膠隆乳手術。[1] 他結婚時沒有買鑽戒給他太太，而是送她價值六千美元的隆乳手術。「我停頓一下以營造效果，接著滿心期待地說，「我也願意這麼做。這是我們倆都能享受的禮物。」

後來，我們的共識是一‧五克拉。

婚後，我說服她入籍成為美國公民。她成為公民那一天，是我此生中最難忘的日子之一。看著她在人群中進行集體效忠宣誓時，我真的哭了。在這樣的儀式中，各種混雜的腔調念誦著效忠誓文，令人不得不想到這個國家，以及我們所信仰的美國價值。我當然不會說我在那一刻想到伯納‧馬多夫，但我確實想到我的家人——我們家族從希臘來到美國，在這片土地上正直地營生，並且教導他們的子孫認清是非黑白。

我一再被問及，為什麼堅持不放過伯納‧馬多夫，畢竟除了我們的團隊成員以外，根本沒有人對這件事感興趣；況且，即使真的證明是龐氏騙局，我也沒有機會得到獎金。我堅持這麼做，只是因為他的所做所為是錯的，必須有人制止他。除此之外，我並沒有針對任何人。我不是為了獎金，也不是為了拯救公司的投資。當時我甚至還不知道「熟人詐騙」（affinity schemes）是什麼。我的行動僅是因為父母教會我分辨是非黑白。

1　譯註：矽的晶格結構是鑽石結構，作者在此把矽和鑽石比喻為同類事物。

即使沃德顯然對我的舉報不感興趣，我們的調查工作仍然沒有中斷，原因即在於此。法蘭克、奈爾和我甚至從來沒有討論過是否要放棄調查。無論在理智上或情感上，我們全心投入，追捕這個在眾目睽睽之下，偽裝成業界德高望重者的大騙徒。這有點像是偵探桌遊「妙探尋兇」（Clue）的現實版：馬多夫抱著五十億美元躲在某個房間裡，等著玩家把他找出來！

我們總是感覺快要成功了，只要再取得多一點點證據，證管會就無法再忽視我們。如果真是這樣，馬多夫就完蛋了。

對法蘭克來說，這一切的結局可能為他帶來一桶金。法蘭克一直認為馬多夫從事搶先交易。如果馬多夫的基金被關閉，光是阿塞斯一家公司就有閒置的三億美元資金；而且他相信我會設計另一款報酬可媲美馬多夫的合法產品，到時就能把阿塞斯這筆錢吸過來，甚至可能更多。

■ 新成員與第二次舉報

當時我們的調查結果仍然欠缺內部訊息。我們有馬多夫的數據，但對他這個人全然不知，也不清楚他操作的手法為何，只能透過他的報告、圖表，以及漂亮的報酬紀錄中，看見這個人的存在。我看過他弟弟彼得以及他兩個兒子的照片，對他本人的長相卻一無所知。最常用來形容他的字眼是卓越，這在華爾街通常意味著有錢有勢。後來，當我們更積極調查時，我嘗試尋找對他不滿的員工或前雇員，看他們願不願意談論這家公司。繼這個案件後，我又調查了其

他案子，每一次我都能找到一、兩個內部人員聊聊。但當初馬多夫這個案子，竟然找不到這樣的人。或許真的有些員工對馬多夫和他的操作有所瞭解，同時又對他不滿；但我們就是找不到這些人。他用優渥的薪水、非常好的福利留住員工。少數跳槽到其他公司的前員工，要不是沒有內部情報，不然就是相當滿意馬多夫給予的待遇。

然而，好運終於在二〇〇一年冬天降臨，我們的團隊裡加入了一位調查記者。法蘭克·凱西接受對沖基金產業雜誌《MARHedge》邀請，前往參加西班牙巴塞隆納一場會議，向潛在投資人發表演講。《MARHedge》創刊於一九九四年，旨在為發展快速的對沖基金產業提供資訊。初期，這份雜誌以基金經理人為發行對象，後來成為業界必讀刊物。《MARHedge》大手筆的把美國和歐洲業界人士齊聚一堂，所以這是法蘭克大展身手的機會。他受邀向基金經理人談論連動式債券（Structured Notes）為對沖基金帶來的價值。他極力說服這些經理人讓城堡公司為他們的基金操作這類債券組合。

當法蘭克與他的太太在巴塞隆納機場坐上開往飯店的計程車後座時，忽然冒出一個有點唐突的年輕人問他：「我可以跟你共車嗎？我也是要參加那一場會議。」

坐進副駕駛座後，麥可·歐克蘭（Michael Ocrant）便自我介紹：「我來自《管理帳戶報告》（Managed Accounts Reports，MAR）。」他邊說邊伸手越過椅背，跟後座的法蘭克握手。

「我在城堡公司，」法蘭克回應，「我們是一家選擇權管理公司。」接著說明他推銷的商

品。法蘭克和麥可，歐克蘭正在跳著這個產業的舞步，彼此在最短的時間內得知最多有關對方的訊息，並且盤算著是否有追求共同利益的基礎。法蘭克·凱西推測歐克蘭應該認識不少基金經理，他的引薦或許很有用。歐克蘭是記者，持續不斷地累積大量資訊來源，時時刻刻尋找著下一個大新聞——然而，他大概不知道，下一個大新聞此刻就坐在他後面。最後，法蘭克問道：「你在《管理帳戶報告》雜誌裡是做什麼的？」

「我是雜誌總編輯，但也選擇性地做一些調查報導。」歐克蘭說。法蘭克·凱西記得他言詞間流露出自信，但不至於自大。兩人聊開後，歐克蘭透露他就是揭發希拉蕊·柯林頓（Hillary Clinton）牛肉期貨交易爭議的記者，並笑著說：「我打賭，你一定不知道希拉蕊·柯林頓是全世界最了不起的牛肉交易商。」

歐克蘭向法蘭克夫婦解釋，《紐約時報》在一九九四年揭發希拉蕊·柯林頓還是阿肯色州州長夫人時，曾經在一九七八年以一千美元投資牛肉期貨，這筆資金只花了一年的時間就變成了十萬美元。一九七八年的十萬美元可是一筆巨款。這個事件在媒體曝光後，歐克蘭在佛羅里達州博卡拉頓（Boca Raton）出席一場美國期貨業協會（Futures Industry Association）的酒會。某位知名期貨業高階人士在他耳邊低聲說了一句「注意一下經紀商」，然後就走開了。歐克蘭著手完成了這項作業，他透過研究和利用一些訊息來源，發現當時這家腐敗的經紀商擅自分配交易，把獲利的交易歸於他的朋友以及重要客戶，賠錢的交易則分配給那些對他的勾當毫不知

情的人。對於初期報導的回應，希拉蕊聲稱她賺錢是因為讀了《華爾街日報》。歐克蘭不相信，並且跟某個商品交易所主席談起他的看法；這位主席是個禿頭的年長男性。歐克蘭如此向法蘭克敘述：「我問他：『希拉蕊真是這樣賺錢的嗎？她說真話的機率有多高？』

「他回答我：『就跟我明天早上醒來時，發現一頭茂密頭髮的機率一樣高。』」麥可·歐克蘭的報導傳遍全球，後來還獲得全國記者俱樂部的年度重大新聞獎。

就在這段前往飯店的漫長車程裡，法蘭克意識到，歐克蘭將會是我們追查馬多夫行動中的珍貴夥伴。

歐克蘭開始談論對沖基金產業，聲稱這個領域裡的大多數重要人物他都認識；這時候，法蘭克覺得他遇到了一直以來正在尋找的機會。《MARHedge》長期維護的資料庫，可以追蹤業界四分之三的基金經理。在那個時候，管理超過二十億美元的對沖基金數量屈指可數，因此人數並不多。

法蘭克客氣地聽著，然後說道：「麥可，聽我說。我跟你打賭，你輸的話，要請我和我太太在巴塞隆納吃一頓晚餐。有個對沖基金經理操作的資金，比你的資料庫裡任何一個經理人都更大，我保證你不知道這個人是誰。」

「不可能，」歐克蘭回答，「如果是達到那個水準的人，世界上沒有一個我不知道的，而且有很多都跟我有私人交情。」

法蘭克坦白跟他說：「你不知道情有可原，因為就技術上來說，他不是經營對沖基金，但

有一些基金純粹是為了給他資金而創立。他操作的資產規模上看七十億美元。」

歐克蘭點點頭：「好吧！我們賭一把。那是誰？」

法蘭克輕聲地說：「伯納・馬多夫。」

歐克蘭突然轉過頭來，一臉驚訝：「伯納・馬多夫證券？那個造市商？」

「沒錯。」

「不可能，他沒有經營對沖基金。」

「我剛剛說了，那就是你不知道的原因。但我們知道他操作七十億美元的資金，有一些對

沖基金把這些錢交給他，當作貸款給他的證券經紀經銷公司。他有全權動用這些資金，他可以

為所欲為。」

法蘭克夫婦和麥可・歐克蘭在巴塞隆納一起享用了一頓美好的晚餐。當時他們有了共同的

目標：法蘭克請歐克蘭寫一篇馬多夫的報導，希望透過媒體把這個騙局公諸於世。而且歐克蘭

不太需要什麼具說服力的證據，一家著名造市商偷偷的以類似對沖基金的形式進行全球規模最

大的基金運作，這一點已經足以成為業界頭條新聞。

就在那一次的餐桌上，法蘭克透露了調查細節。他說，這完全就是騙局，馬多夫要不是搶

先交易，就是在操作一場史上最大的龐氏騙局。作為一位優秀的記者，歐克蘭無時無刻都在吸

收資訊。他不太做出回應，但反應很典型，要他相信伯納·馬多夫正在操縱一場龐氏騙局，實在不容易。專業經驗告訴他，龐氏騙局即使想要存活幾年都極為困難，所以他簡直無法相信馬多夫在過去至少十年來都做著這件事。更重要的是，他的思緒卡在馬多夫的動機上，他的行為完全不合理。如果馬多夫真的要冒險，歐克蘭覺得他會選擇那種被罰一百萬美元，甚至一被發現就可能導致身敗名裂的犯罪活動。他為什麼要為了他顯然不缺的金錢去承擔坐牢風險？

歐克蘭說他會繼續追縱這個案件，同時也坦言，調查馬多夫對他來說並不容易，他對選擇權領域瞭解不多。

「沒問題，」法蘭克馬上接著說，「我們會教你。」後來的事實證明，麥可·歐克蘭是我們團隊第四個成員的完美人選。歐克蘭跟我們三個人不同，他從小到大身邊就有個騙子，而且也早已見識過大型龐氏騙局。

麥可·歐克蘭在芝加哥出生，後來隨父母搬到丹佛（Denver）市郊，他們在那裡開了一家小店，可能是該地區的第一家猶太熟食店。麥可的父母對餐飲業一竅不通，對於猶太文化的認知就是週日吃煙燻鮭魚和貝果，所以自然而然地開了一家猶太熟食店。那家店還不到一年就倒閉，他的父母失去了所有。

他父親有一位繼親，當時也一起住在丹佛，這個兄弟跟馬多夫有個共同點——同樣都沒有良心。麥可如此形容此人：「他是油嘴滑舌的人，總是信心滿滿。他身高只有五呎二吋，卻堅

持自己有五呎十吋。這就是他的本領，總能睜眼說瞎話。」

麥可這位叔父才華洋溢、野心勃勃，渴望透過財務成就證明自我價值。他曾經數次被指控為了賺取佣金而未經許可操作客戶的帳戶。有一次，他擅自操作某一位親戚的帳戶，害她賠光所有錢，事後竟然沒有一絲愧疚。

麥可就讀丹佛的科羅拉多大學期間，決定要當財經記者。當時有一位教授格雷格‧皮爾遜（Greg Pearson），是海軍陸戰隊的退伍軍人；這位教授教導他，無論手上處理什麼報導，最後終究會回歸到錢的問題。金錢把一切連結起來，所以要跟著錢走。

他曾任職於好幾家商業刊物，其中包括《大眾市場零售》（Mass Market Retailers），之後加入麥格羅希爾（McGraw-Hill）出版集團的《證券週刊》（Securities Week）成為記者，負責商品市場報導，而後晉升為執行編輯。他很快便知道，商品交易才是金融業裡的格鬥運動。

「一群來自紐約和芝加哥的傢伙，在戰場上相互肘擊打臉，」他說，「其中有很多人沒上過大學。他們絕頂聰明，但不是擅長讀書的聰明，而是精通於市場操作。他們一進場，就沒有任何東西能擋在他們面前，如果有，最終也會被輾過去。在這裡，你將領會到金融世界的殘酷。」

當他在二〇〇〇年跳槽到《MARHedge》時，對對沖基金全無概念，不過他很快就學會了。他有一次得到某個內幕消息，知道紐澤西有個外匯交易者每個月穩定產出高達二〇％的報酬，並且顯現典型龐氏騙局的所有特徵。他蒐集了證據，確認那是一家詐騙集團，接著打電話

到該公司，要求採訪兩位公司營運者之一。「從秘書在電話裡的反應，我馬上就知道這家公司非常不對勁，」麥可回憶道，「她的聲音裡透露出不安。開始時，她說晚一些再回電給我，後來開始利用各種藉口，說他們到外地出差，要過一段時間才回來。」

歐克蘭向期貨市場的監管機構，即美國商品期貨交易委員會（Commodity Futures Trading Commission）舉報這家公司，他們立即展開調查並關閉該公司。這家公司騙取了投資者數億美元資金，是紐澤西歷史上大型的詐騙案之一。

騙局揭穿後，有一些受害者跟歐克蘭接洽，向他說出自己的故事。有個老婦人利用她的收益照顧一位身心障礙的兄弟，如今她已一無所有，連棲身之所也沒有。一位紐約長島的執業會計師失去了他和妻子的養老金，以及小孩的大學教育基金。「我拿到那些報酬就再度投資。不久後，我什麼也拿不到了。」他所說的，正是龐氏騙局的恐怖之處。除了聆聽和表示同情，歐克蘭無能為力。

所以當我大略提及馬多夫的龐氏騙局時，他熟知龐氏騙局是什麼樣子，也知道人們在其中遭受的傷害有多慘重。

對歐克蘭來說，馬多夫所做的事看起來不太像是龐氏騙局。他不知道馬多夫實際上在做什麼，或許是搶先交易，但他就是不太相信那些證據。他回到紐約後，馬上開始學習選擇權，經常跟法蘭克通好幾個小時的電話，並展現身為優秀記者的素養——找出我們推論裡的漏洞。他

同時悄悄地調查馬多夫。如果我們的推測沒錯，而他也能夠找到證據，這個新聞很有可能就是他職涯的轉捩點。

他先詢問社內的執行編輯以及董事長，是否聽過任何有關伯納‧馬多夫管理基金的傳聞。那個造市商馬多夫？沒有，完全沒聽說過這件事。他們都在這個行業打滾了多年，卻從來沒有聽過伯納‧馬多夫管理基金的說法。

他心想，這太奇怪了。於是他擴大調查，隨意問幾個見多識廣的業界人士。根據他所蒐集的證據，顯然證實法蘭克是對的。歐克蘭認識一位態度認真的定量分析師，為老虎基金管理十億美元投資組合的他跟歐克蘭說，每當執行一筆小交易，例如五十萬美元的股票或選擇權就會導致市場變動，專業玩家會留意到這種變動並且回應，總之，可以看到實際的波動。「以馬多夫的交易規模來說，」他對歐克蘭說，「你應該會看到這類波動，但實際上卻沒看到。」

歐克蘭一點又一點地確認法蘭克對馬多夫的指控。他也跟我們一樣，知道得愈多就愈無法自拔。馬多夫的名字開始出現在他大部分的對話中。有一天下午，他正在跟棉花交易所（Cotton Exchange）前主席漢特‧泰勒（Hunt Taylor）通電話：當時泰勒幫哈茨山企業（Hartz Mountain）的擁有者史登（Stern）家族管理他們的家族辦公室。無論原本是為了什麼目的而通話，歐克蘭最後總會提出這個他早已習慣的問題：「你有沒有聽說過伯納‧馬多夫的基金管理公司？」

「我的天啊！」泰勒回說，「你竟然提起這件事，太不可思議了。我剛剛出席一場會議，

同桌有幾個人就在說這件事。其中一個人跟我說，他認識的某人給了馬多夫三億美元，另一個說他知道有人給得更多。我們大略算了一下，竟然有六、七十億美元的資金在他手上。」

歐克蘭小心翼翼地隱藏他的驚喜。如果這一小群人就貢獻了至少六十億美元，那麼馬多夫管理的資產規模該有多大？他愈來愈覺得法蘭克的推測沒錯，這可能是史上最大宗的詐騙案。

當麥可·歐克蘭著手準備報導時，我們繼續蒐集所有能夠得到的證據。調查馬多夫並不是我們的首要工作項目，大家都各有正職；然而，只要逮到機會，我們就會提出適當的問題並蒐集相關文件。二〇〇一年三月，某個小組成員（坦白說，我沒記下當時的資訊來源，可能是法蘭克或我弟弟，也可能是某個曾跟我們聊過的人）傳真給我一份標題為《費爾菲爾德哨兵基金（Fairfield Sentry fund）的收益用途與投資計畫》（Use of Proceeds and Investment Program Offered by Fairfield Sentry）的文件，操作人是伯納‧馬多夫。我不知道文件來源，顯然弄到這個東西不會太難。從那個時候開始，我們便持續追蹤這個基金。當然得這麼做，因為費爾菲爾德哨兵基金提供了一個絕妙的投資商品。這份文件內容包含費爾菲爾德針對潛在投資人的推銷文案，以及該基金的收益流圖表。看起來就是典型的馬多夫風格——每個人都是贏家！

在證管會波士頓地區辦公室裡，艾德·馬尼昂愈來愈感到挫敗。我們後來發現，我的報告並沒有被提交到證管會紐約東北區辦公室。格蘭特‧沃德沒搞懂整件事，而且置之不理。這時離我們首次見面已有一年，艾德催促我再次提交報告。我加入了一些蒐集自聯接基金的新資

料，並且做了馬多夫的收益與市場報酬的比較分析。就我手中掌握的資料，大盤下跌月份有二十六個，而馬多夫只有三個月呈現虧損；他在表現最糟的月份賠了○‧五五％，股市在同一個月份則下跌了十四‧五八％。我在報告中寫道：「他的數字太好了，好得一點都不真實。」

二○○一年三月的第二次資料提交，我主動提出協助，如果證管會無法證明馬多夫的詐騙罪，可以讓我來。「我可以為稽核小組列出詳細的問題，」我寫道，「如果證管會能夠提供適當的條件（新身分、協助偽裝、合理報酬），我甚至願意祕密與稽核小組同行，在證管會的指揮控制下協助工作。同時，我會向公司請假……」

這是個百利而無一害的獻議。只要走進馬多夫的辦公室，我有信心在幾分鐘內證明他是騙子。我只需提出五、六個精準的問題，過程大概用不到一小時。如果證管會調查員沒有能力執行這項行動，我可以幫他們完成。我也不知道自己是否真的以為他們會接受這個建議，讓我隨行；無論如何，我仍然沙盤推演了一次我的計畫。我將會要求馬多夫的職員直接帶我到他們的衍生性商品交易檯。我需要做的只有這件事。到時候可能出現的狀況是：他們會把我當成瘋子，茫然地看著我。馬多夫根本就不做任何交易，所以他不可能在辦公室裡擺放一個股票衍生性商品的交易檯。假設他為了應付調查人員而設置了一個「波坦金村」式的虛假門面，我就會要求他出示交易單。偽造的交易單就是整個事件的核心。那是鐵證，足以證明馬多夫的業務運作不過是一間紙牌屋。一旦我掌握這些，他就無所遁形了。

那些交易單確實存在，因為那是他提供給客戶的東西。幕後某處正坐著一個人，忙著創造這些單子，並且列印出來。只要拿到這些交易單，我會即刻從彭博終端機或其他的數據服務處取得選擇權報價處（Option Price Reporting Authority，OPRA）的匯總單，它是每一筆交易的永久紀錄。馬多夫的交易單與選擇權報價處的匯總單不可能一致。我只需要向證管會證明他偽造交易單，他就完蛋了——結案。莎喲娜啦。

這是二○○一年年初的事，當時我們估計他操作的金額不超過兩百億美元。他在二○○八年自首時，操作金額估計高達六百五十億美元。你可以算一下這道悲傷的數學題。

大約三年後，奈爾覺得機會來了。當時他任職於華盛頓州塔科馬（Tacoma）的超越指標基金。他的雇主跟一位成就非凡的投資人愛德華·索普（Edward Thorp）是要好的朋友，索普在多年前代表另一家機構做過盡職調查。他跟奈爾的老闆說，他握有一些馬多夫的交易單，並且跟選擇權報價處的匯總單對比過。他看得非常謹慎，發現其中有些出入——也就是說，馬多夫的交易單並非完全跟選擇權報價處的資料一致。索普立即告訴他的客戶，以及他的關係網絡裡的所有人，要他們遠離馬多夫，可是他並沒有進一步的行動。這就是自律規範（self-regulation）會失敗的原因。如果從業人員遇到可能涉及詐騙的行為時不主動舉報，或者沒有實際動機促使他們這麼做，而政府機關又沒有設立任何制度去接受、評估並且調查告密者所提供的內幕消息，那麼自律規範就不可能發揮功效。

第二次提交，我同樣還是沒有得到證管會任何回覆。一直到二○○九年九月，我才終於知道是怎麼一回事。極力為證管會的失能找出原因的總監察長大衛‧科茲在報告中說：「雖然這一次波士頓辦公室把馬多夫的案子轉交過來，但東北地區辦公室在接獲舉報的隔天就決定不介入調查。這個案子由助理地區執法主任負責展開初步調查，他看了舉報內容後，確認馬多夫並未註冊為投資顧問，於是在隔天發了一封電郵，信裡寫著：『我認為我們沒有必要跟進這件事。』連證管會執法律師和東北地區辦公室前主管都承認，這起針對馬多夫的指控『比一般投訴案更詳盡』，但司法部監察長辦公室卻找不到任何理由說明，為什麼這個案子如此快速地被忽視。」

當然，我對這一切毫無所知。我仍然幻想著證管會是一個具備相應的能力、能夠正常發揮功能的機構，所以我們才會繼續下去。

■ 與馬多夫第一次接觸

跟歐克蘭一樣，我們開始覺得我們低估了馬多夫騙局的規模，而且低估得太多。他簡直就是狼吞虎咽，從遍布全世界的聯接基金吸取了巨額資金，這些基金甚至不知道彼此的存在。我們每隔幾個月總會發現另一個以現金餵食馬多夫的基金。馬多夫一直不斷地壯大。最初，我們估計他掌握三十億美元的資金，後來膨脹到七十億，事情已經超越了荒謬的地步。我接到一通

法蘭克打來的電話，他說：「你一定不相信，已經八十億了。你知道我們又發現了誰嗎？」

例如收到費爾菲爾德哨兵基金的文件傳真前，我根本沒聽過這一家基金竟然是馬多夫在美國最大的客戶，而他們所做的就只是把當時價值三十三億美元的投資組合交給馬多夫，然後向投資人收取管理資產的一％，以及利潤的二○％。最大的美國客戶。沒有人知道歐洲和亞洲有多少家基金把錢交給馬多夫，因為我們後來得知了一些重要的原因，以致他們不可能承認他們跟馬多夫有業務關係。然而，從我收到的資料看來，費爾菲爾德基金自誇他們在連續一百三十九個月期間只有四個月出現虧損。這無疑是華爾街史上最奇異的連勝紀錄──他們利用一個對市場行為極其敏感的策略長達十二年，卻聲稱期間只有四個月是賠錢的。反正投資人就是相信了！

如今奈爾和我對於這一類讓人嘆為觀止的宣稱早已習慣了。每當又發現另一個同樣的產品時，奈爾總會搖搖頭。「哇！」他會發出驚歎聲，但流露諷刺的語調，「馬多夫真了不起。馬多夫最棒了。」

我得到的這幾頁文件，即使小心翼翼地不提及伯納．馬多夫的身分，但我們一眼就察覺這些內容跟之前看過的一模一樣，「我們把資金交給一位使用『可轉換價差套利』策略的基金經理，由他全權進行投資決策」。當我打開費爾菲爾德格林威治公司網站時，讓我大感驚訝的是，這家公司浮誇地宣稱他們如何保護投資人的資金……「費爾菲爾德的透明化管理模式，採取

比大多數基金顧問公司更高層級的盡職調查程序。這個模式讓投資人透徹理解資金經理者的業務、員工、營運，以及基礎結構。」

當麥可‧歐克蘭將這份資料納入調查時，他決定利用專業的軟體來破解這些數字。《MARHedge》雜誌的資料庫包含了各家對沖基金的歷史報酬，利用專有的軟體進行分析，即可把費爾菲爾德的收益，跟其他對沖基金的收益進行比較，甚至可以跟其他採用相同或不同策略的基金互相比較。透過多角度的分析解讀費爾菲爾德的數字，從中得到大量訊息。利用歷史資料對比後的結果顯示，馬多夫的對沖基金不僅是現今規模最大的，以風險調整後的收益來說，甚至稱得上是史上表現最好的對沖基金之一。然而，這個分析程式無法告訴歐克蘭——它原本就沒有這個功能——這些數字是虛構的。

麥可得到分析結果後，打電話給法蘭克，「太驚人了，」他告訴法蘭克，「這傢伙為這個我們沒有聽說過的基金賺取如此超乎想像的報酬。」

歐克蘭再接再厲。他曾在某一次金融工程師協會的會議上聽過安德魯‧魏斯曼（Andrew Weisman）的演講；魏斯曼當時是日興證券（Nikko Securities）的投資長與董事會成員，負責監督該公司組合型基金的運作，被公認為是對沖基金領域裡真正的專家。他打了電話給魏斯曼，請他看看手上這一份收益報告是否合理。歐克蘭刪除了所有可能讓人連結到費爾菲爾德或馬多夫身分的資訊，單純只把原始數據傳給他。

大約一週後，魏斯曼回電。他表示已經讓團隊完成了逆向工程，並且說道：「這是可行的。如果你是個造市商，就可以得到這樣的收益流，」接著他又補充，「但要得到如此平穩的報酬，你可能需要搶先交易。」

「如果我現在告訴你，這是一個管理多達八十億美元的基金，你又怎麼看呢？」魏斯曼毫不遲疑，「不可能，」他直截了當地說，「如果是這樣，那可能是個龐氏騙局。」

歐克蘭深深地吸了一口氣。他當年的新聞學教授完全切中要點：一切終究回到金錢。

我們是個極度鬆散的團隊。歐克蘭從來沒有正式加入，我們就只是把他納入共同通訊名單裡。奈爾和我甚至沒見過麥可·歐克蘭；事實上，這麼多年來，我們只進行過幾次對話，而且不是面對面。我們透過網路和電話彼此交換文件、訊息以及謠言，並教導麥可這個行業的基本知識。到了某個時間點，我們終於意識到四個人早已掉入同一個兔子洞裡。我們所掌握的證據足以改變金融世界。這起事件必定在全球市場引起大混亂——但沒有人理會我們。把我們四個人連結在一起的，與其說是道德的使命感，不如說是此時的沮喪。

我依然定期跟艾德·馬尼昂聯絡。他跟我說，什麼事都沒發生，「我完全沒得到任何回應。」既然無法引起政府的興趣，最好的做法就是公開揭發馬多夫的計畫。一旦這場騙局公諸於世，即使他沒有被送進監獄，應該也混不下去了。如果人們知道這整個計畫都是騙局，投資人應該會撤資，而任何一個正常人都不會再把資金往他手裡送了。

我知道歐克蘭正著手寫報導，但不知道他進行到什麼階段，也不知道什麼時候會刊登，甚至最後會不會刊登也不知道。我最在意的是這篇報導可能不會見報。伯納‧馬多夫是個有權有勢的人，我完全不知道他的影響力範圍有多廣大，我疑惑的是，一家依賴訂閱而生存的商業雜誌，是否會冒著得罪馬多夫及其業界同夥的風險，堅決刊登這篇揭發醜聞的報導。所以在那一年的三月初，我把二〇〇〇年五月提交給證管會的資料影印了一份寄給《富比士》(Forbes)雜誌的資深記者。我偶然透過我以前波士頓學院的金融學教授認識了這位記者。我在信中寫道，我附上的證據能夠揭發一起史上最大的龐氏騙局。如果有人把一個普立茲等級的新聞題材放到我手上，叫我儘管拿去，我不會笨到完全不去調查。但是我的訊息完全沒有得到認真的看待，這太驚人了。《富比士》編輯就跟我們遇到的許多人一樣，都被傲慢所蒙蔽。這些人以為自己是金融專家並且以此為傲。他們知道當時規模最大的對沖基金管理大約二十億美元資產，大小落差不會超出幾億美元。所以當這位編輯接獲一封長達好幾頁的信，署名來自波士頓一個無名傢伙，信裡說的是一個規模比任何一個專家所知的還要大六到十倍的對沖基金，還說這個基金是一場詐騙——這位編輯當然不認為他有必要認真看待這件事。這封信在他眼中的重要性，可能只稍微比一封蠟筆寫成的信高一些。他就是太精明了，以致無法看到真相。

　　這是個重點。馬多夫的運作規模太龐大了，大得難以置信。當我提到他的基金規模估計高達多少億美元時，人們就聽不下去了。在當今市場上，二十億美元規模的對沖基金就已非常巨

大，因此當我說馬多夫手上的資金介於一百二十億到兩百億美元時，這樣的說法在眾人耳中的荒謬程度，無異於聲稱美國太空總署登陸月球的畫面是在某個倉庫裡拍攝的。這些記者與證管會職員等人，都不具備他們的專業所該有的懷疑精神——至少展開一次初步調查，看看我的控訴是否可信。

結果一切還是沒有改變。麥可‧歐克蘭終於接受了馬多夫確實正在進行違法勾當，雖然還搞不清楚實際運作，但他已掌握了足夠支撐這篇報導的證據；這時候，他拿起電話打給伯納‧馬多夫，展現了新聞工作者的專業素養——任何公正的調查報導在刊登前，都必須確保當事人有機會回答所有的問題。通常當事人會拒絕接受訪問，而這種情況總會為整起事件增添些許刺激。

然而，跌破眾人眼鏡的是，馬多夫竟然沒有拒絕。實際上，他樂於接受這個機會。歐克蘭打電話給他的秘書，表明自己是《MARHedge》雜誌的記者，正在寫一篇馬多夫基金管理公司的報導，因此有一些重要的問題想請教他。秘書並沒有以他預料中的藉口回絕，就像他當年調查紐澤西外匯詐騙案時所遇到的那樣；相反的，她顯得非常平靜、客氣、專業，「請問我們可以稍後再給您回電嗎？」

歐克蘭以為不可能接到回覆電話，因為這確實是躲避他的最好招數；然而，幾分鐘後，電話響起，馬多夫親自打來。歐克蘭認為與消息源頭直接溝通更有價值。「我知道你管理著一筆相當可觀的資金，而且在你的證券公司裡作為個別業務來營運，」他說，「我曾經跟對沖基金

產業裡許多人聊過，他們對你操作的基金產生了一些重大疑問，因此我想要就此向你請教一些問題。」

人們如果想要隱藏一些事，總會想方設法避免談論，這種行為給調查記者提供了明顯的線索。相反的，誠實的人則往往講個不停，直到錄音機沒電。麥可預期的情況是：馬多夫會給予一些理由，說無法立即會面，並在掛斷電話後，接到另一通該公司公關部門高級行政人員的來電，請歐克蘭具體列出問題，最後再定下一個會面日期。

然而，事情完全不是這樣。馬多夫非常大方，甚至稱得上友善。對於有人想要報導他的公司，他表示驚訝。他甚至說他公司裡都是一般的標準營運模式。然後，他提出邀請：「或許你應該到這裡來，我們可以好好聊聊。」

「太好了，」歐克蘭回應，「我來看看行事曆。你什麼時間方便呢？」

馬多夫毫不遲疑。歐克蘭心想，如果馬多夫真的有所隱瞞，他一定能看穿。「不如就今天吧？」

歐克蘭一時無法置信。在他的經驗中，企業執行長通常不會同意即興約會，因為他們會精確安排每日行程。但馬多夫的反應就是一副他沒有其他事可做的樣子。「現在？」馬多夫指的不可能是當下這一刻吧。

「今天下午，行嗎？」

這一切發生得太快了，以至歐克蘭只能匆匆給了法蘭克一通電話。「祝你好運，」法蘭克跟他說，「問他手上是不是營運著一百億美元。」

歐克蘭見過馬多夫好幾次，都是為了金融市場的報導而前去諮詢他的意見。根據歐克蘭的經驗，馬多蘭見過馬多夫平易近人，對於各種提問總是給予豐富精采的回答。過往的經驗以及馬多夫的名望，再加上這一次他即刻答應接受採訪，一度讓歐克蘭動搖──難道那些數字的背後還有其他故事？

馬多夫的辦公室就在紐約曼哈頓第三大道的口紅大廈，位於五十三街和五十四街中間；歐克蘭到達時已過了收盤時間，辦公室很安靜。大部分交易員和馬多夫的秘書都下班了。馬多夫邀請他到辦公室裡招待飲料，並且讓他坐在辦公桌前。這是一間極度沒有個性的辦公室。他從一大面窗戶看到交易廳上的活動。馬多夫放鬆地靠在椅背上，他的肢體語言顯然透露他沒有隱藏什麼大祕密；這時候，他請歐克蘭開始提問。

「他很慷慨地獻出時間，」歐克蘭回憶當時情況，「顯然打算一直坐著，直到我問完所有的問題。我一題接著一題地問，全都是人們對他的操作策略的疑慮、他那過於平穩的報酬，以及為何他的交易活動沒有顯示在集中交易市場裡。

「所有的問題，他都回答得上來。他說，他的大部分交易是透過場外交易進行的，所以未必會顯示在交易所的紀錄裡。如此，他也反駁了交易量未顯示的質疑。他逐一回答我的提問，

雖然不是每一次都能給出完美的答案，但大多數時候，他的回答乍聽之下都有某種程度的合理性。例如他聲稱使用歷經長時間研發的『黑盒子』策略，即某種專屬的電腦程式；以馬多夫的市場知識和經驗來說，這是相當可信的。馬多夫對市場的深入學問眾所周知，而且大家都知道他積極開發與採用專屬的科技工具。所以他所說的並非全無道理。

「當我問及『黑盒子』的詳情時，他笑而不答，『我不會透露任何對我的對手有利的訊息。我為什麼要這麼做呢？』在對沖基金產業裡，這解答說得過去。大多數對沖基金應該也會以相同的方式回答。

「他強調，從『黑盒子』得到的交易訊息並非全部，他所設計的交易系統還必須仰賴專業交易員。他要求交易員利用自己的直覺。『我不想要坐上一架沒有飛行員的飛機，』他說，『我對自動駕駛的信任程度有限。』

「無論我提出哪一道問題，他的回答必定包含某種貌似合理的部分。有好幾次，我無法完全滿意他的回答，因此再次以不同的方式提出相同的問題。他沒有抱怨，對每一道問題應答如流。當我提出我聽說他管理多達八十億美元的資產時，他坦承手中握有至少七十億美元，而後聳一聳肩，表示實際數目可能會多出一些。而且他的回應都毫不遲疑。

「他承認費爾菲爾德哨兵基金是一個聯接基金，承認他使用可轉換價差套利策略，還表示他在等待市場機會的同時，通常會把資金投資在短期國庫券。他否認在賠錢的月份時，利用造

市商業務賺取的利潤補貼投資人。當我一再追問時，他說：『就是這個策略。就是這個報酬。』顯然表示他不需要對這件事再多做說明。

「讓我留下深刻印象的，與其說是他的回應，不如說是他的行為舉止。當你跟他一起坐在那裡的時候，根本不可能相信這是一場騙局。我當時心裡想著：如果法蘭克是對的，如果他真的在操縱一場龐氏騙局，那麼他要嘛是我所見過最厲害的演員，要嘛是個徹頭徹尾的反社會人格障礙者。你完全看不出一絲的愧疚、羞恥或良心不安。他非常低調，又好像覺得這個採訪很可笑。他的態度就是一副『怎麼可能會有腦袋清楚的人懷疑我？我無法想像真的有人在意這些事』。

「整體而言，他看似是個很有風度、態度和藹，而且直截了當的人。」

唯一一道歐克蘭決定不直接提問的是這個問題：「你是否操作著一場龐氏騙局？」他擔心這樣的問題會立即終止對談，於是他選擇旁敲側擊，試探他關於搶先交易的事，馬多夫自然是否認了。

多年以後，當馬多夫出面自首，在他的龐氏騙局崩塌後，許多人感到疑惑：他怎麼有辦法持續這麼多年欺騙這麼多人？這場採訪提供了最佳解答。麥可・歐克蘭是非常優秀的記者。他揭發過其他龐氏騙局，並且曾經獲得極有權威的新聞獎項；在他的記者生涯中，他甚至跟業界各高階主管進行過上千次採訪，這些人如此用盡全力地說服他接受他們的觀點。而伯納・馬多

夫卻輕鬆就能以花言巧語矇騙住他。這就是馬多夫成功實現一場史上最大金融犯罪的原因。他是如此圓滑、令人心悅誠服，連麥可‧歐克蘭這樣經驗豐富的記者，也因為這次採訪而開始懷疑自己的論點。

歐克蘭一回到辦公室，立即打電話給法蘭克。「你們真的這麼確定嗎？」他問道，「我必須告訴你，法蘭克，這傢伙非常冷靜。我的意思是，我看不到一丁點不對勁的跡象。他請我過去，並不像擔心我正要寫的這篇報導，更像是請我去喝下午茶。」

「他的行為不像是個作賊心虛的人。他跟我聊了超過兩個小時，帶我參觀整個公司的運作。他甚至願意回答任何問題。心虛的人通常不會這麼做。」

但數字不會說謊，法蘭克強調。

歐克蘭對此不太確定。「我們有沒有可能遺漏了什麼東西？」他說出了疑慮。歐克蘭撰寫報導時，總會無數次地確認事實。馬多夫給予的解說毫無疑問：「聽好，我們有優異的市場情報，」他指出，「我們擁有不可思議的基礎架構。我們引領技術，而且擁有四十年市場經驗，這是眾所周知的。」

這聽來合理，完全沒有任何矛盾之處，除了那些數字。

撰寫這篇報導時，除了跟馬多夫當面採訪，歐克蘭還與他通過幾次電話以釐清某些內容。

馬多夫總是那麼和善、熱心協助，歐克蘭完全沒有從他的聲音裡聽出任何蛛絲馬跡，顯示他對

於這篇即將刊登的報導感到緊張。

麥可‧歐克蘭的報導刊登於二○○一年五月一日的《MARHedge》雜誌。那是一篇相當節制的報導，寫得非常好，內容僅揭露事實，並且涵蓋馬多夫的解釋。他寫道，馬多夫手中握有六十億至七十億美元的資產，「其規模將站上蘇黎世集團超過一千一百家對沖基金資料庫（過去為MAR所擁有）中的第一或第二位；就資產規模而言，他的基金也必定在目前市場上任何知名資料庫中位居榜首。

「或許更重要的是，大多數對馬多夫在對沖基金領域裡的地位有所瞭解的人，都因為這家公司月復一月、年復一年獲得如此穩定、規律的報酬而感到困惑不已。」

歐克蘭一點一滴地鋪陳我們之前所得到的論證。「有所疑慮的人對這個投資計畫表示驚異、著迷與好奇之餘，他們更關心的是，如此缺乏波動性的每月收益是如何達成的。

「讓他們感到驚異的還有操作者的擇時能力，例如總是能夠在市場做頭向下的前一刻，將資產轉換成現金持有。他們也好奇操作者如何在不明顯影響市場的情況下買賣標的股票。

「除此之外，專家也提出疑問：為什麼沒有人能以同一個策略複製相同的報酬？為什麼華爾街其他公司沒有覺察到這家基金的存在，也沒有像其他基金那樣成為他們的交易對手？為什麼馬多夫證券僅僅賺取交易佣金，卻不設立獨立的資產管理部門，直接為投資人操作對沖基金，然後把獎勵金留在自己的口袋？或者反過來，這家公司為什麼不向外貸款，然後以自營的

形式操作基金？」

接著，他闡述馬多夫的回應，說他「真的被逗樂了」；這原本就是一個為了創造保守、低風險報酬而設計的資產管理策略，他的基金論絕對報酬，根本就比不上市場聞名的基金經理的報酬，因此那些針對這個策略的興趣與關注都讓他覺得相當有趣。

「馬多夫說，基金績效顯得過於平穩，那是因為以月份或年份作為評估期間而產生的錯覺。若以盤中、週間，或每月期間作為時間單位，『到處都看得到波動性，基金的跌幅往往高達一％。』」

錯覺？只有魔術師才會玩弄錯覺。或許這說法沒錯——對於他所得到的報酬，魔術確實是個不錯的解釋。如歐克蘭寫道：「市場擇時和股票定價是這套策略發揮效用的兩大重要元素；如果有人對這家公司在這方面的能力表示驚異，馬多夫就會道出他所擁有的優勢：長期的經驗、提供一流且低價執行能力的優秀技術、理想的專屬股票及選擇權定價模型、良好的基本設施、市場擇時能力，以及從每日大規模訂單流量所得到的市場情報。」

他大量交易股票和選擇權，卻始終能隱藏蹤跡，這是如何做到的？「他表示，交易標的證券時避免影響市場，確實就是這個策略的主要目標之一。為了達到這個目標，他首先建立各式的『股票籃子』，有時候多達十多組，其中的比重各異，因此允許他們在兩週的期間內緩慢地建立或解除部位。

「馬多夫說那些『一籃子股票』裝的是市場上流動性最高的大型股，因此較容易管理進場和出場策略。」

至於他為什麼不索性公開經營對沖基金，賺取更高的收益？他連這道問題也回答得上：

「馬多夫說，設立另一個部門直接經營對沖基金並不是個具吸引力的提議，因為他和公司都不想涉入這類營運所需要的行政和行銷工作，而且他也不想和投資人直接打交道。」

「他表示，公司各個業務的運作都可以進行類似的擴展，但公司還是認為應該聚焦於核心能力，不要過度擴展。」

最後，關於他的操作手法，他完全駁斥業界流言：「如果有人認為背後還藏著什麼內幕，想要尋找答案，我只能說，他們正在浪費時間。」

■ 不斷增強的投資巨獸

當法蘭克、奈爾和我讀完歐克蘭的文章後，我們彼此歡呼。我們抓住他了！我們很確定，證管會讀了這篇報導後，不可能不展開調查。我欣喜若狂，但法蘭克比我更雀躍，馬多夫一旦倒下，蒂埃里三億美元的投資就有機會輪到他。「這下好了，」法蘭克說，「證管會將出動一隊人馬把他剷除掉！」

這則報導中暗藏著更多馬多夫操縱騙局的證據。他首次承認自己操作高達七十億美元的資

金，這表示他必定跟某些銀行借貸；然而，世界上沒有任何一家銀行，會為一家股本和整體運作細節都交代得不清不楚的證券經紀經銷商提供數以百萬美元的貸款。

我們滿懷期待地等著回應，但始終等不到。歐克蘭接到超過十幾通來自業界人士的電話，來電者向他表示，他們對馬多夫進行的調查確實顯示當中有一些不對勁，對於歐克蘭的揭發報導感到高興。可是他沒有接到來自任何一個監管機構的電話，沒有人打來說他們想要繼續調查這起事件，也沒有任何投資人打來告訴他，因為這篇報導而拒絕繼續把錢交給馬多夫。

證管會的沉默實在讓人洩氣。想到他們讀了這篇報導後，竟然沒有開始著手調查，就覺得實在難以置信。我後來才得知，原來他們並沒有讀到這篇文章。證管會似乎沒有編列訂閱出版物的預算，員工必須自己掏錢包取得產業資訊。他們甚至自費訂閱《華爾街日報》，因此裡面大概只有極少數人閱讀《MARHedge》，這份刊物的年度訂閱費超過一千美元。

報導刊登隔天，歐克蘭倒是接到一通來自《巴隆》雜誌記者艾琳·阿韋德蘭（Erin Arvedlund）的電話；阿韋德蘭也正在寫一篇有關馬多夫的類似報導。讓我們驚喜、訝異又歡欣的是，她的報導就在當期《MARHedge》出版六天後刊登。雖然阿韋德蘭聲稱她追蹤這個案件長達數月，也進行了研究，但這篇文章大致就是麥可那篇報導的概括。她確實跟馬多夫進行過對話，而我們推測是透過電話採訪；馬多夫表示那些指控他搶先交易的說詞都是「荒唐的」。除此之外，她還採訪了至少一位不願具名的投資經理。阿韋德蘭寫道：「馬多夫的投資

人對他的績效讚不絕口——儘管他們並不瞭解馬多夫是如何做到的。「即使是那些消息靈通人士，也無法確知道他背後操作什麼？」一位對此感到非常滿意的投資人向《巴隆》透露，「哪怕對照所有交易確認單和月結單，還是無法說得清楚。我唯一知道的是，他常常持有現金。」

他指的是當市場呈現劇烈波動的時候。

「這位投資人拒絕透露名字，因為馬多夫要求投資人不得公開透露他們的往來。某位投資經理說：『馬多夫告訴我們：如果你在我這裡投資，你就不可以跟別人說你把錢交給我。我們的合作，不關任何人的事。』這位經理人接管了一個資產池，其中包括原本投資在馬多夫基金裡的錢。『當馬多夫無法解釋某個月份的收益起伏時，他就會說，我把錢提出來了。』」

這篇文章僅改寫了歐克蘭的報導，他的惱怒情有可原；儘管如此，我們卻是樂壞了。一週內出現兩篇如此猛烈抨擊的報導，馬多夫這一次不可能保持屹立不搖了吧！《MARHedge》的讀者群確實小眾，但《巴隆》可是一份面向消費者的商業刊物，流通量非常可觀。這是一枚雙響砲，我們同時觸及了華爾街內部與普羅大眾。馬多夫這次應該逃不掉了。

我記得當時還跟艾德·馬尼昂的妻子瑪麗·安聊過，兩人都相信這一切終於要結束了，證管會將會採取行動。事實上，為了確保證管會有能力把這些資訊串連起來，就在《巴隆》刊登阿韋德蘭的報導當天，某個證管會波士頓辦公室的職員打電話到紐約辦公室，並且跟辦公室主任通話；我們猜測打電話的人就是艾德·馬尼昂。他告訴主任關於《巴隆》的報導，提醒他，

我曾經到他那裡做了第二次資料提交，最後還主動把該篇報導影印一份傳給他。這已經不僅僅是一張地圖，甚至也不是衛星導航，而是一隻引導著盲人走向應許之地的導盲犬。

我想那位主任根本對這一切不感興趣，甚至不曾考慮展開調查。而且沒有任何跡象顯示他曾經讀過歐克蘭的報導或《巴隆》的文章。

這兩篇雜誌報導結合起來的影響力，大概相當於一片雪花的重量。我們徹底震驚了，就像是眼看著巨大的怪物正在邁步走向城裡，所有射向牠的子彈一一回彈，而牠毫髮無損。就在這個時候，我們才開始思考，我們正在面對的到底是什麼東西？伯納‧馬多夫的力量到底有多大？為什麼這一連串攻擊都無法動搖他？他認識什麼人？他正在操縱著哪些人或事？這些思考讓我們不寒而慄。

麥可‧歐克蘭跟馬多夫還有另一次對話。《巴隆》的報導刊出後，他打電話到馬多夫的辦公室。這一次馬多夫無法接聽，他出遠門去了。幾個小時後，馬多夫回電說他到歐洲打高爾夫球。歐克蘭要馬多夫知道《巴隆》那一篇報導跟他無關，並且表示無意攻擊他。歐克蘭還坦言那篇報導裡有一個與事實不符的小錯誤。這就是歐克蘭的一貫做法——萬一還需要跟進報導的話，這門路才不至於被關上。

馬多夫對這件事表現得異常和善：「沒問題的，不用放在心上，大家都只是想把自己的工作做好，還有，謝謝你的來電。」

我們已經用上了最強大的槍枝，目標卻毫髮無傷。電影裡總是邪不勝正，有時候我們竟然誤以為現實世界也是如此。我們所經歷的這一切已經說明：現實可不是這樣的。我們無法斬死怪獸也就罷了，牠還變得更強大，而且不久後牠又變得更危險了。

4

驚人的
跨國騙局

龐氏騙局為了生存必須不斷吸入新錢，
吸金速度一定得比支付收益來得更快，
因為這是個「挖東牆補西牆」的運作。
這是一頭必須不斷餵養的貪婪怪獸，
牠會不停地吞嚥現金。

我在極度沮喪的心情下，寫了這封電郵給奈爾，大略陳述一個揭發馬多夫的新計畫：「你知道嗎？或許我們應該搞一個像馬多夫那樣的基金，不過必須給出稍微高一些的報酬，每年波動率則維持在四％。我們用一年或一年半集資二十億美元，平分後帶著錢潛逃到某個沒有引渡法的國家。然後再把這個新聞賣給賴瑞・金（Larry King），並且指出這麼做的目的只是為了向投資人提出警訊，讓他們對這個由馬多夫操縱且規模遠遠更大的龐氏騙局有所警戒。最後馬多夫被擊垮，而我們成了英雄，是英雄，他教會我們如何成功操作龐氏騙局。馬多夫才著著幸福快樂的日子。」

唉，奈爾那個傢伙竟然以為我在開玩笑。

但我不知道自己還能做什麼。沒有人聽我說。就連在城堡公司，管理階層唯一在意的事，就是找出一個能夠跟馬多夫競爭的產品。每當我解釋那是不可能做到的，他們都表示同意，接著問我新產品什麼時候能夠做出來。

當他們終於明白我不想研發這個產品時，腦筋就動到了外援上。最後，法蘭克在網站上發現太平洋證交所（Pacific Exchange）有個選擇權交易者設計了一種有趣的產品。這人似乎找到市場結構中難以捉摸的低效時機。直到邁入二十世紀，芝加哥、紐約、費城與舊金山的主要選擇權交易所並沒有出現競爭關係。他們各自專注於特定的股票選擇權交易，而其他交易所也承認其獨占經營權。然而，當大型投資機構開始涉入選擇權市場時，這種業界默契就瓦解了。交

易量大增後，彼此競爭變得更激烈，交易員被迫承擔更高的風險。為了自我保護，他們必須解除一部分風險。整個產業正在改變，而法蘭克發現的這位交易員卻認為，承接一部分風險去換取利潤是可行的——不過他需要非常大的種子資本來建立操作。

這是個有趣的概念。這位交易員來到城堡辦公室為我和奈爾解說，我們並不覺得那有多特別。但是當奈爾和我主動提議測試這個策略是否可行時，管理階層卻阻止了我們。基於某個無從得知的理由，他們不希望我們深入挖掘。這非常詭異。我們日復一日地，花上一整天時間研究和交易選擇權；他們發現了某個選擇權商品，卻從來沒有問過我們對這個商品的意見。奈爾不斷纏著他們，要求讓我們揭開來看看其策略是否可行，但他們就是不願意。一天下午，我們與公司三位創辦人會面，再次提出要求：「向我解釋其中一筆交易，一筆就好。」他們大略說明對這個策略的信心從何而來。然而，沒有人能夠確實回答我們針對這個商品所提出來的任何問題。他們也不在意答不出來，總之，他們雙眼裡閃爍著錢的符號。

法蘭克認為這個產品可行，於是邀請阿塞斯的蒂埃里加入。他說他找到了一個選擇權交易員，「他的理論看起來應該行得通，但我需要籌一筆資金給他。我們要讓他加入，然後跟阿塞斯組成對半分的合資公司。」

蒂埃里也在尋找新商品。他把所有雞蛋都放在馬多夫的籃子裡，如今想要分散資金。城堡執行董事戴夫·弗雷利、法蘭克和蒂埃里決定重金聘請這位交易員，最後成功說服他放棄交易

所席位，搬到波士頓。就如此龐大的計畫來說，城堡的辦公室太小了，所以他們為這位交易員租了另一間辦公室，並且支付他所要求的七萬五千美元預付款。法蘭克做了一些背景調查，跟這個交易員的前同事聊天，這些人說他每天都報到、執行交易，而且確實獲利。合作計畫定案前，法蘭克還想再做深入一點的調查，但是這位交易員給了城堡做決定的最後期限。

然而法蘭克始終無法擺脫心裡的不安，總覺得有些事情不對勁。這傢伙會在他背後放冷箭。法蘭克把他介紹給其他交易員後，他竟然反過來想把法蘭克踢出這個計畫。所以當一切定案後，法蘭克把他拉到一邊，以堅定的語氣說：「要是你耍花招，我保證，我們一定會像瘋狗一樣咬著你不放。」法蘭克很少說這麼重的話。

在這項計畫交涉過程中，法蘭克多了一些時間跟蒂埃里相處。對帆船的熱愛讓他們兩人連結在一起。有一次跟蒂埃里用晚餐時，法蘭克直截了當地說馬多夫是騙子。蒂埃里無法置信。

「不可能，」蒂埃里堅持說道。

法蘭克試圖拯救他：「聽我說，萬一你錯看了他，怎麼辦？」

「法蘭克，如果我搞錯了，」他說，「那我就死定了。」

法蘭克勉強擠出一個笑容：「你不是來真的吧？」

蒂埃里沒有直接回答：「我完全信任他。我做了某種個人形式的盡職調查，覺得可以放心。他的名聲無懈可擊。我是說，天啊！他是美國最大的造市商之一，」他停頓了一下，然後

輕聲地說，「我所有的錢都在他那裡，也把大部分的家族財產放進去了。我所有的朋友，就是那些歐洲富有的家族也都把錢交給了馬多夫。我甚至把所有跟我來往過的私人銀行家都拉進了這該死的東西裡。」

法蘭克後來回想這次對話，不確定蒂埃里是否提及王室家族。幾個月後，我才證實馬多夫的歐洲投資人都是富豪、王室及貴族。同時得知，南斯拉夫米歇爾王子曾經邀請他的遠房表親，即英國查爾斯王子加入馬多夫投資計畫。

蒂埃里一再堅持：「你沒有足夠的證據。」法蘭克退縮了，他此後再也沒有對蒂埃里提起這件事。

蒂埃里對於新合作計畫的潛力仍然興奮不已。兩方達成協議：城堡負責執行交易，阿塞斯則籌集資金。合作一開始，兩家公司先各自投入十二萬五千美元，之後便開始尋找其他投資人。好幾位來自某家大型國際銀行的風險經理，專程飛來波士頓出席計畫簡報。那個交易員的解說引發了他們的好奇心，雖然還未確定這個方法是否真的可行。他們想要親眼看看幾筆交易執行，如果表現就像簡報所展示的那麼理想，他們將在第一天以七比一的槓桿比率投入資金，並且在兩、三個月後提高到十比一。他們就是想要加入。

儘管他們還未完全相信，但已顯現強烈的熱情，這當中有極大的槓桿潛能。這項計畫的迷人之處在於可以控制風險，又能帶來巨大獲利。法蘭克預期百分之十幾到二十的報酬率。當

然，我也振奮不已，因為壓力解除了。這個商品將為市場提供一個馬夫以外的選項。

城堡和阿塞斯讓這個交易員到波士頓工作。不過，法蘭克跟他相處的時間愈多，就愈不喜歡他。我記得他當時是這麼說的：「他是個傲慢又邪惡的王八蛋。」可是城堡即將把相當大的部分業務交到他手上——而且不讓我和奈爾去檢視這個策略的具體細節。

所以他決定自己展開調查。有一次，這個交易員穿著一件奧運選手隊的夾克出席晚餐聚會。法蘭克問起這件衣服，交易員透露他曾經在奧運代表隊裡，跟赫赫有名的帆船明星選手保羅·卡亞爾（Paul Cayard）一起航行。對法蘭克這樣一個帆船運動愛好者來說，這的確讓人肅然起敬——即使他不太相信。當他開始調查時，他聯絡了奧林匹克帆船協會，但他們從來沒聽過這交易員的名字；儘管如此，他們表示這個人可能是該協會志工。不過，他從來就不是任何一個奧運隊伍成員。

法蘭克還記得有一次他們聊起自行車賽的事。那個交易員的辦公室掛著一張令人印象深刻的照片——他帶著流線型安全帽騎在賽道上。當法蘭克問起，他聲稱曾在大師組比賽（Masters race）中獲獎——在自行車比賽分組制度中，大師組指三十歲以上的選手。因此法蘭克打電話到羅德島紐波特的美國自行車協會名人堂（Bicycle Hall of Fame）確認此事。根據對方的調查回報，該位交易員確實參與了大師組比賽，但是他並沒有獲得名次。

到目前為止，法蘭克已經認識破他的謊言兩次，並把事情告訴了城堡兩大掌門人。但別忘了，這裡是金融業，沒人在意這傢伙是否每次開口說話，鼻子就變長一些，只要他的產品能賺錢就夠了。

城堡管理階層認為法蘭克、奈爾和我都是掃興鬼，總是帶著悲觀主義而使勁踐踏他們的美好理想。

幸好法蘭克持續試圖阻止這場合作。他告訴蒂埃里他所發現的事。蒂埃里於是請他的法遵經理（compliance manager）進行調查；這位經理在網路上找不到任何關於這位交易員的負面資料，便回報說這個人沒有問題。蒂埃里再請這個交易員和法蘭克交上他們的字跡樣本，讓阿塞斯的法國筆跡學家檢驗，結果兩人都過關了。

後來蒂埃里再聘請一位著名的私家偵探，深入調查這個交易員。調查發現這個人早已因為涉及州際電匯詐騙案而被定罪，後來是因為他曾經在某次聯邦調查局的誘捕行動中裝上竊聽器協助，因而獲得減刑，目前他仍處於緩刑階段，禁止離開加州到其他地方，比如波士頓。

蒂埃里、城堡管理階層以及法蘭克向這個交易員當面對質。他承認自己被定罪，但聲稱他是為了保護員工而承擔罪名。實際上，他自行複製授權軟體，再以零售方式賣給他人。當天，他還沒走出會議室就被解雇了，並挑釁的叫阿塞斯和城堡告他。這兩家公司一致認為訴訟的負面效應大於挽回的損失，最終這個交易員帶著十萬美元離開了。

儘管如此，奈爾和我依舊對他的策略感到好奇。我們一直討論這件事，試圖尋找當中的謬誤。我們向許多經紀商大略講述這個策略，聽者各有想法，其中有些人確實認為這方法可行。

然而，任職於牛津交易公司（Oxford Trading Associates）的傑夫‧弗里茨（Jeff Fritz），也是我眼中全世界最優秀的選擇權交易員之一，終於為我們帶來了一個適當的視角：「他或許能夠有一次或兩次的成功交易，但是連續幾次如此修理造市商，對方之後不可能乖乖地繼續接你的單子。人們在賠錢的時候學得特別快。」這聽起來相當有道理。你不可能一再地詐取某個人，然後期待他繼續接單跟你對做。因此當沒人跟你交易時，你就沒戲唱了。

幾個月後，法蘭克又發現芝加哥一家選擇權公司差一點就要犯下同樣的錯誤。他打電話給對方，叫他們跟之前那一個私家偵探聯絡。他們購買了原初那份報告的複本，然後終止跟這個交易員的協商。

可是，對法蘭克而言，他跟城堡管理階層的關係破裂卻無可修復。把交易員帶進來的是法蘭克，揭發騙局的也是法蘭克，沒有人知道這兩件事之中，哪一件讓他們更氣憤。但那都無所謂，法蘭克顯然已決定要離開。他生氣的對象是這個交易員。城堡管理階層還沒來得及做任何決定前，法蘭克就決定離職了。這沒什麼大不了的，金融界裡沒有幾個人會一直留在同一家公司。這是個流動性很高的產業，人們總是來來去去；對法蘭克來說，這只是剛好到了必須走下一步的時候。

另一個明顯的後果是，我再度被要求提供一個能夠取代那個交易員騙局的產品。城堡和阿塞斯已建立了合作關係，現在需要可以出售的商品。金融商品不像大螢幕電視機，你無法直接從架子上扛下它，然後送到顧客那裡。每一項新的金融商品都得依據特定目標量身訂做，必須足夠精確以符合市場現實。城堡需要的是一個低風險、高報酬且收益平穩的產品。

誰不想要呢？

■ 飛蛾撲火的歐洲投資客

最後，我還是接下挑戰。他們要我設計一個以選擇權為基礎的產品，報酬率為每月一%至二%。對於這類對選擇權敏感的產品，我擁有豐富的運作經驗。我花了好幾個月的時間把玩數字，以便符合產品所要求的參數。當然，奈爾是主要貢獻者，而我從幾家主要的公司得到許多數據。例如我從花旗集團得到標準普爾五〇〇指數從一九二六年到我收到數據當天的完整歷史紀錄。接著，我開始建立策略，重複增刪修改，然後一再地測試與回測，看看不同的交易程序在各種市場環境裡的表現。

馬多夫根本不用做這些事，他只要坐在那裡，編造所有的數字。那當然很容易，而且你總會得到想要的結果！

最後，我開發了一個名為「城堡選擇權統計套利」（Rampart Options Statistical Arbitrage）

的產品，這個產品在低波動性至中等高波動性的市場裡表現非常理想。只要市場在十至十五天期間內的波動率不超過八％至一○％，結果都相當優異。

當然，如果出現極端波動，或者市場在某一段期間呈現大幅上漲或下跌的話，這項產品有可能導致大約五○％的虧損。

為了減少風險，我們必須快速地在看空波動率和看多波動率之間進行轉換，以便抑制虧損，而這樣的能力需要仰賴運用某種策略。無論市場行為如何，我們都必須預先制定好周全的計畫。市場每出現一個舉動，我們都要事先準備好因應方案，因為當無可避免的事情發生時，根本不會有時間思考。

顯然這是不可能實現的，因為市場行為有無限多種可能性，因此我準備了幾個基本策略，盡可能涵蓋各種想像得到的市場情境。我以一九二六年以來的市場歷史紀錄來測試這些策略。在這項產品的回測中，一九二九年至一九三○年代初期的市場狀況將導致最糟糕的局面；然而，把市場上任何一款產品放到那個年代測試，結果都是最糟的。我制定的幾乎所有交易計畫，都是以一九三○年代的市場走勢為依據，因為那十年的市場波動性最大。那幾個月當中，我就像活在歷史中，為的就是找到防止未來虧損的方法。

坦白說，這並不是華爾街最優秀的金融商品。二○○一年十月，法蘭克終於離開城堡，他搬到紐澤西州，開始銷售「超越指標」的基金。當時我們早已成為好友，一直密切保持聯絡。

到了新的工作崗位，他仍然繼續挖掘有關馬多夫的資料。當我開發出這項產品時，他覺得也許可以找得到一些投資人，因此我前去見他。他閱讀了投資說明書後，一語道破：「哈利，這根本就是廢話。你是說，首先你醒來時，必須確保離開床鋪時沒有下錯邊，然後每一步行動都必須正確無誤，才能保護好你的屁眼，否則就輸光。有誰會買這種東西？」

「他們要求我做一些東西，我只好做給他們。」我知道這是什麼，因此完全不想辯解。

我不知道的是，當中的數學運算有個小錯誤。不幸的是，我在某個最糟的時刻發現了這個錯誤。

城堡和阿塞斯最初籌集了六百萬美元資金。一些公司在實際投入資金前，會先針對我們的產品做某些程度的測試，確保它在真實市場狀況下有所表現。幾個月下來，一切都進行得很順利，但後來價格波動性下降得極低，以至選擇權失去了價值。情況變得有些搖擺不穩。之後，我們遇上了一個極度波動的月份。我的計畫確實包含了這類情況的因應方式，最後成功了結出場。奈爾和我覺得很滿意，這項產品的表現甚至比我們預期中更理想。我開始覺得，嗯，或許這真是個可以推向市場的產品。我們才剛經歷了我設想中最糟的情景之一，而結果是獲利的。

接著，我們就遇到麻煩了。一天早上，市場開盤時走低，部位的處境變得不利。市場在我們的部位很快便開始賠錢。針對這類市場情境，我早有對策，只要認賠出場，這種情況不至於致命。然而，那天的跌勢持續進行，市況比我所預期的還

要更壞一些。突然間，我們接到其中一位基金經理的電話，他有大約五十萬美元的資金在我們這裡。當時他已完全陷入恐慌。「什麼情況？我賠多少了？」他的潛在虧損上限是二十五萬美元，但我覺得他距離那個數字還很遙遠。市場持續下滑，他又打來了幾次電話，最後他跟我說（其實是命令）：「幫我結清，我要現在出場。」

我掛上電話後，轉頭告知奈爾，他說：「在這樣的情況下接受客戶指令，不是件好事，我們應該請他把指示傳真過來。」

我賣掉了他的部位，他確實承受不少損失。這個策略的設計允許我結束不利的部位，同時繼續保留有利的部位，這樣可以大為減低虧損幅度。因此我開始進場交易，每執行一筆交易都告訴奈爾，由他負責輸入交易單，並且更新投資組合。我完成了一筆交易，結清了某個賠錢部位，然後掛上電話。在我看來，一切都沒問題。但我發現奈爾滿臉困惑，陷入近乎恐慌的狀態。他在檢查我們的策略模型與投資組合，其中的數據隨著每一次市場跳動而改變。

「有什麼問題嗎？」我問道。

「哈利，這裡有問題，」他說，眼睛盯著那些數字，「這裡沒有加上去。」

他讓我看他的計算，「要嘛我們弄錯了什麼，要嘛我們沒有設想到這樣的情況。」

就在這時候，我發現了我的錯誤。從他展示的運算中，我意識到自己犯了一個數學錯誤，這將導致虧損上限不會停留在五○％，而是有可能賠掉一○○％。眼前這一切將有可能醞釀成

一場金融災難，我唯一能期待的，就是市場接下來的走勢有利於那些我保留下來的部位。當我們犯錯時，市場走向通常會違背我們的意願，但這一次的價格走勢對我們有利。奈爾打開試算表，研究可以全身而退的時機。我則一直在電話裡守著，希望能夠乘風破浪，遠離這一次危機。我下好訂單後，掛上電話。奈爾和我緘默不語地坐著，雙眼盯著螢幕；我們屏息凝氣、捏著手指頭，眼看市場走向漸漸把我們的資金救回來了，完美地結束這個交易部位。實際上，除了那位跳傘自保的基金經理，所有的客戶都以小賺結束這一回合。我們如此驚險地，只差一點點就賠掉了幾百萬美元。

就這樣，我們證明了這個產品有某些潛在的大問題。但是蒂埃里和提姆卻認為沒有問題，對於那些過度仰賴馬多夫的投資人來說，他們認為這是個切實可行的替代選擇。我想我已經完成了任務，畢竟我不是推銷員。二○○一年十二月，原本負責銷售的城堡高級投資主管喬治·迪沃（George Devoe）被診斷出罹患致命性的腦癌。這個令人震驚的消息對我們帶來極大衝擊。喬治的座位距離我和奈爾只有幾尺。他喜歡跑步、騎自行車、健行，還是個登山者，總之，他是健康生活的楷模。午餐時，大夥會坐在一起調侃奈爾，他總是拿著一個滴著醬汁的潛艇堡狼吞虎嚥，一天要喝上八、九杯汽水，體重卻絲毫沒有增加；至於喬治，他吃健康的沙拉，定時吞下維他命，而且喝礦泉水。有一天，他說身體不太舒服，於是去看醫生，做了核磁共振掃描，然後被告知得了無法靠手術治癒的腦癌。三個月後，他就逝世了。這個狀況真是糟

透了，而我就這樣成為城堡的高級投資經理。當蒂埃里在二○○二年六月打算把我的產品銷售給歐洲的對沖基金時，我成為協助他的唯一人選。

我曾經到過歐洲好幾次，都是短暫停留。大學時，我到法國參加為期三週的藝術之旅；此外，我曾經和家人到希臘度假，服役時也曾有幾次被派往德國和比利時。但這次不一樣，我將在這趟行程中跟歐洲的富豪和王室貴族見面，也在這次歐洲行真正認識了蒂埃里。他的合夥人，即阿塞斯的共同創辦人帕特里克‧里特耶跟我一起出席幾個會議，行程中，我也跟正在阿塞斯擔任推廣工作的南斯拉夫王子米歇爾相處了好一段時間；然而，大多數時候，我都跟著蒂埃里一起工作。蒂埃里是個好人，一個真正氣質高尚的法國貴族。活著時，他守護著一生的榮耀以及道義，死時皆然。

有一天，我們開車行經巴黎凱旋門，我在那個當下開始體會他所承擔的責任。「看看那裡，哈利，」他說，「你看拿破崙下面那些名字。」我讀著那些名字時，認出其中幾個是這一趟行程即將拜訪的人。就在幾行字下面，我看到了弗拉加克（Flaghac）。弗朗索瓦‧弗拉加克（François de Flaghac）也在推銷我的產品，蒂埃里說：「他父親只是將軍，其他人都是元帥、司令等級的人物。」

蒂埃里出生貴族，他的客戶都來自跟他同等的社會階層。這些人對金融並沒有多少瞭解，可能連數學也不行，但他們對於彼此的關係卻有十足的信任。有些家族甚至已經維持了兩個世

紀的生意往來。在他們之間有某種根深蒂固的信任，其強度是任何形式的盡職調查都比不上的。到了這種層次，這些人的言行本身就擁有至高的價值。像蒂埃里這樣的人經營基金，他向出身貴族和名門的親友籌集資本，並且幫他們投資；而這些人願意把錢交給他，是因為他們知道他的家族值得信賴。蒂埃里瞭解這一切，這就是他安生立命的態度，他相信這一套價值。他真是個有魅力的男人。在美國時，他熱情且風度翩翩，到了歐洲，他盡顯貴族風範。他回到了他的根源。這是個極好的事業。

二〇〇二年六月二十日，我在行程的第一天便明白了這一切。我們整天待在倫敦，我因為時差，回到房裡小睡片刻。當天稍晚，我跟米歇爾王子會面，並且得知他稍早帶了蒂埃里到馬球場，把他介紹給查爾斯王子和他兒子哈利與威廉。聽說米歇爾王子和查爾斯王子有親戚關係。就我看來，他們這次見面唯一合理的原因，就是向查爾斯王子推銷馬多夫的基金，或者是我們的產品——如果他還沒投資的話。當然，這僅是我的猜測，我後來並沒有更深入瞭解，而馬多夫自首後，查爾斯王子的發言表示他並不是這個騙局的投資人（儘管如此，如果他確實透過境外基金投資馬多夫，此時也不會承認）。

蒂埃里和米歇爾王子說，他們沒有邀請我一起前去見查爾斯王子，是因為我不懂得如何行屈膝禮。他們顯然是在開玩笑，因此我回應道：「我當然會。但根據傳統，美國人不會向英國王室行禮，因為他們不曾在戰場打敗過我們。這就是為什麼美國人見到女王並不會鞠躬。」

我覺得他們不喜歡這個玩笑。按日程安排，我當晚會跟他們兩人共進晚餐，結果卻不了了之。在整個行程中，我總是在當天最後一場會議結束後就被踢開，我們沒有一起吃過一頓晚餐。顯然我只能跟他們吃早餐和午餐，但尚未具備坐上他們晚餐餐桌的資格。這件事確實讓我不開心，但我還是維持著基本禮儀，不去提醒他們當年打贏獨立戰爭的是誰。我們此行是去談生意的，業績當然愈多愈好，如果他們認為這是招攬客戶最有效的方法，我倒是不介意自己有沒有跟他們吃過一頓晚餐。

十天當中，我們在三個國家進行了二十場會議。這是一趟旋風式的歐洲行。我們跟不同的對沖基金和組合型基金負責人見面。這些會議最終在我的記憶裡混亂成一團，但我記得到過的會議室一間比一間豪華。地板鋪著奢華的波斯地毯，牆壁是亮麗的胡桃木和櫻桃木，而大多數會議室都懸掛著油畫；主人只用紋銀餐具招待我們，而且有些器具是黃金製成的。這些會議室的裝潢旨在讓客戶留下深刻印象，覺得錢不是問題——他們顯然認為這是一個好方法，可以有效地說服客戶把錢交給他們。

我們跟歐洲許多家領導產業的投資銀行和私人銀行的負責人會面。歐洲的運作方式跟美國不太一樣，富有的投資人透過私人銀行進行投資業務。我和帕特里克·里特耶前去跟萊雅集團（LOreal）家族成員見面。在摩根大通（JP Morgan），我見到了紀梵希（Givenchy）家族成員，聽對方不斷抱怨愛馬仕（Hermès）家族因為某次投資失敗而向他們家族提出訴訟。某一天午

餐，我和米歇爾王子就坐在馬克‧里奇（Mark Rich）附近；里奇是個惡名昭彰的經濟犯，克林頓對他的赦免充滿爭議。這二人彼此相識，而我們每天接觸的就是這個圈子的人。在日內瓦，我們原本預定與菲利普‧朱諾（Philippe Junot）見面，也就是那一位與摩納哥公主卡露蓮（Princess Caroline）結婚的花花公子，但是他取消了這次會面。後來我被告知，他認為我的策略過於冒險，他寧可繼續投資馬多夫。

整整二十場會議裡，蒂埃里始終以同一句話開場：「哈利跟馬多夫很像。這是一個以選擇權為基礎的衍生性金融工具，只是風險大一些，報酬也高一些。這和馬多夫的策略還是有一些差異，所以應該納入你的投資組合裡。如果你已經投資馬多夫，現在想要再分散一點資產的話，這個產品可以符合你的需求。」

每次他這麼說，我就一肚子怒火，很想大喊：「我可以給你更好的報酬，因為我的報酬是真的，他的並不是！我已經修改了當時的計算錯誤，所以風險已大幅下降，最糟的狀況會賠掉五〇％資本，而交給馬多夫的錢則隨時可能完全蒸發。」

但我沒發飆。相反的，我微笑著解釋策略如何運作。接著深入討論細節，我會向他們說明一遍計畫書上的內容。然後，他們會提出一連串大致相似的問題：你的風險控管是什麼？你的交易規則是什麼？你能夠承受多高頻率的市場負面事件？他們害怕潛在的風險。我告訴他們，只有少於１％的事件會傷害這項產品，但我也坦誠地

說，一旦發生便會是災難性的結果。我誠實說出：「你可能迅速賠掉一半的錢。」我不想提及我和奈爾最終撐過去，還因此得到寶貴教訓的那場毀滅性災難。

關於盡職調查，我認為只有法國興業銀行（Société Génerale）提出了正確的問題。他們開會的代表人懂得衍生性商品的數學運算，並對我說：「我們喜歡你的風險控管。所有到這裡來的人當中，你是唯一具體說明我們可能賠多少的人。但是那樣的風險對我們來說太高了。」諷刺的是，我們在二○○八年一月才知道他們的風險管理並沒有做得更好，有一位名為傑宏．柯維耶（Jérôme Kerweel）的員工執行了一系列「精心計劃且規避銀行內部管控的帳外交易」，從這家公司騙取了超過七十億美元。

這些會議通常進行大約九十分鐘，蒂埃里也以同樣的方式結束每一場會議：「您什麼時候可以給我們答覆呢？我什麼時候可以再跟您聯絡，看看您想要投資多少？」他從來不會說「看您想不想投資」，而總是「投資多少」的問題。他是個行銷大師。

這次行程的目的在於向那些基金經理介紹我的產品，最後卻變成一趟對我而言受益良多的遠行。我沒想到這樣走一圈會得到如此多有關馬多夫的消息，而我所知道的這些事改變了我的一生。

馬多夫在歐洲到底有多強大，我的團隊對此完全沒有概念。馬多夫從一些歐洲的基金或組合型基金帶入資金，這早在我的預料中；讓我們意外的是這些基金的數量以及投資規模。這一

趟行程中，我才第一次看清，馬多夫已經明顯對美國資本市場以及證管會的聲譽造成嚴重的危機。雖然我對證管會失去信心，但全世界投資者仍然相信這個機構為他們提供了高標準的保護，以為他們的資金因此而安全。這是他們在美國投資的理由之一。如果他們發現事實並非如此，那麼對美國市場的信任，也就是當初把資金投入美國市場的那一份信心，必然嚴重動搖。一旦馬多夫倒下——這是無可避免的事件——美國金融體系的聲望在全世界必然遭受打擊，投資美國市場的首要理由也不復存在。

二十場會議中，有十四家基金經理表示他們相信馬多夫。聽著他們的說詞，我不禁萌生一種感覺：這不是投資，而是某種金融邪教。差點嚇壞我的是，這十四家基金都認為他們跟馬多夫建立了特別的交情，更相信他們是唯一持續給馬多夫投入新資金的基金。開始時，我以為他們向我坦白說出他們的資金由馬多夫管理，是因為他們信任蒂埃里，後來我才漸漸瞭解，他們說出這一切原來只是為了向我炫耀。那十四場會議傳達同樣的訊息：「我們跟馬多夫先生有特殊關係。他不再接受新投資人，只有我們向他輸入新資金。」

第一次聽見時，我相信了；第二次聽到同樣的說詞，我開始懷疑；而當我在不到兩週的時間內聽到十四次時，我就知道那是龐氏騙局。雖然一再聽到各家基金宣稱他們對馬多夫投資計畫的獨占性，但我對此從來不發一語。如果我說了什麼，或嘗試警告任何人，必然會受到他們詰難。我何德何能，怎麼可以抨擊他們的神？

我好奇的是，當時蒂埃里心裡到底做何感想。他跟我一樣，聽著這十四位基金經理在那裡吹噓，炫耀著他們的特殊門路；而他也跟我一樣，知道這是個謊言。但我們從來不談這件事。

我和法蘭克早已警告過他。出發前，我就向他說：「你知道馬多夫是騙子，不是嗎？」「喔！不，那不可能，」他回說，「他是全世界最受敬仰的金融家之一。我們檢查過每一筆交易單。他傳真給我們，而我們記錄在交易日誌裡。他不是騙子。」

蒂埃里的反應跟之前法蘭克向他提及這件事的時候一樣，變得極度自我防禦。

我曾經考慮要求他出示那些交易單，我可以用那些單子向蒂埃里證明我的說法，但是我沒這麼做。我不想讓他以為我檢查那些單子，是為了要針對馬多夫的投資策略進行逆向工程，而且他不會讓我殺了他那隻生金蛋的鵝。

我關心蒂埃里，想要救他。情況相當明顯，蒂埃里不會聽我的，於是我撥了電話給阿塞斯的研究部總監，他是個精明的人，對衍生性金融商品也有所瞭解；我對他說，我已經蒐集了大量證據，馬多夫肯定是騙子，「我早上六點半就會進辦公室，如果你在明天開會前提早半小時過來，我可以算給你看，證明馬多夫操縱的是騙局。」

他後來沒有出現。我也明白了：他不想知道，蒂埃里也不想知道。他們都忠於馬多夫，沒有他，就沒有他們。因為搭上馬多夫，阿塞斯才有昌盛的今天。所以當蒂埃里聽著每一家基金宣稱他們的獨家特殊關係時，他什麼都不能做。我也覺得自己沒有義務讓那十四位基金經理瞭

解馬多夫是騙徒。我跟他們沒有私人交情，更不想讓馬多夫知道我們正在追查他。這些基金就跟阿塞斯一樣，他們需要仰賴馬多夫才能存活，他們不需要我。想想看，他們效忠於誰？如果馬多夫發現我對他們提出警告，他會怎麼對付我？

他們被困住了，必須緊抓住馬多夫，才可能有競爭力。沒有人能提供像馬多夫那樣的風險報酬比。如果投資組合裡沒有涵蓋他的基金，相較於那些投靠他的對手，報酬必然遜色不少。若是私人銀行家，當客戶表示他認識的某人投資馬多夫，每年安安穩穩地得到十二％的報酬，這時候不是選擇加入馬多夫，就是看著客戶走向另一家投資馬多夫的私人銀行。馬多夫不僅把事情變簡單，還可以讓人大賺一筆，只要投資馬多夫的聯接基金，中間人就能賺取更高的手續費並且保證獲利。

眾多歐洲基金把巨額資金交給馬多夫，原因即在於此。經歷這些會議後，我強烈地懷疑，馬多夫在歐洲的運作規模甚至比他在美國的規模還大。我估計馬多夫從歐洲取得的資金至少有一百億美元；事後回顧，當時還算低估了。

得知馬多夫從歐洲帶來多少錢，而且還持續吸金，我就不再有任何疑慮了——他做的不是搶先交易。這一定是龐氏騙局。如果他從事搶先交易，就不會持續接受更多的新資金，那反而會降低他的資本報酬率。以搶先交易來說，他支付對沖基金投資者的錢，來自於他的證券經紀經銷公司的投資者。他的基金投入愈多錢，就必須從證券經紀經銷業務中擠出更多錢。最後，比較

精明的客戶一定會意識到這件事。一旦投資者發現訂單的成交價格變得愈來愈不利——他們必然會發現——交易將會迅速下滑，馬多夫就無法為他的對沖基金支付龐大的手續費與收益。

所以他做的不是搶先交易。龐氏騙局為了持續生存，必須不斷吸入新錢；吸金速度一定得比支付收益來得更快，因為這是個「挖東牆補西牆」的運作。西牆的洞愈大，就得先堆砌出更高、更大的東牆。這是一頭必須不斷餵養的貪婪怪獸，牠會不停地吞食現金。在我看來，馬多夫所吸取的金額，以及他所要求的保密協議都是關鍵資訊。

但是我也終於明白了，原來歐洲人相信他做搶先交易，並對此感到心安理得。在他們看來，這種操作手法是異常優秀的，因為它意味著真實、豐厚、穩定的報酬，而他們就是這個計畫的受惠者。他們當然不會反對，透過這種方式獲利，本來就是他們的權利。馬多夫在證券經紀經銷事業的成功是極好的保障，因為他有許多機會竊取經紀客戶的錢，然後送到他們手中。他們根本不想深入瞭解，看看他是不是以欺詐其它客戶的方式去矇騙他們。他們不知道，這個行竊老手欺騙了每個人。他們總是以為自己受到體面的尊敬，是何等重要的人物，對方不可能欺騙自己。馬多夫有利用價值，所以他們利用他。

他們被馬多夫深深吸引住，有如飛蛾撲火。

跟美國投資者一樣，他們心知肚明。少數幾個人向我坦誠：「當然，我們才不相信他真的利用什麼價差套利策略。我們認為他利用訂單流量取得訊息。」他們說著的時候總會使個眼

色、點點頭，彼此意會——我們都知道他做什麼。如果馬多夫被抓，那麼也只能認命了。他們認為最糟的情況是：馬多夫被關起來，在監獄裡待上很多年，不過他們那些不義之財還是能夠留著，連本金也可以拿回來，因為他們是境外投資者，美國法院無法扣留他們的錢。

這趟行程裡，最讓我悚然心驚的發現是：許多投資馬多夫的基金都是境外操作的。他們沒有在會議上提到這一點，我是從對話中得知的。境外基金是眾所周知的避稅天堂，人們躲過政府，悄悄地把錢藏在這裡。境外基金也意味著規避法律和稅務，在高稅階國家如法國，這類操作特別盛行。境外基金雖然有可能完全合法，但我認為其中至少有一部分基金必然是為了處理黑錢或逃稅資金而運作。

境外基金讓來自高租稅管轄區的投資者虛報收入，偽稱他們從低租稅管轄區或免租稅管轄區得到收入。雖然沒有直接掌握事實，但我當然不相信來自境外避稅天堂的所有收入都會據實向相應的政府申報。更讓我覺得恐怖的是，某些高度危險人物利用境外投資工具進行大規模洗錢。眾所周知，犯罪組織和販毒集團成員手握數以億計的金錢，無法以合法途徑進行投資，於是境外基金成了絕佳工具。

對我來說，這個發現突然讓整個事件變得非常恐怖。一旦馬多夫騙局崩潰，被毀滅的不僅是坐在奢華辦公室裡的富豪，還包括世界最惡劣的那群人。俄羅斯黑手黨肯定有投資其中某個基金。我不瞭解拉丁美洲毒品集團的情況，但我知道他們會進行境外操作，可能也是馬多夫的

大客戶。相較於被關進監獄裡，馬多夫該擔心的事顯然遠遠更多。跟他做生意的那些人，會以自己的方法去對付摧毀他們帳戶的人。馬多夫或許已快要成為億萬富翁，我們不知道他身家究竟有多少；但我們知道，即使是這麼有錢的馬多夫，也承受不了這樣的後果。

■ 人為財死，鳥為食亡

得知境外基金如此大規模地投資馬多夫著實讓我震驚。這趟歐洲行前，我全然沒有意識到自己有生命危險。人會為了保護錢財不惜殺人，如果我的調查團隊真的成功了，許多人將失去大筆金錢。我不知道那些投資人的名字，不過我很確定，如果那些人發現我的行動，他們會試圖解決我。我是他們最大的威脅。即使是伯納．馬多夫，備受敬仰的馬多夫先生，此刻也可能威脅我的生命。他正在玩的這場遊戲，複雜得讓人無從想像。一旦他發現我正想要擊垮他，他將會有什麼反應？與其等著那些境外投資人解決馬多夫，難道馬多夫不會搶先一步把我除掉嗎？

這不是我的妄想。金融圈流傳著各種故事與傳聞，描述那些做出錯誤決策或製造麻煩者的下場。這當中有些是虛構，也有一大部分是真實發生的事。法蘭克．凱西曾經說過他入行初期遇到的一個麻煩。他在一九八〇年設計了一個遊走於法律灰色地帶的策略，其合法性仰賴於稅法的解讀。這方法被稱為商品期貨的跨式交易（Straddle），是一種非常複雜且高槓桿的操作策略，能夠依據客戶需求把資金從某個課稅年度轉移到下一個年度，然後轉化成長期資本利得。

基本操作就是在十二月份買進商品，享有所有稅收利益後，隔年再賣出。這種無風險的操作，旨在某個課稅年度裡製造短期虧損，同時在下一個年度提供長期資本利得。華爾街的公司為富有客戶執行這種操作，各種商品期貨合約都可利用，從白銀到黃豆，任君選擇。這種操作法就跟我設計的產品一樣，可能很快陷入險境。然而，成功的話則會帶來漂亮的成績，客戶可能因此省下高達三〇％的稅額。法蘭克當時設計的產品有些不同，一樣可以讓客戶的稅額降低三〇％，卻包含了一些風險，也因此合乎道德與法律。而且即使搞砸了，法蘭克的對沖操作也會確保客戶承受的損失不超過一〇％。所以他提供的收益風險比率為三比一，是非常理想的數值。

一九八〇年十一月底，美林證券（Merrill Lynch）一位專精於私人財富管理的經紀人，邀請法蘭克到紐澤西州卡特萊特市（Carteret）與他的幾位客戶見面。這些客戶希望法蘭克幫他們操作商品期貨的跨式交易，他們為了節稅想把收入移到下一個課稅年度。法蘭克的策略必須仰賴一定程度的市場波動，因此他通常在九月初開始操作，讓市場有足夠的時間呈現走勢。如果市場過於平靜無波，這個策略就會失效，所以太晚開始將增加風險。

法蘭克如此形容這次會議：「四個胖到看不見脖子的男人坐在那裡，其中一個是律師。在我看來，另外那三個明顯就不是什麼正派生意人。但我不在乎。這是一項符合法律與道德的投資，該申報的我都會申報。律師說，他們剛轉賣一些資產，產生了一百五十萬美元的應稅短期資本利得，而他們想要延後至下一個年度課稅。我向他們說明了其中的風險，如果市場沒有漲

跌起伏，我也無能為力。他們同意付五萬美元佣金，讓我跟那個經紀人可以拆分。

『我執行了交易策略，市場維持平盤，沒有動靜，不漲也不跌。沒有脖子的律師開始每天打電話給我。『我們今天省下了多少稅額？』他問道。當我告訴他『沒有』的時候，我聽到一陣靜默。

『十二月第二週，他終於在電話裡明確表態：『法蘭克，你必須想想辦法。我想你不明白現在的處境。我們的合約出現阻卻情節。我們不能坐以待斃。這些錢不能留在帳目裡，你必須弄個一、兩百萬元的損失。』

『我提醒他，我已經警告過他的客戶，如果發生這樣的情況，我不能……

『法蘭克，這不是答案。還有，如果你沒辦法給我正確的答案，我會一槍斃了你。』

『我想我聽錯了，或者我只是希望我當時真的聽錯了。『你說什麼？』我說。

『我說，你最好把事情弄得漂漂亮亮的，不然我會要了你的命。』

『但市場就是不動，我完全被困住了。某天下午，他們出現在我的辦公室裡。『做點事情吧！』那個律師說。整個情境就像是一部B級片。這幾個穿著褐色西裝的矮胖傢伙，看起來就像附近的路人；只是他們說要開槍殺死我，好像是認真的。我去見我老闆，說需要提高槓桿到五比一的比率，這樣的話至少可以弄出一點波動。我向那些卡特萊特來的人說，我還需要兩萬五千美元，他們馬上交給我，於是我建立了這個巨大部位。我提出警告，這筆交易會讓他們

輕易賠掉三〇％。

「在我看來，即使一分錢他們也不想損失。」

法蘭克曾經接受過遊騎兵訓練，擁有使用武器的技能和經驗。他開始把一支點三五七麥格農空尖彈手槍帶在身上。這是他人生中非常艱辛的一段日子，正經歷痛苦的離婚，又開始酗酒，而現在這四個紐澤西來的流氓威脅要他的命。當年決定踏入華爾街開啟事業時，他可萬萬沒想要今日這種光景。

後來發展讓人心驚膽顫。他說道：「我很恐慌，一件又一件的襯衫都被汗水浸透了。我喝很多，完全沉醉在酒精裡。我記得有天晚上，就在波士頓，我喝了不少，深夜時分才開車回家。我從後照鏡發現有一部車子緊跟在後。開車的人根本沒有想要躲藏，就這麼無所隱蔽地緊隨著我。我轉回到熟悉的街道上，而他一直開在我右側。最後我終於到家了。我衝進我家車道，猛踩剎車，搖下車窗，然後趕緊離開車子。當尾隨的那部車停在我的車道旁時，我快速躲到門後尋求保護。我馬上拿出點三五七手槍，透過窗戶瞄準那名駕駛。他坐在那裡瞪著我，沒多久就離開了。我從頭到尾都沒看到他的臉。我想他們正在傳達一個訊息：他們知道我住在哪裡。我接收到了；相信我，我真的明白了。」

後來，法蘭克的策略漸漸展現成效。他一點一點地得到利潤——一萬元、一萬五千元，有時候會有十萬元。極其緩慢地，但至少開始有一點成績。那位律師終於來電了。法蘭克回想那

一次對話：「他說：『不夠快。給你一週，再做不到的話，我們就要動手了。』

「我終於受不了了。我打電話給那個把我捲進這一切的經紀人，跟他說：『打給卡特萊特那個律師，告訴他，如果再接到他的電話，我一定會讓他們不好過。相信我，他們會連自己怎麼死的都不知道。』從此我沒再接到電話。年底前，我成功把一百五十萬美元當中的一百一十萬美元移到下一個年度。我想要結束操作，但那些人被利潤吸引，堅持要繼續。我擁有價值幾百萬美元的部位，但我對該帳戶並不具有處理權，所以什麼都不能做。他們不讓我退出，以為那是一台財富製造機，根本不明白那只是為了延遲課稅。我說那個策略的目的只有一個，就是在兩週內挪動一百二十萬美元。『我給你們製造的是一顆原子彈，相信我，你不會想要利用這個東西。』他們眼中所見的只有利潤。

「當然，他們最後賠了大部分的錢，我還因此欠了一筆十二萬美元的債務。我原本想為了這筆錢向他們提出訴訟，不過美林證券意識到他們可能得不償失，因此將案件提請仲裁。那一筆錢幾乎都回到我手上，最後由美林證券吸收虧損。

「但是我當時清楚知道，一旦策略失效，我可能會丟了性命。」

從專業角度來說，那一趟歐洲行是失敗的。我的產品必須籌得至少一千萬美元才能獲利，而我們從歐洲帶回來的承諾僅稍高於六百萬美元。這個計畫即使實行下去，也不會獲利。事實是，這些基金並不需要我——他們有馬多夫。他們沒有理由轉而投資另一個風險更高的產品。

在那趟行程裡，我甚至完全沒有考慮向任何一位基金經理透露我們所知道的那些事。他們沒有理由相信我，而且他們早已對馬多夫給予的報酬上癮。就跟那些美國的基金一樣，他們的存亡皆仰賴於馬多夫——馬多夫對他們的重要性是我永遠比不上的。如果他們知道我試圖揭發馬多夫的醜聞，誰知道他們會對我做什麼？這實在太冒險了。事後看來，當時選擇不說，也許是我在整個調查過程中最明智的決策之一。

■ 難以撼動的共犯結構

從歐洲回來後，我做了兩件事。第一，我向小組成員說：「你一定不相信，馬多夫在歐洲的生意比這裡更大。跟我們見面的二十家基金裡，有十四家投資馬多夫，顯然還有更多是我們沒有遇到的。」第二，我慎重地加強了家裡的保全系統。

從那一天起，無論採取什麼行動，我必然先想到家人和小組成員的安危。這不僅涉及金錢，我覺得我們的生命正受到危脅。我小心翼翼地不讓小組成員身分曝光，提交的資料裡只會出現我的名字。如果證管會內部有任何人向馬多夫洩漏消息（考慮他與紐約證管會的密切關係，這確實有可能發生），他們能夠提供的舉報人名字只有馬可波羅。我在軍中學過怎麼讓一個領導者。是我讓法蘭克和奈爾牽連進來的，我有責任保護他們。至於我個人，則從此槍不離身。

我真的不知道接下來該做什麼。我向證管會舉報兩次都被無視，那兩篇本該導致當局對馬

多夫展開調查的報導早已被遺忘，現在連《富比士》也不理我了。我唯一知道的是，除非我掌握的資料公諸於世，否則我的性命將持續處於危險中。一旦資訊完全被公開，或者證管會最終採取行動，我才算真的安全。所以我必須尋找適當的途徑公開馬多夫的惡行。直到這個時候，我才開始有一絲被逼上梁山的感覺。

論及對華爾街惡行的監管，只有三個人付出的努力讓我留下深刻印象。其中一位是威廉‧高爾文（William Galvin），他在一九九四年當選為麻塞諸塞州州務卿，負責證券監管事務；另外兩位則是紐約州前總檢察長安德魯‧古莫（Andrew Cuomo）和艾略特‧史必哲（Eliot Spitzer）。他們是少數幾個敢對華爾街的大人物提出訴訟的人。他們所做的，正是證管會該做而未做的事。所以當我在二〇〇二年年底，從接替我成為波士頓證券分析師協會主席的查克‧希爾（Chuck Hill）處得知，史必哲將在波士頓甘迺迪圖書館演講，我便決定親自把手上的資料交給他。當然，他的個人醜聞是好幾年後的事了。分析師協會執行董事凱蒂‧甘迺迪（Kitty Kennedy）幫我拿到了演講邀請函。

坦白說，我對此有所保留。雖然我很欣賞史必哲任職州檢察長的表現，不過他家族大量投資對沖基金，他父母也在他出生時就為他建立了信託基金。他可能是馬多夫的投資人，更可能認識馬多夫。事實上，我覺得可能性相當高，因為他們同屬於紐約市的富有猶太人社群，甚至出席同一場權威猶太會堂集會。這對我來說是個大風險。但我必須有所行動，史必哲在我眼中

確實是誠實又有抱負的人。如果要對馬多夫展開調查，他是最適合的人選。而且揭發馬多夫醜聞所帶來的媒體效應，對他的政途絕對有利。

我覺得最安全的做法就是匿名將資料交給他。我的雙胞胎兒子再過幾個月就要出生了，孩子需要父親。我現在該顧慮的不再只有我和妻子兩人，而是整個家庭。

我採取了許多預防措施，現在看來有點太過謹慎，當時卻不覺得，我只確定一旦調查公諸於世，幾千人的生活將從此改變，而這對他們來說是厄運降臨。我做這些當然不是為了個人榮譽，我心裡想的是伸張正義。

我把所有提交過的資料列印出來，刪掉我的名字以及所有可能辨識身分的資訊，並且一再確認沒有在紙上留下指紋。我戴上手套，把文件裝進九乘十二公分大小的信封裡，寫上史必哲的名字，然後再把整份資料塞進一個十乘十三公分的大信封裡。現在，我準備好把大信封交出去了。

在十二月的一個寒冷夜晚，我穿上厚重的保暖衣物，再披上衣櫃裡最大件的外套。我盡量打扮得不顯眼，以免讓任何人發現我在那裡。史必哲演講時，我安靜地坐著。演講結束後，他站在講台旁跟部分出席者談話。我穿上外套、戴上手套，彷彿準備好要走到寒冷的戶外去，然後我走到講堂前方。一位圖書館職員站在距離史必哲只有幾步之遙的地方，我從大信封裡抽出那個九乘十二公分的信封交給她。「可以麻煩妳一件事嗎？」我問道，「可否幫我把這信封交

到史必哲先生手上？」

「當然沒問題。」她說。

「這很重要。」我再補上一句，然後轉身走進寒冷冬夜的黑暗中。

沒有任何跡象顯示艾略特・史必哲讀了我交給他的資料。我甚至無法確定他是否有收到。

無論如何，他沒有採取任何行動。或許是我的策略出錯了，我應該要意識到沒有人會認真看待匿名資料。如果當時我走到他面前，看著他的雙眼說道：「檢察長先生，我叫做哈利・馬可波羅，目前是擁有四千名會員的波士頓證券分析師協會主席，我手上持有史上最大宗金融詐騙案的證據。」說完後再把信封交給他，他或許會認真看待這件事。但是我採取當時看起來最安全的做法。

從發現馬多夫的行逕迄今，已經過了三年。我們蒐集的資料已經足以對馬多夫提出強力的訴訟。我們最初的目的是要擊垮他，因為他是我們無法超越的對手；然而，隨著城堡的「選擇權統計套利」策略失敗，當初的目的早已不存在。但是我們已經深陷其中，再也放不下了。我們發展成了一個優秀的調查小組，擁有兩位前線調查員，即法蘭克和麥可；還有兩位定量分析師，即奈爾和我，能夠從前線蒐集而來的材料裡找到破綻。

他們仍然持續累積資料，我們所掌握的證據不斷增加。法蘭克在超越指標基金工作後，大部分時間接觸的都是對沖基金和風險經理，他總是能夠在對話當中找到適當時機向他們提問：

「你知道什麼關於伯納．馬多夫的事嗎？」他敘述某一段他記得的經歷：「我在他們的辦公室裡聊天，最後總會談到關於金融業和市場報酬率的話題，這時我便會提起馬多夫。甚至不需要說他的姓氏。他們都認識『伯尼』，甚至大部份人跟我說，『我有一些錢在他那裡』或者『我認識的一些人把錢交給他』，或者『這家基金幫伯尼籌集了不少資金』。」

其中有一些基金已經不再進行傳統意義上的對沖基金運作，純粹成了馬多夫的推銷部門。除了直接把錢塞到馬多夫那裡，他們沒有為客戶做任何事。他們不做盡職調查、不做其他投資，當然也沒有分散投資以保護客戶資產。相反的，他們以為自己找到了世紀聖杯。他們籌集資金，然後交給馬多夫；而馬多夫付給他們的管理手續費，業界無人能比，再加上他們從投資人收益中抽取的份額，這意味著他們正在創造非常豐厚的報酬。請留意，我說「創造」而非「賺取」，因為實際上他們沒賺進任何利潤。馬多夫支付十六％的總報酬，同時只為自己留下遠遠低於每年一％的收益，他的客戶因此感到滿足，也同時落入圈套。這些聯接基金每年收取大約四％作為手續費收入，同時把其餘的十二％回歸投資人。這就像一個旋轉木馬，停下來只是為了讓新人加入，根本沒有人想要退出。人人皆大歡喜，包括得到穩定報酬的投資人、什麼都不用做就能憑空創造財富的基金經理，當然還有馬多夫。誰知道他到底在想什麼？誰又知道他有多瘋狂呢？

當聯接基金成功誘捕新的受害者時，馬多夫讓他們收取手續費當中超過九〇％的份額，這

個舉動極為高明。他願意付最高的費用吸金，因此在所有聯接基金眼中，他是最佳夥伴。他支付高額回報，波動性極低，而且大部分報酬都支付給新的投資人。馬多夫個人不需要保留太多錢。舉例來說，如果我挑戰你把十億美元花掉，你能做到嗎？我想除非你剛好要離婚，否則這筆錢是花不完的。他支付不可思議的穩定報酬，幾乎沒有波動，等於向市場提供了某種相當於聖杯的投資產品。另一方面，當新的投資人加入時，聯接基金比任何一方都賺得更多。這就是為什麼這個騙局能夠持續多年，還擴張成如此等級的規模。

一再讓我們驚訝的是馬多夫騙局的規模，它早已比市場上任何一家基金都大上許多，卻仍不斷成長。根據我們推估，他操作的資金至少有一百五十億美元，或許達到兩百億。這個數字仍不斷往上攀升，早已超越難以置信的程度，而是進入了異想天開的境界。奈爾和我有時候會靜下來思索：馬多夫騙局一旦崩潰，將會發生什麼事。沒有任何歷史先例可循，因為這種事情在人類歷史上從未發生過。全世界最為聲名狼藉的罪犯，只要跟馬多夫相比，瞬間就成了無足輕重的小人物。如果馬多夫被逮捕，將有許多組合型基金從此倒閉。我們推測大多數基金將管理資產中的五％至二○％投資於馬多夫，但沒想到，有些基金竟然把全部資金押在馬多夫身上。我們不認為一個負責任的基金經理，會把全部資金投入於某人的單一策略。即使把二○％的資金交託在一個經理手上都是相當極端的例子，二十五％的話已經是荒唐的程度，而任何更高的比例都是瘋狂的舉動。然而，即使那些基金只把有限的比例投資於馬多夫，醜聞一旦

爆發也必然遭殃，因為投資人會陷入恐慌而立即撤回所有資金。這種情況將促使市場崩跌，逼迫其他無辜的對沖基金賣掉資產。我預測馬多夫騙局的崩潰，將導致美國市場在短時間內經歷高達七％至一○％跌幅，相等於二級或三級颶風的災難。破壞在所難免，但金融業裡的大多數人終將恢復。

從歐洲回來後，我們知道馬多夫騙局若被揭穿將引發全球效應。鍾情於他的法國人將被屠宰，像土耳其那樣對他避而遠之的國家則相對輕傷。我們同時意識到，可能無從知道歐洲將面臨多少損失。極大部分的歐洲投資透過境外基金操作，這類基金向來被當作隱藏稅前收益的工具。為了不讓自己的國家課稅，人們把錢投入這些基金，因此一旦虧損也不可能申報；他們不會承認持有未稅資金，也不可能承認自己賠掉了這些錢。我相信涉及這類避稅操作的人，包括從歐洲王室到毒梟都有。即使永遠無法得知歐洲人的虧損有多少，但可以確定，這筆金額必然遠遠大於美國投資人的損失。

我們知道許多投資者遭到重創，許多人將從此在業界消失，但我們不知道的是，這一切將涉及多少人。原本以為大多數人是透過基金投資馬多夫，後來才發現這想法錯了。麥可·歐克蘭告訴我們，馬多夫在紐約猶太人社群非常有名，甚至被稱作「猶太國庫券」；儘管如此，我們仍然無法具體掌握他的「熟人詐騙」擴散到多大的規模。沒有弄清楚這一點，確實是我的疏忽。熟人詐騙的目標是隸屬於同一個社群關係的人；馬多夫是猶太人，因此他把目標鎖定在紐

約大都會區和佛羅里達州的猶太社群。歷史上的龐氏騙局幾乎都從某個清楚界定的社群內部開始，往往是某個族裔或宗教群體。舉例來說，如果我想要操作一場龐氏騙局，我會從希臘社群內部開始。原因在於信任——沒有人認為自己人會騙自己人。或者說，既然有這麼多外人可騙，沒有人會欺騙自己人。我們一直專注於機構帳戶，絲毫沒想到馬多夫竟然利用個別的管理帳戶，連猶太教會眾的每一分錢都想要掠奪。我早該想到這一點的。

我們也知道證管會將因失責而受到猛烈抨擊，只是同樣的，我們還沒意識到這個機構到底失能到什麼程度。我的過失在於我以為這主要發生在紐約，實際上，它早已是影響全局的大案子。我們除了向證管會舉報，並且向公眾揭發事實以外，無法透過其他行動拯救投資者；而證管會早該在一九九二年對馬多夫展開初步調查，然後將他打垮。這顯然是歷史上代價最昂貴的錯誤之一。假設證管會當時出手阻止了後來的這一切，投資人因此可避免虧損的金額，視乎你如何計算這筆總虧損，但至少有六百億美元。

所以奈爾和我認為，馬多夫騙局的崩潰將導致一場短暫的崩盤，但僅止於此。我們完全不可能預料，馬多夫騙局最後的崩潰源於一場全球性的經濟衰退——股市崩跌，以至投資人為了其他的現金需求而驅欲把資金移出對沖基金。一旦龐氏騙局需要支付的錢高於吸進來的錢，就是終結的時候了。此時的馬多夫還要再過幾年，才讓我們見到崩壞的跡象。

■ 馬多夫讓我們團結在一起

調查工作持續著，而我們的人生也經歷改變。後來幾年，我和太太生了三個小孩，他們完全改變了我的世界觀。至於奈爾，當年的實習生，後來成了我所信任的朋友與同事，此時決定要離開城堡。

有幾個原因促使他決定離職。喬治・迪沃去世後，公司的狀況有所改變。少了迪沃作為我和奈爾跟管理階層之間的緩衝，我們在城堡裡已然失聲。我們在決策過程的所有貢獻都被抹去，這當時確實引發了一些怨恨情緒。我們被迫與一些不太喜歡的交易機構合作，無法跟原本共事的人繼續維持關係。或許更重要的是，時間改變了一切。

雖然奈爾掛著 VP[1] 職稱，職責範圍也相當廣，然而，只要他還待在城堡，就只能當我的助手，儘管他的能力已超越這個角色。他後來深深著迷於對沖基金以及基金操作策略，我們的調查行動至少是一部分原因。所以當法蘭克・凱西得知他合作的公司，也就是超越指標基金，正在尋找一位高級分析師，他立即向公司推薦奈爾。他認為這是最完美的安排。

1 　譯註：VP 是「Vice President」的縮寫，中文常見的翻譯是「副總裁」，但這樣的中文職稱具有誤導性。美國公司的編制較為扁平化，一家大型的金融機構可能有幾十個甚至上百個 VP，分屬各個業務部門，職責可能相當於台灣大型銀行裡的副理、襄理或科長。

確實如此。二〇〇三年十月，奈爾接受了這份工作，並且搬到華盛頓州塔科馬市。另一個超級聰明的小伙子史都華‧羅森塔爾（Stuart Rosenthal）接替了他的職位，坐在我辦公桌對面的位子上。奈爾到了新崗位，負責與可能合作的對沖基金經理面談，決定是否納入超越指標基金的投資組合，把資金交託給他們管理。這個職位讓他有機會與更多人見面。我們的調查計畫不僅沒有因為距離而被擱置，對伯納‧馬多夫的追查讓我們幾個人緊緊連結在一起。

5

兩個對手：
馬多夫與證管會

目前為止最棘手的事，

在於跟我的告密者說政府不接受他們的案子。

他們都是英雄，以事業為賭注而投入其中，

到頭來卻什麼都沒得到。

現在他們終於瞭解正義女神為何蒙著雙眼。

二〇〇三年二月發生的一件事提醒我，告密者在金融業裡的調查工作承擔著多麼巨大的潛在危險。彼得·斯坎內爾是個誠實的人，他在百能投資公司（Putnam Investment）位於麻塞諸塞州昆西市（Quincy）的電話服務中心工作，主要接受客戶的買賣委託單。他發現某一些客戶在執行擇時交易；收盤時，如果美國股市在當天上漲，他們便買進由外國股票組成的基金，預測這些股票在隔天的外國市場開盤時將被帶動上揚。這類交易大多來自鍋爐工工會（Boilermakers Union）成員。雖然這麼做就技術而言並不違法，卻因為不利於長期投資人而違反了美國金融業監管局的條例，而且大多數基金並不接受擇時交易者的買賣。不過，當斯坎內爾向百能投資公司的管理階層通報時，據聞他們無視於他的報告。儘管未得到管理階層支持，斯坎內爾最終還是決定拒絕鍋爐工工會的下單。

數天後，在二月一個下雪的夜晚，他正坐在車子裡喝咖啡。當時他停在一處漆黑的教堂停車場裡，距離我家還不到十幾哩。一個體格魁偉的男子突然出現並且攻擊他。根據斯坎內爾描述，這名男子身穿灰色長袖運動衫，衣服上印有醒目的「鍋爐工五號公司」（Boilermakers Local 5）字樣。陌生男子以磚塊一次又一次打他的頭，口裡喊著要他「最好別多嘴」，然後揚長而去，顯然要置他於死地。幸運的是，有個警察發現了他，原本以為是醉漢，走近一看才發現他躺在血泊裡，於是趕緊將他送醫。斯坎內爾差一點就死去。但我從這事件得到了一個訊息：如果一個地方工會成員會為了幾百萬美元而不惜殺死斯坎內爾，那麼，我不難想像一個犯

罪集團會為了幾十億美元而做出什麼事。

諷刺的是，斯坎內爾遭突擊的事件也改變了我的人生。斯坎內爾後來向證管會波士頓辦公室舉報這群從事擇時交易的人。他等了五個月卻始終沒得到任何回應，於是直接上報麻塞諸塞州州務卿威廉・高爾文。州務卿指示展開調查，百能被控涉及欺詐行為，該公司執行長因此辭職，客戶也撤走了數百億美元的資金。這事件導致證管會波士頓辦公室主管胡安・馬塞利諾（Juan Marcelino）在十一月幾天，就在他辭職前幾天，媒體報導證管會波士頓高爾文宣布起訴紐約數家對沖基金，以及波士頓百能投資，原因是這些基金允許擇時交易者盜竊基金長期持有者的利益。二○○三年九月九日，紐約州總檢察長艾略特・史必哲和州務卿高爾文起訴紐約數家對沖基金，以及波士頓百能投資，原因是這些基金允許擇時交易者盜竊基金長期持有者的利益。

證管會波士頓辦公室被公開羞辱，為了修復公眾形象，該機構於是開始尋找並監控擇時交易案件，並且願意為了情報支付獎金。艾德・馬尼昂打電話問我知不知道波士頓有哪些人在從事擇時交易，他說：「如果你能提供任何案件，我們有獎勵金計畫，可以支付高達一○％再附加三倍損害賠償（triple damages）。」

我對這個獎勵金計畫略知一二。舉例來說，馬多夫不是操作搶先交易，所以他的案子不適用於這個計畫，但艾德詳細解釋，「當然適用，你可以得到一筆錢。給我們一個大案子，然後你可以得到數百萬美元。」

接下來幾天，我開始思考這件事。數百萬美元？我有太太、兩個小孩，如今身陷一份早已提不太勁的工作裡。數百萬美元？我想，或許這才是我真正樂在其中的工作。我開始更深入瞭解告密者的世界。我從亞馬遜網站訂了幾本有關告密者和欺詐調查的書，到手後快速閱讀了一篇。我想的沒錯，我完全著迷於書裡的故事。後來我又再買了幾本書，急著啃下去。我想我可以勝任，而且這工作一定比我現在做的事還有趣幾千萬倍。

擇時交易並不罕見。全球市場一天二十四小時運作。一個交易日從亞洲開始，然後歐洲接棒，最後由美國收尾。歐洲和亞洲市場通常受美國市場牽動，如果美國市場在下午上漲，其他地區的市場往往會在下一個交易日隨後上漲。但是那些市場裡的股票價格卻不會反映美國市場交易日的結果，因此操作者有四小時可以套利。擇時交易者買進國際共同基金，即時榨取利潤，然後讓共同基金的長期持有者承擔所有交易成本。擇時交易者就像扒手，專門偷取長期投資者的錢。違法的原因在於，共同基金雖然表明不允許擇時交易，卻私下讓某些關係特殊的大客戶隨意擇時操作基金買賣。他們允許大客戶為所欲為，卻向小客戶否認這類操作的存在。他們的行為是對基金持有人構成詐欺。

我曾經擔任波士頓證券分析師協會主席，因此知道全美國金融圈裡有哪些人能夠提供更多有關擇時交易的資訊。其中大多數人，我都曾在特許金融分析師研討會上見過。我開始在晚上打電話，為調查工作試水溫。我告訴那些人，證管會目前極需擇時交易案件，為此設立了獎勵

金計畫，將以案件的非法獲利或已規避虧損金額的三〇％作為獎勵。「那是一張離開金融業的票券，」我直截了當地提出合作建議，「如果我們一起調查案子，獎金由我跟你對分。」後來的幾個月，我建立了一個調查組織，並找到一個法律團隊，在有需要的情況下可以協助處理案件，而我也學會了如何保護任何與我合作的人免於曝光身分。調查擇時交易案成了我的副業。

晚上回到家裡，我便衝到閣樓的辦公室繼續工作。這份工作讓我極度興奮。這些公司正在欺騙客戶，而我幫忙抓賊，同時還可能得到幾百萬美元的收入。我日夜工作，連週末也停不下來，完全抹去了工作和個人生活界線。我必須找到詐欺案件、徵聘告密者、準備相關資料讓律師團隊提交舉報。我必須教導告密者該著眼於哪些事、瞭解法律界線，並且給予他們所需要的精神支持。

告密者是一種極度孤獨的存在。你把生計置於險境，甚至冒著生命危險，卻不能跟任何人訴說。你必須每天如常上班，假裝一切都很正常，實際上，你已經決定要揭發公司正在進行的違法行為。你清楚知道某些共事的人將因此而痛苦，甚至有些人會被關進監獄。這工作極其艱辛，我提供隊友意見，也成了他們告解的對象。

唯一知道我實際工作內容的人，是我的妻子菲。

我必須為了全新的事業而自學。我找到幾個證據強大有力的案子，然後聯絡我所認識最精明的證券律師，向他說明原委。但是他的公司無法處理那些案子，那是一家辯護律師的事務

所，代表那些被證管會提告的公司，而他們為大公司提供的法律服務以小時計費。我需要代表訴訟方的律師服務，通常是由規模較小的公司來提交這些案件，並且按判決金額收費，也就是勝訴後才會得到酬金。「符合我們利益的作法是，訴訟律師提交案件，然後我們再為那些案件辯護。」他為我講解，之後給我幾個電話號碼，都是一些相當不錯的訴訟律師事務所。

我就是這樣找到了合作的律師事務所。

我用了很長的時間查出二十件擇時交易案件，投資者總共被騙取至少兩百億美元，牽涉其中的包括一些大型的共同基金以及基金會。兩百億美元！要找到這些公司並不難；儘管如此，你當然不可能看到任何一個執行長在他寫給投資人的年度報告中如此承認：「今年的詐騙率達到了二十五％。我們有非常優異的詐欺績效，這是我們利潤最高的產品。我們預期詐騙績效會逐年增長二十五％，直到無窮無盡。我擁有一個優秀的詐騙團隊，我相信我們的詐騙人才是全業界最棒的。」實際上，我經手的大多數案件，僅僅檢視該公司的公開數據報告就可以發現。線索總是在他們的年報、損益表、資產負債表以及附注中，前提在於你清楚知道自己該尋找什麼，而這就是我在金融業裡打滾多年的經驗所賦予的能力。在我看來，當中有些數字就像是發光的霓虹燈圍成紅色的字樣閃現：「我們是詐騙集團。我們的數字完美得太不真實。」我是透過分析數字發現這些案件，接著說服一些員工跟我聊聊，從他們口中透露的資訊得知其公司的經營方法。事後證明，接觸員工是最困難的一環。最後，我把二十個案件都提交給證管會，

我在每個案子裡都清楚證明了這些公司正在以擇時交易欺騙他們的投資人；證據如此明確，我滿懷自信。

理論上，我已經是個富豪。

二○○四年年初，我開始考慮離開城堡。這不是因為理論上的那筆財富，而是某天早上醒來時，想到又得在這個產業裡多待一天，我就感到鬱悶。就某種程度而言，我從未覺得自己屬於金融業。股票衍生性商品領域裡，至少有一百個人的表現比我優秀。金融界裡都是聰明人，唯有非凡才能取得優勢。我確實認識一些天賦異稟的人，我也知道自己不是他們的一分子。我不是頂尖的一％。至少有五年，我沒再遇到讓我興奮的新東西，一切只是新瓶裝舊酒。我不認為這個產業提供了任何人們應該買進的商品。總而言之，我真的覺得厭煩了。

著手調查馬多夫，以及後來我進行的擇時交易案調查，都讓我一再覺得自己可以在詐欺調查的工作裡有所作為。況且我樂在其中。當我透過辨識詐騙的透視鏡觀看華爾街，才意識到有多少的業務操作是建立在徹底的瞞騙與詐欺之上。這個產業的從業人員都知道這不是個美麗的世界。有時候，看著電視上播放某些大型基金廣告，那實在難以置信。他們正在銷售的幻想，跟我所知道的現實沒有半點關係。我不是說每個人或每一家公司都這樣，但是詐欺行為如此普遍，以至產業裡誠實的大多數人，如果沒有得到地方行政、州政府或聯邦政府機關的支持，他們面對腐敗的少數人時往往束手無策。而這類支持根本就不存在。

我相當有信心，知道該如何剷除那些詐欺操作。我在衍生性金融商品領域中所累積的數學能力，足以讓我深入檢視投資說明書、公司年報，以及其他公開文件，並且從中挑出有問題的公司。我也知道詐欺行為已經在金融業很多業務裡根深蒂固，因此我想要站在這一切的對立面。

我與菲討論了很久。對於我即將失去穩定的薪資收入，她感到非常不安。儘管如此，她簡潔直接地對我說：「如果現在的工作讓你不開心，那就不應該繼續做下去。」如果真這麼做，直到我順利完成一件案子前，只能動用我的積蓄生活，而她的薪水將負擔大部分開支。我相信很快就能有成果，但這是無法保證的。幸運的是，菲有非常優異的事業成就，當時她在波士頓一家大型共同基金公司任職高級分析師。離開城堡意味著我們有一陣子必須仰賴單薪過活，但最後我還是決定離開了。對我們來說更幸運的是，我們的生活一向節儉，早已買了一間能力負擔得起的房子，因此房貸壓力很小；此外，我們各自擁有車子，而且不需要擔憂其他債務。多虧我們多年來的儉樸生活以及明智的投資，現今的財務狀況才能允許我展開新事業。

五年前，當我第一次隨意地檢驗馬多夫的可轉換價差套利策略時，完全不可能料想得到後續的曲折發展，更不可能想像這件事會直接導致我決定轉行，終結我作為衍生性商品投資組合經理的職涯。

二○○四年五月，我向城堡遞出辭呈，但答應留任到十月底，以便讓公司有足夠的時間尋找與培訓適當的接任者。我對這家公司有濃厚的忠誠感情，我在那裡工作了將近十三年，對於

公司為我所做的一切感念在心。我向公司說明我已從事詐欺調查一段時間，不過沒有提及馬多夫的事。我發現業界遍滿了詐欺投資者的行為，而在城堡的這些年給予了我所需的工具、經驗以及知識去阻止這類現象。至少制止其中的一部分。他們對我的決定感到驚訝。我向公司推薦接任者尼克·培納（Nick Penna），他是個非常聰慧的人，城堡在八月中聘請他。兩週後，也就是八月的最後一天，他們給了我一個驚喜——那是我最後一個上班日。

我早在幾個月前就開始準備離職了，一點一點地把個人物品帶回家。剩下的東西早已收拾妥當，隨時可以搬走。坦白說，作為一個優秀的極客，我有一點細菌恐懼症。還不到潔癖的程度，但總會時時在意這件事。在我的辦公桌上隨時備有一瓶消毒用的酒精和棉花，我會不時地拭擦鍵盤、滑鼠和電話機。已故的高級投資主管喬治·迪沃常常感冒，而且他打噴嚏或咳嗽時總是沒有遮住口鼻。在最後的上班日，我最後做的一件事，就是拿出酒精和棉花仔細地把我的鍵盤、滑鼠和電話機擦過一遍。然後，我走出公司大門，走進我的新人生。

■ 法蘭克死裡逃生

二〇〇四年，我們的小組裡，不只有我一個人正在探尋新挑戰。法蘭克·凱西在百匯資本（Parkway Capital）的工作讓他無法再玩帆船，當初正是對帆船運動的熱愛讓他和蒂埃里成為好友。他和妻子朱蒂（Judy）平日住在紐澤西州菲力荷市（Freehold），每個週末都會回到波士

頓。所以當他的好友凱文‧利里（Kevin Leary）邀請他一起開著三十八呎帆船「千年號」（Sennen）從波士頓航向百慕達時，他歡喜地答應了。那一趟航行的第三位船員是一個大塊頭的俄羅斯女人，她在網路上看到凱文徵求廚師兼船員的廣告而來應徵，她自稱是醫師，擁有不少海洋航行的經驗。

「千年號」在七月三十一日從波士頓灣出航。他們出發時，朱蒂哭了，還問法蘭克在出發前在哪裡。他們結婚二十四年來，朱蒂首次有這種反應，所以有點怪異。凱文和法蘭克保單放已認真查過氣象預報，發現沒有什麼需要擔心的。可是當他們在平靜的海面上航行幾天後，法蘭克開始懷疑那位廚師，她看來不太知道如何正確地張起船帆，對一些醫學用語也沒什麼概念。但影響不大，對一段為期六天的船程來說，並不會有問題。

啟航後的第三天，他們收到氣象報告傳真，發現佛羅里達州外海有個熱帶風暴正在形成，並且往東北方向的陸地移動。他們決定繼續航向百慕達，途中會先越過墨西哥灣流，利用暖流作為遮蔽，可以讓他們躲開熱帶風暴。但是他們一定要在風暴形成前越過灣流。情況就如法蘭克所說的：「強風與強大海流逆向相遇，形成的巨大海浪就像一面高牆……想像有一條保齡球道，風暴就是滾動的球，而你當然不希望自己就是球瓶。海員們都知道，在大洋上遇到颶風或許還可以撐得過去，但在灣流上遇到的話，大概就希望渺茫了。」

第三天午後，他們得知熱帶風暴已經形成那一季第一個颶風亞歷克斯（Hurricane Alex），

而且往東北移動的速度超出預期。颶風正往他們的位置襲來。為了活命，他們必須與暴風競賽，連夜遠離百慕達，往非洲前進。

情況已經很明顯，那位俄羅斯廚師真的缺乏航海經驗。他們吩咐她留在下層保護船艙，當海浪衝向船隻時，確保裡面的東西不會亂飛。法蘭克和凱文一整夜留在座艙裡，每十五分鐘輪流握住舵柄，「在風暴肆虐的大海上，就像坐在『野生鼠』雲霄飛車裡，被使勁地往死裡打……這時候，一瞬間的失神都是災難。」到了下午，他們已經跟颶風亞歷克斯的路徑拉開了兩百哩。雖然比預期的時間晚三至四天抵達百慕達，但他們成功的避開了颶風。兩天以來，他們總算能輕鬆呼吸。

船長日誌裡寫著：「當天稍晚，大約在波士頓時間晚上九點，『千年號』被一個巨大的瘋狗浪吞沒……海水湧上緊閉著但早已淹沒在海裡的艙口，摧毀了船上大部分電力系統，包括三個無線電設備、導航電腦、電流監控器與逆變器，以及全球衛星定位系統。這個瘋狗浪還擊碎了玻璃纖維救生艇，自動駕駛儀和螢幕也損壞了。除此之外，巨浪把海水灌入油箱，導致引擎無法運轉。」

碰上巨浪時，法蘭克正在船艙裡休息。他事後估計這個大浪高達六十呎，甚至可能更高。他後來對我說：「龍骨把船扶正後，我們即刻就恢復意識了；我匆匆跑到船艙廚房，耳裡只聽到那個廚師的尖叫聲。」

海水沖上舷門時，他瞬間懸空，心想，我的老天爺，我們在水底。

巨浪把整艘船抬上空中，然後猛烈往下拋，船身像一把下墜的刀子，垂直墜入海裡。所有電子儀器和引擎都故障了。氣油和飲用水也滲進了海水。對法蘭克而言，當時的威脅是真實而迫切的。在這個生死掙扎的時刻，馬多夫並不存在。

「千年號」還是可航行的，所以他們張起船帆，決定嘗試航向百慕達，但他們無法如願。

「那天晚上是我值班，」法蘭克回憶當時的情景，「外頭的風戛然而止，我不禁低聲咒罵……我聽到火車般轟隆隆的聲響，又是一次猛擊，難道這次來的是白颶？即使在黑暗中，我也知道那個巨響就是颶風帶來的暴雨；雨直直落下，而『千年號』像匹受驚的馬一躍而起。」

他們再一次撐了過去，總之「千年號」還漂浮在水面。一天後他們又遭受一次打擊，這一次是瘋狗浪。「我們的船在巨浪面前從側面滑下。」倖存下來的「千年號」竟然還可續航，但他們已經無能為力，不僅精疲力竭，物資也已耗盡，更何況還需要面對那個歇斯底里的廚師一整夜的驚叫聲。他們沒有多少選擇，無法再得到氣象資訊的情況下，必須立刻決定要以這艘傷痕累累的帆船冒險遠航至百慕達，或者啟動應急指位無線電示標（Emergency Position-Indicating Radio Beacons，EPIRBs）求救。雖然他們並不樂見別人冒險前來，無奈的是已經沒有其他選擇。因此他們啟動了示標，在夜裡發出呼救訊號。

大約十個小時後，美國海岸防衛隊的 C-一三〇運輸機找到了他們。飛行員給他們拋下一台無線電設備，並且安排「Golar Freeze 號」油船前來救援；該油船當時就位於半小時航程以

外。在波濤洶湧的海面上，要從小帆船攀上巨型輪船而不被碾碎，就跟經歷暴風雨一樣危險。凱文和廚師讓船員用吊貨網將他們拖上九十呎高的油船甲板上。最後他們都成功上了船。

法蘭克的故事以此結尾：「我們棄船三個月後，『千年號』還在馬尾藻海（Sargasso Sea）上，仍然連著錐形海錨，以每小時一哩半的緩慢速度漂向歐洲。經歷了風浪和『Golar Freeze號』油船的打擊，她已經毫無價值可言，更沒有人願意打撈。這艘帆船就只能接受自身的命運，在人跡罕至的海面上漂浮。看到她的照片時，我哭了。我覺得自己把一個身負重傷的朋友遺棄在一場暴風雨中。『千年號』讓我們活了下來，而她現在卻要在獨孤中死去。」

■ 看不到盡頭的調查

當法蘭克正在與大自然奮戰時，我開始了另一番事業，面對更狡詐的敵人。我成了全職的詐欺調查員，即金融世界裡的偵探。我必須發現大宗詐欺案件、蒐集證據，並且向政府證明金融犯罪行為。至於我有沒有這樣的能力，菲和我正在孤注一擲。我沒有興趣針對特定的個人或組織。調查馬多夫的案子仍讓我活在恐懼中，我不想讓我的告密者落入相同的處境。

最後，我把那二十個擇時交易案件的所有證明資料，在獎勵金計畫之下提交給證管會。我完全瞭解證管會有權選擇接受某個案件並展開深入調查，或者拒絕處理。這個機構每年接受數十萬份資料提交，竟然沒有設立任何制度可以處理告密者的舉報。這就像一場選美比賽，能夠

秀出最邪惡的犯罪計畫者勝出。我的案件被放在其他的提交案件當中競爭，但是我滿懷信心，覺得自己已提交的資料具備高水準品質。

結果就在我提交資料的那一天，證管會推翻了我的所有案件。我大感震驚。我交出的資料顯示那些公司盜取了投資人數十億美元，而證管會竟然認為沒問題——他們說那些公司不敢再繼續這麼做了。舉其中一個案件為例：全國五大共同基金公司之一所營運的國際股票基金，每月週轉率竟然高達一一○○％至一三○○％！那絕對不可能是長期持有的老實投資人所進行的合法交易。但是證管會執法律師完全不為所動。證管會華盛頓特區辦公室的某位高階執法人員如此對我說：「對於擇時交易的問題，我們的任務已經達成，整個產業已經受到教訓了。」

更糟的是，我舉報的案件當中，有一起涉及延遲交易（late trading）的嚴重罪行——有一家附屬於銀行的共同基金子公司，讓好幾家對沖基金在收盤後買賣他們的共同基金。當我向證管會其中一位高階執法律師報告這件事的時候，他表示這家銀行將在幾週內被另一家更大的銀行收購，因此聯準會並不樂見我們在那個時間點挑起這件事，以免擾亂收購計畫。「現在追查這件事，意義不大。」他這麼說。

現在無論是理論上或現實上，我都不再是有錢人了。

我滿腦子疑問。我問他：「共同基金持有人的口袋裡被偷走的那幾十億美元，怎麼辦？」

證管會沒有給我答案。我很想要追查這些案子，但實在無能為力。我必須將之擱置。失去證管

會的支持，要我的告密者繼續揭發將會是一件危險的事。他們極有可能失去工作，甚至被整個產業封殺。若僅僅因為一個原本該作為產業看門狗的政府機關失了聰、盲了眼，卻要這些勇者和他們的家人陷入財務困境，這對他們來說是一件極度不公平的事。

那時候我才開始瞭解，證管會已經成為一個被私人企業俘虜的政府機關。該機構設立的目的本該是為了保護投資人免於金融掠食者所侵奪，現在卻與投資人對立而挺身保護那些掠奪者。被任命監管產業的官員，在意的是自己的收入。他們才不屑於保護投資人。也是到了那個時候，我才知道我有兩個對手——伯納・馬多夫，以及那個在我看來正用盡一切方法阻止我靠近馬多夫的失能機構。

我積了一肚子火，只是盡量不表現出來，發怒畢竟於事無補。說好話總比酸言酸語更有收穫，多年前我就領會了這一點。而且這樣我比較不會受到傷害。我小時候在一個相對粗暴的環境下長大，打架是家常便飯。我的個子不大，有時候會打輸。我一點也不在意，你可以把我擊倒、痛打一頓，但我會準備好明天再來跟你打一仗。在這種情況下，我會抑制憤怒，發脾氣並沒有好處。所以我忍下了這一場智識角力的挫敗，我會再度回來繼續戰鬥。

我們蒐集而來的證據就留在我的辦公室裡，堆積成一座小山的紙板和文件，紀錄牽涉兩百億美元的詐欺罪行，而這些公司的作為竟是證管會所容許的。我決定前往麻薩諸塞州政府證券部，或許他們有興趣追查這些案件。對我而言，這行動也是一項測試。如果州政府對這些案件

的調查展現積極態度，我就會把馬多夫案提交給他們。代表我所在地區的，是一位令人讚嘆的女性州議員凱斯琳・蒂漢（Kathleen Teahan）；她就住在距離我家幾個街區以外，我常常在小鎮街道上看見她。有一天，我走到她面前，巧合的是，地點就在一家銀行門口。我對她說，我發現了好幾個證券詐欺案件，許多人深受其害，而威廉・高爾文或許對這件事感興趣。

論及選民服務，沒有人能表現得比凱斯琳更好。在掌握所有細節後，她就安排我跟高爾文的兩位高級職員會面；她到我家門口接送我到州議會大廈，然後陪我走進會議室，把我介紹給當天會面的人。遺憾的是，她能做的僅止於此。我說明了手上掌握的幾個案件，有些共同基金以擇時交易賺取數百萬美元，但證管會顯然沒有意願對這些公司執行任何保護投資人的法令。我指出這些案件並不涉及詐欺政府，他們騙取的是州民的財產。然後，我問道：「州政府是否有任何獎勵金計畫？」沒有。「你們是否會設立這類計畫？」不會。

他們都是好人，也想要進行正確的處置，但他們對於證券法律所具備的認識卻沒有讓我留下好印象。我曾經考慮把馬多夫這個我手上最大的案子交託給他們，但那次有關擇時交易的會議太糟糕了，以至於我絕口不提馬多夫案。

當然，這意味著我這一整年的辛勞不會帶來任何收入。我所期待的獎勵金已成泡影，而到目前為止最棘手的事，在於跟我的那些告密者說，政府不接受他們提交的案子。他們都是英雄，以自己的事業為賭注而投入其中，到頭來卻什麼都沒得到。對其中一些人來說，要回歸原

本的生活已極為困難。現在他們終於瞭解，正義女神為何蒙著雙眼。

馬多夫調查小組成員現在各分東西，居住在四個不同的地方。我在波士頓，奈爾在華盛頓的塔科馬，法蘭克在紐澤西的馬納拉班（Manalapan），而麥可則仍然留在紐約。但是我們的調查進度從來沒有停頓下來，甚至毫不放緩。針對馬多夫的調查行動似乎不再有任何可預見的具體目標或結果，這件事就這樣成了我們生活的一部分。我們繼續進行，只是因為已開了頭，而且我們被其中的離奇荒誕所震驚了。我們發現人類歷史上最大的金融犯罪。不少人知道，卻沒有人能夠使出什麼手段阻擋這一切。我也曾經考慮是否與執法機關如聯邦調查局接洽，眼前明顯的情況是：既然連負責監視這類犯罪活動的聯邦政府機關也沒發現這些案件，那麼聯邦調查局的人肯定不會認真看待我的舉報。即使他們受理，我也不認為他們有能力理解這些案件。到了二〇〇四年，對付恐怖分子已成為聯邦調查局的主要行動焦點，機構內部早已積極把白領犯罪的調查員移調到反恐單位。

我們追查這起案件的那些年，華爾街也有好幾宗大型犯罪活動陸續被揭發。其中包括泰科（Tyco）執行長丹尼斯・科茲洛斯基（Dennis Kozlowski）被指控從公司帳目私吞四億美元，然後用來為辦公室添購價值七百萬美元的垃圾桶，再用數百萬美元為他的妻子在地中海撒丁島舉辦一場羅馬帝國式奢華狂歡的四十歲生日派對。此外，安隆公司（Enron）的肯尼思・萊（Kenneth Lay）和傑弗里・斯基林（Jeffrey Skilling）騙取了能源消費者數十億美元，最終導致公司破

產；世界通訊（WorldCom）的伯納・埃伯斯（Bernard Ebbers）因為做假帳詐欺投資人高達一百一十億美元而被定罪。每當這類事件成為媒體頭條時，執法機關及華爾街總會有些人一副痛心疾首的樣子，宣稱他們已實施了各種防範措施確保此類事件不再發生，並且展示為了保護投資人所採取的行動。我們除了嘲笑他們，實在也不能做什麼。我告訴他們另一個正在發生的犯罪活動，這個詐欺案一旦浮出檯面，前述那些案件立即變得微不足道，但他們不以為意。所以我們也就只能繼續下去。這是何等荒謬的情境，我們為此開了無數的玩笑與嘲諷，因為除此之外，實在無法有任何作為。

我們追蹤二十家聯接基金的動態，知道這些基金跟馬多夫有關係。我們有時候會通話，但大多數的溝通都是透過電子郵件進行。我仍然沒見過麥可・歐克蘭。至於奈爾，他在超越指標基金的位置遠比他在城堡更有利於蒐集資訊。超越指標聘請了法蘭克不久後，我和他在馬納拉班共進午餐，當時在場的還有超越指標合夥人兼行銷主管史考特・法蘭茲保（Scott Franzblau）。我猜「馬納拉班」在印地安語中應該是玉米田和牛隻的意思，因為那就是超越指標的辦公室周圍僅有的景色。最近的餐廳就在一哩外的高爾夫俱樂部，於是我們前往那裡用餐。

史考特早已知道馬多夫是騙徒，或許法蘭克已經警告過他了。當我們檢視手上掌握的一些證據時，我記得他滿腹疑惑地搖頭。他聽進去了。自此之後，他持續支持法蘭克，後來也協助奈爾蒐集更多馬多夫的罪證。他知道馬多夫正在汙染他的資金池，想要把他趕走。我希望所有

基金經理都像考特這樣，遺憾的是，像他那樣鼓勵員工採取正確行動的老闆，在業界可說少之又少。有太多人發現馬多夫的詐欺面目後，就視之為獨家情報，不讓其他人知道。

在指標基金公司，奈爾見過來自數百家基金的上千位經理人，也跟他們打過交道；其中包括費爾菲爾德格林威治，以及奧本海默（Oppenheimer）公司所擁有的崔曼特（Tremont）共同基金，我們後來才得知後者投入了三十三億美元給馬多夫。奈爾握著數十億美元的資金可支配，這些基金非常樂於向他披露內部運作，使他得以掌握許多過去不可能得到的資訊。他蒐集年度財務報表以及各家的投資配置模型；這些基金經理緊張地回答他提出的每一道問題。奈爾具備法蘭克所欠缺的數學背景，因此他所蒐集的資訊遠比我們過去所得到的更為詳盡。

由於我已經離開這個產業，再也無法蒐集相關資訊。相反的，我會定期把法蘭克、奈爾和麥克蒐集而來的資訊集合在一起，然後待在辦公室裡花上好幾個小時，把新資訊整合到舊有的資料裡。我分析所有資料、撰寫報告，最後與政府接洽。至於能不能從這些工作中賺取收入，我老早就放棄期待了──不只是我，其他人也一樣。但這件事必須完成，所以我們仍然持續著。如果我們不做，還會有誰來介入呢？早在二○○○年，我就覺得我們已經掌握了足夠的證據逮住馬多夫，然而，這些年來，我們發現了更多的訊息。

第一次提交資料後，我們又從數百次的對話、數百頁的文件，乃至我的歐洲行程中，辨識

出了另外十七個紅旗警訊。其中最值得關注的，或許就是馬多夫自願放棄巨大利潤一事。我們

從來不知道業界有人會自願放棄擺在眼前的錢——除了馬多夫。假設以對沖基金的形式運作，

他可以收取近1％的管理費，同時抽取利潤的二○％；也就是說，他每年可從他所管理的資產當

中獲得接近四％的利潤。然而，他自願放棄，只收取他聲稱已執行的交易所產生的手續費。那

些基金管理者什麼都不用做，只需要把錢交給馬多夫，卻賺得比他多。這不合理。有誰想到馬

多夫竟然是個樂善好施的人呢？但這確實就是他整個計畫的核心——把最大的份額留給那些基

金，他們便會繼續為馬多夫籌資。好聽的說法是，馬多夫給的酬勞太高了；難聽的說法則是，

他收買了他們的靈魂。

然而，這裡是華爾街，你實在無法確定他們是不是真的有靈魂。

當我們檢驗他的財務結構時，發現他根本沒有理由經營這一盤生意。基金的營運耗費不少

錢，還得付出大量時間與心力以維持運作。馬多夫需要資金。如果他支付給投資人的報酬是他

取得這些資金的成本，他大可付更便宜的成本從短期借貸市場得到資金。

只要稍微有一些金融知識背景，或者只需要擁有足夠的手指和腳趾頭，就能夠算出馬多夫

的投資人每年平均得到十二％報酬，比起他尋求借貸所需支付的較低利率高出多少，於是你就

會看見一支紅旗在眼前飄揚。一個心智正常的人，怎麼會想要耗盡心思去經營一門極其複雜卻

又賠錢的生意？況且他已經擁有一家大公司，也就是他的證券經紀經銷公司。

另一點就是傳聞中他要求客戶嚴格遵守的保密誓約。馬多夫不僅拒絕所有宣傳，還警告客戶不得透露任何跟這個投資有關的訊息，否則他就把錢退還給客戶；確實這麼做，卻又能成功營運的，自古以來除了馬多夫以外絕無他人。客戶竟然害怕自己被踢出這個金錢俱樂部！在這個產業裡，各家對沖基金莫不爭相自誇規模以吸引新客戶，馬多夫的手法不僅異常，根本已是荒謬的地步。這一切完全不合常理。

對於這些問題以及其他令人費解的現象，我持續記錄各家聯接基金經理曾經給予我的各種解釋與說詞。其中有人說，在市場下跌的月份，馬多夫從他的證券經紀銷售業務撥錢補貼投資人以滿足他們；也有人說他擁有完美的擇時入場能力。不過，至少在我看來，那幾家最大型的投資公司顯然知道或早已懷疑馬多夫是騙子。美林證券、花旗集團、摩根士丹利等大公司都沒有投資馬多夫。某位高盛證券（Goldman Sachs）經紀部門的總經理曾經向我坦言，他們並不認為馬多夫的利潤是合法的，因此決定不與他進行業務來往。

■ 第三次舉報仍石沉大海

至於證管會，我唯一定期保持聯絡的只有艾德‧馬尼昂。艾德為他所任職的機構感到難堪。他知道我手上有什麼卻愛莫能助。儘管如此，他還是持續跟進我的進展，也驅策我堅持下去。二○○五年年初，他開始催促我整合所有資料再提交一次。大衛‧伯格斯（David Bergers）

已取代格蘭特·沃德成為強制執行處處長，分部也來了一位名為麥可·加里泰（Mike Garrity）的新長官。「你會喜歡他，」艾德說，「他是個聰明人，而且他想要改變這裡。」畢竟我們都領教過證管會，因此我對這個人的信心有所保留。不久後，艾德開始對我行使疲勞轟炸。「再試一次吧！」他說，「哈利，來吧，再一次就好。這次一定會不一樣。加里泰會聽你的。」

再來一次？即使所有工作必須再重來一次，我也不在意；真正讓我裹足不前的，是萬一證管會又再次忽視我們。那不是萬一，而是極有可能的事。我們全力備戰，然後毀於一次慘烈轟炸，想到這等景象，我就沮喪不已。

當年六月，我們頭一次發現有跡象顯示，馬多夫正陷入了困境之中。法蘭克當時正在與超越指標基金的客戶吃午餐，那是一位管理 F3（fund of funds of hedge funds）的義大利人。F3 即投資組合型基金的對沖基金，這意味著投資者必須支付三層手續費，但許多人認為這麼做能夠提升穩定性。談話中，法蘭克又問起那一道他至少問過五百次的問題：「你對馬多夫瞭解多少？」

這一次，他得到非常不同於以往的答案。「馬多夫，」這位客戶揮揮手，一臉嫌惡，「歐洲有些傳聞，說他正在尋找銀行貸款。」他提到某家銀行已拒絕給他信用額度。

「這很奇怪，」法蘭克回答，「他為什麼會需要錢？他已經從客戶那裡得到三百億美元，為何還要找銀行？」

這個義大利人帶來了更多消息。「銀行已經把他從核准名單中剔除。」據他所說，兩大國際銀行，即加拿大皇家銀行（Royal Bank of Canada）與法國興業銀行，已經不再提供貸款給那些想要投資馬多夫的客戶，「所以他必須出來找錢。」

「我聽不懂，」但法蘭克心裡明白，「我以為他已經停止運作了。據說他沒有再接受新的資金。」

義大利人說：「我不知道，」但他顯然知道那是怎麼一回事，「他手法愈來愈迫切。他需要錢。」義大利人還說馬多夫的報酬下跌了。當我們第一次看到布瑞希爾的數字時（請見第二章），他的淨報酬率是十九％，但是這幾年來報酬持續下降。

「誰知道呢？」

法蘭克知道。而且當他傳了一封電子郵件告知我這一段對話時，我也知道。馬多夫遇上麻煩了。他無法籌集新的資金來餵食這頭野獸。全球經濟正在放緩，而他開始感受到了。我當時認為馬多夫徹底崩潰只是時間問題。在我看來，現在的他就像是一隻被逼入死角的動物，所以他比過去任何時候都更危險。為了生存，他會不擇手段。我又有了行動的理由，此時必須採取任何可行的方法，只為了盡快擊垮他，即使要我回頭去找證管會也沒關係。

雖然有些不情願，我最後還是請艾德為我安排與加里泰會面。時間訂在在二〇〇五年十月底。我著手進行資料提交的準備工作，包括簡報。二〇〇一年八月，布希政府徹底忽略了某個

聲稱「賓拉登堅決打擊美國」的情報。我希望政府從那一次的失敗中至少學到一點教訓。為了確保每個收到這份資料的人都能正確瞭解其中的內容，我下了這樣一個標題：「世界最大的對沖基金是個騙局」。

這真是個吸睛的標題。我希望這樣的陳述能夠引發證管會內部除了艾德·馬尼昂以外的某人關注。

為了保護自己，我的名字沒有出現在報告裡，因此我必須提出憑證，「本人為此處提供之情報的第一手資料來源……」我就這樣開始報告。我大略說明這些資料的取得方式後，接著便概述我的資歷：「我是金融衍生性商品的專家，為對沖基金與機構投資者執行選擇權策略的操作，親手交易與協助交易的資金高達數十億美元。我曾經管理可轉換價差套利策略的產品，涉及指數選擇權或個股選擇權，無論是否利用指數賣權，我都擁有相關的管理經驗。世界上極少數人具備管理這類商品所需要的數學背景，而我就是其中之一……」

之後，我便講述我的擔憂，「這起訴訟將導致華爾街與歐洲一些人的事業被摧毀。因此本報告沒有署名，我的身分資料也沒有出現在報告裡。我在此提出要求，除非得到書面允許，否則我的名字不得向證管會紐約辦公室以外的任何人公開。本報告的作者身分，愈少人知道愈好，我擔心我和家人的安危……」

接下來的十五頁，加上幾頁附錄，我提出了論據，說明馬多夫「運作著全世界規模最大的

對沖基金」，也坦言沒有人知道他到底管理多大的資產。我估計這個基金規模介於兩百億至五百億美元，再補充說道，「我們甚至無法確實掌握對沖基金產業的規模，因此以上數字不足以讓人訝異」。然後，我講述了那三十支紅旗——這些警訊若單獨看待，都不會讓人起疑，一旦綜合解讀，就明確顯示馬多夫是個騙徒。我毫無疑慮地認為那是一個龐氏騙局，但是法蘭克和麥可仍然未完全放棄搶先交易的可能性，因此報告中同時提及了這兩種推測。不過，我也指出，「如果馬多夫操作的是獲利極為優渥的搶先交易，大可不必以十六％的利率向投資者集資。因此馬多夫從事龐氏騙局的可能性遠遠較大……煞費苦心到處籌資、要求保密、為資金支付平均十六％的成本，而且還必須訴諸於一個幾乎沒有任何投資人（或監管機關）能夠理解的衍生性商品投資方案，各種跡象一再讓我們確定：這是一場龐氏騙局。」

我接著詳細討論許多數學資料，過程中盡可能簡化說明；然而，要理解這份報告，必須至少具備市場運作的基本知識。以第五個紅旗警訊為例：「假設馬多夫買進三個月期的ＯＥＸ指數三％價外賣權，為此付出出三％；這意味著市場必須下跌六％，他的投資人才能補償買進賣權的成本。更重要的是，市場大跌時，賣出的個股買權所得到的利潤，並不足以抵銷個股本身的虧損。然而，從一九九七年亞洲貨幣危機、一九九八年俄羅斯與長期資本管理公司（Long-Term Capital Management，LTCM）危機，到二〇〇二年市場血流成河的時期，馬多夫只經歷了一個幅度為六個基本點（basis point）的虧損月份。根據費爾菲爾德哨兵基金公司

的報酬數據（附件一），馬多夫在二〇〇二年八月的紀錄顯示〇・〇六％的虧損。這樣的報酬率過於理想，太不真實！在我的經驗裡，如果對沖基金的績效報告理想得太不真實，那麼它們通常就不是真實的。」

報告的結尾，我提出一連串預測——如果馬多夫的操作是個龐氏騙局，將會發生什麼事？「這場風波將激怒國會，屆時會有眾議院和參議院的聽證會……」我如此寫道。

我還說了一個金融版《小氣財神》（A Christmas Carol）的故事，指出證管會對此採取行動的種種好處。「這事件將強化證管會在華盛頓的政治實力，但前提是證管會採取積極主動的態度，針對圍繞在馬多夫投資證券公司的所有紅旗警訊，展開立即、全面性的調查。」我同時也提出警告，如果證管會反其道而行，「紐約州檢察長艾略特・史必哲會捷足先登啟動調查工作，屆時又會再次讓證管會備受抨擊，損害這個組織的公信力。」

證管會波士頓分處主任麥可・加里泰無法理解這些數字資料，但他跟我在這個機構見過的大多數人不一樣，他查覺到自己不懂，並且願意承認他不懂。最重要的是，他想要學習。這是讓人意想不到的。十月二十五日，我與加里泰和其他幾個人在證管會辦公室會面。加里泰曾經從事新聞工作，也當過律師，所以他懂得如何提問，也知道那些答案所蘊含的法律後果。他閱讀了我的報告，認為可信度非常高。他說他可以問上好幾個小時。會議室前方有一塊白板，他只要有不懂的地方，就會請我在白板上解釋，直到他明白。我花了幾個小時，透過各種圖表，

引導他進入報告中的數學運算。其中有不少是高中的代數或三角函數之類的基礎數學。我畫出

X軸和Y軸，然後嘗試以簡明的語言講解當中的複雜算式。如果知道市場總會高低起伏，當他

看到那條以四十五度斜角上升的績效曲線時，就不難意識到其中有些東西非常不對勁。每一次

提問，他總要確定自己真正明白我的講解後，才會允許我坐下來。他有問不完的問題：那些股

票怎麼了？股票的表現應該如何？哪些事是他們不應該做的？選擇權的功能是什麼？如何影響

投資組合的報酬？過程中，還討論了我的觀點有沒有可能完全搞錯。「你提出兩種導向詐欺的

推測，」他問道，「如果他的報酬是真的呢？有沒有任何可能的說法來解釋這種狀況？」

我說，確實可能得出一種說法，但很遺憾，我沒有寫進報告裡。「如果這些報酬是真的，

只有一種可能——伯納·馬多夫是來自外太空的外星人，他能夠完美預知資本市場動態。」

麥可·加里泰完全意會我的意思。他說，如果我的猜測沒錯，馬多夫真是外星人的話，鐵

定會動搖美國金融業。「投資人才不要跟外星人交易。」

「不，那肯定不公平。」我大笑表示認同。看到加里泰對馬多夫所宣稱的報酬已經產生強

烈懷疑，我很開心。

會議結束時，加里泰不僅理解了報告裡的數學論證，更意識到馬多夫對世界經濟帶來的危

脅。他表示會立即展開調查，並且盡早向我回報。我帶著之前完全意想不到的雀躍心情走出會

議室。我覺得加里泰確實很精明、堅韌，也很有才能。而且他聽懂了。還不到一週，我就接到

他的電話。「哈利，我調查了，」他說，「我發現一些嚴重的違法行為，令人非常不安。我沒有權限透露細節，但我覺得這件事非常嚴重，我必須讓紐約辦公室跟你聯絡。」

他承諾把案子交到紐約前，一定會盡力做該有的處理。他給我兩個他會接洽的人名。我提出唯一的要求就是身分保密。我說：「我要求紐約辦公室裡，只能有兩個人知道我的身分，即打電話給其中一人，表明我就是波士頓告密者並且透露身分。但是我認真的說，我只要那兩個人知道我的名字。」我以為有了加里泰引薦，紐約辦公室將會派出調查員，而我希望實地執行任務的調查員能夠向我詢問。如果可能，我願意在小組出發前給他們做個預習，確保他們提出精確的問題、索取正確的文件。加里泰口頭上答應，他將盡力實現我的要求。

我後來得知，波士頓辦公室行政人員華特・李恰爾迪（Walter Ricciardi）想要把這個案子占為己有。這是他職業生涯中所見過最大的案子，能夠幫助他的事業再上一層樓，因此糾結著是否改把它移交到紐約。正如他後來向證管會監察長所表示，他一向極力推動各區辦公室合作，要實現這個目標，他必須發揮領導作用。如果他把一個能夠成為新聞頭條且具宣傳效果的案子移交到紐約，即等於向眾人展現他對跨地區合作的魄力。我的想法是，如果這個案子留在

波士頓，他們會徹底調查，我也能在這裡為他們提供建議。

始料未及的是，這些證據移交到紐約辦公室後，就完全被埋葬了。事後回想，我也不知道當時為什麼會覺得訝異。期待紐約辦公室展現不同於以往的反應，就如同把橡膠鎚子交給三個臭皮匠（Three Stooges）[1]，然後期待他們不會拿鎚子來敲打彼此的頭。

弔詭的是，我做了第一次簡報後的兩天，李恰爾迪被任命為華盛頓證管會強制執行處副處長，負責「策劃與指揮委員會的調查工作及其他執法工作」。這是非常適切的職務安排。我不記得有沒有向奈爾或法蘭克說「我們終於逮到伯尼了」，但當時我確實是這麼想的。馬多夫帝國的財務狀況已經搖搖欲墜，我相信證管會即將展開調查。經歷這一次砲火進攻，他不可能再屹立不搖。

唉，我又陷入樂觀的白日夢裡。

加里泰交給我兩個名字，分別是紐約辦公室主任梅根・張（Meaghan Cheung，音譯）及強制執行處副處長多莉亞・巴亭海默（Doria Bachenheimer），我以前從未聽過這兩人。梅根・張的職位與麥可・加里泰平行，她負責紐約辦公室，我後來發現她名不符實。按照加里泰建議，

1　譯註：「三個臭皮匠」是活躍於一九二〇年代至一九六〇年代的美國雜耍喜劇組合，他們一些鬧劇演出的短片經常在電視上播放。

我在十一月初撥了電話給梅根・張，並且表明身分。我期待她有一些反應，即使是一句平淡無奇的話都行，像是「我讀了你的報告，有一些問題請你回答」。

然而，她僅僅表示讀過報告，沒有提出任何問題。一個也沒有。我覺得我打擾了她，這是她給我最深刻印象。我看不到激動與熱忱，她並沒有意識到我交到她手上的，是她職業生涯裡所見過最大的案子。我必須一字一句地把她的想法從她口中引出來。當我問她是否有任何問題，或者有哪些不明白的地方，我從回應中發現，她顯然覺得我在侮辱她的智商。我記得當時問她：「妳瞭解衍生性商品嗎？」

她答非所問：「阿德爾斐亞（Adelphia）[2]的案子是我做的。」

我指出阿德爾斐亞案是個涉及三十億美元的會計詐欺案，即內部管理者竄改帳目，掠奪公司財富以滿足個人利益，而我們手上這起案件，相較之下是無數倍的規模，而且更為複雜；當我說到這裡，她顯然覺得被冒犯了。我說，從事衍生性商品詐欺所需要的金融專業能力，遠遠高於一般會計詐欺。她說，她沒有必要瞭解衍生性商品，並且表示華盛頓特區的證管會經濟分

2 譯註：Adelphia 是美國一家有線電視公司，創立於一九五二年，一九八六年上市，並且通過一系列併購而成為產業龍頭。二〇〇二年，該公司因為負債二十三億美元而破產。二〇〇五年，公司創始人 John Rigas 同時被起訴涉及做假帳，二〇〇五年被定罪，面臨十五年監禁。

析室（Office of Economic Analysis）所聘請的人員擁有博士學位，他們絕對可以瞭解衍生性商品。

開始對話時，我還期待我們將會建立合作關係，沒多久卻形成衝突局面。我向她解釋，學術圈博士生使用的數學公式跟業界所採用的完全不同。我無意冒犯，只是想要讓她明白兩者的數學應用是極為不同的，產業裡的實作跟學術機構的研究所採取的方法也大相逕庭。我過去十年來的職業生涯，就是針對這些金融工具進行徹底的研究與拆解。我如此頻繁地執行這類工作，以至幾乎在睡著時也沒有停下來。在她的經濟分析室裡工作的那些人，不可能擁有這樣的經驗。

我想表達的是，我可以幫她；而她想讓我知道的是，她不要我的幫助。我們的關係就這樣展開了。後來的幾個月，我仍然定時透過電話或電郵與她聯絡。她總是會接我的電話，但不曾主動開啟對話或延續討論。她完全沒有興趣跟我對話。無論我問什麼，她都一貫地含糊回應。

「調查的進展如何？」

「我不能告訴你。」

「正式調查已經開始了嗎？」我的意思是，證管會是否已決定發出傳票索取所需資料。

「沒有。」

「現在的狀況如何？有什麼是妳可以透露的嗎？」

「沒有。」

「妳需要我做什麼嗎？」

「有需要的話，我們會聯絡你。」

我嘗試所有想到的方法，只為了說服她調查馬多夫。我告訴她，我有一份名單，裡面列有四十七位在業界備受尊敬的專業人士，只要她打電話給其中任何一位，他們都願意跟她談，而且這些人可以確認我所說的一切屬實。名單上的人，包括花旗集團全球股票衍生性商品研究部門主管里昂・格羅斯、米勒・塔巴克證券（Miller Tabak Securities）選擇權策略長巴德・哈斯勒（Bud Haslet），以及麥可・歐克蘭。就我所知，她從來沒聯絡過名單上的任何人。

可憐的艾德・馬尼昂。他從頭到尾就是個好人。我每週至少打一通電話給他，把我的挫敗感往他身上發洩。「你們那機構，真是垃圾！」我對他說，「裡面全都是沒用的人。不僅沒用，他們什麼都不會。我想他們連冬天也不會感冒。對於其中一些人，我甚至不相信他們早上起床後是自己穿好衣服的。我是說，你們的職員就連對溫度、光線都不會有反應。」

「聽我說，艾德，這個梅根・張跟麥可・加里泰不一樣。我交給她的，是她此生見過最大的案件，但她的反應就像是我在打擾她。她對這案子一丁點興趣都沒有。她到現在還沒有問過我任何一個問題。你們這到底是哪門子的機構？」

艾德跟我一樣，對這一切感到驚訝又無能為力。他提醒我，波士頓和紐約分部存在競爭關係。如果某個案件從波士頓轉介到紐約，紐約辦公室的人會覺得波士頓辦公室的人正把爛案子

往他們身上丟，而不是從政策作業去考量。波士頓接到一個可以大有作為的案子，而且基於工作需要的考量把案子轉介過來——這或許是紐約辦公室的人最無法相信的事。就像當年波士頓紅襪隊把隊中王牌巨星貝比‧魯斯（Babe Ruth）賣給紐約洋基隊。

梅根‧張讓我滿腔憤怒，我明白這一切並不完全是她的過錯，她只是制度造就的結果。她完成了進入證管會所需要的訓練，擁有她在這個職位上所能得到的一切資源，但那遠遠還不足夠。證管會對其人員在資本市場的工作經驗要求太低，考試水準更是糟糕，而那些處在遠比梅根‧張更高階層的人也一樣。作為這個機構的員工，她沒有過人之處，也不是特別差。我們後來發現，無論是張、巴亨海默或者他們的助手強制執行律師西蒙娜‧舒赫（Simona Suh），全都沒有調查龐氏騙局的經驗。他們並不知道應該著眼於哪些事項，但是作為這個官僚機構的一員，他們不可能向我這樣的人尋求協助，那會讓自己看起來無法勝任或準備不足。例外的是艾德‧馬尼昂和麥可‧加里泰，至於梅根‧張，她可是正常得很。

在這段期間，張與她辦公室裡的其他執行人員投入時間調查一些小型詐欺案，有些案件最終被定罪，偶爾也成了新聞頭條。他們放棄大象去追逐跳蚤，而他們本來就是被訓練來追趕跳蚤的，沒有任何誘因促使他們去做更大的事。在證管會的世界裡，一個案子就是一個案子，追查馬多夫這種棘手目標，跟追查一些無足輕重的經紀商，兩者是一樣的——都是一個案子。投入極大的心力去做大案子，並不會得到額外獎勵，事實上，這麼做還可能帶來麻煩，因為這一

類在業界神聖不可侵犯的大人物，往往都是政治捐獻大戶。舉個例子，某位政府機關人員告訴我，紐約州聯邦參議員查克・舒默（Chuck Schumer）曾經就馬多夫案的調查要求證管會接受質詢。沒有任何證據顯示舒默的行動有誤，他這麼做完全沒問題，而且他也沒有表現任何想要干預調查的跡象。參議員舒默的質詢要求顯然是以選民利益出發。問題在於，證管會的經費來自國會撥款，所以這個機構的員工對於國會質詢特別敏感。目前對於稍有抱負的證管會中階員工而言，任何涉及重要政治人物的案件，他們都盡可能避而遠之。相較之下，追查小人物就安全得多了。

經過好幾週，我終於確認，張不會付出任何行動去制止馬多夫，不僅如此，她甚至對我所處的險境不以為意。真正讓我害怕的是她知道我的身分。在我看來，她顯然沒有能力處理這類案件。或許背後涉及貪腐，但我沒有證據；然而，如果她因為漫不經心的態度而不小心洩露我的身分，我可是一點都不意外。對於這些潛在的危機，我愈想愈焦慮。我開始懷疑自己是否過於拋頭露面。我們手上這顆洋蔥，每次剝開一層都得承受更大的驚嚇，因為一層底下總會有另一層。我們當初發現的是一個在本國營運且規模不小的騙局，隨著一份又一份文件累積，這個案件已經擴展成巨大的國際詐騙計畫，橫跨幾大洲，而且涉及富人與歐洲王室，甚至某些世界上最危險的人物也參與其中。

我被卡住了⋯⋯我試圖警告政府這件事有多嚴重，但因為實在太嚴重了，政府拒絕處理我發

出的警訊。他們認為這麼巨大的東西不可能一直都沒被發現，所以不會採取必要的行動去進一

步探究。我猜想證管會一直都以為我只是在喊「狼來了」，而他們每忽視我一次，我口中的那

匹狼似乎又變更大了，因而在他們眼中更顯得不可信。

我內心的恐懼感日益強烈。我過去曾經有類似經驗。一九八五年九月，我所屬的美國國民

警衛隊步兵旅被派到德國接受訓練時，成為紅軍派的目標，這支左翼恐怖組織當時正對法蘭克

福發動轟炸。我們接受了相當良好的自我保護訓練課程，包括檢查交通工具是否有炸彈，以及

被扣為人質時應該採取的行動等。當時的敵人是一支精密的恐怖作戰部隊，有明確的攻擊目

標——他們的槍頭對準著我們。但這次不一樣。這次的敵人是慈祥祖父似的慈善家，在他的社

群裡備受敬仰，沒有人會把他跟暴力聯想在一起。然而我們已經知道了，他的名望只是假面

具，他實際上是個世界級罪犯。無人可預測，他會採取多激烈的手段保護自己，以及擋住他去路

的人會遭遇什麼後果。如果情況到了他必須採取行動的地步，那麼我就只是個給他添麻煩的人。

■ 攸關生命的決定

走在街上時保持警覺，發動車子前先檢查底盤和輪艙，這些動作已不足以確保我的安全。

我開始隨身攜帶一支史密斯威森M六四二左輪手槍。最後，我決定尋求幫助。

我知道唯一能夠一天二十四小時保護我和家人的，就只有麻薩諸塞州惠特曼鎮（Whitman）

的警察。我對當地警察局的信任，遠遠大於對任何聯邦政府機關的信心；這幾年來，我一再對聯邦政府大失所望。對麻薩諸塞州警署，或甚至對普利茅斯郡（Plymouth County，惠特曼所屬的郡）警局而言，我只是一個居住在他們轄區內的公民。於是我想起鎮上的警察，而派出所就在我家幾個街區以外。

惠特曼是典型的新英格蘭小鎮，人口不到一萬五千人。小鎮中心不大，是鎮民面交流的好地方。這裡歷史悠久，有一些房子甚至早在美國獨立戰爭前就建成，從房子煙囪能看出這戶人家在那場戰爭中支持哪一方——效忠大英帝國的人家，煙囪會有黑色條紋，有的到現在還留著。後來，惠特曼成了托爾別墅（Toll House）巧克力片餅乾的故鄉。菲和我在這裡度過了七年幸福生活。但是鎮上各個熟悉的地方，在我眼中突然變成了另一個模樣。那個角度很適合埋伏吧？在維納斯咖啡館，坐在我們對面吃披薩的那個人是誰？一切變得太不尋常，馬多夫占據了我的生活，而我正強烈地希望他並不知道我的存在。

惠特曼占地只有六・九七平方英里，也就是說，警車只需要一分鐘就能從鎮上任何地方到達我家。而且沒有人比在地警察更在意惠特曼鎮民安危。

我和菲剛搬到惠特曼的時候，曾經到警區辦事處申請持槍證。當時我認識了哈里・碧斯（Harry Bates）警長，後來也常在鎮中心附近遇見他。這裡永遠是那麼地恬適、平靜，所以當我在某個下午像鬼魂般蒼白、汗流如雨的衝進他辦公室時，他就知道無論發生了什麼事，那必

定是大事。「我有事跟你說，」我告訴他，「就在辦公室裡說。」

坦白說，我已經忘記當時是什麼事啟動了我的恐懼按鈕。可能只是一件看起來很單純的事，比如某個接通後就掛斷的電話，或某一部停在我家門口太久的車子，也有可能是因為我讀了某些東西，聽到某人不相關的評論，或者兩則不相關的訊息。不管是什麼事，總之那件事觸動我身上所有的恐懼按鈕。那一刻我突然意識到，我必須確保當我呼叫求助時，有人馬上跑來救援，而且是帶著槍枝的人。

哈里・碧斯自在隨和地坐到椅子上，「發生什麼事了，哈利？」

我告訴他整個事件梗概：我揭發了一場價值數十億美元的龐氏騙局，範圍擴及全球，是史上規模最大的金融詐騙案，而我害怕有人想要殺我滅口。雖然他不太懂什麼是龐氏騙局，但絕對知道數十億美元意味著什麼。

「你需要我們做什麼？」他問道，「你要我向誰報告這件事？」

「你必須絕對保密，」我向他解釋，「如果你把今天的事記錄在警區日誌裡，只要報紙登出來，我就會有生命危險。如果你說出去，我可能會被殺死。」我花了好一些時間，才讓警長真正意識到我是很嚴肅地在說這些事。但必須感謝他的是，他立即著手幫我，盡力讓我處於最安全的狀態。我們後來訂了一個簡單的計畫：如果我發出求救訊號，他會帶著隊伍趕來；如果我家的警鈴響了，他會知道那不是假警報。

然後，他問我：「你有帶槍嗎？」我們針對槍枝討論了一下。他知道我有持槍證，當初申請表格是他填寫的。我告訴他，我現在隨時隨地都把槍帶在身上。我說，我會選擇輕型手槍，因為我需要能夠迅速開火的武器，而不是具備強大制止力的槍。他檢查麻塞諸塞州的槍械管制法，確認允許在公共場合攜帶的槍枝種類，本州相關法規很嚴格。他不希望我惹上麻煩。

接著，他問我需不需要穿防彈衣，我確實考慮過他的建議。我在軍隊裡學到自我保護的三大要點：射擊、移動、溝通。我當然會嘗試溝通，我也接受過良好的射擊訓練，最後剩下移動——而這就是我決定不穿防彈衣的原因。我實際試穿了好幾款，但都會限制我的行動。如果馬多夫要殺我，他會聘請專業殺手連發兩槍直擊我的後腦。在那種情況下，防彈衣根本沒用。如果真的碰上了，我只能希望自己沒被第一槍打中，然後拚命對槍手開槍，同時想辦法離開現場或求救。我沒有更好的選擇。

離開碧斯警長辦公室時，我已經平靜下來。他的信任多少讓我安心。如果我發生了什麼事，我的家人會受到保護。

除了與警長見面，我還採取了另外幾項防範措施，確保自己不會遇到最糟的情況。我升級了家裡和房子四周的防盜系統，包括防盜鎖。我開始變換晚上回家路徑。每過幾個街區，我必定再次檢查後視鏡。除此之外，菲也取得了持槍證，而且完成了相關課程，學會如何使用武器、如何對準目標開火。她後來成為優秀的射擊手。在家時，我們把槍枝鎖在安全但能夠快

速、方便取得的地方。

　　我的個性天生謹慎，屬於那種路上明明沒有車子，卻堅持等綠燈亮才會過馬路的怪人。處在生死攸關的情況下，我盡可能為每一個細節做好防範，以確保人身安全。我不可能知道馬多夫是否知道我的存在，更不知道他何時會發現我。最後我做了一個決定。如果他聯絡我並且威脅我，我會開車到紐約去把他殺了。到了那個地步，不是他死，就是我亡，就這麼簡單。政府失職而且無法保護我，終將把我逼到這個境地。如果真是這樣，我沒有其他選擇，只能殺了他。

孤立無援的
告密者

我理解記者現在的想法：
如果沒有人因為那些報導而被激怒，
就必須找到更強大的彈藥，
馬多夫的新聞才值得做。
對我們而言再清楚不過的東西，
在媒體眼裡卻是如此複雜難懂。

我父親是個硬漢。有段時間，他在賓州伊利市（Erie）擁有兩家小餐館和兩家酒吧，其中一家小餐館叫作「紐約午餐」，它隔壁店面也是我父親的，他租給一家摩托車維修店，那裡自然地變成地獄天使（Hell's Angels）[1] 地方分會的聚點。某天下午，我在餐館裡，有一個機車騎士因為惹事而被我父親趕出店外。幾分鐘後，他騎著哈雷闖破大門，然後在餐館中央原地轉圈。

當時店裡的人爭先奪門而出，我父親卻毫不猶豫地從櫃檯後面衝出來，把那人從機車上撂倒，然後開始一場打鬥。他不管這個人背後有黑幫撐腰，一心只想維護生計、保護家人。廚師羅斯蒂打電話報警，並跑到後面房間裡拿出一枝雙管霰彈槍，瞄準那名騎士，才結束這場搏鬥。一枝十二號徑的獵槍果然能夠結束許多紛爭。

我從沒見過父親退縮。我曾經看到餐館顧客因為試圖帶走銀器而被父親質問。有個晚上，父親帶著被打腫的臉和染著血跡的手掌，從他經營的酒吧回來，他為了把一個醉漢轟出酒吧而被打傷。父親教導我何為是非黑白，我也從他身上領會到對抗壞人所需要付出的代價。我將繼續與馬多夫搏鬥，並且盡量維持在書面上的戰鬥。然而，我現在意識到，這一切遠比我所預料的更危險。

1　譯註：地獄天使（Hell's Angels）是美國一個機車幫會，一九四八年創立，一直以來被美國司法部視為有組織的犯罪集團。該會主要由白人男性組成，會員大多數騎乘哈雷機車。

■ 初次接觸告密者圈

我心裡默默地計劃著，如果馬多夫威脅我，我會到紐約去殺了他。我誰都沒說，當然更不會讓菲、法蘭克或奈爾知道我的想法。我不想讓他們成為謀殺案共犯。我知道他們一旦知道後的反應。他們不會馬上相信我——哈利？去殺人？算了吧！不可能。一旦知道我是認真的，他們必定卯足全力勸阻我。

我不想聽那些話。我知道我的計畫有多瘋狂，但現在處於險境的是我們一家人的性命。

我已經追查伯納·馬多夫將近五年，而這場戰爭的代價一再升高。五年前，我過著自在、自主的生活。我在一家不錯的公司裡負責股票衍生性商品交易工作，領著還過得去的薪水，雖然大部分時候我不怎麼讓人興奮，但還算是一件相當有趣的工作。然後，法蘭克·凱西把伯納·馬多夫帶進我的人生。因為這件事，我最終離開公司，實際上是退出這個產業。現在我在家裡閣樓的辦公室工作，走出家門一步都得攜帶武器，還得時時謹慎地避開暗處。我已經超過一年沒有任何收入，卻無助地看著馬多夫繼續盜取數十億美元，而那些有能力制止他的人，此時卻視我如仇敵。

幸好我還有一個團隊，這是唯一讓人感到欣慰的事。法蘭克·凱西、奈爾·薛洛、麥可·歐克蘭持續蒐集資訊，再把情報集中到我這裡。每次聽到馬多夫的新消息，或得到新文件，就

會有一連串充滿怒氣，或滑稽、諷刺、挖苦，偶爾帶著怨恨的電子郵件在我們幾個之間流轉。

例如奈爾在二〇〇六年年初終於找到一位願意談論的馬多夫前員工。這個人曾經在一九九〇年代中期為馬多夫工作長達三年，目前任職於某家對沖基金。奈爾當然不會讓對方感覺到他在進行調查，而是維持一般業務閒談似的互動。談及馬多夫時，他的態度相當開放——他沒什麼好隱瞞的，因為他相信馬多夫的公司營運是正當的。不過，他是在馬多夫證券經紀經銷公司的十九樓辦公室當自營交易員，對於對沖基金的瞭解不多。他離職時得到相當不錯的待遇，確信馬多夫是個「有真材實料的人」，他也坦言，掌握交易訂單動向，確實就像擁有一大棵搖錢樹。他告訴奈爾，他在那裡未曾見過任何選擇權交易，但那並不是他所在意的事。據他所說，馬多夫和他兒子是「卓越而且勤勞」的人。奈爾在寫給我的電郵中總結：「他相信伯尼。」

這類通訊在我們之間很平常，因此我從來不覺得自己孤軍作戰。除了他們三位，我還從帕特·伯恩斯（Pat Burns）那裡得到諮詢。帕特·伯恩斯是華盛頓特區一個告密者組織「納稅人防弊」（Taxpayers Against Fraud）的通訊處主任，他過去也曾經幾次目睹這類錯亂、瘋狂的狀況。告密者是極度孤單的工作，後來我開始尋覓其他擁有相似經驗者，他們瞭解我正在經歷的事，而且能夠分擔我的恐懼。我透過網路搜尋發現帕特·伯恩斯所屬的組織，於是打電話給他，向他自我介紹，並且說明我手上有幾個好案子，同時也有興趣多瞭解獎勵金計畫。

我正在探索新世界，在那裡，人們冒著極大的風險揭發腐敗勾當，而帕特·伯恩斯成了我

在新世界裡的嚮導。我們僅透過電話和電子郵件溝通，兩人第一次見面是一年多之後的事。帕特個子很高，有點禿頭，跟我一樣擁有相當的幽默感，而且對壞人有種本能性的厭惡，無法容忍他們得逞。在這個偶爾失序的告密者世界裡，他總是穩當篤定。若說他比歷史上任何人都更瞭解美國白領犯罪，這一點都不為過。他深知律師和政治說客如何以各種手法保護客戶，對於告密者的可能下場，無論好壞，他也都清楚。他打從一開始就告訴我，告密者難有好下場，沒有幾個能堅持到最後勝出，從此過著幸福快樂的生活。他見過太多被毀掉的人生。然而，他除了解答我的疑問，協助我航行在這一大片陌生的海域裡，他的存在還一再提醒我：在這個世界裡，我不是孤身一人闖蕩。

最後，我把馬多夫案調查詳情都透露給帕特。我把二〇〇五年提交的資料傳給他，還附上指示：「如果有什麼事情發生在我身上，你可以立即向媒體公開這份資料，把這則新聞交給任何會刊登的媒體。」

他告訴我這個領域裡的一項年度研討會議，告密者的律師以及像我這樣的詐欺調查者將在會議裡交換情報，並且得到最新判例的相關資訊。我終於第一次來到這場會議，在那裡瞭解了《反虛假申報法》（False Claims Act），這是一條可能為我帶來收入的法案。任何人都可透過《反虛假申報法》舉報詐欺美國聯邦政府的承包商。根據法案裡的「qui tam 條款」，一旦政府提出公訴，舉報人可獲得十五％至二十五％的獎賞。Qui tam 是拉丁文，意思是「為了我們的

國王以及為他自己，而對某個事件提出檢舉的人，因此賺取了好幾百萬美元的獎金。確實有一些「告發人」（Relators），即發現案子並且向政府檢舉的人，

《反虛假申報法》最早在一八六三年通過，目的是杜絕不老實的供應商把生病的馬和騾子、腐壞的食物以及瑕疵武器販售給合眾國政府，法案讓任何向政府揭發詐欺供應商的檢舉人得到獎賞。《反虛假申報法》的本意就是為了阻止人們向政府進行虛假的款項申報，同時涵蓋另外幾種針對政府的詐欺行為。自從首次在國會通過後，該法案經過幾次修法，如今是告密者的主要工具。聯邦政府過去二十年來追討回兩百五十億美元以上的損失。政府只接受所有檢舉提交當中十五％至二〇％最適當介入的案件，只有這些案件的告密者最終可能得到獎賞。透過帕特‧伯恩斯，我後來對這個法案的所有條款瞭若指掌。這是必要的，因為這將是我的未來依靠。

馬多夫騙局顯然不符合這個法案（他騙了所有人，除了政府），但是帕特‧伯恩斯確實被這個案子所吸引，也立即瞭解我正在承擔的風險。電影裡有太多這樣的故事了，某人因為掌握另一方想要保密的資訊，所以陷入危險處境。每次看到這類情節，我總會坐在觀眾席上納悶著：這個身處險境的人為何不告訴記者，然後把所有事件公諸於世？一旦被媒體報導，至少他就安全了，因為祕密早已公開，而此時焦點已轉移到壞人身上。我一直覺得那樣的策略是可行的。然而，二〇〇一年五月，兩家權威雜誌相隔六天刊登了那兩篇報導後，並沒有得到什麼好的。基於我也無從得知的原因，記者似乎不瞭解這起事件的嚴重性。這幾年來，曾經有好幾結果。

個不同刊物的記者與麥可。歐克蘭接洽，表明有興趣追蹤這事件，但大部分時候，他們就只是向歐克蘭伸手索討資料。麥可在二○○三年離開新聞界，此後仍繼續推動其他記者跟進這則新聞。任何一個有實力的金融記者，都應該有能力以現有的公開資訊為基礎，進而執行自己的調查工作。至於能不能找到新聞線索或者能夠讓編輯為之興奮的新爆點，則是未知數。

二○○五年年底，有一位來自對沖基金專業雜誌《絕對報酬》（Absolute Return）的記者，手上持有整份我在二○○五年向證管會提交的資料。這家雜誌社背後的公司後來也收購了《MARHedge》雜誌所屬的公司。弔詭的是，麥可離開《MARHedge》後，就去了這家母公司，也就是「機構投資者」（Institutional Investor）。麥可從來沒有把資料交出去，他也不願意向這個記者詢問資料來源。除了我，所有人的身分都應保密，這是小組共識。那個記者不可能知道麥可和我的合作關係，而麥可也不想對他洩露任何線索。

這個記者主動找上麥可，因為最早那一篇馬多夫的報導是麥可寫的，他正在針對這個事件思索新的角度。「他想尋找新的切入點，」麥可告訴我，「他想寫另一篇報導，但需要一些東西讓這篇報導更有新聞價值。他說檢舉資料裡的許多事情都已經被報導過了，即使有一些新的資料，卻沒有什麼驚喜。我們還有什麼東西可以給他們的？」那個記者跟麥可說，馬多夫管理一大筆資金，這早已不是新聞，雖然那份資料裡的紅旗警訊比歐克蘭五年前寫的報導更為詳盡，但大部分都已經被報導過了。

有時候我搞不懂這些人到底活在哪一個世界裡，沒有人想要獲得普立茲獎嗎？

我們認真討論還有什麼新聞點，可以讓記者覺得這新聞值得報導。我們聽到一個傳聞，說證管會根據我們的檢舉而展開了非正式調查工作，這確實只是傳聞，而我也忘了消息來源。這當然還遠比不上正式調查，但至少比什麼都不做稍好一點。最後，麥可對那位記者說：「有人告訴我，但我不能透露消息來源，說證管會已經展開非正式調查。如果你可以找到哪個人來確認這說法，或許就是個不錯的新聞。」

證管會當然不願意確認這個說法。少了這個新聞點，該名記者只好轉而尋找對沖基金雜誌更切身相關的新聞。

此時，這個案子的調查工作中所發生的任何事情，都不可能再讓我感到驚奇或失望了。歐克蘭和《巴隆》記者艾琳·阿韋德蘭早在二〇〇一年就完成了他們的任務——揭發馬多夫的計畫。我瞭解這些記者們現在的想法：如果沒有人因為那些報導而被激怒，那就必須找到更強大的彈藥，馬多夫這新聞才值得做。對我和我的團隊而言再清楚不過的東西，在媒體眼裡卻是如此複雜難懂。

帕特·伯恩斯勸我不要放棄媒體。「公諸於世，消滅這傢伙，」他說，「如果投資人讀到這則新聞，他就會崩潰，最後以監禁收場。只要他一進監獄，你就安全了。」

帕特擅長安排人事關係，整個金融業裡有許多他的熟人，而且他樂於為人牽線，以創造共

同利益。他不僅鼓勵我向世人公開這個事件，還把我介紹給他非常敬仰的《華爾街日報》調查記者約翰·韋爾克（John Wilke）。「就是他了，」他說，「找他就對了。」

帕特·伯恩斯先幫我聯絡韋爾克。為了合作，我傳了一頁備忘錄給他，為《華爾街日報》提出一個由三大部分組成的報導建議，他們可以強調「這是自從一九九八年八月至十月長期資本管理公司倒閉以來，最大宗的對沖基金崩潰事件。而且，這起案件將可能引發數千億美元賣壓，因此投資者所承受的損失將近似於標準普爾五○○指數最大的公司通用電器（市值為三千七百三十億美元）突然垮掉。」我在辦公室裡忙到深夜，寫這段文字時，似乎可以感受到內心的希望火光再次被點燃了。為了讓韋爾克瞭解這新聞有多重要，我準備的資料裡盡可能涵蓋所有我能夠想到的東西。「因此，」我寫道，心裡完全相信這一切為真，「這事件遠遠大於安隆公司與世界通訊弊案，而且將會是那場近乎導致世界金融系統性崩潰的長期資本管理公司事件以來，最大的金融新聞。」

有哪個記者能夠抗拒這樣的高調敘述？

我向帕特指出，這份資料裡有三個部分。第一部分是建議記者「採訪華爾街的資深股票衍生性商品專家，請他們聊聊對馬多夫策略的看法⋯⋯緊接下來的，就是一場地震。」第二部份，在於完整追蹤第一部份的報導所導致的帝國崩解。第三部份則聚焦於證管會的徹底無能，包括《證券交易法》第二十一A（e）條款中的獎勵金計畫在過去七十一年來只

213　　Chapter 6　孤立無援的告密者

向告密者支付過兩次獎勵金，而且該計畫僅針對內線交易相關案件檢舉提供獎賞。一般證券詐欺案的檢舉並不在獎勵金計畫的適用範圍內……獎勵金計畫的缺失助長了小型詐騙行為，更促使這些罪行演變成巨大騙局。」

帕特與韋爾克見面那天即寫了電郵給我：「這位記者經驗豐富，而且他知道我們正在獵捕一頭大象。如果他能夠一擊中的，這則新聞就是他的戰利品。不過，《華爾街日報》一向謹慎……」

帕特說韋爾克對這則新聞感興趣，他想要親自跟我聊聊。

「我是資深調查記者。」第一次見面時，約翰‧韋爾克就向我表明。他語調謙恭，展現專業氣質，並且透露出少許多疑的態度。「我不像大多數記者那樣每天擠出一些新聞。我專做深度報導，有時候一個新聞會用上幾個月的時間。如果你很急切要做這件事，我或許不是你該找的人。」

「不過，只要我出擊，這則新聞大概就會登上頭條。」我後來得知，約翰‧韋爾克是報界數一數二的調查記者。他報導過的新聞主題包括「反托拉斯法」案件、國會裡的違法亂紀、中國的維他命產業，以及金融業內的貪腐案。他的報導會把人送進監獄。第一次見面後，我開始關注他的作品，發現他的名字經常出現在《華爾街日報》頭版。我還因此給他取了外號「頭版韋爾克」，他很喜歡這稱號。

帕特・伯恩斯說得沒錯，韋爾克顯然是最適合的記者。他在金融業裡擁有可靠的線人，可以執行必要的背景調查；再者，他知道買權和賣權的差別，並且與執法人員也有聯繫管道，他們會根據他的報導採取行動；再者，他常駐華盛頓特區而非紐約。最後一點讓我稍微安心。我在軍中學會掩飾攻擊主力的方位，如果這則新聞的第一砲來自華盛頓派駐記者，但願馬多夫的目光會轉向南方，而不會想到報導源頭就在北方的波士頓。於是我把所有資料都傳給他。

我們經常通話，他終於決定追蹤這則新聞。約翰並沒有承諾一定會寫這篇報導，但他確實清楚表明會展開調查，然後再根據事實進行下一步。最後，我到華盛頓參加「納稅人防弊」組織的研討會時，溜出去與他祕密見面。當然，我們去了當地的酒吧。

我們在酒吧一角坐了數個小時。韋爾克提出所有切中要點的問題，也就是那些證管會沒有問的問題：涉及誰？你怎麼知道的？你從哪裡找來這些資料？你跟誰談過？誰、什麼事、何時、哪裡以及多少？（尤其是「多少」）最後的結果，正如我寫給小組的信：「他現在忙著處理一則關於大型共同基金家族詐騙的頭條新聞，其中涉及一個健身操教練（聽起來像是教練和騙子有一腿，有夠刺激的）。那個新聞出來後，接下來就輪到伯尼登場了。」

我繼續寫道，根據我和韋爾克的討論：「這篇報導不應該只是把歐克蘭在《MARHedge》的報導以及《巴隆》的文章再拿出來炒冷飯，那兩篇報導根本無法撼動馬多夫。韋爾克要深掘，實實在在地深入挖掘，而且看來他們會調查馬多夫四十年來的全盤事業，尋找汙點。這可

能要花上好幾週。」

即使現在站在我面前的是手裡拿著足球的露西，我仍然會像查理·布朗那樣[2]，全然相信

下一個登場的就是伯尼，韋爾克如此告訴我。

我們終於可以打倒伯納·馬多夫了。

■ 證管會誤判局勢

當時我們還無法確認證管會決定調查馬多夫的傳聞。我向歐克蘭說我聽到相關傳聞，但所有人包括艾德·馬尼昂和麥可·加里泰都沒有提供我們更進一步的訊息。關於證管會內部發生的事，該機構總監察長大衛·科茲在二〇〇九年九月發布的報告，確認多項疑慮以及我最害怕的事。加里泰已經把我提交的資料轉送出去，並且說明這是他所見過最完整的資料彙整，在波士頓辦公室眼中我是「可信」的；然而，紐約辦公室卻輕視我以及我的檢舉資料。從事後證管會總檢察長那份長達四百五十七頁的報告看來，梅根·張的團隊如果被放到偵探遊戲裡，即使知道所有答案，也是連一局都贏不了，他們在這個案子裡的表現就是如此。例如我插下的紅旗

2　譯註：這是《花生》漫畫裡的經典橋段，露西（Lucy）手裡拿著美式足球，慫恿著查理·布朗（Charlie Brown）踢球，但是每次當他快踢到時，露西就把球拿走，樂此不疲。

當中，唯一引起強制執行處助理處長多莉亞‧巴亨海默注意的是馬多夫穩定的利潤。她向科茲表示：「我嘗試推論他到底在做什麼，所以我猜測，這是不是一起會計弊案？是否又是『餅乾罐儲備』[3]？他是否擁有其他資金來源？他還有其他帳戶，我們可以從帳戶紀錄，看他採用什麼方式創造這麼穩定的利潤。這是我所疑惑的。」

你又再次看到，你繳交的稅金都是怎麼用的。

巴亨海默把資料交給強制執行處的律師西蒙娜‧舒赫。她在這個領域的經驗比巴亨海默更少，事實上，這是舒赫第一次帶領調查工作。她從未接觸過龐氏騙局，更不知道該怎麼做。我想他們把這個案子當成是她的「在職培訓」，讓她準備好迎接未來真正的大案子。巴亨海默向總監察長表示，她不相信我，因為我不是馬多夫的員工，也不是他的投資人。她說，馬可波羅「不是雇員，而且就我所知，並沒有從馬多夫那裡得到任何資訊」。換言之，馬多夫沒有向我表明他正在操作龐氏騙局。至於我在報告中所列舉的所有紅旗，她認為那僅是「推論」，而且「我們無法以此提出訴訟……我們必須檢查以便證實這些說法」。

這是強制執行處助理處長的說明。她到底以為強制執行的意思是什麼？

3　譯註：企業做假帳的一種手段，在營運理想的會計年度將部分資金儲備起來，以彌補未來營運不佳時的虧損，製造財務穩定的假象。

如巴亨海默的解釋：「事情還沒崩解前，要挖掘證據來證明其中有些東西不對勁是非常困難的事。」

如果你對她們的說法感到疑惑，我可以直接摘錄總監察長的報告。

張聲稱她對我的控訴有所質疑，原因在於「當時與他接洽後，我認為技術上而言，他並不是告密者，因為她說的不是內幕情報，所以我當時如此區分」。

總監察長的報告還確認了一件事：張不願意接受我的幫助，其中有個原因是她不喜歡我。

西蒙娜‧舒赫對大衛‧科茲說，她不知道張為何討厭我。當她被問及張拒絕與我見面的原因時，她說：「我不知道她的理由是什麼。就整體印象來說，她對他確實有所保留，但我不知道她拒絕與他見面的原因何在。」舒赫後來再補充，「我記得曾聽她說，她覺得他瞧不起證管會。」

可以確定一點，該辦公室沒有把我提交的資料放在眼裡，有個原因是他們認為我追查馬多夫的動機是為了那一大筆獎勵金。巴亨海默如此向總監察長大衛‧科茲形容我：「馬多夫的競爭對手，而且被指責無法創造出與馬多夫相當的報酬，因此他的目的是獎勵金。」她可能從我過去的公開證詞裡得到這些消息。她補充說：「如果某個人一開始就先提及這事對他有什麼好處，我會先對他有所防備。」

她說得沒錯，儘管她沒有提及，我在提交的資料中有說明，我認為馬多夫正在操作一場龐氏騙局，所以我知道不會得到任何獎金。但情況也有可能是這些人不夠聰明，無法讀懂我的訊

息，於是把問題都推到報信者身上。證管會調查單位的第四位成員是彼得‧拉姆（Peter Lamoure），他跟張站在同一陣線。「簡言之，」他在一封電子郵件裡寫道，「他所說的跟我們過去聽到的指控沒有不同。告密者的目的是揭發他所知的弊案以賺取金錢。我認為他只是旁敲側擊，不像我們詳細理解馬多夫的運作，而我們當時的理解而言」。

西蒙娜‧舒赫後來也承認，該辦公室人員對我的主張有所懷疑，因為馬多夫「不符合龐氏騙局操作者的形象」，至少就我們當時的理解而言」。如果有人想要成功操作一場龐氏騙局，他首要必備的條件就是看起來不像在操作騙局。我甚至不知道所謂「龐氏騙局操作者的形象」該是什麼樣子。

問題是，證管會的調查人員當中有太多律師，他們期待我提供法律證據，也就是把一個人送進監獄的最低標準。數學證據當然比法律證據擁有更高層次的效力。在某個司法案件裡，兩位陪審員即使聽取完全相同的證詞，往往也會得出兩個不同的裁斷；但是數學只有一個正確答案。無論是兩個人或二十萬人同時解答一道數學題，永遠都只有一個正確答案。那是絕對答案，即使是歷史上最偉大的律師也無法改變這一點，這不同於判定物件是否契合，或尋找「是」的法律定義之類的問題。就數學等式來說，永遠只有一個答案。例如某人聲稱他正在進行三百億美元的選擇權交易，但是該選擇權只有價值十億美元的合約存在於市場。這種情況的答案是：不可能。這在數學上不成立。僅僅這樣一支紅旗即足以構成證據，促使證管會對馬多

夫啟動全面調查。而這類證據還不只一個。可轉換價差套利策略就定義而言，不可能創造馬多夫所宣稱的報酬。他的一籃子股票必須與進行股票買賣的交易所之間呈現合理的數學關聯性，事實上卻沒有。這與證管會喜不喜歡我無關。梅根·張與她的團隊就是沒有能力理解這一切。

我對實際的調查行動瞭解不多，只知道根據聯邦調查局的消息，馬多夫在十七樓操作對沖基金，而他的證券經紀經銷業務在同一棟的十八樓與十九樓，證管會的小隊去了錯誤的樓層。某位聯邦調查局探員告訴我：「他們調查了兩年，甚至沒有發現十七樓的存在，你看他們到底有多笨。你真的不該再把其他案件交給他們。你的工作品質遠遠超越證管會的能力。從現在開始，你如果有任何案子，儘管打電話給我們。」讀了所有我提交的資料後，證管會正式將馬多夫的證券經紀銷公司列為「初步調查案件」，以確認他是否違反政府法規，用投資顧問服務的形式經營對沖基金。

張的團隊似乎知會了馬多夫，表明證管會已展開調查，並且打算向他以及那些「把資金交給他操作的基金經理們提問。然而，馬多夫眼中的證管會原來比我所想的還要無能。二○○五年十二月，馬多夫與費爾菲爾德格林威治集團風險長阿米特·維傑瓦吉亞（Amit Vijayvergiya），以及法務長馬克·麥齊飛（Mark McKeefrey）通過簡短的電話。馬多夫在電話中提出警訊：「第一件事，當然，這一通電話不存在。」接著，他提醒維傑瓦吉亞千萬別表現出焦慮：「別讓他們以為你正在擔心什麼事。你不會有事的，（只要）表現得跟平常一樣。」

根據對話紀錄，馬多夫向維傑瓦吉亞表示，證管會只是在「旁敲側擊」，而應付問題的最佳方法就是閃躲。「你不需要精確回應，因為⋯⋯沒有人會在意。」在那次對話裡，針對如何應付調查員，馬多夫給了他們一些建議：「那些傢伙會給你丟出不計其數的問題，有時我們會盯著他們看，然後笑著說道：『你們是要寫書嗎？』」

馬多夫教維傑瓦吉亞如何回答他預料證管會將提出的問題，主要在於如何交代費爾菲爾德格林威治公司與馬多夫的關係。「聽好，以你的立場，你必須說，馬多夫在業界四十五年了，他執行整個產業裡大部分的訂單，也是有名的經紀商。『我們認定他所做的都沒問題』。」從這個對話，可以看出維傑瓦吉亞如何回答馬多夫真正在做的事幾乎一無所知，他只是中間人，把客戶的錢交到馬多夫手上，再把馬多夫給予的報酬分配給客戶。所以他必須被告知他們的關係是如何以合法方式運作的。例如維傑瓦吉亞問馬多夫：如果這是真實的基金，他怎麼能確定客戶將得到與他們投入的資金成比例的利潤？馬多夫說他只需要回答：那是馬多夫告訴他的，因此不會有錯。接著馬多夫試圖消除他的疑慮：「你知道嗎？面對那些傢伙，不要表現得太精明，因為根本不需要。你本來就不該知道那些事，如果亂說就會說錯，或者說，你不應該回答那些問題。」

馬多夫繼續向維傑瓦吉亞保證，表示沒有什麼好擔心的，而且證管會就是一個沒有作為的機構。「百分之五十的市場與對沖基金的操作早已跟以往不同。你知道眼前都是這樣的基金，你也知道市場的樣貌正在改變，而證管會根本就搞不懂這一切是怎麼回事，他們總是想到最壞

的情況，當然，這是他們的職責。」

最後，他做出十分精確卻語帶嘲弄的結論：「這些傢伙在證管會工作五年後，就會到某家對沖基金當法遵經理。」他說，每一次證管會調查員到他的辦公室時，總會順便要一張求職申請表，所以他對這種情況很瞭解。

求助無門

別忘了，我當時並不知道我的資料提交開啟了證管會的調查工作，所以我也不知道馬多夫在二〇〇六年五月十九日自願出庭作證，而且沒有委任代表律師。這是馬多夫典型的虛張聲勢。一般人會認為，如果某個人試圖隱瞞什麼事，一定會帶著律師同行。不少人認為，馬多夫成功讓詐騙計畫維持如此長的時間而不被揭發，他必定是個天才。我倒是想起一個關於兩個獵人被一頭熊困住的故事。獵人甲對獵人乙說：「不要動，你不能跑得比熊快。靜靜站著別動，牠可能會走開。」

獵人乙看了他一眼，然後開始卯足全力地跑。「別跑！」獵人甲大喊，「你跑不贏牠的。」

獵人乙再加快速度，然後轉過頭來對甲喊道：「我跑贏你就好了！」

這就是伯納・馬多夫面臨的挑戰。他不需要成為天才，只要比證管會聰明就行了。總監察長如此總結他與馬多夫的面談：「馬多夫作證時，對一些重要的問題含糊其詞，給出與之前陳

述相互矛盾的答案，他所提供的資訊甚至可能用來揭發他正在操作的龐氏騙局。然而，強制執行處的職員並沒有跟進那些跟馬多夫騙局有關的資訊。」

馬多夫很聰明，他當然知道任何智力正常的人都能輕易去查證他的謊言，一旦他們著手檢查，他就完蛋了。他有好幾個陳述，只要一通電話就能確認真偽。但沒有人嘗試去驗證他的說詞。他事後承認：「那一刻我以為就要完蛋了，一切都結束了。」他的確很幸運，但對於接下來那兩年半的投資人來說，則是大不幸。「我很訝異，」他沒料到自己沒被逮捕，「撐過了這一切，我總算還有好運氣。」

一年多之後，也就是二〇〇七年十一月，證管會強制執行處正式結束調查。他們的報告確認了馬多夫說謊，或如他們所描述的，他對檢驗人員「未充分揭露對沖基金帳戶裡那些交易的特性，或此類帳戶的數量」。儘管如此，報告總結卻是：「調查人員沒有查獲任何詐欺證據。」

然而，人員發現伯納．馬多夫為某些「對沖基金、機構投資者，以及高淨值資產人士提供投資顧問服務，因未實行登記而違反《顧問法》。人員也發現，費爾菲爾德格林威治集團對投資者的事實披露，未充分說明馬多夫的顧問身分，僅僅將馬多夫描述為費爾菲爾德格林威治集團帳戶的執行經紀商。與證管會人員進行討論後，馬多夫以投資顧問身分向證管會登記，而費爾菲爾德格林威治集團則修訂對投資人的披露聲明書，以表明馬多夫的顧問角色。」

「我們建議終止這項調查，因為馬多夫和費爾菲爾德格林威治集團皆自願糾正被揭露的違

規事項，而且所涉及違規事項的嚴重性並不足以發出強制執行令。」

梅根‧張在她的二〇〇七年績效評估報告裡，還特別提及這一次調查工作：「在馬多夫案，我們調查一個專精於對沖基金的產業管理服務，這個服務由證券經紀經銷商所提供，而且未登記為投資顧問。調查結束後，我們的人員、投資管理部門，以及馬多夫法律顧問共同展開討論。我們也單獨與馬多夫最大的對沖基金客戶討論。這一連串討論的結果是，馬多夫的公司向證管會登記為投資顧問，而他的對沖基金客戶則修訂他們的揭露聲明書。」

真正讓我發瘋的是，證管會發現馬多夫多次向調查人員做出不實陳述，而向聯邦官員做出不實陳述可能被懲處最高五年（極少實行）徒刑；然而，他們並沒有將他提交司法部以進行刑事起訴。

證管會顯然有雙重標準，他們只挑大公司的微小違規行為進行起訴，而小公司只要輕微觸犯法規就可能受到停業處分。受過訓練的舞弊稽核師一旦察覺對方撒謊，就會立即擴大調查。那是一個訊號，提示你更深入挖掘並且加強調查力道，只要抓到他們說謊，你就能成功讓他們處在倉皇與不安的狀態裡。我們都以為證管會的強制執行律師至少應該知道做出不實陳述是一項刑事罪，而且有勇氣站在華爾街強人的對立面，藉此對業界傳達具威懾性的訊息，表明不容許此類行為。

我常講一個跟證管會有關的笑話，有時候會因此惹來麻煩。我說，證管會男女職員的差別，在於男職員能數到二十一──但只有在他脫下褲子時才能做到。這笑話往往會冒犯女性，

直到我補充：「前提是他必須找得到，遺憾的是，證管會裡沒有人能真的找到。他們就是愚笨到這種程度。」

證管會的人都知道我的身分。我後來得知，他們根本毫不避諱地在內部電郵，而且是可被多人讀取的電郵裡直接提及我的名字，而這正是我一直以來極力避免的事。

在這可疑的調查進行期間，我定期與《華爾街日報》的約翰·韋爾克聯絡。十二月二十七日《華爾街日報》頭版刊登他的調查報導，講述赫赫有名的共同基金億萬富翁馬里歐·嘉百利（Mario Gabelli）設立假公司作為掩護，向美國聯邦通信委員會（Federal Communications Commission，FCC）投標潛在價值達數億美元的行動通訊頻寬執照。這是一起由告密者檢舉的《反虛假申報法》案件，而嘉百利與他的合夥人最終同意支付一·三億美元罰款。

不過，當我讀到這則新聞時，想的卻是韋爾克即將開始處理我們的報導。我甚至寫了一封電郵給小組成員，提醒他們韋爾克報導的嘉百利案，並且告訴他們：「他將在一月著手處理馬多夫的案子，但我不知道他需要多長的時間。嘉百利的新聞花了他一些時間，而我們這一篇也會這樣。」

一月底，約翰和我約好二月中在波士頓見面。我為了這次會面，把所有的資料都複製了一份。除此之外，我還建議他如何跟進馬多夫的最新消息。我推薦他與另外五個人談話，分別是法蘭克、奈爾、麥可、艾琳·阿韋德蘭，以及麥特·莫蘭（Matt Moran），即芝加哥選擇權交

易所的行銷副總裁。接著，我提供了一份列有金融業裡四十七位衍生性商品專家的名單，其中包括我的朋友，諾斯菲爾德資訊服務公司的創辦者丹・迪巴托羅密歐，他是第一位檢查我的數學演算後，認同馬多夫的報酬不可能來自市場的人。名單裡也有梅根・張，以及波士頓高盛執行董事丹尼爾・賀蘭三世（Daniel E. Holland III）。我希望他有機會與賀蘭聊聊，因為「高盛是最大的股票衍生性商品交易者之一，如果它沒有處理馬多夫的訂單流量，或在市場看見他的操作痕跡，那就表示有問題。」另一位是花旗銀行的里昂・格羅斯，「我在二○○五年九月認識他，當時他坦率地對我說：『我無法相信馬多夫竟然還沒受到證管會的停業處分。怎麼會有人投資那種愚蠢的策略？這東西甚至不可能創造任何正數的報酬。』」

名單裡的人我都認識，但除了丹・迪巴托羅密歐，幾乎沒有人知道我正在進行調查工作。我猜想名單中半數的人甚至不知道馬多夫正在營運對沖基金。他們都是衍生性商品專家，只要韋爾克提出適當的問題，他們就會說明馬多夫不可能利用他所宣稱的策略賺取這種報酬。可惜的是，名單裡有多位大公司現職人員，這些公司內部都有法務部門，除非向公司報告並得到許可，否則任何員工不得向外界如證管會或媒體發言。公司內部的律師當然不可能允許這種可能挑戰穩定現狀的發言，他們會擔心這些訊息可能有誤，而且引發後續麻煩的訴訟。

專家名單裡，也有好幾個人確實知道馬多夫是騙子，如果證管會打電話到他們的公司要求面談，他們會非常樂於配合，而他們的供詞將會擊倒馬多夫。找他們談話並不需要事先得到法

律許可。遺憾的是，證管會並沒有訓練調查員向機構外的獨立第三方證人尋求協助。證管會職員從來就沒有撥過電話給任何一位我所列出的證人，甚至也沒有興趣向我索取這份列出四十七位證人的完整名單，即使我曾經向他們提過。證管會職員沒有被訓練成為舞弊稽核師，他們甚至連打電話給證人的能力也沒有。

我為約翰‧韋爾克建議了兩組問題，可以用來向每一位受訪者提問。如果採訪對象表示不知道馬多夫所採用的策略，那麼他講解了這套策略後，應該提出這道問題：如果有一位對沖基金經理採取剛剛講述的那一套策略，操作超過兩百億美元的資金，而你卻沒有聽過，這有可能發生嗎？這個「可轉換價差套利」策略是否可能賺取十六％的年均報酬率，而且十四年來只有七個月出現虧損？如果受訪者聽說過馬多夫的事，那麼我建議的問題則包括：你是否知道馬多夫透過誰進行場外的OEX指數選擇權交易？在你進行交易的市場裡，是否曾經見過馬多夫的操作足跡？你認為馬多夫的績效數字有多少真實性？你是否聽聞過任何馬多夫在市場下跌前套現的故事？如果有，你認為他為什麼能夠在市場下跌前搶先一步賣出股票？

在數字的世界裡，幾道銳利的問題就足以確認何者為真。如果韋爾克向名單裡的其中幾個人提出這些問題，則受訪者心裡對我們指控馬多夫的所有疑慮將當場化解。正如我曾經對證管會說的，把馬多夫帶到我面前，然後給我五分鐘，我就可以把他送進監獄。諷刺的是，Integral投資管理公司的對沖基金詐欺案被揭發五年後，在同一個月份進入審判程序。我對那

個案子完全不感到意外。好幾年前，法蘭克·凱西曾經把我創造的產品竭力推銷給芝加哥藝術博物館，而博物館館長展現高度興趣。當時他們向法蘭克透露，該博物館大量投資什一項表現非常理想的 Integral 衍生性商品基金，因此法蘭克借來了 Integral 的簡報讓我看看。但是我看了之後卻完全不知道他們在搞什麼東西。就跟馬多夫一樣，他們的策略根本不合理。法蘭克和我打電話給 Integral 的經理，聲稱我們有投資意願。我們提出七個問題，而他用了七個全然錯誤的答案回應，顯示這確實是騙局。Integral 連選擇權最基本的知識都不懂，他們的基金就是一個龐氏騙局，只是規模遠遠小於馬多夫。然而，我們當時被困在馬多夫案的泥淖裡，無力再開打另一條戰線。該公司創辦人康萊德·西格斯（Conrad Seghers）被判違反《證券法》的反詐欺條款，禁止涉入投資產業。

這是一件只需在電話裡提出七個問題就能得知的事。

韋爾克忙於另一項重大政治新聞報導，以及中國維他命製造商的價格壟斷案，因此二月在波士頓的會面只好作罷。當年四月，他踢爆眾議院議員阿蘭·莫羅漢（Alan Mollohan）的醜聞；根據《華爾街日報》報導，莫羅漢在其西維吉尼亞州選區裡設立了好幾個非營利組織，然後協助那些組織取得數百萬美元的國會撥款，同時他在四年內把為數五十萬美元的個人資金增值至六百萬美元。這則新聞刊登時，我傳了一份給我的小組，並向他們解釋：「《華爾街日報》資深調查記者約翰·韋爾克在週五報導了這個頭版新聞，這就是他遲遲無法到波士頓的原因。」

他說他會在這週結束前或下週趕來一趟，而他的下一個大新聞就是馬多夫案。約翰最近密集處理降膽固醇藥立普妥（Lipitor）的毒品醜聞報導，不過那只是跟進調查的後續報導。」

「約翰正在處理一個可能於下週刊登在《華爾街日報》的醜聞，之後他就會著手馬多夫案。」

與約翰・韋爾克對話時，我可以感受到他的熱忱。坦白說，我也有點著急了。只要這篇報導刊登出來，我就不再處於險境，當業界最優秀的調查記者說他正在處理你的新聞時，你沒有任何理由懷疑他。

他說五月或六月會過來波士頓一趟，此時我卻開始擔憂，難道馬多夫真的如此神通廣大，已經把手伸進《華爾街日報》編輯部？如果韋爾克在六個月前直接拒絕報導，我還可以接受，但他並沒有這麼做。他確實積極追查，而且一再明確地表示他打算追查這個案子。

等待的同時，麥可・歐克蘭把握機會遊說一位他認識的《紐約時報》記者去追查馬多夫和其他幾個可能的新聞。歐克蘭已經不是《MARHedge》雜誌記者，他加入了全球出版商與會議顧問公司「機構投資者」，成為另類投資（alternative investment）會議的負責人。麥可向這位《紐約時報》記者提及馬多夫時，她興趣缺缺。她閱讀了有關馬多夫的故事，提出幾道相關的問題。但是麥可每一次提起，她總是像韋爾克一樣表示她正趕著另一篇報導，或正忙於其他任務，或任何一個理由，總之就是沒有時間調查馬多夫。

那一年六月，《巴隆》雜誌金融作家兼電視喜劇演員本‧斯泰因（Ben Stein）受邀在波士頓證券分析師協會的年度晚宴上發表專題演講。我一直以來都很欣賞他，也覺得他比金融圈裡的記者都聰明得多。當晚他穿著一身好看的西裝搭配黃色運動鞋在會場現身時，我更崇敬他了。我在餐前酒會時，向他自我介紹，說明我正在調查一些證券詐欺案，而且已揭發價值數十億美元的弊案。他相當感興趣，於是我們交換了電郵地址。儘管我當時沒有提及馬多夫，但我心想：萬一《華爾街日報》沒有結果，他就是另一個理想的人選。他擁有屬於自己的演講台，而且他的古怪反而可加強力道，讓人們更認真看待這事件。

隔天我寫了電郵給他，他也回應了。我隨後再寫另一封，但仍然沒有提起馬多夫。這一次他沒有回覆，後來我也沒再收到他的訊息。我確定他完全不知道自己差一點就成了馬多夫醜聞的報導者，差一點就能拯救無數投資人多達數十億美元的資產。

儘管本‧斯泰因沒有興趣，但我故意把我們簡短的交流誇大成近乎臨終承諾，並寫了一封電郵給約翰‧韋爾克，對他說：「如果你們不想做，《巴隆》的本‧斯泰因說他們想要接過去。」

我馬上就收到回覆了。《華爾街日報》當然想做，韋爾克這麼寫道。於是我們又約定了一個日期，他將會到波士頓來，然後開始進行這個案子的報導。

約翰‧韋爾克和我就這樣持續繞著圈圈。他總是差一點就要開始啟動我們的計畫，然後就

被某件事耽擱下來。到了十一月，我為組員更新資訊，我當時的電郵裡還流露著期待和樂觀：

「記者約翰‧韋爾克因為忙著處理《華爾街日報》那些關於國會貪腐的頭版新聞，一時還無法

開始馬多夫的案子。他揭發的那三個國會議員（兩個共和黨和一個民主黨議員），全都正在接

受聯邦調查局調查。他和我討論了另一個我交給他的大新聞，那是他在十二月的工作。約翰告訴

我，他的編輯讀過我對馬多夫的分析，而且非常、非常期盼著他們即將在一月展開的調查。

「他說，他的編輯認為，隨著民主黨執政，將會加強對對沖基金的監管，於是他們批准了

約翰在一月進行調查。我想，我們再等等，看結果會怎麼樣。我會讓大家知道最新的狀況。這

傢伙做的都是最厲害的貪腐新聞，不過他做的調查都必須依照他的時程安排。」

我還是與約翰保持聯絡。我所謂的另一個新聞，是我正在調查的其中一個案子，但後來我

們一致認同把這新聞延後至進入訴訟程序時再報導。我突然發現他對於追查馬多夫案的興趣開

始冷卻下來。出了一些事，但我無法知道是怎麼回事。於是，他第一次提及他需要「一個新的

角度」，也就是一些有別於過去已報導過的東西」。我在二〇〇七年二月寫給小組的電郵裡坦

言：「《華爾街日報》的約翰‧韋爾克讓人大失所望。他們顯然是我們的錯誤選擇。馬多夫案

最終將會爆開，然後每個人都會說：『我早就跟你說過了。』當第一個有關馬多夫的新聞出現

時，別猶豫，買進每個人的五％價外賣權。我猜想他將會是對沖基金界的安隆。」

我不知道我是失望還是困惑，但更強烈的感受是恐懼。我從來沒有懷疑過約翰‧韋爾克的

正直與責任感。我們交談太多次了，以致我相信他確實想要保持關係，只是《華爾街日報》內部必定有某些事（或某些人）阻止他進行報導。如果他對這個案子不感興趣，大可用任何理由說他不想做。但他從來沒這麼做。那一天他不斷說著這則新聞需要新的報導角度之類的，而在那次對話前，他從來沒透露任何跡象表明這件事正面臨阻礙。他總會說下週或下個月就會著手處理。我唯一能做的假設，就是他的其中一位編輯，也可能是道瓊公司的律師，阻止他繼續追查這個案子。至少在我心裡，我相信《華爾街日報》的某個高層認為調查馬多夫是一件過於危險的事。

這麼久以來，一再困擾我的問題是：為什麼？一份以報導金融世界為目的而存在的報紙，有一天收到一份據稱為華爾街歷史上最大型詐欺案的詳盡資料，為什麼卻沒有人至少進行一次粗略的調查？打三通電話或兩通電話，僅僅這樣就能夠確認我不是個隨便來搗亂的瘋子。我的指控完全以事實為依據。這是一件只需要半個小時就能確認的事。可是韋爾克花了超過一年的時間，卻終究無法實現他的承諾。當然，可能馬多夫跟報社裡的人有特殊關係，因此能夠說服他們相信這件事並沒有報導價值。我還想到另一件更可怕的事，我原來就對於證管會是否已洩露我的身分有所憂慮，目前在《華爾街日報》內部擋下這篇報導的人，會不會早已把名字告訴馬多夫？

我並沒有責怪約翰‧韋爾克。約翰確實是個優秀的記者，可謂報界王牌。我甚至也沒有責

怪《華爾街日報》，馬多夫騙局崩潰後，我再次將這個早在三年前，或早在馬多夫繼續騙取無數錢財之前就該報導的案子，再次交給《華爾街日報》。我一直都不知道當時《華爾街日報》沒有報導的原因。

我不時跟約翰通話討論其他案子，而我們總是小心翼翼地避開馬多夫的話題。其他案子的調查讓我處於極度忙碌的狀態，約翰對我來說非常重要，而他也意識到我對他而言是可靠的重大新聞來源。我們聊著我正在處理的案子，兩人終究沒再提及馬多夫。帕特‧伯恩斯完全信任他，我也是。非常不幸的，後來發生了一件可怕的事，二○○八年十月，約翰被診斷出惡性胰腺癌，於二○○九年五月病逝。

確定《華爾街日報》不會調查馬多夫後，我就再也不知道該往哪裡尋求管道了。政府蓄意對馬多夫視而不見，因此我們嘗試把這個案子帶入公眾視野，如今連這個計畫也失敗了。我為了這件事花費太多年的時間，如今我終於開始思考：馬多夫難道是無可撼動的嗎？他強大到無人能擊垮嗎？原因不僅在於他坐擁無數財富，人脈觸及業界最重要的大人物，且能夠在金融圈裡叱吒風雲；他如此無可撼動，因為他是金融業的支柱。如果他是騙子，這個領域所有人一直以來相信的東西將被動搖。馬多夫是最終極的核心人物，我則是惹人厭的外來者。我只是一個來自波士頓的無名分析師。對圈內人而言，也就是那些私下認識馬多夫，會因為他在餐廳或公開場合跟他們打招呼而感到與有榮焉的人，或者是把自己與客戶的錢投資馬多夫的那些人，要

他們承認馬多夫是騙徒，等於被迫承認他們一直以來所相信的那些事物都是有問題的。可能讓他們感覺更糟的是，如果連這樣一個外地來的寒酸小子，不用五分鐘就揭穿馬多夫騙局，那他們這麼多年來怎麼會沒發現呢？他們也有可能懊惱著，既然自己早就知道真相，為何從來沒有試圖阻止這一切，還眼看著這麼多人失去無數錢財？所以他們希望我消失，唯有如此才能擺脫心裡的不安。不然還能怎麼樣呢？

■ 建立告密者的商業模式

　　案子的進展一再讓人失望，幸好有小組成員的支持讓我能夠繼續走下去。我們在對話裡調侃證管會的無能、嘲笑馬多夫無法再圈入新資金，還開玩笑說，全世界只有我們發現國王沒有穿衣服。

　　因為最後這一次失敗，再加上我當時還進行著十幾宗詐欺案調查，每個案件都牽涉超過十億美元，因此我加強了房子的保全系統。實際上，其中只有少數幾件屬於金融弊案，大部分都是醫療詐欺事件。這是一份非常有趣的工作，我也享受著其中的挑戰。然而，當我轉行成為詐欺調查員之際，卻面臨一個過去未曾料想，也不知道該怎麼解決的根本問題：如何維持生計？在任何一宗《反虛假申報法》的案件解決前，我不會有任何收入。而根據過去案例，我可能要等上好幾年。菲特別支持我，從來都不抱怨，如今我們只依賴她的薪水過活，這讓我感到不

安。我實在想不到該如何從這個事業中賺錢。

沒有人能夠給我建議。雖然也有其他詐欺調查員，但過去並沒有人像我這麼做。例行處理《反虛假申報法》案件的律師事務所，通常會直接跟告密者合作，而告密者按照法令將得到獎勵金作為報酬，法律顧問則從這筆獎金抽成。但我不是告密者。

律師事務所可以聘請顧問並支付顧問費，但是我沒有法律學位，因此無法成為法律顧問。而且一般的做法是由律師事務所主動尋找與聘請顧問，而不是由顧問去接洽事務所。但我還是主動接洽了律師事務所。

律師事務所不能支付佣金給不具律師資格的人，或與其共享利潤。因此我們無法針對任何收益立定分配協議。

這項法令的設立並沒有考慮到我這樣的狀況。整個案件提交的準備工作都由我完成——我發現某個詐欺事件，對此進行研究、徵募告密者、執行自己的調查工作，並且彙整判決所需要的證據。最後，我會把所有資料交給一位律師，引導他完成法律程序，然後收取獎金。

我與好幾位律師討論過，但沒有人能找到方法利用《反虛假申報法》目前的架構。

八月某個晚上，我出席劍橋商會（Cambridge Chamber of Commerce）夏季餐會，這事情開始有了眉目。聚會地點在千禧製藥公司（Millennium Pharmaceuticals），位於麻省理工學院（MIT）附近。只需付五十美元，就可開懷暢飲、享用一流的晚餐，還有機會與全世界最優

秀的人見面。對我而言，這類聚會是擴展人際網絡的絕佳場合，更何況我特別想認識製藥產業的人，因為這個產業充斥著各種詐欺。我從調查工作中發現，一旦與醫療產業相比，華爾街瞬間顯得老實多了。在華爾街，那些行詐老手至少還想維持體面，因而極力隱藏他們的詐騙行徑；然而，那些向美國醫療保險（Medicare）行騙的人，根本就不屑於躲藏。華爾街只盜取你的終生積蓄，但在醫療領域，他們奪走你的生命。原來醫療照護領域裡的「照護」成分稀少得驚人。

製藥產業是個完全以利潤驅動的事業，但讓我驚訝的並不是這一點，真正讓人震驚的是那些公司所創造的牟利手段——就我所發現的案子來說，那些手段是違法的。

我正在處理的好幾個案件都還在調查中，或處於封緘（Under Seal）的機密狀態，這兩者我都不能公開談論。坦白說，我的工作就是要證明某種年銷售額超過十億美元的藥物正在危及美國人和地球公民的性命——這種新藥的危害性在臨床試驗中早已被發現，但製藥公司的經營者即使知道風險存在，卻執意把藥品推進市場。我已經為了這個案子努力了好幾年，卻還沒有取得成果，我希望有一天能夠找到某個關鍵證人，然後將這個案子提交美國司法部。

夏季餐會裡擠滿了人，我留意到一位身材嬌小而富有魅力的女子，正熱切地跟幾個我認識的人說話，於是我也加入了這一小群人裡面。我向她介紹自己，她告訴我，她的名字是佳雅特麗・卡克魯（Gaytri Kachroo）。

我以為自己沒有聽清楚。她微笑著再說一遍：「佳雅特麗・卡克魯。」

「那是什麼意思？」我問。

她回說：「我是佳雅特麗，印度的智慧與知識女神。」

太好了，我想，這真是非比尋常的自我介紹。佳雅特麗・卡克魯是律師，擁有包括哈佛法學院碩士和博士等五個法律學位。她在印度喀什米爾邦（Kashmir）的斯里那加（Srinagar）出生，在戰亂中成長，後來在一九七一年跟隨家人移居加拿大蒙特婁市。我對她說：「我必須誠實告訴妳，我不喜歡律師。」

在好幾家美國和海外小型公司擔任法務長。

「我也不喜歡。」她表示認同。

談話中，我表示正面對一個特殊的問題。我是一個全職的金融詐欺調查員，但我找不到方法從工作中賺錢。我可以找到案件，也有能力執行調查，然後把蒐集的證據交給律師事務所，並在《反虛假申報法》之下提交給政府，最後從賠償金額裡賺取好幾百萬美元。但是有一些律師告訴我，法律不允許律師事務所支付經紀人或介紹人佣金給當初提交案件的人。換言之，他們無法支付我的酬勞。

總之，我必須創造一種新的商業模式，才能夠以揭發詐欺案維生。

佳雅特麗的回應直截了當。「他們根本不知道自己在說什麼，」她說，「大多數律師有那樣的想法，因為他們接受的教育都是過去的判例，不是以未來作為思考的出發點。你正在做的事

非常棒。你正在開啟新的模式，而且你做的案件可能形成新的判例。」她想了一下，然後點點頭，「我覺得稍微思考一下的話，我們肯定能夠找到方法。你正在做的是好事。既然結果是合法的，肯定有合法的解決方案。我想我能夠找到方法讓那個架構運作起來，而且是以合法的方式。」

隔天我來到她的辦公室，討論如何創造一個可行的商業模式。我向她說明，在證管會波士頓辦公室指示下，我已提交了好幾宗擇時交易案件。我特地不向她透露有關馬多夫的事。一直到二○○八年十二月十一日前，她都不知道馬多夫案跟我的關係；馬多夫被逮捕後，我才打電話告訴她，我就是電視裡正在討論的告密者。所以當我們開始合作時，我沒有料想她將成為我們小組的第五個成員。

我後來才知道，佳雅特麗就如她的名字一樣與眾不同。她在印度和巴基斯坦爭奪喀什米爾的戰爭中長大。她還記得小時候躲在後院防空洞裡的經驗，當時外面炸彈「就像雷電般」散落。她在童年時期就經歷過這樣的恐怖情景，所以此時與證管會對抗根本嚇不著她。她的父親是數學家，一九六五年受聘於蒙特婁麥基爾大學，她和母親以及兩個兄弟，大約六年後也搬到蒙特婁生活。

父親對她的管教極為嚴格。他害怕孩子被西方文化傷害，因此極力保護他們。某一天晚上，她告訴我：「他認為必須守護我們的根源，雖然他也一再強調我們應該好好去體驗兩種文

化裡最好的一面。」從小到大，佳雅特麗不被允許與學校以外的人交朋友，後來她上了衛斯理女子文理學院，當時在麻省理工學院的兄長仍是她的監護人。她在家接受數學的學科訓練，但叛逆的她最終沒有選擇數理科系，她第一個拿到的是視覺藝術與美術學位。畢業後，她跟祕密交往的男友私奔，後來跟他結婚。那是一次戲劇化的逃家行動，她從住家二樓的窗戶爬出來，男友在樓下接她，之後兩人坐上巴士想要逃離。監護她的哥哥追了上來，也一同坐上巴士，而她母親開車在後面追趕。當巴士終於在咖啡店前面停下來時，他們報了警，後來警察准許佳雅特麗離開。

最後，佳雅特麗和這男人結婚，生了兩個小孩，同時也從渥太華大學和麥基爾大學考取法律學位。後來她離婚了，帶著年幼的孩子來到美國。她進入哈佛法學院，成為第一位取得法學碩士和博士學位的單親媽媽。

我認識她的時候，她在加拿大擔任民事檢察官，也為加拿大和美國幾所最具威望的律師事務所提供服務，同時忙於開拓她的國際業務。直到某次我們因一場國會聽證而共事時，她才說起她十五歲時曾經與西洋棋世界冠軍阿納托利・卡爾波夫（Anatoly Karpov）打成平手。

經歷過這一切後，她的個性變得更為沉著冷靜。不過我們第一次談話時，她大概無法想像，有一天我們將並肩坐在國會裡攻擊證管會。

佳雅特麗原本對《反虛假申報法》只有最粗略的瞭解，所以她開始研讀法令，以及該法令

所衍生的判例法。我們針對許多不同的可能性進行討論，甚至包括讓我進入法學院領取學位，以便具備享有獎勵金的資格。這方法立即被我否決了。除了獎勵金，我似乎不可能從工作中得到任何收入來源。不過我們最後還是得出一個解決問題的新途徑：一旦我蒐集的證據足以證明存在詐欺行為，我就會接洽律師事務所，國內確實有一些事務所專門從事這方面的工作；如果律師有意追查這個案件，他們將聘請我為顧問，酬勞則以商定的費率按時計費。因此當我持續投注心力於某個案件時，我也有了時薪收入。我請別人成為案件的告發人（relators），那是告密者在法律上的稱謂；至於我將持續展開案件相關工作，並且帶領告密者團隊完成整個訴訟過程，然後再依據事先的協議，從告密者所得到的獎金裡賺取我的份額。

這合乎常理，更合乎法律。一個普通公民、一個告密者，可以依他的意願與任何人分享報酬。他們可以把報酬的一部分交給律師事務所，這相當於勝訴分成的運作。另外，他們也可以把一定比例的酬勞分給團隊帶領者，也就是我。

佳雅特麗・卡克魯成為我的律師。她開始周旋於不同事務所，嘗試尋找認同這種合作條件的律師。最後我們在好幾個州都找到了合適的律師事務所。那些擇時交易案件是佳雅特麗跟證管會打交道的初體驗，她也立刻領教了這個機構的無能。當證管會撤銷我的所有案件時，我氣瘋了，當場滿腔憤怒。我一向相當克制，而且確實想管理好情緒，但這一次的怒火過於激烈，不得不宣洩出來。「那些傢伙一點屁用都沒有！」我對著電話大喊，「他們不會再得到我的案

子了。我真不敢相信，我一直給他們機會，但他們竟然沒有一次能成事！」

關於馬多夫的事，我什麼都沒告訴佳雅特麗，所以在她眼裡，我或許有點反應過度了。我吼叫著抱怨證管會的失職、他們的愚蠢以及對工作的推卻。聽著我發洩所有的憤怒和挫敗時，她終於意識到我過去早已與這個機構交手過。她開始對此感到好奇。

7

成也市場，
敗也市場

這就是數字變得不合理之處：

當他沒有進場時，他是怎麼賺取那些報酬的？

他必須買進十六%報酬率的國庫券，

而美國短期國庫券從未產生過十六%的報酬。

馬多夫說詞裡所隱含的紅旗，

有時候比前蘇聯政權還要多。

二〇〇七年八月，法蘭克‧凱西傳了一封電郵給我，說他在一個名為「無券放空」（NakedShorts）的網站上發現一個新的金融商品：「投資商品經銷商激昂地向市場公布一款最新的結構型金融商品——槓桿式創新結構型固定比例債券震盪策略橋式資產保證（Constant Obligation Leveraged Originated Structured Oscillating Money Bridged Asset Guarantees），或簡稱Colostomy Bags[1]。這款商品運用了最精密的投資策略，其中包含了結構型高應稅利率（Structured High Interest Taxable，或簡稱 Shit[2]）衍生性商品的股權份額，基於衍生性商品的創新運用，Colostomy Bags 得以執行無限次數的槓桿操作。」

當時我大概是苦笑著閱讀這封信。這個無厘頭的東西就跟馬多夫一樣真實，如果它真的存在，而某些人得以從中牟利，他們會真的拿出來賣。我回信寫道：「這產品聽起來太棒了！我也想要湊一腳，應該要找誰呢？我想先投入一點試試水溫，大概一億美元吧！然後我會去找法國那些組合型對沖基金，跟他們說這東西比馬多夫的更好賺，而且規模還比他的更大。」

1　譯註：這是當時華爾街圈子裡的一個笑話，調侃業界愈來愈難以捉摸的商品名堂。這款虛構商品的簡稱「Colostomy Bags」，在英文裡的意思是連接在病人結腸部位的大便袋。

2　譯註：「Shit」在英文裡的意思是大便。

■ 一場完美的犯罪

當我和奈爾還在城堡公司共事時，每當工作不順，他都會向我提起他的母親。所有風險大於銀行定存的投資，他的母親都不信任，因此過去曾經勸阻他踏入金融產業。「我父親支持我，他說華爾街的人都很聰明，賺很多錢。進去那個戰場，好好幹一場。但我母親覺得投資界的人都是行騙天下的高手，她希望我做一些比較體面的工作：『當個醫生或律師吧！』」

然後他會再補充一句：「更何況我們不是猶太人！」我們放聲大笑，似乎也就撐過了當前的危機。但是一年又一年過去了，我才發現，或許奈爾的母親真的知道自己在說什麼。花了這麼多年，一次又一次地向政府官員、記者、基金經理說馬多夫是騙子，說服他們相信我，卻一再地被拒絕或忽視。以人類的天性來說，這時候至少會懷疑，或許錯的是我。但我從來沒有懷疑過自己。我仰賴的只有一個無可反駁的事實：數字不會說謊。我的事業就是以此為基礎，首先，檢查數字，然後研究那些數字如何產生。

有個問題一直困擾我，也困擾整個小組：為什麼有這麼多人讓這場騙局支撐這麼長的時間？業界都知道，這是毋庸置疑的。馬多夫垮台後，我聽到各種故事，述說著已知馬多夫是騙子的人，如何向其他人提出警告。例如某家規模數一數二的投資公司裡，有一位經理在二○○五年曾經寫了一封電子郵件給馬多夫，警告他「這裡每個人都知道馬多夫的投資計畫是騙

局」，並且要求撤回他的資金。

還有另一位我和奈爾都認識的聰明人，他為某個大量投資在馬多夫計畫的大型聯接基金執行固定收益套利策略。他受聘時，這家公司早已投資馬多夫多年，而且我猜他後來成為該公司的合夥人。他個性坦率、直言無諱，但言之有物。他看數字說話，例如當城堡向他推銷我設計的產品時，他幾乎馬上就看懂了：「這是個交易，不是策略。」

我向他講解，我做出一個符合特定需求的產品，但馬上被他反駁。奈爾和我有些疑惑，一個聰明如他的人，為何會到那個基金公司工作？他看一眼我的數字，就能看穿我所做的事，所以他必定知道馬多夫在搞什麼。

最後，奈爾當著他的面說明馬多夫是騙子。當他想要為他的基金投資辯護時，奈爾挑戰他：「去檢查交易單，裡頭沒有交易。」

我們有理由相信他確實這麼做了，而且發現馬多夫交易紀錄中的價位從來沒有出現過他所宣稱的交易量。對他來說，執行這一項檢查並不困難，假設證管會調查員也這麼做，他們就會發現那些交易根本不存在，而馬多夫只能百口莫辯。可是這位經理靜悄悄地離開這家對沖基金公司，以自己發展的獨特策略另設一個基金，並且馬上做出了成績。負責為超越指標基金招聘經理的奈爾，因此到他在東岸的新辦公室拜訪他。「我跟他談了幾個小時，」奈爾告訴我，「他的桌上鋪滿文件，而我在其中發現他前任雇主的公司標誌。當他向我講解策略時，我嘗試偷看

那些文件內容，但無法看出什麼。」

「最後，我只好直接問他：『你在那裡工作了那麼久，你對馬多夫是怎麼看的？』」

「他怎麼說？」我問道。

「他遲疑了一下，似乎在尋找適當的回答方式。哈利，我無法形容，但你實在應該看看這道問題讓他有多不安。他整個身體坐直，我從聲音裡聽得出他有多麼緊張。『基本上，』他說，『我在那裡的時候，只是做好份內的工作。有關馬多夫的投資都是（他提到另一個合夥人）處理的。』我接著追問，他雖然沒有直接承認，但他說他當時覺得夠了，是時候退出了⋯『我同時也在操作自己的策略，所以當時的決定是對的。』」

奈爾和我都確信他知道。這麼聰明的人不至於會相信馬多夫，就像他不可能相信小精靈的存在一樣。但他的態度卻是非常典型的華爾街作風。那些知道事情不對勁而且沒有投資其中的人，堅守這個產業裡心照不宣的規約：如果這不關我的事，也不影響我的生意，那就別捲入其中。另一些已投入資金的人，儘管心裡知道這項投資不對勁卻選擇沉默，因為報酬太優渥了。

馬多夫的騙局能夠維持那麼久，眾多沉默的人功不可沒。馬多夫並沒有特立獨行，他正是為求利益不擇手段的華爾街文化造就的產物。馬多夫案最可怕的地方是什麼？

最可怕的是，他不是特例。他就像那些抑制不住而蠢蠢欲動的怪物，在看不見的角落裡還有數不清的同類。

一九九九年發現馬多夫騙局時，法蘭克、奈爾和我都在城堡工作。後續八年來，我們的人生歷經了徹底的轉變：奈爾移居塔科馬市，任職超越指標基金研究主任，負責招聘對沖基金和組合型基金經理；法蘭克在海上大難不死，後來加入了百匯資本，那是一家向養老基金推銷對沖基金和組合型基金的行銷公司；我創立了自己的事業，現在有了三個小孩。唯一沒有改變的是我們對馬多夫的追查。月復一月、年復一年，我們不斷蒐集著堆積如山的致命證據，只是似乎從來沒有人在意。

一九九九年，馬多夫操縱的無疑是全世界最大的對沖基金，而且還持續擴大。我們已經無法正確估算他的規模，猜測是介於三百五十億至四百億美元，其實金額遠遠更多。他垮台後，調查人員發現的證據顯示，他的資金來自超過三百三十九家遍布四十多國的組合型基金；而根據二○○八年十一月的月結單，投資者交給馬多夫的金錢高達六百五十億美元。

無論我們揭發了多少紅旗警訊，之後總還是會發現新的。二○○七年的年初，奈爾跟某位第三方經銷商（同時為不同的對沖基金做銷售工作的人）談話，對方說他發現了某個不可思議的基金，當提及「驚人的報酬」和「可轉換價差套利」時，奈爾立即知道他口中說的是誰。

「你說的是伯納・馬多夫嗎？」結果是費爾菲爾德哨兵基金。奈爾大笑。他喜歡這個人，因此告訴對方他「聽說」馬多夫不太對勁，可能是騙局──當然，他沒有說自己花了將近八年調查馬多夫。

「我也有聽說，」這人回答，「但那都是胡扯。」馬多夫一直以來都在。這位銷售商對奈爾說，他不可能是騙徒。如果是騙局，怎麼可能撐了二十年？更何況證管會調查過他，沒有發現什麼問題。

奈爾已經成為一個優秀的調查員，所以此時他並不急於駁斥對方的話，反而問他有沒有可能看看馬多夫的帳目。當時我們還不知道馬多夫已如此迫切，不放過他能得到的每個百萬元。這位投資顧問很樂意向奈爾展示馬多夫二○○四年至二○○六年經過稽核的財務報表副本。他寫了兩封電郵給奈爾，其中說明：「隨信附上費爾菲爾德哨兵基金最新三份已稽核帳目，採用的都是馬多夫的策略。

「年底的稽核報表只能看到基金在該年十二月三十一日所持有的標的……馬多夫在年底的時候通常會把資金轉到美國國庫券，如你所看到的……他已經了結部位，並且在年底把錢用來買進國庫券，這是他一貫的做法。

「我知道這有點奇怪。我還在試著拿到真實交易實例給你看；還有，我很樂意讓費爾菲爾德哨兵基金的人員跟你聯絡，讓他們向你解說交易方法和整體運作過程。」

奈爾得到這些資料後，馬上轉寄給我。我們僅僅大略檢查一遍，便大為震驚。二○○四年，馬多夫雇用美國康乃狄克州這三份財務報表分別由三家會計師事務所稽核：二○○五年，他雇用荷蘭鹿特丹（Rotterdam）的普華斯坦福（Stamford）一家地方性事務所；

永道（PricewaterhouseCoopers）；一年後，他又改用加拿大多倫多的普華永道。顯然他像逛街購物般地挑選稽核服務。選擇利用不同國家的普華永道會計師事務所是非常聰明的做法。許多人看到這些財務報表，都會預設那是由極富聲望的美國普華永道會計師事務所稽核的，而且他們至少連續兩年或可能更多年，在報表上都會看到這家公司的名稱重複出現。很多人不知道，各國的普華永道是不同公司。這些公司使用相同商標，實際上卻是一個加盟體系。公司名字相同，但各自獨立營運。極少人知道那些國家的會計制度，以及核發會計師證照的標準。雖然同一個品牌，但品質可能跟美國的不一樣。這顯然也是一支紅旗。

我不得不疑惑，這些審計公司裡，難道沒有任何一個人感到事有蹊蹺？美國有幾千家符合資格的會計師事務所，而這家規模如此巨大的美國對沖基金，卻得越洋聘請他們進行年度稽核。

我們檢視這些稽核過的帳目時，還發現另一些更令人驚訝的事。據稱馬多夫在這三個稽核年度的年底將資產套現，然後持有美國政府的短期國庫券。馬多夫一直以來都宣稱自己一年當中只介入市場六次至八次，因此他讓年底的帳目裡沒有任何東西可稽核，也就是沒有股票、沒有選擇權，這確實是一個省心省事的做法，更何況他還用了短期國庫券來掩護。二十多年來檢視會計稽核的經驗裡，我們都沒有見過這種情況。帳目裡沒有東西可供稽核師檢查，因此稽核程序也就失去了作用。

更大的問題在於，他聲稱在那幾年的年底持有價值約一‧六億美元的短期國庫券，而且手

上沒有交易部位。有一個明顯不過的問題：其餘那幾十億美元到哪裡去了？但是帳目上並不存在的東西，稽核師是無法知道的。只要馬多夫說他所有的錢都在短期國庫券，稽核師也就不需要往其他地方尋找他的資產。我給奈爾的信裡寫道：「十四．七億美元的投資組合裡，只顯示價值一．六億美元的國庫券，我疑惑的是，其他的十三．一億美元跑到哪裡去了？全佛羅里達州高爾夫球場上的洞，都還沒有馬多夫投資組合裡的洞來得多。為什麼他要在年底轉持短期國庫券？能說出一個他買進國庫券的券商嗎？」

即使稽核師只進行簡單的檢查工作，也能夠發現這是騙局。然而，他們卻都預設這個華爾街強人是可信的，對於他宣稱持有一．六億的短期國庫券一事深信不疑。其實要檢查一點都不難。當你買進短期國庫券時，一定會有另一方賣給你，而且能夠買到的地方並不多。馬多夫可能直接從紐約聯邦儲備銀行買進這些債券。他也可以在次級市場買到，但大部分人並不會這麼做。會計師可以做的就是問他：「伯尼，你從誰的手上買到這些東西？」馬多夫可能給出某個答案，然後他們便可以去找他所指的那一方詢問：「你是否賣出了價值一．六億美元的短期國庫券給伯納．馬多夫？我可以看一看交易確認單嗎？」

我猜想對方的答案應該是「沒有」，因為我覺得那些短期國庫券可能只存在於馬多夫幻想出來的帳目裡。這又引發了另一個問題：如果連詐欺行為都不檢查，那麼所謂的「四大」（Big Four）會計師事務所的帳務稽核，又有什麼過人的品質可言呢？如果稽核師沒有同時具備舞弊

鑑識的能力，為何要花錢得到這樣的稽核服務？畢竟，讓一家耍花招的公司得到一份乾淨的稽核報告有什麼意義呢？安隆、世界通訊、環球電訊（Global Crossing）、阿德爾斐亞、南方保健（HealthSouth），以及所有犯下重罪的公司，都從權威的會計師事務所取得了無瑕疵的稽核報告。相信我，很多組合型對沖基金都可以拿出乾淨的稽核報告，而這些稽核程序根本偵測不出馬多夫是個騙子。

還有另一種解釋，說明費爾菲爾德哨兵基金連續三年雇用來自三個國家的不同稽核師，這件事一點都不單純。會計師擁有所謂的「會計師客戶保密特權」（Accountant-Client Privilege），有的州認可這項特權，但其涵蓋面遠比「律師客戶保密特權」受限。對於會計專業，你多少會期待這個領域中的人堅守某種職業操守，外部稽核一旦發現舞弊，就會馬上向執法單位通報。

但你錯了。會計師事務所遇到這種情況時，應對的手法就是辭去稽核工作的委託，做出「高調退出」的舉動，但不會向任何人透露他們為何推辭，而他們的推辭就相當於炒客戶魷魚。一旦發生會計師辭掉稽核工作的狀況，董事會成員、執法機關以及投資人就會馬上知道當中的原因非同小可，必須深入探究。費爾菲爾德哨兵基金雇用三個不同的稽核會計師，可能是出於這種情況，也可能不是。如果該基金真的被會計師事務所拒絕，你也可以由此得知會計師事務所以及這個專業的道德水準了。人們還以為這個專業的從業人員發現舞弊時會向執法機關通報。

許多大型銀行，尤其是歐洲銀行都與馬多夫同流合汙。這確實給了投資人一個警惕，把自

己辛苦賺來的錢託付給金融機構前必須三思。在金融界，九〇％的詭計都在檯面下悄悄進行著。

組合型對沖基金領域最讓我惱怒的是，業者聲稱他們使用極富聲望的大型銀行作為保管機構，掌管投資人帳戶裡的證券，而馬多夫以及一些矇混行騙的組合型對沖基金卻破壞了這種一般認知裡的保障。投資人把錢匯到某家享有信譽的保管銀行，但這家銀行卻瞞著投資人把錢交給馬多夫，而作為次級保管方的馬多夫，實際上是「自行保管」資金，並把每一分錢都放進自己的口袋。這些大型保管銀行顯然把他們的商譽「出租」給組合型基金裡的騙子。遺憾的是，投資人完全沒有察覺到自己被騙了。

負責記帳與績效會計的第三方計畫管理者（Plan Administrators），同樣也被馬多夫要弄。

但情況真的是這樣嗎？組合型基金很愛吹噓第三方計畫管理者是投資人的附加保障，他們真的可以為投資人提供堅不可破的保護罩以免成為舞弊受害者嗎？當然不能！如果第三方計畫管理者發現了詐欺行為，他們通常只會退出，同時保持靜默。

關於這些第三方計畫管理者，還有一件事你應該要知道：他們應當為你帳戶裡持有的證券提出獨立的估值，但大多數時候，他們根本不懂得如何為複雜的證券進行價值評估。結果往往是對沖基金經理告訴他們該怎麼評估。換言之，第三方計畫管理者並非你以為的那種「獨立第三方」。

就我個人而言，我並不想要聘雇任何代表我的第三方計畫管理者，除非他們的政策強制相關人員一發現問題就立即向主管機關檢舉，否則我不認為「四大」會計師事務所、保管銀

行，或第三方計畫管理者能夠為我帶來什麼實質價值。我的觀點是：如果你自詡為專業，那就應該在你和客戶的關係中保持某種倫理原則。

另一個明顯的缺陷，就是組合型基金極為糟糕的盡職調查。如果你不相信，儘管去詢問他們今年支付的盡職調查預算占收入的多少比例。如果無法馬上給出答案，那就表示他們甚至不屑於耗費時間去執行他們被賦予的最重要職責——保護你的資本！根據我的觀察，大多數組合型基金為銷售投入的努力遠遠大於盡職調查，這當然對投資者無所助益。

營運良好的組合型基金可以為投資者分散投資組合，並且產生相當誘人的報酬。雖然有太多組合型基金被馬多夫的龐氏騙局牽連，但我還是想為那些確實做好工作且協助投資者避開這場災難的基金大力鼓掌。美國有將近十一％的組合型基金投資馬多夫，也就是說有八十九％成功避開了。但在歐洲，尤其是瑞士，組合型基金遭到嚴重打擊。瑞士有接近二十九％的組合型基金跟馬多夫有關。好消息是，那些組合型基金絕大部分已經不再運作。對投資人而言最重要的是，針對他們投資的組合型基金執行自己的盡職調查，確認這些基金管理者真的知道自己在做什麼且言行一致。

然而，一旦涉及馬多夫，一如既往地，所有數字都失去了作用。如果他給投資人的淨報酬是每個月一％，同時還要支付一年四％報酬給各個聯接基金，那麼他的年報酬率必須達到十

六％。據他所說，每年有六次至八次，魔法黑盒子會告訴他月亮和太陽正處在完美的方位，或者骨頭排列出吉相，或者從其他途徑得到感應，他就會賣掉短期國庫券，再買進標準普爾一〇〇指數成分股裡其中三十五支股票，並且以選擇權加以保護。數週後，精靈再次甦醒，告訴他市場即將下跌，這時他就會獲利滿載地出場。所以他毋須頻繁介入市場。當他在場外時，他的資金便轉移到短期國庫券。這就是數字變得不合理之處：當他沒有進場時，他是怎麼賺取那些報酬的？他必須買進十六％報酬率的國庫券，實際上美國短期國庫券自從一九八〇年代初以來，從未有過十六％的報酬。

馬多夫說詞裡隱含的紅旗，有時候比前蘇聯政權還要多。

但是奈爾找到了一個極有潛在價值的線索。奈爾沒有讓這位投資顧問起疑，他一心認為奈爾只是想要知道他們如何對馬多夫進行盡職調查。他相信奈爾真的有意在費爾菲爾德格林威治集團投資好幾百萬美元，願意盡一切所能抓住這個客戶。他甚至主動安排奈爾和費爾菲爾德格林威治集團風險長阿米特·維傑瓦吉亞聯絡。奈爾簡直不敢相信，馬上傳電郵給我，跟我討論應該提問的問題。儘管我正忙於其他進行中的十多個案件，卻立即擱置手上的工作，開始寫下幾個想法。我愈寫愈多，結果寫滿了三頁總計八十道問題，但我最後還是寫道：「我可以用整晚寫下所有問題。不過他們為了保護自己的專利交易方法，不可能詳細解答其中絕大部分的問題。」

那些問題涵蓋了我們這麼久以來不斷揮動的所有紅旗：如果兩支占了整體投資組合四％比重的股票，因為個別公司的非系統性風險（例如次級房貸曝險）而下跌五０％，你如何保護投資組合免於承受這二％的虧損？你的主要股票經紀商是誰？你的總體資產管理規模有多大？我聽聞的是介於三百億至五百億美元之間？你的主要股票經紀商是誰？你如何防止搶先交易？為什麼虧損的月份這麼少？你的交易員是誰？他們如何學會你的交易策略？我可以坐在你的交易室一天，感受一下你如何運作嗎？怎麼樣的情境會讓你夜不成眠？對你的策略而言，最糟糕的情境是什麼？

我愈寫愈起勁，雖然他肯定不會回應其中絕大部分的問題，但我還是繼續列出來。如果他夠誠實，答案將會是沒有、零、我們不這麼做、我不知道，以及（應該出現最多次）沒做過。負責法遵（Compliance）事務的職員有多少？一個都沒有。誰執行你的交易？我們不做交易。為什麼虧損的月份這麼少？我們只是隨便虛構數字。怎麼樣的情境讓你夜不成眠？被揭發。以不稀釋報酬為前提，你的策略能夠承擔最大的資產規模？你願意送多少錢給龐氏騙局，我就能承擔多少。

這段對話讓我異常激動。展開調查這些年來，除了麥可在二００一年的採訪，以及向某位前員工提問的那幾道關於馬多夫證券經紀經銷公司營運的問題以外，我們能夠探視馬多夫內部操作的機會少之又少。後來證實了，費爾菲爾德哨兵基金是馬多夫規模最大的聯接基金。當我們展開調查時，這家基金持有的資產大約為三十億美元；一直到當時，其資產已經增長至七十

億美元，而其中的每一分錢都流向馬多夫。這家基金向客戶收取利潤的二〇％，以及一％的管理費，因此就馬多夫提供約十六％報酬來說，每投資十億美元，即可獲利約四千萬美元。費爾菲爾德哨兵基金餵食給馬多夫的資金有七十億美元，因此每年賺取約二‧八億美元佣金，這金額足以讓他們不向馬多夫提出為難的問題，而選擇以另一種角度來看待這一切。

費爾菲爾德哨兵基金有一百萬個保護馬多夫的理由。

據奈爾後來透露的，維傑瓦吉亞表現親切卻有些裝腔作勢。當然，他沒有料到奈爾會帶來連珠砲似的一大串問題，而且也無法回答其中大部分問題。他開始解釋馬多夫與費爾菲爾德哨兵基金的關係。他說馬多夫已向證管會登記，但沒說是在二〇〇五年證管會那一次所謂調查後才被迫登記的；他也說馬多夫的證券經紀經銷公司擁有六‧四億美元資本。費爾菲爾德格林威治集團自從一九九〇年以來就投資馬多夫的基金，據維傑瓦吉亞所說，該集團當時有七十億美元資金在馬多夫手上。「那麼他管理的資產總共有多少？」奈爾問道。

維傑瓦吉亞坦承他不知道，但他估計馬多夫管理來自十多人的一百四十億美元資產。這家公司把七十億美元交託某一方管理，而負責風險管理的主角卻全然不知道對方管理的資產有多少？奈爾倒抽一口氣──這過於驚人。他告訴我：「還不到五分鐘，我就覺得這一切是笑話，這可不是笑話，而是一場悲劇。當奈爾提出更具針對性的問題時，情況變得更糟了。奈爾完完全全就是一場笑話。他一定不是認真的。」

問，馬多夫的所有交易，對做的一方是誰？維傑瓦吉亞亞回說，馬多夫進行那些大宗交易前，會先取得三或四家大型經紀商報價，從中選擇最理想的一家，完成相應的選擇權交易。

奈爾在他位於塔科馬的辦公桌前不禁搖頭，覺得眼前所聞的一切過於離奇。我最早教他：針對同一筆交易向不同經紀商索取報價時必須非常謹慎，因為你無法防止某個沒有跟你成交的經紀商搶先交易，也就是說，對方事先得知你的交易將導致價格變動，於是在你還來不及完成交易前先行買進或賣出。這是違法的，但你無法確定某個掌握資訊的人不會仗著這個優勢牟利。這就是市場的現實面。

針對這一點，奈爾逼問維傑瓦吉亞，要他說出交易的另一方到底是誰，因為馬多夫執行的那些大宗交易，實際上無法從任何地方找到蹤跡。「如果他們要卸貨，」奈爾說，「最簡單的方法就是直接到標準普爾或OEX掛牌的交易所，但為什麼從來沒有人在市場上看過這些交易的任何蹤跡？」

維傑瓦吉亞表示他從來沒有認真想過這個有趣的問題。換言之，他就是不知道。

奈爾最後專注於馬多夫的可轉換價差套利策略。現在他終於知道，維傑瓦吉亞顯然不明白這個策略根本無法產生馬多夫所宣稱的報酬率。「關於這一點，我是不是漏了什麼訊息？」奈爾問道，「你必須先有某個方向偏好，市場走勢是向上、向下，還是持平？這裡是不是有某種我不知道的套利方法？阿米特，我必須告訴你，我不明白他是如何做到的。」

對於這道問題，維傑瓦吉亞早已準備好答案。他告訴奈爾，馬多夫操作的所有交易都是擇時進出市場。「伯尼有他獨家的模型，協助他決定何時進場、何時離場，」他說，「這當中有三大關鍵因素——動力、波動性以及流動性。因此他能夠在市場上漲時建立多頭部位，當市場表現不理想時則退出。」

「我說得更明白一些，」奈爾進一步逼問，「當你介入市場建立部位，你必須先有某種偏好，對吧？我想知道，他到底是如何做到的？」

「是的，他有他的市場擇時模型。」

奈爾再問他，如果這個策略的表現真的如此不可思議，為什麼其他人無法複製？維傑瓦吉亞試著回答這個問題，他說那是因為別人沒有馬多夫賴以決定進出價差套利交易的獨家模型。

這場對話變得愈來愈荒謬。奈爾問道，假設馬多夫能如此完美預知市場走向，為什麼他還需要其他基金？以那個模型來說，馬多夫實際賺到的遠比那些基金更少。他為何不索性剔除掉中間人，設立自己的對沖基金，然後向投資人收取一％或二％的手續費，以及利潤的二○％？

奈爾說，當維傑瓦吉亞認真地表示「馬多夫不具備設立對沖基金架構的營運能力」時，他必須強忍著，才不至於笑出聲。

馬多夫是納斯達克的共同創辦者，也建立了自己的造市商事業，而現在這傢伙真的以為奈爾會相信馬多夫沒有能力創設自己的對沖基金。大概只需要五萬美元、一部電腦，以及一些辦

公室用具，就可以經營一家對沖基金。這個行業沒有任何進入門檻。你只需複製別人的文件、把一些資料建檔，然後就可以開始營業了。

奈爾後來還是回答他：「運作自己的對沖基金、從世界各地聘請人才，這樣一年也用不了兩千萬美元，其餘的收益，他可以全拿，我不相信伯尼沒有這樣的能力。他不需要應付其他基金帶給他的麻煩，還可以把大部分利潤收進自己的口袋。這很合理，為什麼他不這麼做呢？」

對於這個問題，維傑瓦吉亞不做回應。相反的，他持續宣傳那些我們這八年來閱讀過的各種荒謬說詞。奈爾很納悶，到底有多少人會被優渥的報酬所迷惑，因而毫無疑慮地接受這樣的話術。這番說詞至少吸進了七十億美元資金。顯然還是有很多人聽完後直接走人，比如沒有任何一家來自紐約的大型投資公司為這套話術買單。但這次跟維傑瓦吉亞對話的是一個故意要提出這些疑點的人。「你可以解釋這一點嗎？我必須告訴你，我從來沒有聽過類似的東西。你的意思是說，馬多夫確實知道市場什麼時候會上漲、什麼時候會下跌？」維傑瓦吉亞認為確實如此。奈爾一臉驚愕地問，你真的相信嗎？學術研究一再證明無人能有效選擇市場時機，更別說連續十七年每個月都準確地挑對了時機介入市場？所以奈爾再問他：「你的意思是說，伯尼在過去十七年來，每個月都準確地挑對了時機介入市場？」

維傑瓦吉亞沒有直接回答。

「我就是不明白，」奈爾接著說，「如果擁有像馬多夫所說的完美擇時能力，你肯定不會想

不存在的績效　260

要使用可轉換價差套利策略。我的意思是，如果你確實知道市場走向，你會運用槓桿買進期貨或選擇權合約。有太多策略可供使用，每一種都能讓你發大財，而這個可轉換價差套利策略，實際上卻在限制你的獲利。」

對此，維傑瓦吉亞完全回答不上來。

接著，奈爾問他為什麼馬多夫選擇透過場外市場而非透過集中市場交易？他也沒有答案。

奈爾問他場外交易與集中市場交易的成本比較。他也沒有答案。

奈爾事後向我敘述這場對話時，只是不斷地說：「實在太滑稽了。這傢伙什麼都不知道。」

我繼續追問他關於交易的實際執行方式，而且從各個方向攻擊他。那是即時交易嗎？他是否同步進行所有的選擇權交易？他採用整批交易嗎？他是否在三級市場交易？這都是跟交易實際執行有關的問題。我像連珠炮那樣攻擊他，最後他說：「他實際進行的股票交易和選擇權交易之間，可能有三或四小時的時差。」馬多夫所有交易裡，他估計大約二〇％是如此進行的。」

奈爾對我說：「我馬上想到，『好吧』，當你介入一筆交易，如果你只建立某個方向的部位，而沒有同時操作另一個方向，那麼你會有風險──在你還沒來得及建立另一個方向的部位前，市場的走勢就已經開始違反你第一筆交易的方向。我做過，而且這麼做可能遭到重創，也死得很快。所以你是如何保護自己的？」

維傑瓦吉亞還是沒有答案。

奈爾跟他在電話中聊了大約四十五分鐘。事後看來，他後悔當時沒有花上幾小時間完我們列出的所有問題。但四十五分鐘是奈爾能夠忍耐的極限。掛上電話時，他感到沮喪又惱怒。這些年來，奈爾仍然認為馬多夫有可能是搶先交易而不是龐氏騙局，這通電話讓他徹底放棄了那個假設。他傳給我的電郵中寫道：「我無法相信，他們讓這個龐氏騙局維持那麼長的時間。」

這場對話唯一還能讓我們震驚的，或許是費爾菲爾德的態度。對於那些問題，他們竟然連編織一些花言巧語來搪塞的功夫也省下來。他們就好像對你說：你想要這樣的報酬？那你只能接受我對你說的事——或我沒有對你說的事。

想要致富，你需要做的就只是相信馬多夫。

經歷那一通災難性的電話後，奈爾竟然還接到一位第三方業務人員打來的電話，問他是否還有興趣投入幾百萬美元讓費爾菲爾德格林威治集團管理。奈爾表示願意。他說：「我會給他五千萬美元。下週就可以準備好支票，但前提是，這筆錢必須以我專屬的帳戶操作，透過我的主要經紀商交易，而且只交易集中市場掛牌的OEX指數選擇權。他可以收二％的年費以及二〇％的手續費，或者他要收多少都可以，但這五千萬美元必須透過我在高盛銀行的個別帳戶做管理。」奈爾知道對方一定會拒絕他的提案。

維護個別帳戶，代表奈爾能夠看到經紀商執行所有股票交易的狀況。而既然不存在任何交易，他不可能從經紀商那一端看到任何資料，所以馬多夫不會允許這種管理模式。這位推銷員

回答說：「坦白說，我不知道他過去有沒有做過這樣的安排。我必須先確認。」

對方隔天再打來電話，一如奈爾所預期的，這個提案被拒絕了。奈爾回說：「別胡扯了。他無法這麼做，因為整個運作都是騙局。」奈爾沒有提及我的名字，也沒說他已經調查馬多夫多年。他指出，沒有任何一個正當的基金經理會拒絕一個五千萬美元的專屬帳戶。那筆手續費足以抵銷所有的麻煩。但這個推銷員不願意相信他。就跟許多人一樣，相信這一切對自己有利。

當奈爾在寫給我的電郵裡提及他的回應時，我如此回覆：「我的想法是，像費爾菲爾德那樣的組合型基金，要不就是參與在騙局中，要不就是『蓄意盲目』（Willful Blindness）。蓄意盲目不算是辯解。」

奈爾說：「你可以把我的筆記交給證管會，只要把名字拿掉就好了。」我認為那不會帶來什麼好處，「我也不知道把所有東西交給證管會，是否真的能幫助那些笨蛋解決案子。他們就是一群廢物。笨蛋什麼都不會，連感冒也不會，我敢打包票，他們連冬天也不會感冒。」我後來還是放棄了證管會。一個月前，我才做了最後一次資料提交，而且一如既往，沒有回應。我附上普羅斯佩克特資本（Prospect Capital）旗下威克福德基金（Wickford Fund）的募資說明書，這是另一個透過費爾菲爾德把錢輸送給馬多夫的基金。但這份資料的特殊處在於，我們看到馬多夫已開始引入槓桿資金，這是個有力的徵兆，可見他正缺錢。

法蘭克・凱西在六月初發現這家基金。他原本在網路資料庫裡尋找業績穩定的投資組合經

理，嘗試跟進超越指標基金的競爭者動向。他回想當時的情況：「結果螢幕彈出的組合型基金就是威克福德基金。我點進他們的網站，發現他們提供三比一的掉期交易（Swap），投資人拿出一元，貸款銀行就會借出兩元。」

法蘭克立即打電話給我，說道：「馬多夫現金短缺了。他正在跟（法蘭克指名某家銀行）合作推出三倍槓桿的商品。」

「我的天，」我說，「他有麻煩了。他竟然開始接受槓桿資金，看來快倒閉了。這表示他現在缺錢，正在孤注一擲。」同樣引人關注的是，威克福德的兩支基金當中，其中之一是境外基金，在開曼群島註冊；對於想要讓財產躲過國家稅務局（Internal Revenue Service）耳目的美國公民而言，這一點足夠吸引人。

三比一槓桿是一支大紅旗，顯示馬多夫遇上了麻煩。這是一個四方皆贏的方案，每一方都是贏家，除了投資人。在一般情況下，投資人拿出一元，費爾菲爾德將得到一元，而馬多夫也得到一元。但是他們竟然找得到一家如此愚蠢的銀行，願意為投資人的每一元提供額外兩元的融資，於是投資人陷入了一個三元的圈套裡。普羅斯佩克特資本欣然接受；費爾菲爾德投資三元給馬多夫，賺取三倍的手續費和利潤，這是第二個贏家；馬多夫得到的不是原本的一元，而是三元，他是第三個贏家；至於銀行，賺的是利息，於是成了第四方贏家。如果這是合法的投資計畫，他竟然找得到一家如此愚蠢的銀行，願意為投資人的每一元提供額外兩元的融資，於是投資人陷入了一個三元的圈套裡。普羅斯佩克特資本欣然接受；費爾菲爾德投資三元給馬多夫，賺取三倍的手續費，這是第一個贏家，普羅斯佩克特資本將三元交給費爾菲爾德，然後賺三倍的手續費，這是第一個贏家。在一般情況下，投資人拿出一元，費爾菲爾德將得到一元，而馬多夫也得到一元。

投資人得到三倍利潤，再扣掉融資所產生的利息和手續費，他將是個大贏家；不過，這是個騙局，投資人除了失去原本投入的資金，還得另外承擔兩倍數額的銀行債務。我想受害者大概不會還錢給銀行。投資人或許會向銀行提出告訴，最後得到一大筆虧損以及歷時數年的訴訟，而這已算是不幸中的大幸。

「這太奇怪了。」我回信給奈爾，「如果是龐氏騙局，為什麼會允許融資呢？新『投資』進來的每一元，都必須支付遠超過雙倍的報酬。難道伯尼已經山窮水盡，必須提供更豐厚的報酬，才能讓他的龐氏騙局維持下去？他真的如此渴望現金嗎？我猜測他既然開始讓投資人做三倍槓桿，表示他的騙局不可能存活太久了。」

眼看馬多夫騙局的崩潰之日指日可待，我開始思索這事件將如何收場，以及他有沒有可能成功逃過一劫，最後甚至免於牢獄之災。我繼續寫信給奈爾：「我們來看看，如果馬多夫是騙子，而我是那個特別笨的客戶（銀行），買進了那些總報酬交換合約（total return swap），現在合約中的報酬現是偽造的，這意味著我什麼都拿不回來，或者我僅僅可以得回本金？如果馬多夫正在等待某個系統性的市場危機，然後趁機就說：『對不起，我站錯邊了，你的錢被我賠掉了九〇％，不好意思，這是剩下的一〇％。我們將會停止營運，所以剩下的這些，請你收回去。』這是他絕妙的退場方法。」

我同時也寫信給花旗集團的里昂·格羅斯，看他是否認同我的預測：「如果馬多夫允許第

三方銷售商兜售這類商品，我猜想他應該是缺乏新投資人的資金流入，因此必須找資金餵食這個龐氏騙局，否則就會滅亡。你是否也聽到一些消息？你對這事有什麼看法？馬多夫是否面臨新資金的短缺？

「我們都知道龐氏騙局是如何崩潰的。」

我不記得當時他是怎麼回覆的，但我確定，他並沒有試圖改變我的看法。

馬多夫垮台後，我們證實了當時的想法是對的：他渴求現金。大魚都抓完了，所以他只好把魚網撒得更廣。歐洲和亞洲銀行開始提供憑證，讓散戶以小至一百五十美元的投資額即可參與馬多夫的計畫。為了促銷，有些銀行甚至提供憑證服務，例如費爾菲爾德 Sigma 3X 槓桿憑證由日本最大的經紀商出售，價值為一萬美元，加上融資額即等於三萬美元的投資，結果導致該銀行遭受三比一的融資服務，結果導致該銀行遭受三億美元的損失。

六月底，我最後一次提交資料給證管會。我這麼做或許算是一種樂觀主義的表現。我不至於天真地認為證管會會因此做些什麼，但我想確保他們手上有完整的紀錄。我還是無法放棄希望。「妳好，梅根，」這是我寫給梅根‧張的電郵，接著我寫道，「一，信裡附上一些非常讓人不安的文件，顯示馬多夫已變得愈來愈厚顏無恥；二，威克福德基金公布某個投資計畫的月度盈利預測報告，這項計畫以三至三‧二五倍槓桿投資馬多夫的基金，年報酬率介於最低的十一‧七五%（二〇〇五年）到最高的三十三‧四二%（一九九七年）；三，即使在沒有槓桿的

情況下，馬多夫也不可能真的利用這個策略操作幾十億美元資金，如今加入槓桿就更不可能了。我認為妳應該看一看威克福德基金和組合型基金的文件；四，馬多夫騙局最終崩解時，情況一定非常嚴重，並且導致市場上對沖基金和組合型基金的大量拋售，因為到時候必然有許多投資者贖回資金……」

證管會總監察長後來得知，張收到這封電郵時，她認為馬多夫案「實際上已經結案」。她聲稱自己確實把信轉寄給律師舒赫，但舒赫不記得有收到這封信。

馬多夫可能已陷入困境，這對我來說真是好消息。我可不在乎他最終如何垮台，最重要的是他不再是我的威脅。直到他被逮捕、倒閉或死去的那一天，我才可以安心地鬆口氣。

或許很多人感到好奇：這時馬多夫心裡到底在想什麼呢？他恐慌嗎？他正在尋找脫身途徑嗎？一旦他被揭穿了，這世上就再也沒有任何可以讓他安全藏身的地方；即使司法制度拿他沒辦法，那一群損失數百萬美元的境外投資者也必定有所行動。但是在整個調查過程中，我從來沒有冒出過這些想法。我沒有想過這些事情——他此刻的想法是什麼、他何時開始這個龐氏騙局、他為什麼要這麼做、他的家人是否牽連其中。我只知道，就我堅信的信念而言，馬多夫是敵人，他若持續存在，對業界所有正直的人來說是個侮辱。

另一方面，我也沒有時間多想馬多夫的事。調查其他騙子已經讓我忙得不可開交。到了二○○七年夏天，我當全職舞弊調查員將近三年，卻還沒有任何一件能夠結案。我跟二十位、三

十位，甚至到四十位告密者合作，著手調查十多個案件。讓我沮喪的是，尋找案件原來如此容易。舞弊在美國是一個成長中的行業。或許我該找個好的舞弊手法，然後取得特許經營權，被抓到的風險不會太高。我發現在眾多政府監管機關中，證管會的無能並非特例，其他機構也「旗鼓相當」。除了美國國家稅務局、聯邦調查局以及美國司法部，你需要超群出眾的愚蠢程度或極度倒楣，才會被其他政府機關抓到。然而，前述這幾個機構縱使效能優異，卻面臨資源不足的困境。

馬多夫不是天才，當然也不笨，而且他的好運氣在這幾十年來都眷顧著他。對我的小組而言，追查馬多夫與其說是個實地調查行動，不如說是個業餘愛好之類的事情，就像一個老朋友突然現身那樣，出乎意料地就來到我們的人生中。他一直是我們小組成員間的連結，而且每當業界發生了什麼事，我們總會馬上聯想到他。例如CNN在二月份報導：「證管會確認正在調查大型經紀商是否向對沖基金洩露市場情報，為大客戶如共同基金提供經紀服務……證管會也可能追查相關交易紀錄，確認經紀商是否利用客戶交易動態的訊息以進行自己的投資。」法蘭克於是在電郵裡寫道，這是否意味著「伯尼正在向自己洩露情報」。

我們試著在一切有關馬多夫的事物中要幽默。四月，《絕對報酬》刊登了一篇題為〈捉賊記〉（To Catch a Thief）的文章，報導費爾菲爾德格林威治集團董事經理道格拉斯·里德（Douglas Reid），內容卻不是我們任何一個人所預料的。「一九五五年，亞佛烈德·希區考克

（Alfred Hitchcock）的電影《捉賊記》，說的是一個早已金盆洗手的竊賊（卡萊·葛倫飾），介入追捕法國蔚藍海岸一連串珠寶竊案犯人的故事。道格拉斯·里德，管理資產達一百二十億美元的另類資產管理公司費爾菲爾德格林威治集團的董事經理兼投資委員會成員，相信同樣的方法也適用於對沖基金的創建與營運上。

「『誰能夠比對沖基金經理更瞭解另一個對沖基金經理的業務？』里德問道。去年增資二十億美元的費爾菲爾德格林威治集團，目前正積極拓展其全球市場。

法蘭克把這篇文章傳給我，並附上建議：「或許你該寫封電郵給他，說說伯尼的事？」

「為了捉賊？」我思忖著道格拉斯·里德會不會至少意識到這個標題有多諷刺。我覺得他知道。我回信給法蘭克：「道格拉斯·里德不可能不知道伯尼，畢竟他的基金有三分之二委託給他，另三分之一交給其他經理。還有，你覺得費爾菲爾德真的能把八十億美元從馬多夫那裡取出來的機率有多高？我敢打包票，如果有人要求大量兌現，馬多夫必定瞬間像個帳篷一樣崩塌下來。」

我並沒有放棄揭發馬多夫的想法，然而，我縱使不相信奇蹟，卻相信他被揭發的這一天仍然有可能到來。我到過波士頓的證管會，但得不到滿意的結果；我到過紐約的證管會，沒有結果；我又到了華盛頓特區的證管會，還是沒有結果。我已經沒有地方可去了。只有當馬多夫的好運氣用完了，他才會被揭發。似乎已經沒有什麼事情能夠阻止他。無論市場如何運轉，他都

會持續翻滾。以二〇〇七年八月為例，當時大盤下跌，大多數對沖基金慘敗：高盛集團規模最大的對沖基金損失二十二‧五％，摩根大通集團的統計套利型對沖基金下跌十八％，圖克斯伯里（Tewksbury）總值三十億美元的電腦操作統計型投資基金也損失了八％。整體而言，那是對沖基金近十年來最糟的一個月——只有馬多夫文風不動。費爾菲爾德哨兵基金竟然在那個月賺錢！「伯尼最棒了！」我寫信給法蘭克，「我還以為他假裝賠錢來證明自己不是一個擁有完美擇時能力的外星人。科幻頻道真的應該去訪問他的。」

正當我快要放棄時，證管會風險管理處新處長強納森‧索克賓（Jonathan Sokobin）跟我聯絡，詢問我對於資本市場的新興風險有什麼看法。新興風險？聽起來像是擔心哥吉拉長跳蚤。我無法警告他，因為奧本海默基金旗下的崔曼特基金是馬多夫的第二大投資者。

我與索克賓談了許久，討論了好幾個值得關注的領域。雖然他擁有芝加哥大學金融學博士學位，卻沒有太多業界經驗。他似乎無法完全掌握我傳達的一些概念。例如我記得當時提到，投資銀行擁有太多席位，對股票交易所構成嚴重的潛在風險（一旦某家投資銀行申請破產，就會把整個交易所置於險境）。他似乎感興趣，但我覺得那不是他想要討論的。

把我引薦給索克賓的，是奧本海默基金的風險管理主任魯迪‧夏特（Rudi Schadt）。魯迪是我的朋友，雖然他不知道我在調查馬多夫，但他知道我對衍生性商品領域的高風險計畫非常瞭解。

我忘了那一次對話是否特別提到馬多夫。不過掛上電話時，我知道我得到了他的關注。二

○○八年四月二日，我傳了一封電郵給他，附上我過去三次提交證管會波士頓辦公室的資料。

「每一次，波士頓辦公室把這些資料轉交給紐約，梅根‧張，也就是紐約辦公室主任確實展開了調查，但我從未得知有任何結果。依照我過去與她的對話，我不認為她具備充分的衍生性商品或相關數學知識，以至無法理解這些違法行徑。

「有趣的是，我認識一位過去負責衍生性商品的產品經理，現在是某家組合型對沖基金的研究主任（這裡指奈爾，但我沒有透露他的身分），他告訴我，另一家組合型對沖基金的同業要求馬多夫出示交易確認單，之後就撤走了原本委託給馬多夫的資金。他後來從選擇權報價處取得時間與價格序列資料，發現馬多夫的單子裡，沒有任何一筆交易與選擇權報價處的時間和交易紀錄吻合。他馬上確認馬多夫是騙子，並且把相當規模的資產撤離馬多夫的基金。」

我附上二○○五年提交給證管會的資料，並且在信件標題寫上：「紐約一起三百億美元股票衍生性金融商品對沖基金舞弊事件」。提到風險，除了我在這封信裡所附上的資料，不可能還有其他與風險更具相關性的證據可以提供給這位風險管理處處長了。我也給了他一些處理這件事的方向──嘗試核對馬多夫的交易單與選擇權報價處的交易紀錄。如果照著這個指示去做，他便會發現所有紀錄都無法吻合。對證管會內部的調查人員來說，那確實是個線索！

我還給了他一份媒體人員名單，他可以向其中任何一位確認我的指控。最後，我在信末寫道：「祝你在新的工作崗位上一切順利。」

我並沒有抱著太樂觀的想法，但是我相信，或許他是新人，所以還未成為那個僵化體制的一員。想像一下，如果他真的著手跟進，以至職業生涯裡第一項調查任務就成功揭發了金融史上最大的罪案，這將會是什麼情況？你必須用想像的，因為這件事後來並沒有發生。我再也沒收到他的回信。或許風險管理主管的職責就是避開風險。而那也是我最後一次與證管會接觸。

為了阻止馬多夫，我們該做的都做了，此刻就只能靜靜等待那無可避免的衰敗自己到來。

等待。只能繼續等待。我對這個案子從來沒有失去興趣，只要有機會，我就會查看一下他的報酬紀錄，每次都只能滿腹疑惑地搖頭。最後我還是得向奈爾承認：「我很不想這麼說，但馬多夫確實做了一場完美犯罪。他找來了組合型對沖基金，這些基金需要他的報酬以便推銷產品給那一群愚蠢的（高淨值）客戶。他管理的資產規模至少已達到三百億美元。」只要他每個月吸進來的錢足夠支付舊有投資者，他就可以永遠地玩下去。以他所提供的這種即優渥又穩定的報酬，大概吸引了不少視這筆投資為儲蓄的客戶。馬多夫就是他們的銀行，他們把錢投資他，一年就有一○％的利潤，而且年年如此，遠比其他地方更好賺。除非他們需要一筆錢支付房貸、大學學費，或買一部新的保時捷，否則實在沒有理由把錢提出來。

這確實就是馬多夫所指望的。

■ 沒有人想聽真話

我們無時無刻都在猜測馬多夫垮台時會發生什麼事，卻沒有想過個人投資者的遭遇。奇怪的是，即使經過了這麼多年的調查，我們卻不知道馬多夫同時也開放個人直接帳戶，也就是說，除了透過聯接基金，個人投資者也可以直接參與馬多夫的計畫。比如，雖然歐克蘭曾說馬多夫在猶太社群裡被尊稱為「猶太人的國庫券」，可是我們完全無從得知他在紐約和佛羅里達的猶太會堂裡滲透得多深。

只要時機適當，我們會給旁人警告。二〇〇三年，就在奈爾開始進入超越指標基金工作時，他到舊金山麗思（Ritz）酒店參加美國銀行的年度對沖基金研討會。那是組合型基金尋找基金經理的機會，每一家對沖基金有十分鐘的時間自我推銷。在會場上，奈爾認識一位繼承數億美元遺產的對沖基金投資人，他以這筆繼承資產作為基礎，設立了自己的組合型對沖基金。奈爾聽說基金裡有一半的錢是他自己的，而且他的績效很好，贏得了幾個重大獎項。奈爾後來在後續幾場會議中又見到他，兩人漸漸變得熟絡。根據奈爾所聽到的傳聞，這個投資人有四〇％至八〇％的個人資產在馬多夫手中。

幾乎在每一場會議中，奈爾都跟他聊起投資的事，有時候也提及馬多夫。奈爾記得當時並沒有直接表示馬多夫是騙子，反之，在嘗試提出警告的同時，盡量不提到自己已經調查馬多夫

多年，也避免說出一長串紅旗。「你知道嗎？馬多夫有些事情看起來怪怪的，」奈爾告訴他，「就是感覺不太對勁。你看他的策略，那不太合理。再對照一下未平倉量（open interest）。我覺得這可能是騙局。」

「但是跟其他成千上百個投資人一樣，沒有人想聽。透過崔曼特基金投資馬多夫的人相信那一定是安全的，因為他進行了實質的盡責調查。」

奈爾嘗試告訴這個投資人，以及他在對沖基金產業裡遇到的其他人；我試著警告蒂埃里；麥可・歐克蘭明確地向業界發聲，說馬多夫不是個正派的人。然而，就像證管會和媒體那樣，沒有人想聽。

二○○八年秋天，我們才深切地意識到，許多個人投資者將會因為馬多夫的崩解而被狠狠地摧毀。法蘭克・凱西離開了超越指標基金，轉到一家為投資人建立客製化投資組合的英國基金管理公司擔任業務代表。他曾經向一位行政主管推銷商品，對方負責為某家大型保險公司審核推出市場的新產品。法蘭克記得，那個人仔細聽了將近一小時，然後向他道謝，並且表示這個產品不太適合他的經紀商。他說，這對他們而言太複雜，他們不懂得如何銷售客製化的產品。

像往常一樣，法蘭克整理公事包準備離開。兩人握手告別，當法蘭克轉身時，對方突然問道：「法蘭克，你知道伯納・馬多夫嗎？」

法蘭克很震驚。那是天外飛來一筆的提問。他的第一個念頭是他被設計了。他轉過身，嚴

屬地說：「你是誰？為什麼問起這個？」

「你知道我是誰。」

「不，我不知道，」法蘭克慎重地說，「我知道你的名字，也知道你在這家公司的職位，但你是什麼人？你為什麼會問起馬多夫？」

這個人平靜地解釋：「我先不說為什麼問起他，因為這可能影響你的答案。但我坐在這裡整整四十分鐘，聽你談著對沖基金、調節風險以及客製化投資組合，我一直在想，你一頭灰髮，而且在衍生性金融商品業待了三十四年，所以我認為你應該知道一些有關馬多夫的事。」

法蘭克坐了下來，「是的，沒錯，我知道的太多了。你想知道什麼？」

「一切。」

法蘭克後來向我解釋，對方在保險公司工作，並不是金融業的人，這一點在某種程度上讓他較為安心。法蘭克也非常好奇，為什麼他要問馬多夫的事？「好吧，你想知道馬多夫的事，我就全部告訴你。」他決定說出一切。接下來他用了半個小時敘述了我們的調查。他第一次向別人從頭到尾說出整個故事，這件事藏在他心底七年了，他一開口就停不下來。儘管如此，他還是非常謹慎地避免說出我們的名字或工作地點。說完後，他直視面前這個男人的雙眼，問道：「現在，你可以告訴我，這是怎麼回事嗎？」

「我在兩年前結婚，妻子來自一個非常富裕的猶太家庭，」他開始敘述，「她是她父親財產

的唯一繼承人。在我們的婚禮上，伯納・馬多夫來到我面前主動表明身分，然後他把手臂搭在我的肩膀上，說道：『我是看著（我的太太）長大的。現在你也是這家族的一分子了，我會讓你也參與進來。有空的時候，過來找我談談，我會幫你安排妥當。』

「關於伯尼的一切都是岳父告訴我的。他把大部分資產交託給伯尼，而且無時無刻提到他。伯尼這個、伯尼那個。伯尼給的是最好的報酬，而且沒有風險。他要我馬上加入伯尼的計畫。但我在行動前，看了一下他的策略。法蘭克，相信我，我對衍生性金融商品並不太了解，但搞不懂的是，如果他真的用他所宣稱的策略投資，怎麼可能得到如此平穩的報酬？我決定在得到解答前，不會給他一毛錢。所以我拒絕了。

「你可以想像這個決定對我和我岳父的關係造成多大的影響。每一次我見到他，他總是一副『你怎麼還沒打給伯尼』的樣子。他的態度就是『你是我女婿，現在的任務就是照顧我女兒，所以你應該把錢交給伯尼，他會照顧你們』。這確實造成了家庭問題。我岳父真的把這當一回事。」

法蘭克笑了。「小子，你完全切中要點。我們無法理解為什麼其他人好像都沒有發現這件事。我們覺得他快倒了。」

這位主管深深吸了一口氣。「我想說服我岳父盡快把錢提出來。我已經厭倦了，不想再聽他的，而且我很擔心妻子失去她即將繼承的財產。你可以幫我嗎？你可以把剛剛說的那一切寫

出來嗎？」

對於這個建議，法蘭克笑了笑。「當然……」他說，「不行。我不想要有顆子彈打到我頭上。對不起。」

對方近乎哀求的說：「法蘭克，如果你不幫我，我太太真的會失去一切，」他說，「除非有證據，否則她父親是不會聽我說的。」法蘭克認真考慮了這件事。後來他寫了一封很長的電郵給對方，基本內容是我在二○○五年提交給證管會的資料中所提及的紅旗。他知道這麼做很危險，可能會置自己於險境，但他當時覺得有道德義務幫助對方。他也知道，只要稍微停下來想一想，就會發覺他正在做一件多麼愚蠢的事。

他知道這個人確實有可能拿著這些資料去向馬多夫對質，所以他盡可能地保護自己。他沒有直接複製原有的資料，而是建立另一個全新的檔案，並且把幾個技術性的要點，以及任何有可能連結到我的內容一一刪除。他調換次序，重新為那幾個疑點編碼，然後把龐氏騙局一詞替換成不明計畫，因為他不想讓那個指控被傳開。在電郵內容的最上端，他寫了一段聲明，表示這不是他的意見，當然也不是他公司的立場，而是某次遇到一個專精於衍生性金融商品的不具名分析師，向他展示信中所提到的這些疑點。「這並不表示我認為這位分析師已揭露事實，」他寫道，「我並未對這位分析師執行盡職調查，純粹是為了你的個人用途而提供這些資訊，你必須自己執行盡職調查。」

時，已經是一個月後的事，而那時整個世界早已改變了。

最後他把滑鼠游標移到螢幕左上角，按下傳送鍵。然後就忘了這件事。等到他收到回信

■ 騙局終於崩解

我們無法精確指出馬多夫在哪個時間點確認大勢已去。殺了這頭野獸的，不是美女，而是冰冷的數字。幾十年來任由他叱吒風雲的市場，最後還是毀滅了他。

大概從二〇〇七年開始，美國房市泡沫化，全世界金融體系只能在蹣跚中前行。數百萬在股市上漲的年代購入房子的人，突然發現這個緩衝保護墊消失了。短短幾個月內，幾兆美元的不動產價值蒸發了。持有低利率指數型房貸者的還款負擔增加，因為付不起房貸，造成房貸違約。銀行過去大量核發房貸給那些原本不符合財務條件的人，這群人唯一的退場策略就只有在房價漲高後賣掉房子，然而這個選項如今已經不存在。投資公司把那些房貸包裝成一種被稱為「不動產抵押貸款證券」（Mortgage-Backed Securities）的金融商品。這類證券被當成優質資產兜售，實際上卻是劣質的不動產。這些資產的流動性極低，一旦人們發現其內在價值太低，甚至近乎於零，自然不會有新買家進入市場，於是資產價值大跌。

這就像是一場大型音樂椅遊戲，但在這場遊戲裡，一旦音樂停止，持有這類證券的機構投資者就得賠上數千億美元的財產。兩年內，美國房市總值下跌了大約二〇％。市場崩盤時，銀

行停止放貸，輕易取得貸款的年代過去了。即使是信貸紀錄良好的個人或企業也無法取得融資。同時，商品價格尤其是油價卻急劇上漲。到了二〇〇八年九月，這一切形成了全球金融危機。銀行陸續倒閉。當媒體紛紛談論我們是否處在第二次經濟大恐慌的邊緣時，整個社會瀰漫一股真實的恐慌情緒。

過去一年來呈現規律下跌走勢的股票市場，突然轉而快速下滑。國際貨幣基金組織在當年十月提出警告，表示國際金融體系可能崩潰。十月五日那一週，標準普爾五〇〇指數下跌二〇％，道瓊工業平均指數則損失十八％。英格蘭銀行副總裁稱之為「可能是人類歷史上最嚴重的金融危機」。到了十一月，市場已下跌將近四〇％。當數百家對沖基金被迫倒閉，或被迫禁止投資人贖回的時候，馬多夫竟然還宣稱獲利。不可思議的是，仍然有無數人相信馬多夫，他們急著從賠錢的投資中撤走資金，轉而投入「較安全」的馬多夫基金。馬多夫告訴費爾菲爾德，他開放接受這家公司為他籌集的任何新資金。或許他當時還抱著一線希望，認為自己可以生存下去。誰知道呢？

但是馬多夫的投資者當中，有更多人急於套現，他們需要資金來保護其他投資，更需要現金來應付愈來愈多要求贖回、提現的客戶——這一類需求的規模超過了七十億美元。馬多夫不可能有辦法應付這些要求，但他不會放棄。他變得更進取，不惜鋌而走險地籌集資金。十一月底，費爾菲爾德宣布成立新的基金——費爾菲爾德翡翠基金（Fairfield Emerald）。但一切都已

太晚，馬多夫垮台的日子到了。

終於，在二○○八年十二月十日，據聞他對兩個兒子說他的投資事業是騙局，「基本上，那是個巨大的龐氏騙局」。隔天，二○○八年十二月十一日早上，兩位聯邦調查局探員敲了他家大門，問他是否要為自己提出無罪辯解。

他搖搖頭。「沒有辯解。」兩位調查員立即將他逮捕。史上規模最大的龐氏騙局，此刻終於崩解。

Chapter

修補華爾街
史上最大漏洞

我們在這次最大的交戰中勝出了，
但是還未贏得這場戰爭。
證管會需要的不僅僅是改裝門面，
或撤換掉幾個代罪羔羊；
而是必須從根本之處改頭換面，
才能再次成為投資者可以信賴的機構。

他們給馬多夫戴上手銬那一刻，我的生活也永遠改變了。那幾個小時裡，我還不知道這件事。那天早上，法蘭克和我出席世界·波士頓（World Boston）的合作夥伴早餐聚會。世界事務協會（World Affairs Council）是個擁有六十年歷史的組織，而世界·波士頓是其組織單位之一，成立目的在於邀請全世界政治家和權貴來到波士頓，與在地商業社群領袖進行對話。那一天是佳雅特麗·卡克魯的場子，我們為了支持她而去。當時還有銀行的主席、投資主管以及基金經理等人在場。那是一場非常棒的活動，食物也好得沒話說。但我們不知道，當時我們正坐在一群馬多夫案受害者中。

會議結束後，我馬上就回家了。

而就在那時，我的人生改變了。馬多夫承認他操作一場龐氏騙局。馬多夫遭逮捕。幾十億美元不見了。整個金融業都為之震驚，人人處於恐懼中。

一陣驚嚇後，我手足無措。我有上百件事想立刻去做，並趕緊搜尋、排列，試圖理出一個合理排序。我從來沒有遇過這樣的情況。我需要訊息。我需要釐清到底發生了什麼事、什麼時候發生、如何發生。我需要掌握所有細節。我回電給戴夫·亨利。「終於過去了，」他告訴我最新的消息，「即將會有一場血洗華爾街。」我們嘗試想像後續情節，比如誰將倒閉，但實在沒有任何踏實的想法。我回電給安德烈·梅塔，但他正忙於應付客戶。華爾街正在騷動中，每個人都想搞清楚究竟哪些人、哪些事被波及了。人們渴望得到訊息。

高漲的激動情緒形成一股能量在體內躁動，我甚至無法站直，拿著手機說話時，我不斷在原地繞圈。我心裡想著，敵人倒下了，但還有一場戰役要打。有可能取走我性命的敵人已經完蛋了，但證管會現在可能對我構成極大的危險。我所提交過的資料將向世人展示他們有多無能，除非他們有辦法阻止我公開發表文件，否則這個機構即將向世人展示他們有多無能。調查文件就在我家的檔案夾內。我必須趕在任何人向法院申請禁令前，馬上把那些東西移走。而且我必須公開那些文件。我想我應該打電話給韋爾克，他正想要這些東西。

這時候要找到約翰·韋爾克並不容易。他正在對抗惡性凶猛的癌症病魔，他每週四會在約翰·霍普金斯大學醫院接受化療。在醫療器材旁是不能使用手機的。但我還是撥了電話，在不同時間裡試了三次，每次都留下一個簡短但緊急的留言。

我必須盡快送孩子回家，然後安排後續工作。我開始瀏覽腦海中的清單，試著理出輕重緩急。不久後，兩個孩子下課了，我帶著他們走進戶外的強風暴雨中。像往常一樣確認車子底下沒有炸彈後，我把雙胞胎安置在車內。五分鐘後，我已在辦公室裡，並且翻出了一大疊文件。

電話響個不停，但我不想接。後來再響一次時，我看了來電顯示，認出那是紐約打來的電話，應該是某個華爾街同行打來告訴我馬多夫的新聞。當我接聽時，傳來的是一把陌生的聲音，問道：「你就是馬多夫案的告密者？」

我第一個反應是憤怒：「你是誰？」

「我是《華爾街日報》的格雷格‧佐克曼（Greg Zuckerman），」對方說道，「CNBC的報導提到馬多夫案件有個告密人。是你嗎？」

「幹，你們明明就知道，」我尖叫著說，「他媽的，你們知道這件事整整三年，但是什麼屁事都沒做！」

「這件事我並不知道，」佐克曼說，「不管之前發生過什麼事，我還是想跟你談談。」我從來沒有跟格雷格‧佐克曼說過話，但這時候找不到約翰‧韋爾克，我在沒有選擇下只能跟他合作。我需要公開文件，無論過去的情況如何，《華爾街日報》仍然是個理想的管道。此刻我需要佐克曼，就如同他也需要我一樣。我後來得知是麥可‧歐克蘭向他透露我的身分，還把我的電話號碼給了他。歐克蘭認為他是個可靠且堅守職業道德的記者。

▪ 天翻地覆的改變

法蘭克、奈爾、歐克蘭都經歷著相同的事。我第一時間打給法蘭克。他正要離開波士頓海濱區大廈的住家，接到我的電話時，他還在下樓的電梯裡。「你一定不會相信，」我說。當時我正在辦公室裡，邊整理文件邊打電話，「伯尼剛剛爆開了，他承認整個計畫是龐氏騙局。」

「我等一下再打給你。」法蘭克說。他走出電梯，然後上樓回到家裡。「他真的垮了，」我繼續說道，同時把一些剛得知的新資訊告訴他。我們通話時，法蘭克另一支電話響了，是歐克

蘭從紐約打來的。「喔，天啊！」他說，「你收到消息了嗎？」

法蘭克同時應付兩支手機時，他家裡的電話也響起來。他太太接聽後暗示那是一通重要電話。「我晚一點再打給你們，」他對我和歐克蘭說。打電話來的人，正是他幾週前才見到的那位保險公司主管，法蘭克當時向他提出遠離馬多夫的警告。「首先，」對方說，「我要感謝你。感謝你試著幫我做的一切。」

從他悲傷的語氣裡，法蘭克預感那不是個好結局。「後來怎麼樣了？」

「我把你的信拿給我岳父看，還逐字讀給他聽，」他的聲音有些哽咽，「他說：『那是不可能的。我不相信。伯尼不可能對我做這種事，他不會這麼做的。』然後他什麼都沒做。我們失去了一切，真的是一切，一分錢也不剩。」

「真的很抱歉，」法蘭克說。

「不，我真的想要感謝你，」難堪地聊了幾句後，他們便掛斷電話。法蘭克打開電視，想要掌握事態進展。

歐克蘭正在跟他的團隊開會，討論下一場研討會相關工作。當他走回辦公室時，電話響起來。打來的是他的好友哈爾·拉克斯（Hal Lux），過去曾是優秀的金融記者，後來進入對沖基金行業，最近則成了哈佛大學甘迺迪政府學院（Harvard's Kennedy School of Government）的高級研究員，專精於金融市場研究。「你聽說了嗎？」

「聽說什麼？」

「你說對了，」他說，「你說的事情完全沒錯。馬多夫因為操縱龐氏騙局，剛剛被逮捕了。

幹得好！」

晚了七年，麥可心想，整整晚了七年。幾分鐘後他打給法蘭克，而那時他正在跟我通話。「哈利從一開始就是對的，」麥可對他說，「那不是搶先交易，而是龐氏騙局。」

「我知道，我現在正跟他通話中。」

奈爾過得不是太順遂。私人問題帶給他一些打擊，而他試圖藉由工作來逃避。當他檢查電郵時，發現一位認識多年的對沖基金經理寄來一封信。那是一則神祕難懂的訊息：「拒絕馬多夫，對吧？」他還不知道馬多夫已經垮台，所以這個訊息看起來根本就莫名奇妙。奈爾思索著他是否跟這位經理說過我們的調查。可能有，但他不太確定。那麼，這到底是什麼意思——拒絕馬多夫，對吧？

他打給這個基金經理，對方告訴他：「去看彭博。現在的頭條新聞。馬多夫自首了。」奈爾打開彭博看了一下，頭條確實是這則新聞。馬多夫因為操作五百億美元的龐氏騙局而被逮捕。

奈爾深深吸了一口氣，離開螢幕，然後回去繼續工作。他這段日子過得太痛苦，即使這件事也不能讓他高興起來。稍後到了西岸的中午時間，他開始跟我和其他組員互通電郵。

我把馬多夫自首的消息告訴佳雅特麗·卡克魯，她是跟我一起處理其他舞弊案件的律師。

結果她一臉困惑地問：「馬多夫是誰？」原來我一直沒有告訴她這個案子，此時她甚至還無法理解這事件有多嚴重。「這是我的第一個案子，」我解釋，「我已跟了這個案件好久、好久。」

她首先想到的是，這件事將對我以及現在正進行的案子帶來什麼影響。「先冷靜下來，」她對我說，「你有責任顧及其他案子的告密者，所以我們對這件事必須從長計議。」

接下來幾天的進展，讓她開始明白這是件大事。但是直到後來她和孩子搭上印度航空班機飛往印度新德里時，她才真正體會到事態的嚴重性。她告訴我，那天在飛機上聽到鄰座的乘客正以法文談論我時，她完全震驚了。他們在討論哈利，她心裡這麼想著。他是我的客戶！飛機中途停留在巴黎時，她買了一份《世界報》（Le Monde），在頭版就看到了我的新聞。那時她第一次有這樣的感覺——她的人生也即將改變。

在惠特曼鎮，哈里·碧斯警長在整整一天過去後，才看到我出現在電視上。他站在那裡，一時目瞪口呆，心裡想的是：我不相信。這是怎麼回事，我不相信。這可是這裡有史以來最激動人心的大事！然後他搖搖頭，露出微笑，知道警局裡不會有人相信他即將要告訴他們的故事。

我知道證管會對我構成的不是人身危險，可是這個機構要從這場大潰敗中全身而退的唯一方法，就是阻止我公開過去提交的資料。我擔心他們以某種安全理由為託詞而進入我家搜查，甚至沒收電腦和文件，然後隨便使用一個理由清除所有的資料。他們沒有刑事職權進行搜查，但

他們必定會為了那些資料而不擇手段。

我將十二口徑泵動式霰彈槍裝上00號實心鉛彈，槍托再加裝六發，然後在上鎖的槍櫃裡掛上裝著另外二十顆的子彈帶。接著，我拿出軍用防毒面具，以防他們闖進我家時使用催淚彈。如果證管會的搜查隊到了，只需嚇嚇他們或盡量拖延時間，一旦惠特曼鎮的警察和哈里‧碧斯警長趕來帶走我的文件和電腦，我就安全了。證管會人員不是武裝人員，我不太認為他們會有什麼違法舉動，但仍然把過去所學的軍事技能準備就緒，萬一證管會做出最惡劣的後繼行動，我也有因應對策。

《華爾街日報》是我的出口。這一次他們幾乎是懇求我提供文件。我從報紙作者欄位知道格雷格‧佐克曼這位記者，也讀過他的一些報導。如果我跟約翰‧韋爾克搭不上線，還有佐克曼可以幫我。

為了安全，我必須把資料交給《華爾街日報》，儘管那就是他們三年前便已得到的東西。

我正在與證管會展開一場資訊戰，而我從軍中學會的是，必須搶占領先位置，主動形塑這場戰役以取得自身最大利益。我決定與《華爾街日報》合作，因為我想要這則新聞以我所期待的方式向公眾報導，這是唯一我還保有少許主導能力的報紙。我把這個事件交給《華爾街日報》，因為這家媒體符合我的需求。我向佐克曼說，約翰‧韋爾克手上擁有我的全部文件，我猜那些資料仍然存在他的電腦中，或華盛頓《華爾街日報》的伺服器裡。佐克曼說他在紐約，暫時無

法取得那些資料。「我需要你再傳給我一次，」他說，「可以今天就給我嗎？」

我想要嘲笑他。今天？「你們三年前就拿到那些東西了，」我厲聲說道，「我給了你們一座普立茲獎，但你們不要。」

佐克曼停頓了一下，「那不是我，」他說。我相信他。我對《華爾街日報》的內部運作一無所知。我在調查工作中體會了保密至上的必要。若說韋爾克沒有向佐克曼透露他正在進行的工作內容也很合理。格雷格一定是在揣測我的想法，以為約翰放棄韋爾克這個新聞會讓我現在連他也不信任了，他後來再說了一句意味深長的話：「我們必須保護韋爾克。」

「這一點你別擔心，」我回應，「我從來不認為是他的問題。」

我把馬多夫相關文件收藏在棄置案件的櫃子裡，以免與其他進行中的案子混淆。我花了整個下午的時間把資料搬出來，試著整理出一些條理。我知道馬多夫有一天必然會崩潰，同時也認定到了那時一切已經不關我的事。我從來不曾因為預測錯誤而如此開心。

我家裡唯一一台的傳真機壞了。可是使用這台機器也讓我心裡不安。我要接收與傳送的大部分資料都需要保密，而當時我家裡並沒有安全的電話線。我平時會在不同的 Staples 或 Kinko 分店[1]使用傳真機，不過當我準備傳出資料時，這些店都已經打烊了。我決定前往鎮上賣披薩

1　譯註：美國的連鎖影印店，也提供傳真服務。

的維納斯餐館，我猜想每間餐館應該都會使用傳真機接收午餐訂單。

那是個災難性的夜晚，新英格蘭地區正處在大雨與冰暴中，麻薩諸塞州西部的電話網絡陷入癱瘓。我抱著所有文件，在風雪中艱辛跋涉，心裡如此想著：真是應景。我喜歡維納斯餐館，我和家人常來光顧，幾乎就把這裡當作是自家廚房一樣。這家餐館是德羅索（Drosos）家的生意，我們一家人都跟我很熟，更熟知我的怪癖。我就是那個多年來總是在這裡出沒的傢伙，有時坐在店裡讀著鑑識會計的書。

我一頭凌亂地衝進店裡，全身濕透，還一副焦躁激動的樣子。吧檯上方有個電視機，此時螢幕上正好是馬多夫的照片。「那是我的案子。我在忙的就是這個。我是告密者。

「哈利，先冷靜一下，」伊蓮·德羅索說，「發生什麼事了？」我在最短的時間內盡可能交代了整個故事。我一心只想要傳真機。她聚精會神地聆聽，偶爾點點頭，直到我說完後，她問道：「什麼是龐氏騙局？」

她聽不懂我說的。但沒關係，重點是店裡沒有一台可用的傳真機。幸好當時吧檯坐著一位運輸公司老闆，他的辦公室就在主幹道前方三哩處。「你是那個事情的告密者？」他指著電視機問我。

「是的，先生。證管會把這事搞砸，而這些文件可以證明這整個事件。我必須立刻傳給

《華爾街日報》。」

「算我一份，」他說，「我那裡有傳真機。走！」從他桌上留下的啤酒和披薩，可以證明他是個熱血美國人。我坐上他的休旅車前往他的辦公室，我在車上得知，他對於政府的華爾街紓困舉措感到非常憤怒，此時碰到機會參與一件可能讓證管會陷入難堪的行動，他相當興奮。他帶我到他公司二樓辦公室裡，我用手機聯絡了佐克曼，同時透過傳真機想把文件傳出去。終於——我心想，終於！

傳真機停住了。我們再試一次，機器啟動，然後再度停下來。這位老闆搖頭嘆氣，「樓上還有一台比較舊的，每次碰到問題時，那一部舊的總是比較好用。」後來我們發現問題並不在傳真機，而是暴風雪破壞了本州的電話網絡。不過，只要我們不間斷地把文件送進去，這機器就能持續傳送資料。我花了超過一小時才把所有文件成功傳送出去。過程中，佐克曼問我：

「你願意幫助我做這個報導嗎？」

我等待這個機會，整整等了九年。「你知道我會的，」我說。

當我們回到餐館時，我把口袋裡所有現金掏出來放在吧檯上，對伊蓮說：「這位先生吃的喝的都從這裡算，一直到扣完為止！」

事情太多且發生得太快。除了佳雅特麗，我還聯絡了另一位律師菲爾‧麥可（Phil Michael），我過去有幾個《反虛假申報法》的案子都是由他代表的。他人在墨西哥，雖然後來回電了，但

電話訊號太糟。他說，我要怎麼談論馬多夫都沒有問題，但不應該提及其他案件。然後，我以為他說：「跟媒體合作，好好利用這個宣傳工具。」實際上，他當時說的正好相反。

那一晚，我徹夜未眠，忙著整理電腦裡所有馬多夫案相關文件、電郵、提交給證管會的資料，然後把檔案複製到光碟裡。萬一證管會真為了消滅證據，不惜鋌而走險地到我家來搜查，至少我還保存了這些資料。我也透過電郵把檔案傳給我在波士頓和紐約的律師團隊，以及華盛頓的納稅人防弊組織。在那個冰暴肆虐的晚上，把這些電郵傳送出去並不是件容易的事，我比平時多花了幾個小時處理這些事務。

隔天早上，我送菲去坐火車到波士頓，她身上帶的光碟存有這個案件的有力罪證。這些資料整個早上都沒離開過她身邊。到了午餐時間，她悄悄穿過波士頓唐人街狹小擁擠的巷道，祕密地把光碟交給她一個值得信賴的女性友人。她們在該地區一家幾乎只有華人光顧的餐廳見面。除非證管會派出一個懂中文的職員一路跟蹤菲，否則他們無法追蹤到這片資料光碟。現在，我已經把這個案子的文件安全地分布在東岸的波士頓、紐約和華盛頓特區。如果證管會真的試圖做出什麼違法的事，只要把文件拿出來，就能輕易地讓這個機構引火自焚。

我弟弟沒有聽說馬多夫自首的事。他的電話在隔天早上六點就開始響個不停，各家媒體都打來確認他是不是《華爾街日報》報導中所提到的馬多夫告密者。接了好幾通電話後，他想起今天的《華爾街日報》應該已經送來，他得趕快起床看看我這一次到底是做了什麼事。

一連串的電話像砲彈一樣炸向我，大部分我都沒有接聽。但是當我看到某個顯示波士頓證管會的來電時，我想我應該接。打來的確實是該辦公室職員，但不是艾德·馬尼昂。我認識電話中的人，不過我是在他上一份工作中結識，我完全沒想到打來的是他。他可能因為這通電話拖累整個機構，而我覺得這不像是他會做的事。當他向我提出警告時，我更一時無法想像這些話從他口中說出。他在電話裡說：「哈利，這裡已經啟動掩飾行動。他們傳達給我們的是：我們不認識你，也不曾聽說過你。五分鐘前，有個高級職員打給我，叫我不要跟你有任何接觸。老兄，你小心行事。」

我前一天晚上就備好槍枝以防萬一，現在證明了我的警戒心是必要的。我整個早上都躲在辦公室裡準備文件。廂型車和轎車陸續出現在我家門口，從車子裡走出來的記者前來按我家門鈴（至少我們希望是記者而不是證管會的人）。我讓岳母去應門，把記者打發走。她每次開門都是一場驚險。如果來的是電視台的廂型車，人員帶著攝影機，我們反而會鬆一口氣，因為證管會不可能有這麼精密的謀略。從我家位置可以清楚看到陌生人在社區進進出出，還敲左鄰右舍的門，向他們詢問。我們就住在鎮中心，所以他們也向當地商家探聽消息，無疑是問一些跟我有關的事情。我們希望這些人單純只是記者。那一段時間，我們真的受盡驚嚇，尤其是當天下午，小孩放學回家從校車下來的那一刻。

我同時也接到幾通來自《華盛頓郵報》記者的電話，他們告訴我，證管會不承認此案有告

密者。「他們說，證管會一年會接到成千上萬個告密者訊息，不可能每一個都調查，而且他們對你一無所知。」

「謝謝。」我雖然這麼說，心裡想的卻是，等等，再等一下。我從證管會內部得來的訊息完全正確，這個機構正在試圖掩飾他們的瀆職行為。我想知道證管會為了自保會做到什麼地步？

■ 戰役才剛開始

馬多夫自首後的一天內，我家已經被媒體重重包圍。攝影機架設在我家前院的草坪上，而且似乎每一家電視台的節目製作人都已經在手機裡儲存了我的電話號碼，我的電話響個不停。

我必須有所規劃，因此在平面媒體部分，我決定接受《華爾街日報》採訪，同時參加一個大型電視專題節目，再加上一個電台節目訪問。

與此同時，佐克曼和我一天工作十六至二十小時，拚命地想要在最短的時間內讓報導刊登出來。我熱血沸騰，晚上無法入眠。我知道，只要報導未刊登，我就無法證明過去發生的一切。所以我要完成後才睡覺。我不斷地將愈來愈多的資料交給他，他需要什麼，我就提供什麼。最後，他問我：「你是認真的嗎？我的意思是，所有東西都是你弄來的？」後來我才知道，他確實打電話向法蘭克和奈爾證實我說的故事。

「格雷格，你在開玩笑，是吧？」我說，「怎麼可能有人能夠這麼倉促地寫出如此詳盡的

報導？」

「我知道，」他坦言，「沒有人能夠這麼做。但是你傳給我的這些東西，真的完美得太不真實。真的讓人驚呆了。你一直都知道這整件事？」

「是的。」

「天啊！」他驚嘆道。他完全感受到了這些資料帶來的衝擊，我可以從他的聲音裡聽出驚訝。這就是證據，證明證管會在八年前曾經接到有關馬多夫的舉報，但是沒有任何制止罪行的行動。拖到今天，被捲入的金額與當時相比又多了五百億美元。「天啊！」他再次驚嘆。

那天下午稍晚，約翰・韋爾克終於回電了。他因為這個新聞而震奮，但從聲音可以聽出來，化療顯然已讓他疲憊不堪。對話裡透露著難以抑制的悲傷，這原本該是「頭版韋爾克」的另一條獨家新聞，但他的身體已經不允許他寫這篇報導。儘管如此，他還是打了電話給佐克曼，並且給了我極高的評價。「他是光明磊落的人，」他如此對佐克曼說，同時也承認，「我們早在幾年前就該得到所有的訊息。」

一再讓我震驚的是，證管會否認我的存在。很明顯的，他們正拚命想控制這個事件所帶來的破壞，希望我不會現身。我的存在即是確鑿的罪證，力道足以毀掉整個機構。如果他們聲稱沒有告密者、對馬多夫一無所知的謊言一日未被戳破，我就無法真正脫離險境。

終於，在馬多夫自首五天後，佐克曼致電證管會華盛頓特區辦公室，明確的問…「二○○

八年四月二日，貴機構的風險管理處處長強納森‧索克賓是否曾經收到一封標題為『紐約一起三百億美元股票衍生性金融商品對沖基金舞弊事件』的電子郵件？」

那是證管會首次得知《華爾街日報》握有我過去提交的資料。他們完蛋了。證管會主席克里斯多福‧考克斯（Christopher Cox）當晚發表了一篇冗長的聲明，檢討該機構修補這個華爾街歷史上最大的破羊圈所取得的進展。他開篇即找了好幾個藉口，聲稱馬多夫採取「複雜的手段……以瞞騙投資者、公眾，以及監管者」，而且他「同時持有幾種不同的帳目以及偽造的文件，並提供假訊息」。

到了第三段，他才終於承認：「本委員會獲悉，自從一九九九年或更早，證管會職員即多次接到舉報，有人針對馬多夫先生的金融罪行提出可信且明確的指控，最終卻沒有上報委員會以展開行動。過去至少十年來，我們有多次機會卻未能徹底針對這些指控進行調查，我對此表達慎重關切……

「作為回應……我已指示，在證管會總監察長指揮下，針對過去關於馬多夫先生及其公司的指控，以及這些指控未被重視的原由，進行立即且透徹的檢討。這個檢討也將涵蓋證管會的內部政策……同時檢視是否有改善的必要。」

基本上，他把職員抓來背黑鍋。我贏了。

證管會發表聲明承認我的存在與該組織的過失後，《華爾街日報》編輯立即告訴格雷格‧

佐克曼，這篇報導不會如期推出。他們決定把篇幅擴增一倍、增加照片，作為隔天的頭條新聞。

格雷格打電話通知我，興奮地問我是否介意延後刊登以爭取頭版的版位。我說：「我不介意，前提是你必須把我在二○○五年提交給證管會的資料放上你們的網站，讓全世界知道證管會確實掌握這些資訊，卻完全沒有行動。」他毫不遲疑地同意了，於是我們馬上加班把報導寫完。

那晚，我們都亢奮得睡不著。這篇報導將為證管會帶來一場大地震。一旦報導刊出，加上在網路公開我過去提交給證管會的資料以及數封往來電郵，我和我的家人再也不需要懼怕證管會了。

隔天，格雷格和我狂熱地工作一整天。再隔天的中午，《華爾街日報》把一顆星[2]版本的新聞上傳到網站，我們兩人都讀了。他繼續撰寫，加入愈來愈多的細節，直到當天深夜，最後的五顆星版本已上網，同時開始印刷。我的妻子上樓來到我的辦公室，指責我免費給格雷格·佐克曼當愛奴，而我回道：「好吧！我是希臘人嘛[3]，而且我猜想他本人或許很可愛。」她大笑，然後回房休息。

十二月八日，星期四，《華爾街日報》刊出了格雷格·佐克曼的報導：〈二○○六年，馬

2 讀註：當天每發布新的修訂版本，該篇新聞即被加上一顆星號作為標識。

3 譯註：「希臘之愛」（Greek love）一詞，有同性之愛的意思。

多夫誤導證管會並成功脫身〉。從第二段開始的文字如下：「哈利·馬可波羅曾經受雇於馬多夫的競爭對手公司，他開啟了當初的調查，並且展開一場將近十年的遊說行動，只為了告訴證管會：馬多夫的報酬完美得太不真實。過去幾天，《華爾街日報》檢視了馬可波羅這些年來傳送給證管會的電郵、信件，以及其他相關文件。

「馬可波羅在十年前開始研究馬多夫的投資績效，他告訴一位同事：『這一點都不合理。』」

他和該同事回想當時的想法：『這一定是龐氏騙局。』」

我們仍然決定不透露其他組員的名字，儘管佐克曼已經採訪過奈爾和法蘭克。

文章接著寫道：「證管會的文件顯示，馬多夫確實就在該機構的調查範圍內，只要繼續追查當時所發現的幾項違規行為，即可戳破他正在操縱的幾十億美元騙局。可是他僅僅在該機構的要求下，將自己的公司登記為投資顧問，而公眾對於他的違法行徑一無所知。曾經在某個時間點，他說：『我只是個嚷嚷著狼來了的小男孩。』」

「對馬可波羅而言，馬多夫日前被捕一事，證明了他長久以來的遊說是正確的。

佐克曼的長篇報導涵蓋了八年來的調查，從我接觸到馬多夫的報酬紀錄那天起，直到我跟證管會周旋的整個過程。他在文中引述我的話：「有的人愛玩夢幻體育（fantasy sports）[4]；對我們來說，馬多夫就是夢幻體育遊戲中的關卡──我們一直想要戳破他。」

對於證管會的回應，佐克曼寫道：「證管會發言人不願意針對該組織與馬可波羅之間的來

不存在的績效　　298

往做任何說明。」報導隨後提及我最後一次向風險管理處處長提交資料，他寫道：「證管會發言人表示，索克賓先生拒絕對此發表評論。」

隔天早上，天還沒亮，我悄悄走出家門，坐上前往波士頓的早班火車。我不想留在家裡，只要天一亮，我家周圍就會聚集媒體記者。對我來說，那天情緒特別激動，我剛剛把整個世界的重量從肩膀卸下，整天就在城裡走動，向每一個曾經協助調查的人致謝——我的律師們；丹·迪巴羅密歐等友人；康橋匯世投資公司的安德烈·梅塔，他的公司是全球最負盛名的投資顧問公司；以及波士頓證券分析師協會員工。這是屬於我們所有人的勝利。

還有一個人——艾德·馬尼昂。我很想與他握手，但此時他們辦公室應該不歡迎我。

我們在這次最大的交戰中勝出了，但是還未贏得這場戰爭。證管會仍然是美國人的一大危脅。這個機構顯然不再具備監管金融業的能力，除非徹底轉變，否則不可能再發揮功能。證管會需要的不僅僅是改裝門面或換掉幾個代罪羔羊，而是必須改頭換面，才能再次成為投資者信賴的機構。

4 譯註：「夢幻體育」是經營模擬遊戲的一種類型，玩家在其中模擬球隊經理人，挑選球員組成自己的隊伍，並且依據戰局進展而持續調整陣容。供玩家挑選的球員都是現實中的運動選手，而這些球員在現實中的表現也會影響他們在遊戲中的表現，進而影響玩家的遊戲得分。

■ 難以承受蒂埃里之死

馬多夫造成的破壞波及全球金融市場以及百萬家戶。數千人在一瞬間傾家蕩產，投資血本無歸。幾天內，各種相關新聞充斥媒體版面，例如原本仰賴馬多夫給予穩定報酬過活的老人，如今一無所有。原本已陷入困境的不動產市場，突然又湧進了一批急於出售的房屋。整個對沖基金產業大受打擊。

媒體報導鋪天蓋地。新聞述說著多少人的財產被徹底吞噬，而這是我們完全未查覺的。我們從來沒想到馬多夫接受個人帳戶，也不知道他甚至騙走猶太社群的慈善捐款與養老金，將他們置於絕境。我們追蹤的是聯接基金，而且奈爾、麥可、法蘭克和我作為金融業的專業人士，實在無法想像有人把百分之百的資金投入單一投資工具。這完全在我們的認知範圍外。我以為只要追蹤聯接基金，就能偵察到馬多夫的作為。這項調查沒有觸及個人投資者，僅專注於大型基金。而那可能是最幸運的缺失——如果我們發現這些事，可能就沒命了。

除了受害者，記者正苦惱著找不到任何人可訪問。他們無法接觸到馬多夫或他的任何一位家人。他們可以找的人幾乎就只剩下我了。我每天接到幾百個請求，卻都一一拒絕。我還接到一位好萊塢經紀人來電，某個製作人開價一百萬美元希望我上《歐普拉秀》（Oprah）。我絲毫沒有概念，不知道這是真誠的邀請，還是涉及了哪一些權利。總之這數目對我來說顯然大得過

於虛幻，但我沒進一步追究。「我沒興趣，」我說，「那不太妥當。」我不想讓自己看起來像是透過這個工作牟取私利，而且《歐普拉秀》確實不是個適合的節目。我決定只在一個電視節目裡敘述我的故事，既然只接受一檔節目的採訪，我必須確保那是個嚴肅的調查研究報導，盡可能涵蓋最廣的面向，因此我接受了新聞雜誌節目《六十分鐘》（60 Minutes）的邀約。

我希望能夠掌控報導走向，為此要求小組成員以及朋友如戴夫‧亨利和丹‧迪巴托羅密歐同時接受訪問。法蘭克‧凱西尤其面臨排山倒海而來的提問。他接受無數的採訪，而很快發現大多數報導這個新聞的記者都不具備金融背景知識，他們根本連交易策略中的「價差轉換」和美式足球的「兩分轉換」規則也分不清楚。然而，他仍耐心地回答問題。

除了媒體邀約，也有好幾個政府機關與我接洽，包括美國眾議院的金融服務委員會（Financial Services Committee）。這個由麻薩諸塞州的眾議院議員巴尼‧弗蘭克（Barney Frank）擔任主席的委員會，已經針對證管會的失職安排了一場國會聽證會，並且邀請我出席。對我來說，這有點像在演法蘭克‧卡普拉（Frank Capra）的電影《哈利遊美京》[5]，只是其中沒有絲毫幽默情節。必須有人公開提出警告，讓公眾知道證管會已是個失控的機構，不僅

5　譯註：典故出自美國導演法蘭克‧卡普拉一九三九年的經典政治題材喜劇《Mr. Smith Goes to Washington》。這部電影當年在上海上映時，片名正式中譯為《民主萬歲》，但後來也譯《史密斯遊美京》或《華府風雲》。

無法發揮職能，更會誤導民眾以為證管會仍然為投資者提供保障。聽證會的日期是一月初，而我同意在十二月二十四日與該委員會一位高級職員會面，就參與聽證會的細節進行討論。

會面前一天，我在辦公室裡忙著處理其他案件時，接到法蘭克・凱西來電。他甚至連招呼也沒打。「哈利，」他的聲音流露著疲憊，「我剛聽說蒂埃里自殺了。」

「我的天啊！不會吧！」我說，「蒂埃里？」就在那一瞬間，過去十一天壓抑的所有情緒突然爆發，我哭得不能自己。這是難以承受的悲痛。我為什麼沒有打電話給他呢？我不斷自問。我為什麼不打給他呢？

蒂埃里是個正直的人，他是真正的貴族，對於所有把錢交給他而最終血本無歸的家人、朋友以及客戶，他必然認為自殺是表達懺悔的唯一方法。蒂埃里也是我的朋友，而我認為是伯納・馬多夫殺了他。

阿塞斯國際公司損失了大約十四億美元，其中包含歐洲各國王室的投資、蒂埃里個人資產五千五百萬美元，以及合夥人帕特里克・里特耶的個人資產。我後來得知，馬多夫的龐氏騙局垮台後那幾天，蒂埃里仍然期望至少贖回一部分資金。當他確認希望破滅時，他寫下遺書給他太太、兄弟貝特蘭（Bertrand）、合夥人里特耶，以及另一個人，接著吞了一些藥丸，翹著腳放在桌上，然後用美工刀在雙手手腕劃了兩痕。他的血流到兩旁的垃圾桶裡，顯然是預先放置的，他不願意留下髒亂情境給人增添困擾。

根據帕特里克‧里特耶透露，蒂埃里留給他的信裡，「向我表達了他的真摯情誼，要我照顧他的妻子」。當大多數人試圖逃脫責任，急於把罪怪到別人頭上時，蒂埃里承擔了自己的責任，承認他所做過的一切。他的家族曾經如此富裕且備受敬重，甚至曾為太陽王路易十四提供貸款，如今馬多夫把這些財富徹底毀了。蒂埃里完全信任馬多夫，以至把他的朋友和客戶帶入了這場災難。對他而言，自殺是維護榮譽的舉動。

他的遺孀柯羅汀（Claudine）簡截了當地告訴記者，「馬多夫是凶手……他殺了我丈夫。」

在此之前，我時常失眠，經歷這一切後，如今又接到蒂埃里自殺的消息，我實在太難以接受。法蘭克也一樣被壓垮了。調查馬多夫是一場鬥智戰爭，我們都把情緒擱在一邊，所以沒有在個人層面上被他影響。但現在不一樣，蒂埃里是我們敬愛的人，他是我的朋友。

後續三天，我不時哭泣。情緒一旦放鬆，我就再也無法制止自己。許多個晚上，我幾乎徹夜未眠。我的確不斷思索著，或許我本來能夠救他一命。如果我跟他通個電話，給他一些鼓勵，事情會不會變得不一樣？置他於死地的是馬多夫，但證管會也推了一把。當城堡公司開始與阿塞斯國際接觸時，他們只有大約三○％資產投入馬多夫的基金，可是後來逐漸增加，一直到二○○八年年初，阿塞斯國際資產中的七十五％都在馬多夫手上。這當然不是我想要打垮證管會正常發揮功能，早在幾年前就制止了馬多夫，或許蒂埃里還能夠承受得住虧損，只是因為有一群傲慢的人褻管會的唯一理由，我知道，無數投資者的人生在一瞬間遭遇劇變，只是因為有一群傲慢的人褻

瀆了他們的職責。坦白說，我要他們償還。

■ 準備出席國會聽證會

十二月二十四日，我與眾議院金融服務委員會的特別顧問吉姆·席格爾（Jim Segel）見面，當時的我處在既疲憊又抑鬱的狀態。這一次會面由黛安·蘇爾曼（Diane Schulman）協助安排，她是吉姆的好朋友，也是一位工作性質與我類似的《反虛假申報法》調查員。我們在波士頓西佫克斯貝瑞（West Roxbury）社區一家我喜歡的酒吧裡見面，吉姆·席格爾說，委員會希望我作為友性證人出席聽證。對此我有點失笑，面對國會我或許還能保持「友性」，但我所說的在行政部門聽來可能就不覺得友善了。

「那沒問題。」席格爾說，「我們只想聽到真相。」

「我只講真相。」委員會希望我在一月第一週出席聽證會。我告訴他們太趕了。我打算在這場聽證會上好好對付證管會，所以需要更多籌備時間。我要讓自己以強壯健康的姿態迎上這場戰役。這個機會，我已經等了好幾年，我一定得好好把握機會。

我提出一個要求作為交換。我問席格爾，弗蘭克議員能不能確保艾德·馬尼昂不會因為過去八年半以來，協助我在證管會內部推動這個案件而被解雇。我非常擔心證管會基於他過去給予我的幫助而對他施加懲罰。艾德生病了，他還有三年就可以退休，所以必須留下才能保住他

的政府醫療保險。席格爾保證艾德不會出事。他和艾德是舊識，而且弗蘭克議員也認識他，對他相當敬重。這情況讓我好過許多。我最不希望發生的事，就是眼睜睜看著一個我視之為英雄的人，卻因為盡忠職守捍衛投資人利益而遭受報復。

我也表示，如果出席作證的時間安排在新任總統歐巴馬就職前幾週，會讓我感到些許不安。我所要道出的一切必然會凸顯布希政府最惡劣的一面，而一個即將卸任的政府，總會用盡手段避免離開的身影過於難堪。

後來，我再提出一項要求。我對吉姆·席格爾說，我手上還有幾個處於封緘中的舉報賠償案件（Quitam Case），其中涉及大型金融機構詐欺政府的罪行。因此我需要兩位律師陪同出席做證，而不是依眾議院規定所允許的一位律師。其中一位律師菲爾·麥可將代表美國政府在那些案件中的利益，佳雅特麗·卡克魯則作為我個人的代表。吉姆在回覆裡表示沒有問題。

那次會面兩天後，也就是聖誕節隔天，我接到證管會總監察長大衛·科茲來電，他在電話中主動表明身分。科茲大約在一年前結束個人執業律師生涯，加入證管會成為這個「和平工作團」的總監察長。我對他認識不深，不過某個我所敬重的人告訴我，科茲確實在短時間內交出不錯的工作成果。科茲問我是否願意與他合作進行調查。他向我說明，他被委派調查證管會在馬多夫案中的失職，並且受託為修補漏洞提出適當的建議。他希望改變證管會內部造就馬多夫消遙法外的組織文化。

科茲聽起來相當有誠意，卻仍然無法讓我信任證管會內部的任何人、任何事（當然，艾德‧馬尼昂和麥可‧加里泰例外）。我不認識科茲，更對於政治機關自我調查的舉措沒有好感。這不是改善政府的理想處方。然而，我沒有拒絕，我建議他與我的律師聯絡，看看彼此能夠怎麼合作。

佳雅特麗‧卡克魯還在印度，接到科茲的電話時，她正在舊英國賽馬俱樂部用晚餐。她走出戶外，當晚氣候宜人，她站在明亮月光下與科茲談話，有如夢境中的場景。兩個星期前，她還未聽說過馬多夫這號人物，而此時她遠在印度，以律師身分代表這個號稱史上最大型金融犯罪案裡的某個關鍵人物。她到印度去是為了出席一個研討會，該會議著眼於美印兩國新的核子協議所衍生的商機。儘管如此，她即刻決定縮短行程，提早回到波士頓，協助我進行國會聽證會的準備工作。

佳雅特麗是我在《反虛假申報法》案件裡的個人代表律師，她在極短時間內從最近加入的律師事務所，也就是波士頓麥卡特律師事務所（McCarter & English）得到許可，同時同意她在這場政府聽證會裡成為我的代表，而且是無償的。該公司非常慷慨，因為我估計麥卡特公司在未來幾個月內，需要自行吸收超過十萬美元的法律費用。麥卡特律師事務所波士頓辦公室的管理合夥人伯特‧溫尼克（Burt Winnick）說，有數十個受害者都是他認識的人，他覺得自己有義務幫忙。我們第一次開會時，受到好幾位合夥人的熱心關注，他們特地來到會議室與我握

手，表示他們將會在能力範圍內，全力協助我出席作證一事。

自從接到科茲的電話後，佳雅特麗開始關切的，便是如何保護我以及我正在處理的其他案件。所有其他案件都處於封緘狀態，意味著不得公開談論，而她必須確保我的行動不會危及這些案件。在那個時候，我們還不太清楚科茲想要進行哪一種調查。如果只是一場粉飾工程、如果低階雇員將因此被譴責、如果科茲最後試圖將這一切解釋成異常事件而非系統性失能，我就不想與他有任何瓜葛。不過，如果他是認真的，我會加入合作。

科茲想趁我到華盛頓作證時與我見面。佳雅特麗以律師身分明確地保留答覆，並且告訴他，我們會確實考慮。不過她幾乎馬上動身，提早結束行程回到波士頓。

後來在某一次她與科茲的談話中，他表示想要得到所有我過去提供給證管會的資料複本。

這讓佳雅特麗提高警覺。「你為什麼需要那些資料？」她問道，「你已經從證管會得到文件，不是嗎？哈利提交過的任何資料都在他們手上。」

科茲的回答首次讓我們感受到，他或許是來真的。他說：「證管會確實擁有那些文件，但是坦白說，我不知道他們交給我的將會是什麼東西。」就在那一刻，佳雅特麗和我開始相信，他確實堅決想要調查自己所屬的機構。

這是令人震驚的剖白。證管會總監察長不相信他機構的人員會老實提供我所提交過的文件。這意味著科茲懷疑內部有人在掩飾。如果真是如此，那麼我提供的版本將幫他揭發這件件。

事。所以我們同意提供所有資料與附件的複本——但我們等到國會聽證會前三十六個小時才把資料傳給他，以防萬一。我把所有東西都交給他，除了幾份刑事性質的文件，這類文件應該只在執行機關之間流通，一旦發布在《國會議事錄》（Congressional Record）上，將對進行中的刑事調查進度造成負面影響，而我不希望馬多夫的共犯預先掌握事態進展。

我的人生中有不少夢想，其中絕對不包括在國會委員會面前作證。那不會是我主動想做的事。如果可以選擇，我要的是財富而非名聲。但突然間我就出名了。我也慢慢發現名氣，或者包含讚譽是何等迷人的工具。公眾深受馬多夫事件吸引，他們想聽我述說關於這場騙局的一切。我想要好好利用這項工具，首先針對證管會，而後如果光芒猶存，我要趁機強調在體制中揭發腐敗現象的告密者是何等重要的角色。為了達到這些目標，需要充足的準備。我必須利用在聚光燈下的幾分鐘時間傳達訊息。我花上超過一百個小時來籌備那兩、三個小時的國會作證。我發現需要大量的準備工作與演練，才能夠有良好的臨場反應。

不幸的是，因為缺乏睡眠，以及住家被媒體包圍的壓力，終於把我擊倒了。讓我的健康狀態真正走下坡的觸發點是一封來自國會的信，要求我在截止日期前提交文件，但我收到信的當下，距離期限早已過去一週！我從來沒有陷入過如此低落的情緒。我提出延期要求，然後用了兩週奮力從低潮中走出來。接下的日子裡，我醒著的每一刻皆在為這場聽證會做準備。

十二月三十日收到那封信，說明我必須在截止日期前提交文件，但我收到信的當下，距離期限我在二〇〇九年一月五日出席聽證會。我在

二〇〇九年一月五日，大衛・科茲在巴尼・弗蘭克的小組委員會前作證。我的作證時間訂於二月初，為了做好準備，佳雅特麗和我觀看了科茲那一場長達五小時的作證影片，並且在結束後重看一遍。我做了筆記。觀察委員會成員分別會問怎麼樣的問題？是否聆聽證人作答並且明智地提出後續問題？最憤怒的是紐約議員，原因顯然在於紐約是被馬多夫打擊最嚴重的區域。不過每個人似乎都對證管會相當惱怒。很好。

我的作證時段最終被安排在二月四日。我寫了一份十二分鐘的開場陳述，在其中強烈抨擊證管會。軍事生涯教會我以最猛烈的火力開出第一砲。你必須盡可能使用最具毀滅性的砲火進攻，並且削弱敵軍銳氣。我想要快速且強硬地凌駕於證管會。撰寫這一篇陳述時，感覺真美好。我在過程中也得到了釋放。事實上，我的律師們認為這篇陳詞過於挑釁，並且做了修訂。可是，如果我有哪一點可引以為傲的，那就是「政治不正確」。我是希臘人，本性就是坦率地表達我的感受。溫文儒雅不是我的路線。我讀了他們的版本，然後說：「我不可能這麼說。」

「你必須這麼說。」這是他們的勸告。

我非常堅持。「我若沒有不留情面地說出真話，事後定會後悔。這是那些人應得的。」

證人必須事先把書面證詞呈交國會審查。佳雅特麗提出警告，一旦把證詞交出去，就會外流到媒體手上。我太天真了，不相信美國政府會隨便地把文件交給媒體。不過我們還是等到最

後一分鐘，直到二月二日晚上十點，才把證詞呈交上去。我交出去的並不是長達十二分鐘的砲火攻擊版，而是律師們準備的政治正確版。我把真正要發表的證詞收在褲袋裡。

隔天早上七點，我的書面證詞已經出現在網路上。到了九點，我開始接到媒體電話，要求我發表聲明。聽證會被安排在CSPAN3頻道播放，那是一個位於列表最後面的頻道，人們永遠不會在遙控器按到這個號碼。佳雅特麗認為是國會洩露的，因為委員會成員希望更多人收看CSPAN3。我的發言針對四個群體，當中最重要的受眾就是分布在全世界的受害者。這些人因為某個巨大的錯誤而遭受傷害，他們理當有個解釋，一個證管會不會說的真相。我的發言同時也針對美國本土和國際投資者，我要他們知道，沒有人保護他們。他們無所依靠。證管會根本沒有作為，而美國金融業監管局也同樣無能，甚至腐敗。第三群受眾是美國民眾，尤其是未來可能在市場進行投資的民眾。最後一個受眾是美國政府，包括這個小組委員會以及證管會本身。

依官方說法，我出席的是國會的資本市場、保險與政府資助企業小組委員會一場為「馬多夫的龐氏騙局與監管失能事件評估」聽證會——這是「證管會如何搞死人」的文雅說法。我唯一擔心的是，有可能被問及手上其他處於封緘狀態的案件。為了防止這個情況，菲爾‧麥可將陪同我出席，他代表政府在那些案件中的利益，以及我的告密者團隊成員的利益。佳雅特麗則會坐在我的另一邊。另外，我的前方是《六十分鐘》攝影機，他們將以高畫質錄下我的作證

過程。

出席聽證會的前一晚，我們收到一份證管會證詞的複本。那真是荒謬，除了煙幕以外別無他物。證管會表示他們不做任何辯解，也拒絕承認過失，更無意向受害者致歉。讀著這一份證詞，我更確定這個機構對於即將承受的打擊毫無覺知。他們顯然沒有為這場戰役做任何準備。他們沒有花上數星期近乎不眠不休地工作，也沒有花上一百個小時籌備這一切。基本上，他們僅僅抄錄官網內容。他們的防衛姿態無疑就是：我們是好人，我們才不需要防衛。

那晚，我與律師們共進晚餐，在場的還有「納稅人防弊」的傑布・懷特（Jeb White）和帕特・伯恩斯，他們都閱讀了證管會證詞。當他們對此大笑時，我就知道勝券在握。「真不敢相信，」菲爾・麥可說，「這根本稱不上證詞，更稱不上辯護。」

佳雅特麗補充：「看來他們打算靠自己的名聲吧！」語畢眾人又大笑一番。回到飯店後，佳雅特麗和我針對隔天早上即將發表的證詞進行最後討論。在這之前，她堅決認為我的證詞應該採用溫和版，但讀完證管會自負的所謂「證詞」後，她徹底改變主意。「你應該用原初的版本，」她說，「別放過他們，哈利。」

二月四日早上，我很早起床，滿心激動。我把西裝燙得筆挺。當我們來到國會大廈時，入

口前排著一條等待進入的人龍。我們在安檢時延擱了一下，因為菲爾‧麥可的人工膝關節觸發了警鈴。我感覺自己像是身處更衣室的運動選手，正準備上場迎接事業生涯裡最重要的一場比賽。我到洗手間打了一通電話給表親帕美（Pam），為自己信心喊話。「我準備好了，」向他們開戰，」我告訴她，「八年半以來，我在證管會眼裡就是個任人踐踏的人。那些人把我推入地獄，今天我不會手下留情。我在開場陳述就要把他們打倒，而且不讓他們有再站起來的機會。我已經裝滿彈藥，我會一直開砲，直到主席喊停。我會指名道姓、火力全開。」

我的目標是讓這一天成為證管會歷史上最不堪的一天，不僅因為他們咎由自取，更因為這個機構唯有觸底後才能重生。我真的希望它變得更好，我想看到證管會重建。但是如果他們仍然相信自己是個正常運作的機構，只是當中發生了一些小問題，未來就不可能有所改善。

跟電視上比起來，聽證室小得多，當我走進去時，裡面幾乎早已坐滿。一組證管會職員坐在一起，而他們旁邊就是一大群記者。我印了一些註冊舞弊稽核師協會二〇〇八年報告裡關於告密者的相關內容，準備在現場發給媒體記者，讓他們知道告密者對於促進執法的重大貢獻。

我從證管會職員面前走到會議室另一端，然後開始跟記者聊天。當我把舞弊稽核師協會的報告發出去時，為了讓證管會職員聽到，我稍微提高音量對記者說：「你們應該讀讀這份文件。這不是我的書面證詞，但我的發言會引用這份資料。裡頭有許多關於告密者的重要統計數據。」

麥卡特事務所的另一位律師比爾‧佐克（Bill Zucker）跟「納稅人防弊」的帕特‧伯恩斯

和傑布‧懷特坐在一起，就在證管會職員的座位區附近。我在他們面前停下來，說了個冷笑話，想要藉此向證管會的人傳達一個訊息：我絲毫不慌張，而且他們等一下會很慘。我當時問帕特‧伯恩斯：「我的嘴唇上有血跡嗎？我剛剛早餐啃了生肉。我現在可是嗜殺成性。」證管會職員專注地聽我說話，其中幾個開始傳簡訊，但沒有任何人發笑。

就在聽證會開始前，委員會副主席、紐澤西州共和黨眾議員史考特‧葛瑞特（Scott Garrett）走上證人席，向我表明身分後，說了一席讓我大為驚異的話：「我只是想要跟你握手，感謝你今天來到這個小組委員會。我知道過去沒有人願意聽你說，但我要向你保證，在座的我們願意聆聽、瞭解。也許民主黨人是對的，有些規則或許需要改變。」

也許民主黨人是對的？誰會想到馬多夫是如此可怕，竟然把民主黨和共和黨拉到同一條陣線上？

主席保羅‧坎霍爾斯基（Paul Kanjorski）的開場致詞中，他說道：「我們正在利用目前已知最大的證券詐欺事件為案例研究，以引導金融服務委員會重組與改革我國金融服務的監管制度。我們處在歷史的關鍵時刻，而我們的努力……將對未來世代的證券業發揮影響力。

「國會上一次全面修訂這些法律，是在經濟大恐慌發生的時候……然而，世界早已改變，而這台發動機也早已老舊，無從修理。因此我們需要創造一台新的機器……」

我在開場陳述裡，首先向馬多夫案的受害者表示深切同情。那是我第一次提及奈爾、法蘭

克和麥可，我稱他們為「我在對沖基金世界裡的耳目」。我也提到艾德·馬尼昂，說明他「一再被忽視，因為他不是證券律師，而只是一位在業界擁有二十五年交易與投資組合管理經驗的特許金融分析師……證管會至今仍然責怪於他，因為他一再要求他們關注這個案件。如果他將這件事公諸於世，我想他早就被解雇了。」

我非常樂意盡力讓艾德·馬尼昂得到他該得的功勞，以及他可能需要的公眾保護。證管會波士頓辦公室主任麥可·加里泰投注了最大心力，說服紐約辦公室對馬多夫展開調查，我也確保他的支持得到應有的讚譽。

接下來，我開始強力進攻。「證管會本該監管產業，但這個機構自身卻被俘虜了，不敢起訴業界財力與權勢最雄厚的公司。」在他們之前的證詞裡，證管會高層抱怨，表示在人員與資源有限的情況下，證管會只能回應最優先的事項——這當然是他們逃避責任的說詞。「如果一場涉及五百億美元的龐氏騙局，還不足以成為證管會最優先的事項，」我回應道，「那麼，我倒想知道這優先級別是由誰設定的。」

這還只是開始，雖然我控制住音量，但在場的人都能感受到我真的很憤怒。「你們沒有藉口，」這是為受害者而說的，「你們有太多、太多的事情需要跟美國納稅人解釋……

「新上任的證管會主席需要拿把大掃帚來清理門戶。證管會需要一批新的高級職員，因為現有的職員已經把我國金融體系帶向崩潰的邊緣……他們領薪水卻沒有創造價值，他們必須被

換掉。」

發言過程中，我可以感受到身後的證管會職員在我做出抨擊時倒抽了一口氣。我猜想，他們應該會因為我如此激烈地針對高層主管而感到意外。他們太少聽到這群人被攻擊。

在我上台作證的每一分鐘，我都徹底享受其中。我喜歡這一刻。每當心裡升起絲毫的退縮念頭，我就想起那些受害者。我當時並不知道，我的證詞如此受到關注，以至好幾家有線電視台都進行現場直播。除了我的家人和小組成員以外，幾乎所有華爾街，乃至整個金融業的人都在觀看。然而，可以想像這節目大概在此時的證管會大樓裡不太受歡迎。對我的小孩來說，這也不太有趣。菲向他們解釋：「馬多夫先生企圖偷走人們的金錢，而爸爸把他逮住了。」他們以為我真的親手把壞人抓起來。不過他們對於爸爸上電視這回事不怎麼感興趣，看了大約十分鐘，就轉身繼續玩他們的玩具了。

對於委員們的提問，我也做了充分準備。我的回應當然對證管會毫不客氣。「證管會從來就沒有能力捉拿馬多夫，」我直截了當地說，「如果不是去年的金融危機造成他資金短缺，無法繼續借新還舊，他可以輕易達到一千億美元的規模。」

他們問我對證管會沒有逮住馬多夫的看法，是因為他們無法理解我列出的紅旗警訊，還是因為缺乏意願。我說兩者都有可能：「他們根本不具備那樣的數學理解能力。整個體系裡恐怕沒有任何一位職員懂得做那方面的數學運算……他們僅僅看到他的規模，然後說：『這是大公

司，我們不打大公司。』」

我的批評不僅針對證管會。加州民主黨籍眾議員布萊德‧薛曼（Brad Sherman）同時也是一位特許會計師，他提到全國證券商協會，也就是後來的美國金融業監管局，如果當初對馬多夫展開調查，情況會如何？我說，我從來沒有把這個案件帶到那些產業組織。「我在一九八〇年代當場外交易員時，全國證券商協會讓我有太多不好的經驗，」我說，「我後來發現，這類機構都是非常腐敗的產業自律監管組織。如果你向他們檢舉某個舞弊事件，他們在接到舉報的那一刻就把這事擱在一邊了。他們的存在就是為了幫助業者躲避證管會更嚴格的監管。」

薛曼議員理解我的意見。「基本上，你的意思是，我們所擁有的兩大證券監管機構，都將自身功能定位在保護華爾街的大公司，而非保護投資者。」

他說的並不全然正確，我沒有說「基本上」。我後來再補充一句：「我認為，金融業監管局甚至比證管會更無能。」

我從很久以前就已經斷了後路，不打自算回去金融業，而我此刻認為自己有責任向美國人民報告我從過往職涯裡所得到的教訓——不僅關於政府，更關於華爾街。而且那一點都不美好。例如印第安納州民主黨籍議員喬‧唐納利（Joe Donnelly）覺得疑惑，華爾街那些明知馬多夫不太對勁的人，為何選擇沉默？他還指出，接受美國人民委託管理退休儲蓄的，正是這一群人。‧我表示認同：「我們誤信了騙子，尤其是白領詐欺者。他們遠遠比銀行劫匪或武裝歹徒

更危險，因為這些白領詐欺者往往是社會上享有最高名望的人。他們住在最大、最好的房子裡，擁有最漂亮的履歷。所以他們策劃的一場騙局就足以毀掉多家企業，讓數千人失去工作，並且危害公眾對美國體制的信心，以至市場上再也得不到資本。」

當我回應問題時，我的視線會掠過眼前的《六十分鐘》攝影師。他正在直視我身後的，當我再次使出重擊，他就會笑著給我一個大拇哥。

雖然我的證詞很嚴厲，過程中也不乏幽默時刻。當我告訴西維吉尼亞州共和黨籍女議員雪萊・卡皮托（Shelly Capito）數家我的小組成員警告過的公司，她問我：「請你解釋一下那個『劇場基金』是什麼東西，裡頭包含什麼？」

我開始解說：「聯接基金是……」

「喔，是聯接基金（feeder fund）。」她打斷我的話，「我聽成『劇場基金』（theater fund。）」

在這場聽證會裡，有好幾位委員趁機誇獎了我幾句，幸好我那天處於全然專注的狀態，否則他們讚賞的字眼必定讓我當場羞愧臉紅。不過他們當中有一些人的確意識到我們小組所面臨的危險，對此我心存感念。如同德克薩斯州民主黨籍議員阿爾・格林（Al Green）所言：「我和許多人都可以理解你們為何會覺得生命受到威脅。而且我相信那樣的恐懼是有道理的，因為你面對的是一個徹底無情的人，他正與其他殘暴者結盟。當你面對這樣的人，你試圖將他交給司法時，必須顧及的不僅是你自己，還有身旁的家人。」

正如我在聽證會開始前向在場記者預告的，我確實利用了這次機會強調告密者的重要性。

證管會若要成為一個發揮功效的機構，有幾項改變是必要的，其中包括設立獎勵金計畫，讓那些向當局舉報違法或不道德行為的告密者得到獎賞。這些人冒著失去工作的風險，有時候甚至賭上個人安全，將公眾利益置於雇主利益之上，政府必須讓這些人的付出有所回報。祝福語或賀信是不夠的。我自己的選區議員，即麻薩諸塞州民主黨籍議員斯蒂芬‧林奇（Stephen Lynch）的發言，剛好讓我有機會觸及告密者話題，他提起曾經跟某人談到證管會最近設立了業內專用熱線。他說：「有人告訴我，證管會高層人員就在業界場合，一個金融服務業的研討會上，跟在場公司說：『如果你們覺得調查過於積極，請打電話到這個辦公室。』說這種話的竟然是證管會高層。」

真想不到，證管會已經設立了告密者專線──為了方便被調查的公司打去阻止或減緩調查進度！簡直不可思議，但也不足為奇，我們早已知道證管會是業界的俘虜。我想傳達的是：在這國家裡的告密者通常都過得極不容易，但他們帶來極大的貢獻。我對林奇議員說：「我帶來了註冊舞弊稽核師協會的二〇〇八年度報告，裡頭列出了揭發舞弊最好的方法。四十四％的舞弊案件是經由祕密消息，也就是告密者舉報而洩露的；只有四％的案件在外部稽核程序中被發現，而證管會就是一個外部稽核機構。因此告密者情報的成效是外部稽核的十三倍。既然如此，為什麼不讓證管會提升十三倍的效率？天知道，這個機構有多麼需要提高效率。」

總結發言時，我感到相當滿意，所有我想要傳達的重點都觸及了。唯一我沒有準備好的提問是：「誰會在電影裡飾演你的角色？」

我們並沒有迎向聽證室外成群的媒體記者，而是來到民主黨接待室，在那裡觀看證管會領導階層作證。我們得以在這裡釋放繃緊情緒，與律師談話並且享用午餐——同時看著證管會在國會裡被撕成碎片。

證管會派了五個代表唸出那篇毫無意義的開場陳述。現實情況遠比媒體報導的更糟糕。證管會的證詞就只是複述證管會委任授權命令，這些內容就在官網上。對於剛發生的事，他們完全不想要解釋與道歉，甚至隻字不提他們此時為什麼坐在這裡。真是可恥。我原本還猜測國會是否就這樣對他們的過失不了了之，但隨後聽到坎霍爾斯基主席的憤怒回應，我就不再懷疑了。當主席嚴責證管會時，我真想站起來歡呼。「聽完馬可波羅先生今天的證詞，我試著提出一個暫時性的結論：證券交易委員會的天命為絕對正直。我希望這個國會小組委員會的成員都能覺悟到這一點，因為，坦白說，我們即將要決定證券管理委員會未來將以何種本質、何種形式繼續存在。而過去幾週以來的拒絕配合以及濫用職權現象，或試圖為這個政府行政機關或獨立機構豎起保護罩的作為，在我看來都是難以容忍的。如果照這樣走下去，最簡單的做法就是遵循馬可波羅的建議，廢除現有監管制度，然後建立一個新的……

「就我所聽到的證詞，你知道嗎？就像是『我愛吃麥片』。今天的證詞，在我聽來就是這

種等級的一句廢話……把你們請來這裡，不是為了聽你們的『證券管理委員會訪客導覽』。」

我對證管會的感覺愈來愈惡劣。強制執行處處長琳達‧湯森（Linda Thomsen）表示，她無法多做回應，以免破壞訴訟程序。當坎霍爾斯基主席問她這一系列訴訟需要耗時多久，她回應：「坦白說，我不知道。」

坎霍爾斯基主席發飆了。「好吧！如果那需要好幾年的時間，而妳卻什麼都不打算說，從我在妳的陳述裡聽到的，以及從妳的法律顧問如何架構這篇陳述，我得知三件事：刑事調查是否會啟動，妳無能為力；總檢察長會不會有所行動，妳無能為力；違規行為正在發生，妳無能為力，對於華盛頓發生的暴風雪，證管會也無能為力，妳們的條款裡一定包含這一條。」

最後輪到國會委員會成員質詢時，證管會的處境就更不堪了。這些政治人物當然知道無數即氣憤又受挫的選民正在看著他們。而我想沒有人比紐約的格里‧亞克曼（Gary Ackerman）更為憤慨。「你們無法相信我現在有多沮喪，」他開始發言，「我們根本就在自言自語，你們只是假裝人在現場。我真的搞不懂這到底是怎麼了。上一位證人說，你們作為一個機構卻裝襲作啞、視而不見。我以為你們來到這裡，是要到國會來做證。你們真的敢跟任何人說你們來過國會做證？你們會因為虛假宣傳而被告吧！

「你們什麼都不說，我覺得你們是蓄意這麼做的。我以為你們會把蒙眼布、布膠帶，還有

耳塞都脫下，但看來你們今天都戴著。你們什麼都沒說，只是朗讀著使命宣言當開場白，還要拆成五個部分。見鬼了，這到底是怎麼回事？你們說，你們的使命是保護投資人，並且快速偵察弊案。你們是怎麼做的？哪裡出錯了？我看到的是一個普通公民——你們擁有一大群調查員、一整個機構，以及你們所講述的那一切，但卻有一個人，和他的幾個朋友，以及一些給他提供幫助的人，他在將近十年前就發現了這案件，也就是伯納‧馬多夫；他把這一坨大便帶到你們面前，把你們的鼻子壓進去，你們卻什麼也聞不出來。」

我已經不太記得了，但是我聽到這些話的當下，想必是笑了。當質詢過程變得更激烈時，佳雅特麗會回到聽證室，因為她想要感受那緊張的氛圍。我的心裡沒有任何一刻或任何一秒鐘，浮現對這二人的絲毫同情。我只希望他們無力保護的那些投資者，此時正在觀看這個畫面。雖然比起馬多夫帶給他們的損失，眼前這一切實在太微不足道，至少他們知道有人在意他們的遭遇，也知道證管會的領導階層不可能依舊安然無事。或許這稱不上是完整的補償，至少是個頭期款吧！

亞克曼繼續攻擊。「你們就連亮著燈，雙手也找不著自己的屁股。你們還有什麼好辯解的？如果是這樣的看門狗，那麼光是你們就足以讓美國人民對金融市場信心崩潰。你們是完完全全、徹頭徹尾地失職。」

當琳達‧湯森喃喃自語地給他一些回應時，他馬上打斷，說道：「這傢伙聘用一家一人會

計師事務所來審查他的五百億美元帝國，妳都沒有懷疑嗎？妳還一直說未經證實。這傢伙在全國電視上認罪了，妳有沒有發現……」

琳達‧湯森嘗試解釋：「我們在紐約南區的辦公室採取了行動。」

亞克曼指出：「他自首後，你們才行動。是他自己送上門的，你們不要邀功。」

當琳達‧湯森再次說出「我們無法給予具體回應……」的時候，亞克曼斷然地說：「馬可波羅先生說你們無能，我以為沒有人能夠提出比他更有力的指控了。可是妳知道嗎？妳做到了。」我坐在那裡，心裡默默地想著，謝謝你，議員先生。

那是個美好的下午，一切都太棒了。國會議員們當然沒有在聽證室裡咒罵，不過我們坐在接待室的時候，他們偶爾會進來釋放一下怒氣。他們鐵青著臉，氣得發狂。我記得有一位議員近乎七竅生煙地說：「如果我們的監管機關是這副德性，那我們不需要這種東西。寧願讓民眾知道沒有人保護他們，也不要讓他們誤以為這些蠢貨真的有在做事。」

紐約的嘉露蓮‧馬洛（Carolyn Maloney）跟亞克曼一樣氣壞了。「馬可波羅在稍早的證詞裡表示，他以書面向證管會做了五次申訴，而且都是極其詳盡的申訴。不是那種『我覺得有些事情不對勁』，而是列出細節，指出有問題的地方，『他們並沒有執行交易。他們沒有做。這裡列出幾個例子。』這是非常具體的指控，他提交給證管會不是一次、兩次、三次，而是五次……一個告密者還需要再舉報多少次，才足以讓證管會開始調查馬多夫案？……既然告密者

說他們沒有做交易，那麼你現在走進去向他們要交易單，或要求他們提出確實執行交易的證據；就只要這樣，毋須半小時，你就可以命令他們停業。你只要跟進其中一項指控，就可以在半小時內要求馬多夫關門。」

「關於調查的具體事項，」湯森回應，「我無法回答。」

最後，我開始寫下他們可能提出的問題，那都是這些人無法回答的問題。聽證會持續到下午，一直到結束時，證管會的真面目早已毫無遮蔽且難堪地暴露在全國民眾眼前。

兩天後，證管會的代理法律顧問安德魯‧福爾梅爾（Andrew Vollmer）被撤換。五天後，琳達‧湯森辭職，根據證管會的媒體聲明，她「到私人公司尋求發展機會」。五個月後，法令遵循檢查及調查室（Office of Compliance, Inspections and Examinations）主任羅利‧李察斯（Lori Richards）另謀高就。最後，那一次聽證會在場的證管會高層，除了一人，其他都被撤換：代理法務長由大衛‧貝克（David Becker）接任、強制執行處主管由羅伯特‧科扎米（Rob Khuzami）接任、法令遵循室主任則由約翰‧沃爾什（John Walsh）接任。近乎徹底的一次門戶清理。

格里‧亞克曼護送我們離開大樓，他怒氣未消。我們在國會大廈外的嚴寒中站了超過半小時，他解釋著他將如何確保證管會能夠重建；如果無法重建，那就廢除。

我甚至沒有感覺到寒冷。

懷抱初衷，
勇敢前行

我嘗試在簡短的陳述裡傳達冗長的觀點，
於是採用一些生動的隱喻。
例如對於證管會及其員工的辯護，我如此回應：
「被一群火雞團團圍住時，
你很難像老鷹那樣展翅翱翔，
你必須捨棄大多數的火雞。」

這一切最諷刺的是，證管會因為忽視我的檢舉，最終反而給了我一個全國性的發言平台。證管會官員親手為自己打造了這場夢魘，他們錯選了一個希臘人當對手。

我打算藉此創建一個新的、有效運作的機構，或者在這場危害美國的災難裡將之摘除。證管會在聽證會準備不周，又為了避免對進行中的調查造成負面影響而拒絕回答問題，一連串行徑惹惱了國會委員會。事態進展至此，巴尼‧弗蘭克肯定會採取必要的行動以改變證管會的工作文化。

但是證管會內部也有不少人確實盡心盡力，想讓這個機構變得更好，艾德‧馬尼昂和麥可‧加里泰有許多戰友。帕特‧伯恩斯曾經保證說他是可靠的人，「他每一次做出的報告都實在在地擊中痛點。」科茲在電話中強調，他的報告要求透徹與誠實，為此需要我的配合，他只想知道發生了什麼事。因此我主動提議，國會聽證會隔天到他的辦公室會面——在證管會大樓裡。

當時看來，這是個好提議。

後來我才意識到，證管會員工大概會把我當成闖入雞舍的狼，但已經來不及退縮了。我當著全國觀眾面前，把證管會撕得粉碎，他們必定會恨死我了。我向佳雅特麗表示內心的不安，我真的無法料想他們會怎麼迎接我，為了防衛起見，我向《六十分鐘》節目製作人安迪‧庫特（Andy Court）提出要求，允許我，為他也是其中之一。

我，為了防衛起見，我向《六十分鐘》節目製作人安迪‧庫特（Andy Court）提出要求，允許我，為他也是其中之一。不知道前來迎接我的人是否會手持武器，或帶著一條繩子。我真的無法料想他們會怎麼迎接我。

實習記者魯賓・海曼—康特（Reuben Heyman-Kantor）在華盛頓多待一天，讓他帶著小型錄影機陪同我們到證管會開會。我想利用電視攝影機的震懾力量，讓兩方勢力稍微平衡一些。

佳雅特麗和菲爾・麥可也跟我一起出席會議。當我們來到大樓前，證管會法務長與另一個我不認識的人正站在門口等候。或許那只是巧合，他們剛好在我抵達時站在那裡，但更巧的是，他們看到攝影機的當下，即迅速走回大廳裡。

大衛・科茲在保全門禁的另一端等我們。《六十分鐘》記者獲准攝錄科茲與我們打招呼並陪同走進大樓的畫面。大衛在鏡頭前並不膽怯，但是拍完相互介紹後，他就客氣地要求實習記者離開。

開會地點在一個大型會議室裡，與會者除了大衛・科茲，還有四個人：他的副手諾伊・弗朗吉帕奈（Noelle Frangipane）、資深律師海蒂・斯泰貝（Heidi Steiber）、資深律師克里斯・威森（Chris Wilson），以及一位會議記錄員。我原本以為這是個非正式會議，我前來只是為了說明過去八年半跟證管會的互動，可是會議一開始，他們就問我是否願意宣誓作證。

可見這不是我以為的非正式談話，我說的話將被記錄為宣誓下的證詞。佳雅特麗立刻反駁：「這麼做是什麼意思？你們之前完全沒提到這件事。」

他們解釋：「所有證管會職員發言前都要宣誓，如果你沒這麼做，他們會認為不公平，而我們不希望有人利用這種藉口開脫。」

聽起來相當合理。我不介意宣誓，畢竟我說的都是事實。但菲爾指出，即使如此也沒有宣誓的必要，無論是否宣誓，向聯邦政府做出不實陳述皆屬犯罪行為，最高可罰五年監禁和二十五萬美元罰款。我舉起右手，宣誓保證所有陳述內容屬實。

我從金融從業員到後來成為告密者，跟證管會來往了二十多年，親眼看到這個機構的運作有諸多弊端，而我掌握的文件能夠證實這個情況。除此之外，我作為舞弊調查員，過去幾年也跟其他比證管會更稱職的政府機關合作過，所以我的確擁有發言優勢，能夠說出過去沒有人做過的比較分析。我希望證管會變得更有效率，而且我相信自己幫得上忙。

會議才剛開始，我就清楚知道，這一切不僅為了解決證管會內部的問題，還將是個更為深入的調查。大衛・科茲開宗明義，說明他正在進行一項刑事調查。情況變得有點奇怪，因為證管會並不具備刑事調查權。根據法律，證管會僅能處理證券相關案件的民事部分，刑事事項則轉交由美國司法部處置。司法部有委任大衛・科茲為具備刑事調查權限的特殊聯邦副檢察官嗎？我當時還為此感到疑惑。菲爾・麥可用手肘輕輕推了我一下，暗示他和我想的一樣。

所以這是一場刑事調查。嗯，我很確定自己不是刑事犯，佳雅特麗和菲爾也不是嫌疑犯，所以這個針對違法行為的調查，對象是證管會職員。我沒有提出反對。這麼做當然提高了風險，而且也預示那一天等待我們的滿滿驚異。

會議繼續進行，而我感到愈來愈自在。大衛表示他觀看了那一場國會聽證，對於同事的糟

糕表現，他感到既震驚又羞恥。他對己方機構的批評，打破了會議的拘謹氛圍。實際上，在會議開始不久時，我就提及了馬多夫自首後的那段日子，我有多麼懼怕證管會突然闖進我家沒收電腦和文件，好阻止我提出針對這個機構的指控。我知道證管會不具備傳喚權，但仍然害怕有人會為了保住飯碗，帶著偽造的傳票到我家搜查。

在場一位證管會律師忍不住笑出聲。「你害怕我們？」她帶著一副懷疑的表情問，「你不是已經見識了我們有多無能、多遲鈍？你早已知道我們做決策需要多久，而你還真的以為我們有能力在這麼短的時間內策劃這樣的行動？」她瞥了一眼身旁的同事，而他們竟然邊拍打膝蓋邊大笑。「哇！」作為一個合格的舞弊稽核師，我知道這絕對不在常用的訪談技巧中。我們被訓練不得在證人質詢裡顯露自己的弱點。但我必須承認，證管會總監察長這種非正統的提問技巧非常有效。他們知道如何讓一位友善證人感到舒適，以取得他的全力配合。

大衛・科茲和他的同事都為這場會議做了充分準備。從問題中可以看出提問者的態度，而這幾位監察長辦公室的人確實非常認真。對於他們的提問，我給予的不僅「是」或「非」的簡短回應，而是針對每一道問題做出充分、詳盡的說明。我想要為這項調查工作提供線索。隱藏罪行的人就在他的機構裡，而我不想留下任何可以讓他們繼續躲藏的黑暗角落。科茲的團隊沒有反駁我的回答，他們正要探查證管會失職的原因，找出應該對此負責的人，並且釐清接下來應該採取的行動，以防止類似事件再度發生。我開始覺得我們擁有共同目標。我向他們講解馬

多夫案的疑點，甚至有好幾次走到白板前寫下數學運算。總監察長拿著相機拍下我寫在白板上的每一道數學公式，並且表示他們有意聘請鑑識會計師來檢視這些公式的正確性。這看來是最理想的處理方式。

會議接近中午時，菲爾‧麥可做了一個不尋常的舉動——要求科茲讓他提問。他說：「我想要帶出一些我們還沒觸及的要點。」菲爾擁有幾十年刑事調查經驗，而且熟知整個事件，他要確保我們說出切題的訊息。他問完後便離席去趕中午的火車回紐約。他才剛離開會議室，我就知道會出事。每次菲爾只要在會議中離席，就會發生某些戲劇性的事，這次也不例外。

會議持續到下午，大衛‧科茲請我講解總體損害的評估與計算方式。這是個複雜的問題，答案可以有好幾個。我說，我們可以使用幾種不同的公式來計算，得出的答案都是正確的。何謂虧損，本身即是一個問題。虧損指的是實際交給馬多夫的金額減去他還回來的金額嗎？這筆金錢原本可能產生的利息算是虧損嗎？這是證管會需要決定的事。諾伊‧弗朗吉帕奈問我：

「你第一次向證管會舉報這個案件時，估計馬多夫騙局的規模有多大？」

我說：「大概介於三十億到七十億美元之間。」

「直到他自首時，已經吸收了多少錢？」

「據他所說是五百億美元。」

「如果證管會在二〇〇〇年你第一次提交案件時就採取行動，可能挽救的金額有多少？」

「在這個騙局規模還沒超過七十億美元的時候制止他，應該能救回四百三十億美元。」

「如果證管會在二〇〇〇年五月聽取你的意見，可以避免四百三十億美元的損失？」

「沒錯。」

剎那間，「砰」的一聲。我轉過頭望向諾伊，她把頭埋在桌上，不由自主地抽泣。這是極其人性的一刻，我們都被觸動了。這位美麗動人、才華洋溢的副總監察長突然在我眼前痛哭，而我完全搞不清楚這是怎麼一回事。情緒崩潰與哭泣當然也不是適用的訪談技巧，至少我所接受過的訓練並不包含這一項。調查員不應該在證人面前讓自己陷入情緒崩潰與痛哭的狀態。佳雅特麗回應道：「我先帶客戶暫時離席商議。」這是我們唯一能採取的適當舉措。

我們經過一段長廊，走到一個公共空間坐了下來。「哈利，」她說，「你也看到了吧？諾伊剛剛崩潰了。」

我點點頭：「是的。妳覺得這是怎麼回事？」

「我覺得是責任歸咎的問題，」她說，「諾伊是個敏銳的律師，她意識到政府可能有罪責。」

我無法理解。「不，妳無法起訴政府。政府有主權豁免權。」在法治制度下，當政者有豁免權，避免公民對國家採取法律行動。

佳雅特麗並不認同。「那是大多數人的想法。但法庭可以制定法律，尤其是最高法院。法

律沒有規定人們不能起訴政府。我向你保證，接下來必定會有某個律師採取行動起訴政府、證管會，他們知道在聯邦地區法院肯定會輸，也打算在巡迴上訴法院輸掉官司，他們期望的是最高法院處理案件。最高法院可以制定法律並修改法律，主權豁免原則可能擋不住，因為證管會在這案件上的疏失太明顯了，法院可能會說：『我們負有法律責任，受害者應該討回他們的錢。』

「而這必定是國際案件。當國家賠償的途徑走不通時，如果有人嘗試把這個案件帶到國際法庭，我也不意外。這次金融危機發生後，國際社會對美國一定早有不滿。我想這就是諾伊所懼怕的事。」

或許吧！但也有可能就跟我當時的情況一樣，科茲團隊這段時間以來的辛勞，早已讓他們疲乏不堪，諾伊只是把壓抑已久的情緒爆發出來——就像我從法蘭克那裡得知蒂埃里死訊時的反應。一下子發生太多事，確實會讓人無法招架。無論如何，諾伊的反應證明了她對於證管會改革的用心。有趣的是，這個插曲為當天下午的會議帶來了非常正面的影響。至於科茲團隊是否願意依循現有證據所引導的調查方向，我們已經沒有任何疑慮。這不是個粉飾行動。

大家都冷靜下來後，質詢繼續進行。我們總共在那裡待了六小時，與其說是聽證會，這一天所經歷的更像是軍中的匯報會議。從科茲的提問看來，他亟欲釐整個狀況究竟是源於這個機構的無能，還是涉及貪汙行為。他有許多問題都觸及了證管會的調查工作是否受到干涉。他問我是否知道據聞當時參議員舒默打給證管會的那通電話，而我並不知道。他也問及馬多夫是

否可能賄賂調查馬多夫業務的證管會人員當中，有某個擁有對沖基金背景的調查員，他是否有可能錯過所有你指出的紅旗警訊？」

這道問題的答案是：「不可能。」實際上，我早在幾個月前就認定了證管會的問題並非貪汙。如果真的存在貪腐行為，我的身分早就曝光，而我也可能人間蒸發。所以「不可能，」證管會調查人員和區域辦公室並沒有貪汙，基層人員就只是無能——讓人難以置信的無能。這不是一個爛蘋果拖累大家的後果，而是系統性的失能。

會議結束時，我已經精疲力盡。前一天經驗帶給我的興奮，如今已蕩然無存。但我們總算跟科茲的團隊搭上線了，而且相當有信心他會堅守承諾，帶著團隊做出一個透徹、誠實的報告。離開前，我向總監察長的團隊提出警告：這個調查將是一段穿越迷離境界的旅程，途中所見必然盡是不合常理的事。我給了他們一個合理的提示：只要碰到任何尚算合理的事，就跟這個案子無關，因為我們這麼久以來還沒遇到過一件合理的事。我還說，揭發事實將給他們帶來可怕的精神創傷，因為他們即將看到人性最醜惡的一面。我提醒他們，在進行調查的每一天，他們都有兩個選擇：在抑鬱中哭泣，或者面對這一切荒謬而狂笑。他們應該狂笑，因為那是達到彼岸的唯一方法。接下來數個月，我跟他們保持聯繫，時時給他們一些正面的訊息以提振團隊士氣。馬多夫案必定讓他們感到無力，我知道，因為我的團隊承受過。

協助總監察長報告

大衛·科茲後來訪談了我們團隊的另三位成員，他們在調查中各自扮演不同的角色，他們的故事也都構成了這個調查過程的重要面向。助理總監察長大衛·菲爾德（David Fielder）與高級法務大衛·韋斯朋（David Witherspoon）專程到波士頓，與證管會新英格蘭地區辦公室的職員進行訪談，同時也和法蘭克面談，並以電話採訪奈爾。他們在麥卡特律師事務所裡與法蘭克見面，而佳雅特麗也飛往波士頓提供法律指導。法蘭克坦率地交代了一切經過，從他發現馬多夫騙局的傳單，直到蒂埃里自殺。他說明如何從文件上認出馬多夫的蹤跡，然後往下追蹤，找到各個給馬多夫餵食資金的基金。他重現了他跟蒂埃里和其他拳內人士的對話，也敘述了與某個受害者女婿的奇異相遇。他講解了歐洲相關背景，並且帶著他們瞭解金融服務業的內部狀況。法蘭克向他們解釋各種公認的盡職調查方法，這是證管會原本就該知道的事，他也提到了阿塞斯國際特別的盡職調查法。接著他再往前一步，提出了推測：證管會未阻止馬多夫，不僅是能力的問題。「哈利提交資料後的前兩年，我認為他們只是能力不足，」他向調查員透露，「接下來兩年，我開始覺得那是結構上的失能。但在那之後，從哈利提交資料的情況看來，我相當確定其中存在串通的行為。」

奈爾帶給他們的是定量分析師對金融產業的觀點，訪談中透露許多文件裡沒有的資訊，包

括業界最理想的做法，以及各種讓人遺憾卻非常普遍的惡劣行為。關於他與業界基金經理的大量談話，尤其是他與費爾菲爾德格林威治集團風險長阿米特·維傑瓦吉亞的長談，奈爾提供了遠比我更詳盡的敘述。他也講述了他如何證實我的推論，同時發現更多的紅旗警訊。奈爾與我一致強調，業內人士缺乏舉報不符倫理或違法行為的誘因，實際上，遏制他們舉報的因素反而更多。馬多夫的大型機構投資者當中，大多是奈爾的競爭對手。眼睜睜看著競爭對手陷入龐氏騙局的可怕深淵，其實對奈爾更有好處，但他認為揭發馬多夫才是正確之舉。

這次面訪結束後，佳雅特麗走出會議室，在接待處遇到一位高瘦男子，原來他就是格蘭特·沃德——新英格蘭辦公室強制執行處的前處長，我在二○○○年第一次提交的資料就落在他手上。這真的很諷刺，我們整個調查繞了完整的一圈。

難以置信的是，根據那天下午沃德宣誓後所提供的證詞，他向科茲的調查人員表示，他不記得二○○○年曾與我會面，這項陳述與後來證管會波士頓辦公室前主管胡安·馬塞利諾的說法有所出入。馬塞利諾的證詞指出，就在我出席坎霍爾斯基小組委員會聽證的隔天，他與格蘭特見了面，格蘭特說他「記得曾經跟馬可波羅見面，但不認為自己當時有任何過失」。大衛·科茲最後推斷「沃德的證詞不可信」，還透露沃德「跟馬尼昂說，他已經把這項舉報交給證管會紐約東北地區辦公室處理，但他並沒有這麼做」。

科茲和高級法務海蒂·斯泰貝到紐約跟歐克蘭進行面談。他提供了記者的觀點，還敘述了

他和法蘭克在巴塞隆納計程車上的邂逅，如何牽引出後來與馬多夫的採訪，他同時也提到多次跟業界其他消息靈通者的談話內容。他說，業界普遍認為證管會調查團隊過於僵化地依照紙上清單辦事，他們專注於尋找書面上的違規行為，卻從不深入挖掘或真正瞭解實際正在發生的事。他認為主要原因在於，調查員對現實的證券經紀經銷業務缺乏經驗與知識。除此之外，他還指出另一個眾所皆知的重點：有不少，甚至可能是大多數證管會員工最大的願望，就是在證券業裡謀得一份工作。證管會對他們來說只是一個「刷履歷」的地方，他們的真正目標是那個他們被委託監管的產業。

他們三位的敘述精確地描繪出一幅圖像，其中解答了幾道問題：金融業運作的本質是什麼？業界有多少人知道馬多夫的行徑？為什麼除了我們以外沒有人想要戳破他？

科茲的調查工作持續了好幾個月，他偶爾會打電話給佳雅特麗或我，提出某個明確的問題，他所承擔的顯然是個艱巨任務。我後來得知，他總共進行了一百四十次訪談，包括一次在監獄裡與馬多夫的會面；此外，他還檢驗了三百七十萬封電子郵件。這必定是一份有力的報告，將明確指出問題所在與糾正方法，我們耐心地等候、期待著科茲最終得出的結論。這個總監察長團隊知道這不僅是一份為了呈交國會、給受害者交代而寫的報告，更是一份為了寫進史書而做的紀錄。早在當年二月，我們即已知道，這將是未來流傳最廣的一份總監察長報告。

■ 五百億美元代價的失敗

我的故事還沒有結束。三月初，我受邀拜訪證管會新任主席瑪麗·沙皮諾（Mary Schapiro）。

實際上，這是佳雅特麗安排的會面。她與沙皮諾的辦公室聯絡，詢問對方是否有意願參與與支持全球金融聯盟（Global Financial Alliance）的理念，這個組織的創立是為了研究如何透過國際合作改善市場監管。接洽中，她向沙皮諾的助理探問主席是否願意與我見面。即使她認為沒有必要，我們也都能夠理解，但她熱心地回應了佳雅特麗的建議。

我們見面時，沙皮諾接任證管會主席還不到兩個月。在此之前，她在金融業監管領域裡擁有多年經驗。在柯林頓總統任期內，她曾短暫擔任證管會主席。她在一九九六年被委任為全國證券商協會監管部負責人，並在二○○六年出任該機構主席兼執行長，而全國證券商協會在不久後轉型為美國金融業監管局。我對她的領導能力印象不佳，她任職於美國金融業監管局期間，被認為傾向於避開大案子、無能力偵察舞弊，而我也找不到理由反駁這些說法。在我看來，美國金融業監管局服務的是業者需求，而不是保護投資者免於受業者的掠奪行為所害。

這注定是一個不太愉快的會面。當我跟馬多夫案的關係被傳開以後，有不少媒體人聲稱候任總統歐巴馬將提名我接任證管會主席。我在國會聽證會裡也被問道：證管會如果設立了告密者部門，我是否會成為該部門主管？我的回應總是「不了，謝謝」，從來沒有改變。我手上有

337　Chapter 9　懷抱初衷，勇敢前行

太多案件，而且有好幾個告密者團隊因此承擔風險，我根本沒有餘裕考慮其他工作。我有義務忠於他們，更不能讓他們失去支持。但是這種傳言並未停歇，因此可能讓瑪麗·沙皮諾感到不自在。

我們在她的新辦公室見面。那是個舒適明亮又寬敞的空間。在場的人，除了主席沙皮諾，還有她新委任的法務長大衛·貝克（David Becker），以及另一位律師史蒂夫·寇恩（Steve Cohen）。我們不是在她的辦公桌或會議桌開會，而是坐在一個輕鬆隨意的坐位區。整個裝潢感覺像個客廳，布置得相當理想，但現場氣氛卻非常緊張。雖然不至於像在「密蘇里號」戰艦上宣告投降的簽署儀式，辦公室裡的氛圍確實令人不安。

瑪麗·沙皮諾立即表示，她願意採取一切必要行動以恢復公眾對證管會的信心。我過去對抗的那個證管會已經不復存在，將被一個更堅韌、更積極的組織所取代。若說馬多夫造成災難的同時也帶來正面效應的話，大概就是這一點吧！我坐在那裡，絲毫不覺得自己戰勝了什麼。我當然不會興災樂禍，但至少過去那種強烈的挫敗感早已不在了。我喜歡瑪麗·沙皮諾的話，不過直到她做出任何真正的改變之前，這些話都沒有任何意義。如果她要求我協助改變這個組織，我非常樂意提供支援。我的小組成員都知道，我對證管會的確有一套想法。

簡短討論過全球金融聯盟的事情後，我們開始談及瑪麗·沙皮諾想要設立告密者獎勵計畫的意願。我把註冊舞弊稽核師協會二〇〇八年度關於白領舞弊的報告遞給她，這些內容證明了

告密者的有效作用。她拿起報告，迅速閱讀了有關告密者的數據。「我們需要做更多這方面的事，」她說，「我們要爭取告密者的大案子，然後向民眾證明我們確實認真打擊弊案。」

當然，我完全同意。「是的，妳確實應該這麼做。」

她接著說明證管會的難處，他們一年接到的舉報多達八十萬件，大多數都屬於「我懷疑經紀商盜竊我的錢，因為帳戶價值上個月減少了二〇％」——而當時市場確實下跌了二〇％——然而，他們並沒有任何標準作業模式，把這類瑣碎的舉報跟馬多夫之類的案子區分開來。告密者傳來的消息太多，證管會卻沒有足夠的人力可以處理。佳雅特麗建議他們運用資訊技術，採用關鍵字來限縮證管會職員需要跟進的線索。瑪麗・沙皮諾說，她正在物色一位顧問，以協助他們尋找合適的技術方案。

那天的交流讓人印象深刻。她顯然處於危機應變模式中。我向她推薦幾位熟人，他們都已成功建立了告密者獎勵計畫。帕特・伯恩斯無疑是名單裡的第一位。當我提到某位我非常敬仰的女士時，瑪麗・沙皮諾面露喜色，她說：「我認識她，她是我的朋友。」

後來我說，吸引那類大案子最好的方法，就是仿效美國司法部與國家稅務局設立相似的告密者計畫——被定罪的公司向政府支付三倍損害賠償，而其中十五％至三〇％的賠償金用於獎勵告密者。獎勵金不該從政府的口袋裡掏出來，應該由壞人來負擔。

沙皮諾認同證管會需要建立告密者獎勵計畫，而且有必要提

供人們承擔風險的誘因。我隨後告訴她，我手上有好幾件由告密者舉報的證券相關案件，但基於證管會過去給我的經驗，我決定將那些案件提交給司法部、國稅局，或其他政府機關。

大衛·貝克打斷我的話：「你的意思是，你知道有人違反《證券法》，卻向政府機關隱瞞事證？」

「不，」我回說，「我只是對證管會保留。我是美國公民，我有義務把案件交給政府，只是由其他機構接收。如果他們沒有把案件轉交給你們，那必定有他們的理由。或許他們也對證管會失去了信心。」

貝克很明顯在生氣。他在那之前都不發一語。我說明未將該案件交給證管會的具體原因，同時使用另一個案件作為例子。當我提到那個案件裡的關鍵人物時，貝克突然舉起雙手。「我必須打斷你的話，」他說，「我不能討論這件事，因為我在其中可能有利益衝突。」

我聽到他的話，但不以為意。這是一個跟我沒關係的案件，而且早已被大幅報導。問題可能在於敘述的方式，所以我再試一次。

貝克再次阻止我。「我告訴過你了，你真的不能再說下去，因為我在裡頭存在利益衝突。」

瑪麗·沙皮諾一句話都沒說。那一瞬間，我覺得真正掌控這場會議的人是大衛·貝克，事後我才得知佳雅特麗也有相同的想法。佳雅特麗當時站了起來，說道：「我不知道問題出在哪

裡，他只是給你一個例子，這件事我們完全沒有參與其中。」她看著我說：「哈利，你就說說別的事吧！」

我照做了，至少在接下來的幾分鐘沒再提起相同的事。然而，我的思緒一直在閃躲那個話題，於是自然而然地又踩到地雷。我當然不是故意的，只是再次提到那位關鍵人物的名字。

大衛‧貝克站了起來。在那之前，我不知道他的身材有這麼魁梧。我們之間距離五、六呎遠，中間隔著咖啡桌，佳雅特麗以為他會越過桌子招我脖子。我倒是不怎麼擔心這個，但我看得出來他正在挑釁我。我們經歷了整個事件，也曾經因為擔心馬多夫的打手找上我而終日活在恐懼中。走過了這一切後，此時此刻若被律師揍上一拳，將是一件多麼荒謬的事。

佳雅特麗也站了起來。「我不知道這到底是怎麼回事。但這完全是不可理喻的，對誰都肯定沒有好處。我們不想要討論這件事。」

他無視佳雅特麗。「我不知道你們在幹嘛，」他說，「我說了，我有利益衝突。這是我有參與的案子。你不應該來到這裡，跟我說一件正在發生的案件，卻又不說清楚好讓我們介入。」

我不知道確切激怒貝克的是什麼。或許他只是因為我說他的機構無能而覺得受辱，或者跟他參與的其他案件有關。無論原因為何，他此刻的怒氣已是狂風暴雨，有幾秒鐘的時間，我真的以為他會打我。我試著讓情況冷靜下來。「聽好，我當然希望證管會介入。但你們過去的表現紀錄不是太好。在你們證明自己會認真處理這些案件前，我們先把案件交給司法部、國稅

341　Chapter 9　懷抱初衷，勇敢前行

局，以及其他有能力處理的政府機關。一旦你們證明自己具備相應的能力了，我就會把案件帶到這裡。」

大衛・貝克語調平淡地說：「我身為法務長，無法一邊聽著這些事，一邊卻不能有所行動。而且我告訴過你了，我有利益衝突。」

佳雅特麗仍然努力讓會議氣氛維持友好與和諧。「我們以為這是個非正式會議，」她對貝克說，「我們不知道你會在場。坦白說，我甚至不知道你在這裡做什麼，但我不會讓你攻擊我的客戶。我們是被邀請來跟瑪麗・沙皮諾談話的。」

瑪麗・沙皮諾一句話都沒說。

我不是故意惹麻煩，更不希望造成任何問題。不過我們討論那個案件時，或許大衛・貝克應該離席幾分鐘。他動也不動，顯然無意離開，所以我們真的沒有其他選擇。佳雅特麗說：

「我想會議應該到此為止。哈利，我們走吧！」

我們跟沙皮諾主席和史蒂夫・寇恩握手道別，但直接忽略大衛・貝克。他的態度很明顯，根本不想要理會我們。我們離開了那棟大樓，至於證管會是否會推動我認為必要的變革，此時我感到心裡不太踏實。

該回家了。到了機場，我才真正意識到我的人生從此將不同於以往。我與沙皮諾見面的時間比預期來得短，所以我可以搭更早的班機回到波士頓。當我走到全美航空的櫃檯更改航班

時，地勤人員認出我，並伸手向我打招呼。「我只想要跟你說聲謝謝，馬可波羅先生，感謝你所做的一切，」他說，「而且還正確地唸出我的姓。下一班往波士頓的飛機將在十分鐘後起飛。我幫你改成那一班。別擔心，我們會把你的行李送上飛機。沒問題的，我保證。」

一位地勤人員真的拿著我的行李往飛機跑。我一坐下就扣上安全帶，已經好久……我也忘記有多久沒有這樣好好放鬆過。但我肯定會一直記住櫃檯人員的話，並且細細品味。

接下來的幾個月，還發生了很多、很多事。媒體變成了一頭猛獸。《六十分鐘》在二〇〇九年三月播出，我大概是麻薩諸塞州惠特曼鎮第一個上這個節目的人。《六十分鐘》記者史提夫・克羅夫特（Steve Kroft）為觀眾敘述了這個故事。我是「知道得最多，也最願意說出真相的人」——但我只有被記者圍攻時才會多說——「哈利・馬可波羅，最早發現馬多夫騙局的人」。

當時我和家人坐在客廳裡，那也是我第一次觀看這個節目。看著自己過去九年來的人生被剪輯成節目，感覺很怪異——有時候覺得太多，有時候覺得不夠；有時覺得內容很精確，有時卻覺得「這是哪來的說法」。儘管如此，節目所敘述的絕大多數都是正確的。「一直到幾個月前，哈利・馬可波羅還是個來自波士頓的孤僻金融分析師，也是個有點古怪的舞弊稽核師……」

有點古怪？好吧！身為一個計量分析師，我把這樣的形容視為讚美。他們或許想要表現得溫和一些，我倒是希望他們形容我為「極其古怪」，因為那樣才能讓我的計量分析師同儕們欽

佩。但我還是接受他們說我「有點古怪……」。

「但是，今天他近乎被視為英雄……」

聽到這一句，我笑了。我從來沒有認為自己是英雄，除非所謂的英雄僅僅意味著說出事實、追查罪行，並且試圖保護投資者與維護國家名聲。英雄是勇敢的，而我並不勇敢，我只是害怕。我堅持調查下去，只是因為半途停下或逆轉實在太危險。唯一安全的道路就是繼續前進，期望可以保全自身到達彼岸。我的組員和我已經承擔了太多風險，甚至有幾次相信了不該相信的人。一旦馬多夫得知我們的追查行動，那麼結果只有一個，而且極度糟糕。

《六十分鐘》播出我在某次聚會裡說話的畫面，我一開始即說道：「我就站在你們面前，這個五百億美元代價的失敗……」對我而言，這是非常準確的一句話。我常說，「我們沒有救到任何人。」其實這句話不太對，因為有幾個人被我們警告後遠離馬多夫。不過我們救出來的人確實少之又少。我強烈認為，最好的彌補方式就是讓證管會成為其本該成為的機構。

■ 史蒂芬・金也寫不出的恐怖喜劇

接下來的幾個月，當我們還在耐心等著大衛・科茲的報告公布時，瑪麗・沙皮諾開始著手對證管會的結構與文化進行相當顯著的改革，第一步就是讓四百多名調查員參與註冊舞弊稽核師協會的培訓與認證課程，教導他們如何辯識舞弊案的警訊及其帶來的風險。除此之外，她採

取措施，確保投資顧問從真正獨立的公司得到必要的監督；重組強制執行部門並且創設負責「協助偵察形態、連結、趨勢與動機」的單位；聘請一個獨立公司協力證管會更新「蒐集、記錄、調查、參照、追蹤」每年收到的八十萬個祕密消息的工作程序，並且協助證管會利用風險分析技巧，以便在檢視個別舉報時「發現其中的連結、趨勢、統計偏差與形態」。

我認為，也許更重要的是，她要求國會撥款作為告密者的獎勵金；改變證管會的審查程序，以求先發制人地辨識出「可能對投資人或市場帶來風險的公司或商品」；開始招募在「交易、經管、投資組合管理、選擇權、法令遵循、估價、新興金融工具、投資組合策略以及鑑識會計」等領域具有專門經驗，以及有能力「為其他職員帶來新資訊與觀點，以協助他們建立鑑別問題的能力，並且對產業演變有所瞭解」的新成員。她實行了我們組員所建議的大多數改革措施，包括採取適當方法建立「由具備相應技術者擔當審查工作」的稽查隊，以確保「稽查小組裡網羅了審核工作領域最頂尖的專家」。

瑪麗・沙皮諾顯然意識到證管會作為一個獨立機構的地位岌岌可危。為了顯示證管會終於想要認真履行責任，在二○○九年上半年，該機構「在這一年所核發的龐氏騙局和其他弊案相關的緊急臨時禁止令，數量是去年同期的兩倍」。

如果沒有法蘭克、奈爾、麥可和我，也沒有這個小組所做的事，這樣的變革是不可能發生的──我認為這是個公允且正確的說法。在公眾面前，我得到最多的讚譽，但無論如何我們是

一個團隊。這三個人每逮到機會，就會利用完美的掩飾去挖掘更多故事，往前推動著調查進度。他們警告其他人遠離馬多夫，有時候會成功。在戰場裡與他們維持這麼長久的隊友關係，並且在最後全身而退，我是何其幸運。業界還有另一些志趣相投的朋友一路相助，證明了世間還是有許多正直的人願意為了正義挺身而出。而且他們每個人的付出都是無償的，可見生命中確實存在一些無比重要的事物，讓人們願意為此採取行動。

我懷著謹慎樂觀的態度，看待這一連串改變；書面上看來，證管會正在做出重要變革，並且努力發揮該組織的功能。當然，馬多夫已經證明了，書面上的東西在現實世界中的價值微乎其微。那些改變是否真實地轉化成證管會的效率，則需要更長的時間才能確定。

二○○九年夏天，等待大衛·科茲公布報告的同時，我也忙於其他案件。在其中一個案件裡，某家保管銀行透過外匯交易騙局，向政府退休金帳戶騙取數百萬美元，我們在一年多以前已成功為此案件提出《反虛假申報法》訴訟，目前仍在封緘狀態，但我們相當有信心，加州政府將會介入，並且在初秋向大眾公開這個案件。這是我第一個解封的案件，我已為此等待了好幾年，此時還需要再多等幾個月。

二○○九年九月三日，星期三，大衛·科茲那一份長達四百五十七頁的報告首先發布了二十二頁的濃縮摘要版，其中包含了證管會在這個案件中的全面失職與徹底無能的驚人證據。這一份報告比我設想中的還要更好，而且請相信我，我原本的期待就很高了。「讓人難堪」甚至還

不足以描述證管會調查員的表現。

大衛‧科茲寫了一份致命的報告，嚴厲批評了他所屬的機構。根據這份摘要，證管會早在一九九二年就曾經錯失了逮捕馬多夫的機會，該機構發現亞美麗歐與畢那斯（Avellino & Bienes）會計師事務所為馬多夫集資上億美元，並且向投資者保證每年二○％的報酬率。會計師事務所當時無法出示審計紀錄，因此證管會允許這家公司退還所有資金，但沒有採取任何行動制止馬多夫。那是個開端，而這場騙局一直持續下去，直到馬多夫落難而自首。

在這份摘要裡，一位曾經參與二○○五年調查的證管會人員，形容馬多夫為「一個絕妙的說故事者」以及「極具魅力的演說者」，他甚至聲稱自己在證管會下一任主席人選名單裡。

一旦調查員客氣地要求馬多夫拿出特定文件時，他就會暴怒以至「頸血管怒張」。那樣的反應顯然是有效的，因為證管會調查員並沒有進一步強迫他，當他們報告有關馬多夫的反應時，他們「被積極勸阻繼續對他採取逼迫行動」。

有兩位證管會的律師知道該怎麼辦，其中一位律師告訴另一位：「我認為他不該向我說謊的！」身為律師的佳雅特麗對此特別惱怒，她無法相信，負責調查工作的人員竟然不知道欺瞞聯邦政府官員是一項重罪。

我們對證管會的每一項控訴，都在這份報告裡被證實了。果然，某些調查者「對《證券法》不熟悉」。調查員曾經試圖核對馬多夫是否確實執行他所聲稱的那些交易，於是起草了一

封寄給全國證券商協會的信，目的是索取必要的交易紀錄——這是他們唯一一次想要嘗試驗證，只是信件最後並沒有寄出，因為信件最後覺得核對真實的交易與馬多夫所聲稱的交易需要耗費太多時間。如果他們當時寄出了那封信，就會知道情況正好相反——根本沒有可以核對的交易紀錄，因為馬多夫從來就沒有實際執行交易。核對交易紀錄的工作將用不著三十秒。

然而，證管會似乎並不在意這一切。對於律師西蒙娜·舒赫在調查工作中的表現，梅根·張給了她最高等級的績效評價，還特別說明她「在馬多夫案的調查工作中，展現瞭解與分析複雜問題的能力……西蒙娜對法律、條規與員工指示的掌握，得以說服馬多夫與他的法律顧問，讓他們完成投資顧問的註冊登記。」

我不知道哪一種情況比較糟……證管會在絕大多數時候拒絕向馬多夫展開調查，或者在某些情況下真的對他進行調查。根據這份摘要，在某個時候，證管會內部有兩個職員同時都在調查馬多夫，雙方卻不知道彼此正在做一樣的事。

當我閱讀這份摘要時，我發現證管會更像是一家受聘於企業的會計師事務所。這份報告也確認了一些別人告訴過我的事。紐約辦公室沒有認真處理我提交的資料，目的是「得到獎勵金」。據強制執行部門的報告，我「不像我們那麼瞭解馬多夫的業務運作，因此他的大部分指控都站不住腳」。他們質疑我的動機，說我是「馬多夫的競爭對手」，目的是「得到獎勵金」。

法蘭克對這份摘要感到失望。在他看來，這是一項掩飾行動。他不相信竟然有一個機構可

以失能到這種程度。「也許我錯了，」他後來告訴我，「他們可能真的就是那麼笨。」

這僅僅是報告摘要。我迫不及待想要閱讀四百五十七頁的完整報告，而這份報告預計在勞動節的週末前公布。然而，證管會內部有些人顯然並不像我們這麼興奮地期待這份報告出爐。

有一些流言說該報告可能會「延遲公布」，這似乎激怒了眾議院資本市場小組委員會主席保羅・坎霍爾斯基，這位賓夕法尼亞州的民主黨議員聯絡了證管會，表達了他的關注。後來，我們被告知該份報告將會在星期五中午一點釋出。

這是一個老套的公關手段。如果你必須公開某些可能具有破壞性的資訊，並且希望愈少人看到愈好，那就等到星期五晚上，大家下班後準備過週末的時候。大衛・科茲的報告最後在勞動節三天連假前的星期五下午五點公布，可見證管會多不想要讓人知道這件事。就這個事件而言，選擇星期五下午公布報告對該機構還有另一個好處——馬多夫案有許多受害者是紐約猶太教正統派社群成員，他們在星期五的日落後便開始持守安息日。

報告出爐後，我即刻坐下來閱讀。即使我已熟知整個調查過程，讀來仍然讓我驚愕不已。

這份文件至少三分之一的內容直接來自於我、奈爾、法蘭克和麥克，或者基於我們所提供的訊息而撰寫。我彷彿讀著我們過去十年的人生。占了十七頁篇幅的目錄即道出了整個故事：

證管會於一九九二年對亞美麗歐與畢那斯（Avellino & Bienes）的調查，「證管會跟亞美麗歐與畢那斯接洽，並且懷疑該公司販售未註冊證券與操作龐氏騙局。」

證管會對馬可波羅於二○○○年與二○○一年檢舉的評論：「馬可波羅於二○○○年五月接洽證管會波士頓辦公室，聲稱握有馬多夫主持龐氏騙局的證據……馬可波羅與一位高級強制執行官員格蘭特‧沃德會面……沃德決定不追查二○○○年的案件舉報。」

馬可波羅於二○○一年三月向波士頓辦公室第二次提交資料……「證管會紐約東北區辦公室接到二○○一年提交的資料僅一天後決定不展開調查……二○○一年五月刊登的兩篇報導質疑馬多夫報酬的合理性。」

馬可波羅於二○○五年十月向波士頓辦公室第三次提交資料……「馬可波羅與他的團隊繼續蒐集有關馬多夫的情報……波士頓與紐約的證管會辦公室對二○○五年的資料提交做出截然不同的回應……這案件被委派給一個相對缺乏經驗的團隊，尤其欠缺調查龐氏騙局的經驗……強制執行部門的職員認為這些證據並不具價值，因為馬可波羅並不是馬多夫的投資人，也不是任何涉及該龐氏騙局的人士……強制執行部門的職員質疑馬可波羅的可信度，因為他們認為其中涉及自我利益……強制執行部門職員的結論是，馬多夫並不符合龐氏騙局操作者的『形象』。」

「二○○八年四月，馬可波羅嘗試把二○○五年所提交資料的某個版本傳給證管會風險評估處，但後者並沒有收到。」

這份目錄概括了令人震驚的失職紀錄……「馬多夫作證……馬多夫反駁……馬多夫否認……

馬多夫說謊。」同時也概括對證管會的控訴：「證管會強制執行部門的職員沒有起疑……證管會強制執行部門的職員沒想過……證管會強制執行部門的職員中止……證管會強制執行部門的職員有效制止……證管會強制執行部門的職員對此未展現興趣……證管會強制執行部門的職員對此未展現興趣……證管會強制執行部門的職員

正式結束……」

報告裡有幾個事項讓我驚訝，尤其是當我懷著最後的希望寄出資料時，證管會風險評估處處長強納森·索克賓居然沒有收到——因為我把二〇〇五年提交的資料副本傳到了另一個錯誤的電郵地址。

報告裡還提及幾件我們不知道的事。原來證管會還從其他管道得到針對馬多夫的警告，但也同樣被忽視了。例如一位不具名的組合型對沖基金經理在二〇〇三年向證管會提出警訊，表示他對馬多夫的懷疑，這位經理在一次視訊會議中說「他不了解馬多夫如何維持績效」以及「想不透他是如何……賺取報酬的」。這位經理的公司認真地對馬多夫底下兩個聯接基金進行了盡職調查，而歐克蘭在《MARHedge》的報導至少成了他們的參考依據之一，該公司由此提出了一系列紅旗警訊，其中大部分就是我們試圖向證管會提出的相同警告。處理這項舉報的證管會地區分處主管指出，《MARHedge》是業界認可的刊物，但「她不認為這是證管會通常會收到的刊物」。因此這次提交就跟其他案件一樣，最終在這個官僚機構裡消失無蹤。

早在二〇〇四年，證管會一位法令遵循稽查員就證實了馬多夫騙局在業界幾乎人人皆知，

而且很容易被擊垮。根據科茲的報告，某一次針對文藝復興科技公司（Renaissance Technologies LLC）的例行檢查時，調查人員發現該基金公司行政主管之間的往來電子郵件，他們在信中對馬多夫的策略和報酬進行了專業的分析，達成的結論是：無法解釋馬多夫的操作。其中一位主管告訴科茲：「這不是什麼尖端科技。」他們並沒有向證管會舉報，原因在於他們達成這個結論所仰賴的一切資訊都是證管會能夠取得的。「就像我們不需要請數學博士做 OEX 的研究。」

二○○五年，證管會收到一個匿名舉報，消息提供者是剛撤資五百萬美元的馬多夫前投資者。舉報人表示他「極度擔憂馬多夫實際操作的是一個精密的金字塔騙局」，還說「我知道馬多夫的公司作業非常神祕，他們拒絕透露任何事。如果我的懷疑沒有錯，他們進行的是一個非常大型且高度精密的詐騙計畫，而且他們已經進行很久了。」證管會的紀錄裡並未顯示該機構對這項舉報展開任何調查。

這份報告幾乎讓我開始懷疑，當馬多夫宣稱他就是這場五百億美元龐氏騙局的首腦時，證管會為什麼會相信他？線索一直都在，如果上述還不足夠，二○○八年三月的匿名信又是另一條線索，這封信從紐約公共圖書館寄出，信中斷言：「你們可能想知道馬多夫先生持有兩個帳本紀錄，最讓人感興趣的是他電腦裡的那個版本，這部電腦總是與他形影不離。」

就金融弊案而言，沒有什麼證據能夠比兩份帳本更有力。沒有人會為了好玩而收藏第二本帳本。這項舉報在我看來暗示著某些內幕情報，但西蒙娜·舒赫不僅沒有著手調查，還如此

回覆：「基於此信件匿名且缺乏細節，其中指控將不予以調查。」

科茲的結論相當明顯：證管會從來沒有採取「基本且必要的行動以確定馬多夫是否正在操縱龐氏騙局」，否則該機構可以在「馬多夫自首前」即發現這一起弊案。至於我個人讀了這四百五十七頁的報告後，對大衛‧科茲深感敬佩。他面對自己所屬的機構，卻透過還原事實，將之擊得粉碎。就如我後來說的，科茲和他的團隊讓我重拾對政府的信心。這是我對他的報告所給予的強力肯定。

許多人不認同我的看法，他們對這份報告感到失望，因為裡面並沒有處理歸咎的問題。他們希望對這場災難負有罪責的人被指名並處以懲罰。而且他們像法蘭克那樣，不太相信證管會的失職僅單純源於缺乏經驗與愚笨，而不存在共謀甚至貪腐。但是我就處在風暴中央，我從來沒有發現即使是一丁點的貪汙跡象，真的就只有無能與傲慢。

大衛‧科茲調查的是證管會的過錯以及背後原因，而他所端出來的證據讓人們清楚看到哪些人應該被指責。至於馬多夫如何維持騙局長達數十年，這並不是科茲該解答的問題。我們的調查也從來不觸及這個問題。我甚至不記得我們討論過這種問題。誰會知道呢？

我的團隊也沒有尋找任何證據去證明其他人，包括他的太太、兩個兒子、他的兄弟與朋友、他的園丁，或他的資產管理公司裡的任何職員，是否知道他的騙局運作，或是否成為共謀。但我相信他必然得到一些幫助，否則騙局無法成功運行。即使是我家族的炸魚連鎖店，也

需要助手才能營運。這是一個價值六百五十億美元的跨國詐騙計畫，而且成功運作了幾十年。

馬多夫的龐氏騙局是個龐大事業，他不可能獨力完成——當然，如果他是超人則另當別論。而且，坦白說，馬多夫並不是個太聰明的人，他對數字尤其不太精通，例如他必須為投資人準備每個月的報告，而製作報告的人必須知道那些數字都是從魔法世界來的，其中並沒有數學基礎。至於誰知道、什麼時候知道，則要花上好幾年才能確定。

我的小組成員從某個考慮掏錢給馬多夫的投資人那裡聽來一個故事：在放棄投資的兩個月前，這位投資人曾經見過馬多夫。他是一位基金公司主管，有意進行一筆巨額投資，但他堅持要親自見馬多夫一面。馬多夫同意了，於是他們在馬多夫的辦公室裡會晤，談了超過一小時，馬多夫回答每一道問題，並且仔細講解他的策略。但是會議結束前，這個人客氣地問了馬多夫一個問題：「你知道嗎？馬多夫先生，這一切看來都很好，但是你年事漸長，當你不能夠再管理時，這家公司怎麼辦？」

馬多夫揮揮手，做了一個「沒問題」的手勢。「這沒什麼好擔心的，」他解釋，「我已經栽培了我的兩個兒子當接班人。我如果出什麼事的話，他們知道該怎麼做。」

誰知道這到底是真是假呢？那位主管與馬多夫握手，說他會考慮，然後就離開了。當他下樓時，兩個男子在電梯門快要關上時走了進來。電梯開始往下，而這兩個男子則開始低聲說話。其中一位問：「生意怎麼樣？」

另一個年輕男子點頭說道：「我必須告訴你，即使在目前的情況下，我們的表現還是非常好。真的太棒了。」

這位主管因好奇而忍不住提問：「你們認識伯納・馬多夫嗎？」

這兩個人轉頭看著他，其中一個微笑回應：「是的，他是我父親。」一直到電梯門打開之前，他們還聊了幾句。這位主管事後回想，他覺得電梯裡的偶然相遇實在太巧合了，他被預設聽到這段對話，而整件事顯然經過精心策劃，目的是左右他的決策。結果他決定不投資馬多夫的公司。

科茲寫這份報告的過程中，還採訪了馬多夫本人。科茲到監獄裡與他晤談了三個小時。馬多夫那一天所說的話，沒有人能夠知道孰真孰假。馬多夫的一生完全就是一個持續了幾十年的謊言。這可想而知。在調查工作中，我們時時刻刻思索著伯納・馬多夫到底是怎麼樣的一個人。一個人到底有多顛狂，才能經歷那樣的人生。每一天、每一次交談，他都不能說真話。從他口中說出的每一個字，都有可能讓他人揭穿謊言。每一次他出席猶太教會堂的集會，或與朋友聚餐，或處理業務時，眼前所見皆是被他竊取財富的受害者，但他卻一貫微笑且謙遜地接受他們的感激之情——而同時，他心裡或許想著，你們這群傻瓜。如果你相信馬多夫事後所說的，他一直以來所瞞騙的人，還包括他的妻子、兒子、姐妹，以及其他家族成員。對馬多夫而言，欺騙已經成了他的生活方式。所以當他對科茲說，巨大的壓力讓他有時候希望自己早一點

被抓到，除了他以外，沒有人知道他是不是真的這麼想。

不幸的是，政府還不放過我。我已經說了我的經歷，也提出了建議，而同時還有其他《反虛假申報法》案件的大量工作等待我去完成。我的告密團隊必須依賴我的協助才能完成工作。我的憤怒已經過去了，至於證管會是否兌現承諾，或是否採取法律行動對付應得懲罰的人，則該交由相關政府機關做出妥善安排。然而科茲的報告發布後，參議院銀行、房屋和城市事務委員會邀請我針對這份報告發表評論。我知道，這是我應該為科茲做的。

所以我受邀前去支持科茲的報告。二〇〇九年九月十日，我出現在據稱是參議院銀行委員會的聽證會上。這場聽證會的目的是檢驗總監察長報告裡的訊息。這是一場奇怪的聽證會。大衛‧科茲先作證，委員會問他許多很好的問題。一段時間後，委員會暫時休會，讓參議員們表決。後來只有參議員查克‧舒默，也就是曾經打電話到證管會的那位議員，以及奧勒岡州民主黨籍參議員傑夫‧默克利（Jeff Merkley）兩人回到聽證會上。舒默成了主要發問者。

休會時，佳雅特麗、帕特‧伯恩斯和我出去走走，等我們回來時，聽證室裡的整個氛圍都變得不一樣了。證管會占據了所有座位，除了兩位為這場聽證會而從德州飛到華盛頓的註冊舞弊稽核師協會高級代表以外，整間聽證室都是證管會的人。佳雅特麗環顧四周後，低聲對我說：「開始耍手段了。」我們希望這裡坐滿的是事件受害者，這群人才是我們最主要的支持者；但是受害者被安排坐在樓下另一間聽證室，透過閉路電視觀看這場聽證。而現在，我們眼

前是一群對我們最不利的觀眾。

我被安排跟證管會強制執行處的新主管羅伯特·科扎米，以及證管會法令遵循檢查及調查室代理主任約翰·沃爾什在同一個小組。在開場陳述中，我讚揚了大衛·科茲，還說如果我的三個孩子長大後成為像科茲這樣的人，我會感到無比欣慰。至於證管會，我正式提交的講稿裡寫著：「即使是偉大的小說家如史蒂芬·金，也杜撰不了像證管會在二○○八年十二月十一日前所經歷的夢魘局面。在馬多夫案的調查過程中，證管會的作為以及不作為，全然就是一部恐怖喜劇。」然而當我口頭作證時，我說得更簡潔，我向參議員舒默說：「簡而言之，證管會的職員即使在冰雪皇后餐廳（Dairy Queen）裡也沒辦法找到冰淇淋。」

我在這場聽證會上只被提問少數幾個問題，這讓我感到驚訝。舒默顯然更注意小組裡的其他人。在小組提問過程中，佳雅特麗傳了好幾次寫著建議的紙卡給我，但我不太有機會發言。最後她遞給我的字卡裡寫著：「把握插話的機會。」

這個情境很不尋常。其他參議員在第一節會議後就離開了，而舒默則小心翼翼地控制著這個發言小組。我想他肯定有什麼原因。舒默向我提出的其中一道問題是：為了改善證管會，我的兩大最強烈的建議是什麼？

在調查過程中，我們僅僅發現人員失職，並不存在貪腐證據，因此我這麼回應：「在我看

來，證管會可以用的最佳工具就是粉紅紙條[1]。這是一張所有員工都明白的小紙張。需要的數量不少，我想可能是一半的員工或許更多。看到粉紅紙條時，即表示你犯錯被追究，或因為表現不佳、不稱職而被解雇。這些稽查員與強制執行律師當中，許多人甚至欠缺基本技能。證管會需要進行人員技術評估，由此裁減人員。他們需要參與選擇題測驗，達不到標準的只好請他們離開。每個人的績效都必須被仔細評估，總而言之，他們需要淘汰人員。」

這一點在我看來已經算是很強烈的建議了。裁退一半員工，意味著超過一千七百人。如果替換人員後，還不能夠讓證管會成為一個更具效力的團隊，那麼還有另一半的人可以替換。坐在我旁邊的兩位證管會代表不認同我說的。他們當然不認同。

在這場聽證會的最後一小段時間裡，我其實享受其中。我嘗試在簡短的陳述裡傳達冗長的觀點，於是採用了一些生動的隱喻，而證管會職員以外的每個人似乎都很喜歡。例如對於該組織及其員工的辯護，我做了如此回應：「被一群火雞團團圍住時，你很難像老鷹那樣展翅翱翔，你必須捨棄大多數的火雞。」舒默要求我進一步說明，我補充道，「至於證管會那些律師，我想他們即使到了澳美客牛排館（Outback）裡也找不到牛排。」

那天離開聽證會後，我心想，我暫時還是不要踏入證管會大樓比較好。

1　譯註：這是過去美國企業的傳統，將解雇信印在粉紅色的紙上發出。

■ 揭發下一個馬多夫

我與馬多夫的關係就到此為止了——至少現在可以正式這麼說了。接下來的一百五十年，馬多夫都會在牢裡度過，行為良好的話，或許可縮減至一百四十年。帝埃里死了。成千上萬失去積蓄的人，即使在最理想的情況下，也只能贖回一部分資金。但是馬多夫的故事尚未完結，還會有許多後續發展——此時一大群蓄勢待發的律師正提著公事包進城去。訴訟似乎還未真正開始，律師們正在釐清哪些人、哪些組織可能對損失負有責任。後續必然有更多民事訴訟案、更多刑事起訴，甚至可能出現更多像蒂埃里或謝佛瑞‧皮考維爾（Jeffrey Picower）那樣的死亡事件。皮考維爾從馬多夫那裡得到七十億美元，而後於二○○九年十月底被發現死在自家游泳池底。證管會就業務執行方面已做了大量改變，然而，如果要繼續以獨立機構生存下來，還需要更多變革。聯邦政府也會制定新的法規與程序，用以監督政府金融機構。一些產業，例如未被監管的對沖基金，為了不讓政府介入，無疑將實施自我監管。佳雅特麗積極協助全球金融聯盟設立第一個國際金融法庭，作為處理跨國界金融賠償事務的機構。

不幸的是，其他的金融弊案將會一一揭發。我們調查馬多夫的故事公開後，小組每一個成員便陸續收到信件與祕密消息，所提供的證據指向各種金融詐欺案，包括龐氏騙局。我收到了一大疊資料，其中指控各行各業的詐騙事件。遺憾的是，我手上的案子已經讓我分身乏術，

甚至連閱讀信件的時間也擠不出來。

　　無論是我，或者是法蘭克、奈爾、麥可或佳雅特麗，我們都清楚看見金融業裡的大多數人迫不及待的想要導正種種亂象。這個產業裡的絕大多數從業人員都為自己的工作而自豪，但這類醜聞卻一再害他們蒙羞。醜行讓一小部分人斂財，卻拖累了所有人。因此我們提出來的這些改革建議得到廣大迴響。奈爾相信的效率市場理論，只有在產業做出這些改變後才有可能實現。

　　我成為全職詐欺調查員五年後，第一個由我告密的案件終於在二〇〇九年十月二十日成為第一個解封的案件。加州總檢察長傑瑞・布朗（Jerry Brown）起訴道富集團（State Street Corporation），指該公司詐欺加州兩個最大的養老基金，涉及金額高達五千六百六十萬美元，並且求償兩億美元。布朗說：「道富集團侵占原本屬於加州公民退休金的數千萬美元，這是個泯滅良知的弊案。」

　　我的團隊和我一致認為這個數額只是冰山一角，背後藏著一個更巨大的騙局。基本上，我們的舉報提及該銀行自二〇〇一年起，為養老基金執行超過三百五十億美元的外匯操作，問題在於外匯交易員謊稱，買進的交易訂單總是在當日匯率的最高點或高點附近成交，而賣出的交易單則總在當日匯率的最低點或低點附近成交，銀行以此私吞價差。有待確認的是，銀行將決定進入審訊以證明無罪，或在審訊前提出賠償和解。

　　布朗解封這起訴訟案件的兩天後，該銀行主席兼執行長隆納・洛格（Ron Logue）宣布將

在隔年三月引退。這份公告裡沒有提及訴訟案，即使有人問他為何選在這個怪異的時間點，當事人肯定會說這兩個事件沒有關係。這當然有可能，不過也太巧合了。

我還有許多案件在處理中。未來必然還會出現許多像這樣的公告與訴訟案。我打算一直從事詐欺調查，直到再也找不到任何金融或醫療保險弊案為止。我想在未來很長、很長的一段時間裡，我仍會是一個告密者。

後記 Afterword
十五個改善證管會的建議

我從金融業的內部與外部目睹了證管會如何失職。我知道這個機構本來被賦予的作用，而且現在我當然也知道了該機構是如何運作的——或者說得更準確一點，我得知了該機構是失能的。因此當我多次被問及改善證管會的建議，總是能夠長篇大論且詳盡地說出想法。

證管會主席瑪麗・沙皮諾已開始著手執行必要的改革。這個機構正在嘗試改善自己，就政府機關而言，這樣的步調值得讚許。但是先學爬才會走，先學走才會跑，此刻證管會需要重新學會爬行。它長久以來承受著各種弊病，包括怠惰、領導無方、經費不足、選擇性疏忽等等，就現實而言，必須費時數年才能演變成投資者和業界專家所期待的高效能金融警察。

如同我對坎霍爾斯基議員的小組委員會、參議院銀行事務委員會、大衛・科茲、瑪麗・沙皮諾，以及數家報章雜誌記者所說的，如果證管會想轉變成一個受人尊敬的機構，它必須盡快落實幾項具體措施。

一、撤換律師。證管會目前跟華盛頓大部分機構一樣由律師主導。在二〇〇九年，五位證管會委員都是律師。我並非敵視律師，他們都是好家長，其中也有很多熱心公益者。然而委託他們監管資本市場，卻帶來了徹頭徹尾的災難，如同讓某個政務官負責聯邦緊急事務管理署，卻期待他處理火災事件。

證管會的律師當中，只有少數幾位有能力瞭解二十一世紀的複雜金融工具，而且幾乎沒有人曾經坐上交易檯，或曾經在業界從事法律事務以外的工作。證管會走到今日這步田地，最大原因即在於證管會委員一直以來都是由律師擔任，他們知道華盛頓哪裡有最值得參加的午餐會，卻對金融業的日常運作一無所知。

律師或許知道「侵權行為」（tort）和「玉米餅」（tortilla）的區別，但放眼業界，大多數公司都由專精於資本市場的生意人或銀行家主持營運，這是不無道理的，因為這些人是專家。顯然連這些專家也無法帶領金融業避開二〇〇八年的金融危機，然而，相較於讓一群律師去領導某個他們一竅不通的複雜產業，由專家主持的做法實際多了。

證管會當然需要律師。他們應該負責確保從業者遵守金融專家制定的法規與條例，同時讓

違規者接受懲處。強制執行部門的主管必須是律師，但其他部門則該由真正精通其業務的人來領導。大多數擔任高階領導的律師必須被撤換，改由對該機構監管的市場和體制有所瞭解的人來接任。

任何質疑這種做法的人，都應該閱讀大衛·科茲的報告，其中的證據顯示，證管會強制執行部門的律師根本聽不懂馬多夫告訴他們的交易策略。

曾經有個籃球教練如此喝斥一個表現糟糕的後衛：「你就算站到海面上，也無法把球投進海裡。」

大多數律師即使跟查爾斯·龐茲共進晚餐，也無法發現他的龐氏騙局。他們無法識破馬多夫如此明顯的謊言，因為他們不具備金融專業知識，也不瞭解資本市場。典型的證管會律師即使在七月四日國慶日當天也看不到煙火，所以要他們揭發金融弊案，實在太強人所難。

許多金融專家知道馬多夫正在從事不法勾當，只是沒有公開戳破他。但是我們至少應該讓這些人去制止這類詐騙案——同時給予他們相應的回報。

法律的目的在於訂出人類行為的最低標準，道德倫理才是層次更高的準則，證管會完全忽略了這一點。例如共同基金的擇時交易並不違法，所以證管會不予理會；但是擇時交易的操作者以及涉及其中的對沖基金，讓投資人損失了數十億美元。業內有良知的專業人員知道必須制止這類欺騙投資者的不道德活動。律師的專業訓練讓他們成為依照白紙黑字法規行事的人，就

像漢賽爾和葛麗特[1]試圖循著沿途的麵包屑找到回家的路。證管會該做的不僅是遵循法律來規範市場，還得引領產業行為的調節，以實現最高標準的透明與公正。

證管會當然也有律師該扮演的重要角色，但絕不是他們目前扮演的角色。《證券法》往往在生效的那一刻就過時了，因為迴避新法規的金融工具隨即會被創造出來。律師該投入心力的工作，在於利用法規去建立一個遠比現存標準更高的產業行為規範。他們現在所主導的這齣戲碼實在太糟了，已經到了難以超越的下限，他們確實需要讓位給專業的人。律師應該屬於另一個獨立的強制執行單位，負責針對證券和資本市場詐欺案進行民事和刑事起訴。律師的工作是起訴，不是調查。

二、讓聰明人做聰明事。證管會清理門戶後留下來的空缺，應該由真正擁有業界經驗的人來填補，而不是再製造出一部裝滿大學畢業生的小丑車。社會新鮮人沒有能力在這一片混亂中掌舵。這其實是一個逆轉年齡歧視的理想場所。稽核小組是真正進入業者辦公室執行調查的

1 童話故事《糖果屋》裡的人物，他們是貧窮伐木工人的孩子。因為家裡食物不夠，繼母說服木工把小孩遺棄在森林裡。漢賽爾和葛麗特得知他們的盤算，於是事先收集小石頭，沿途把石頭扔在地上，最後循著小石頭找到回家的路。不久後，他們再度被遺棄，這次他們使用的是麵包屑。不幸的是，麵包屑被動物吃掉了，因此這次他們回不了家，開始森林裡的歷險。

人，應該聘請擁有多年經驗的經紀商來擔任這項工作——愈資深愈好。這些人熟知所有花招以及不法行為的躲藏處，過去他們站在稽查小組的對立面時，或許也使用過那些詭計。因此證管會應該聘請退休的交易員和內勤人員進入調查團隊，讓他們執行交易現場的稽查工作；至於業務跟基金管理公司、對沖基金相關的小組，則由有經驗的投資組合經理、分析師以及買方內勤人員，來執行資產管理公司的稽查工作；另外，擁有豐富經驗的資深會計專業人員則該被聘請來稽查企業的存檔文件。

主管也需要聘請有經驗的人士。業界公認威廉・唐納森（William Donaldson）是稱職的領導者，而他就來自業界。他知道祕密藏在什麼地方，可以引導調查人員挖掘出來。

「讓聰明人做聰明事」的核心概念在於：聘請那些知道自己在做什麼的人，而不是那些滿懷抱負的社會新鮮人——他們的抱負就是擠進正在調查的公司，得到薪金優渥的工作！

這是個真實的故事：我認識一位大學主修經濟和數學的女士，她同時持有MBA與CFA資格，並擁有超過十年的業界經驗，原先在某家大型共同基金公司擔任高級分析師，後來為了生養第二個小孩而決定離職。她想要脫離一週工作七十個小時的勞累生活，於是應徵了證管會的職缺。如果她被錄取，馬上就成為這個機構中業界資歷最深的員工。然而，她卻在面試時被告知資歷太高、擁有太多業界經驗，以她的高學歷而言，她不會對檢閱文件的工作感興趣，可能很快就會離職，所以不考慮錄用。

相反的，證管會聘雇的往往是資歷不足、學歷不足，甚至沒有業界經驗的人，原因顯然在於只有這些人能夠接受枯燥無味的工作。他們被要求執行的工作，僅是確認某家公司的文件紀錄是否符合早已過時卻不得不遵守的證券法規。目前的證管會沒有能力偵察嚴重罪行，只能懲處文件紀錄不符合規定的公司，以現有人員素質來看，這樣的現象根本不足為奇。

《有教無類法案》（No Child Left Behind）用來檢測孩子是否有效學習，然而我們卻從來沒有檢測被賦予權力監管金融業的人。或許政府更應該聘請通過檢測的小學畢業生？證管會部分專業職員——我猜測是其中的一半或更多——顯然必須以資歷與職責不符的理由被裁退。當然，以馬多夫案調查過程的表現而言，紐約地區辦公室有不少員工應該被解雇——除非他們識趣地事先辭職。幸運的是，受到近來橫掃華爾街的解雇潮影響，必然有許多符合資格且精通資本市場的業界專業人員處於自由之身，他們會很樂意明早就立刻上班。證管會人員的素質必須大幅提升，而真正具備能力的人才也都唾手可得，他們已隨時準備好加入這個隊伍。

聘請員工前，證管會應該進行簡單考試，測試應徵者對資本市場的認識。若想要加入這個負責監管金融業的機構，對於將來可能被委託監管的產業，必須具備一些知識，這在我看來完全說得過去。許多證管會職員，尤其是內部的律師，根本不知道買權和賣權的差別，分不清可轉換套利策略與市政債券的區別，也搞不清楚純利息與純本金的固定收益證券工具。特許金融分析師第一級考試，涵蓋了所有證管會專業人員在受雇之前該掌握的知識。這是我的標準，

但是有能力通過測驗的證管會現職員工會不會超過二○％，我甚至存疑。

還有其他幾種測驗，都可以用來衡量現有或即將受聘員工的能力水準。證管會職員應該定期接受測驗，同時安排測驗表現不佳的員工上課受訓，直到他們證明自己有能力執行專業的審查工作。

三、檢視證管會的稽核程序。我曾經被證管會審查過關，儘管他們並沒有因此送我一件官方紀念T恤。當時我是一個投資組合經理，後來又成為一家管理資產額數十億美元的股票衍生性資產管理公司的投資長。我的公司，也就是城堡資產管理公司被視為高風險企業，只因為管理衍生性金融工具，每三年就得接受一次證管會稽核，所以我早已從經驗得知這些稽查程序的缺陷。最不可思議的是，證管會從來不曾委派任何一位具有衍生性商品相關知識的稽查人員前來。他們根本不知道自己正在檢查什麼。城堡行事一貫正派，但我們大可避開證管會的視線而搞出另一個馬多夫。稽查人員大多是年輕人，幾乎都沒有業界經驗。他們手持清單前來，上面列出一連串他們想要檢查的文件和紀錄。他們把清單交給我們的法遵部門員工，然後由他帶著稽查小組進入會議室，埋頭檢閱我們所提供的大疊文件和紀錄。如果我們公司或任何公司存在舞弊行為，大可輕易地捏造另一套乾淨的文件紀錄，同時神不知鬼不覺地在金融界做盡殺人放火般的罪行——只要呈現給稽查小組的文件紀錄確實符合法規就沒事了。

沒錯，就是那麼簡單。

我遇到的那個稽查小組，即使站上擂台也找不到打擊手。首先，他們只接觸公司的法遵部門而不是交易員，也不是投資組合經理，更不是客戶服務專員，他們甚至沒有跟經營者，也就是高階主管們打過交道。稽查員就只是坐在那裡檢閱文件，而不是好好抓緊機會向某個幾尺之外的人蒐集情報。那些情報來源是活生生的人，你不能把他們堆疊起來檢閱，但他們掌握許多文件中的訊息。證管會稽查小組應該指派他們的所謂專家深入交易大廳，或進入投資組合經理的辦公室，提出關鍵且深入的問題。我可以列出一些問題範例：這裡是否有哪些可疑、不道德，甚至不合法的事是我們應該知道的？你是否知道哪一家對手公司存在可疑、不道德，甚至不合法的活動是應該知會我們的？

證管會的稽查人員應該說明，欺瞞聯邦政府官員是一項重罪，即使沒有宣誓再遞出一張名片，方便公司職員發現任何不法作為時與稽查人員聯絡。這不是什麼尖端科技，也不是腦部外科手術，甚至還不如超市櫃台的包裝工作——這些都只是基本的內部稽核技巧。但是證管會的員工顯得太外行，以至對他們來說是一種艱深複雜的技能，這些稽查人員過於生澀，也不精通各種金融學概念，因此顯然害怕或羞於與專業人員打交道，寧願待在會議室裡盯著那疊文件。

目前的稽查程序根本就是對基本常識的侮辱，也是一種浪費納稅人金錢的作為。稽查人員必須與業界專業人員互動，從對話中得知其公司內部的狀況，同時聽取業者評論他們的對手。

稽查小組應該由擁有各種專長的人組成。每一個小組當然都需要有當次調查主題的專家，

至少有一個人對於該次調查對象所屬的領域有所瞭解。小組中需要一個投資專業人員，他必須來自業界，並熟知應該觀察的確切目標。除此之外，還必須有一個會計師，負責爬梳各種財務報表，直到抖出躲藏其中的所有跳蚤。

目前證管會以每年審查個案數量來評估地區辦公室績效，那只是個毫無價值的數字。證管會被賦予的使命是保護投資者，同時揭發或防止弊案。如大衛・科茲的報告所顯示，如果職員繼續草率地規劃與執行稽查工作，然後再以這類工作的成果作為員工升遷的評估，終將無法遏制舞弊現象。不可思議的是，參與馬多夫案調查的人員都獲得晉升。組織目標從來就不該是審查案件數量，而是成功揭發或防止的弊案數量。

證管會衡量稽查小組的績效與價值時，著眼的應該是罰金數額、成功幫助投資者挽救回來的金額，以及成功防止的虧損金額，或者看看有多少來自國會的投訴說證管會實施的懲罰過於嚴厲、或該機構的調查工作過於詳盡。以目前證管會的稽查方法，能夠被偵破的大弊案少之又少，這樣的作業根本沒有任何價值——除非有人相信蒐集眾多微小的技術性違規，就能夠打擊大案子。

唯有當證管會把專業人員安排到稽查小組裡，讓他們進行透徹的查核工作，否則揭發下一個馬多夫——世上的馬多夫可不止一個——的機會微乎其微。

四、金錢會說話。證管會想要吸引業界優秀的專業人才，唯一方法就是提高酬勞，並且

根據每個地區辦公室的案件執法所得而提供獎勵金。務必讓員工覺得做對的事情確實能得到相應的金錢回報。證管會現在只給花生，卻因為來了一群猴子而驚愕。金融業的公司除支付薪水以外，還不惜提供獎金，為的就是吸引最優秀的人才，證管會也必須加入人才爭奪戰。證管會委員會已經規定案件強制執行的賠償金額，但每一個證管會地區辦公室都應該把賠償所得的一部分留作該辦公室的獎金池，而我建議從一〇％的比例開始。

如果想要激勵強制執行部門的人員，獎金是點燃引擎的火把。員工應該得到適當的獎勵。

相信我，如果有了獎金作為員工的誘因，即使有人阻止他揭露某個大案子，他也會開著推土機剷平所有的障礙，把弊案帶到證管會。

揭發一億美元弊案的地區強制執行部門應該得到獎勵。而且為了避免讓納稅人負擔這筆上百萬美元的獎金，我堅持認為賠償金額必須是弊案所造成損失的三倍，由犯罪的公司承擔政府的調查成本，因此證管會職員揭發弊案而收取的獎金，最終出自於犯案的個人或公司。

在生活水準偏高的金融中心如紐約、波士頓，合理的基本薪資是二十萬美元。這樣的薪資足以吸引業界最優秀、資歷最深的專業人員。除此之外的酬勞來源就是每個地區辦公室的獎金池，而獎金多寡則視乎每個辦公室所收取的違規賠償金額。如果無法貢獻「高品質案件」，也就是證據確鑿且能夠快速結案並收取罰金的案子，就只能離開，把位子留給其他有能力的人。

五、將證管會總部遷至紐約市。紐約，這真是個美好的城市。我愛波士頓，但證管會想

要提升人才庫的唯一方法，就是把總部遷至紐約。現在的證管會總部位於華盛頓特區，這是一個處處都是政治家的城市，但具備資格的金融專家在華盛頓並不多見。紐約是世界最大的金融中心，波士頓則是第四大，因此把證管會搬到紐約市或紐約—新英格蘭走廊，顯然合理得多。

將證管會總部安置在金融業中心，也就是一個與紐約和波士頓咫尺相隔的地方。組織應該遷往人才簇擁的城市，而不是費力吸引人才來到政客聚集之地。

六、書籍資源。走進投資業任何一家大型公司，都可以看到一間收藏專業出版品的圖書館，這是員工的重要資源。其中的重要出版品包括《會計學期刊》（Journal of Accounting）、《投資組合管理期刊》（Journal of Portfolio Management）、《金融分析師期刊》（Financial Analysts Journal）、《投資學期刊》（Journal of Investing）、《指數期刊》（Journal of Indexing）、《金融經濟學期刊》（Journal of Financial Economics），甚至是《華爾街日報》。然而，當你走進證管會辦公室，大概找不到以上任何一本刊物，更不可能看到一間投資學圖書館。那麼證管會職員到底在哪裡研究投資策略，或尋找計算投資績效的數學公式，或甚至查尋什麼是「CDO再包」（CDO Squared）？證管會職員使用的顯然是 Google 或維基百科，因為這兩者都是免費的。當某人期待透過免費網路資源搞懂複雜的金融工具，那就只能祝他好運了。證管會似乎想讓所有職員處在一個無知的狀態——只要不提供他們所需的教育資源，這目的就達到了。

七、名片。為求改變，證管會最簡單的步驟或許就是為所有員工印製名片。目前證管會

職員若需要名片必須自行承擔費用。有時候你在業界研討會上——假設你被允許參與這類活動——見過某個從業人員，或者出勤時與某個公司員工談話，你會向他們說：「如果發現任何證券弊案，請打給我。」但是如果你沒有把名片遞給對方，大概就很難再接到他的來電了。私人公司為員工準備了名片，證管會也應該這麼做。這是合乎常理的。

名片上應該包含每一位證管會職員所取得的專業資格認證，例如特許另類投資分析師（CAIA）、特許金融分析師（CFA）、註冊舞弊審查師（CFE）、註冊金融理財師（CFP）、國際註冊內部審計師（CIA）、國際電腦稽核師（CISA）、註冊會計師（CPA）、金融風險管理師（FRM）、法學博士或其他博士學位，這些資訊應該放在名片上顯眼的地方。每張名片下面還可以加註：「欲舉報證券弊案，敬請來電。」這種做法傳達了一項訊息：每個證管會成員都是反弊案戰士。即使是從事秘書或文書工作者也應該有名片。這是為了對內建立一種機構的榮譽感，對外則向大眾宣傳證管會的反舞弊業務。

一旦這些職員接到檢舉電話告知任何一宗可能構成詐欺的事件，他們都應該立即將電話轉給適當的人，以便依循證管會的新作業程序處理告密者所提供的祕密情報。

八、出席活動。證管會應該鼓勵員工參與業界活動。這在目前是不被鼓勵的，原因或許在於隔離證管會職員與他們的監管對象。我認為，為了提高揭發弊案的機會，證管會的關鍵步驟之一，就是鼓勵員工盡量爭取機會與業界專業人員交際。業界各種活動前後就是絕佳的互動

機會，證管會員工可以在這裡跟進產業動態，並且可能根據現場得到的情報而發現潛在弊案——這類情報尤其可能在詐欺計畫還處在萌生階段時將之剷除。

紐約、波士頓與其他活躍的金融城市，設有許多金融分析師協會、特許會計師協會、證券交易員協會，以及經濟學俱樂部，這些組織經常舉辦各種教育性的活動，非常符合證管會職員的教育需求。然而，證管會通常不允許職員請假出席這類活動，更別說費用補貼了。在這種教育性活動的場合裡，鮮少見到證管會職員蹤跡，而我們知道那並不是因為他們早已精通一切。

實際上，他們是受歡迎出席的。

九、建立知識庫。當時證管會接到我的案件舉報，第一件該做的事，就是打開證管會的電腦資料庫，查詢我所提出的紅旗警訊，與過去處理過的龐氏騙局所得到的訊息是否相似。

遺憾的是，那不可能發生，因為證管會根本就沒有一個這樣的資料庫。證管會應該為員工建立一個強大的線上知識中心，例如只要職員輸入「龐氏」一詞，就能夠看到過去所有龐氏騙局的調查分析，還附上幾份清單，告知他們該留意什麼、問什麼問題，以及如何有效解決這類案件。龐氏騙局是最容易被發現的詐騙類型，因為其中不涉及投資產品、不做交易，圈進來的新資金直接被挪用來支付給舊有投資者。可是這個案子被交到一群沒有經驗，且對龐氏騙局一知半解的職員手中，而他們在證管會內部甚至找不到可以學習這些知識的途徑。

為了進一步提升證管會稽核效能，我建議設立一個稱為「CALL中心」（Center for All

Lessons Learned）的案例知識庫，類似幾十年來為美國陸軍大大提高效能的資料庫。CALL將檢閱並整合證管會過去所揭發的所有弊案。資料庫將比對弊案之間的共同點，以及各個案件的特殊元素，大為減少未來相似騙局被漏檢的機率。

CALL是一個使用密碼登入的線上資源，開放給所有證管會員工使用，更重要的是，也開放讓員工貢獻自己從調查工作中所得到的資訊。證管會必須比他們所追查的壞人學得更快，而提高證管會決策能力的唯一方法，就是要求組織裡各層級人員投入，一起把這個資料庫建立起來。這個機構的運行一直以來都遵循傳統由上而下的模式，但這早已行不通，如果證管會想要追求卓越，就必須摒棄這種組織模式。這是有可能做到的。證管會目前擁有超過三千五百個員工，這三千五百個腦袋都應該被啟動，一起建設這個核心的知識庫。

諷刺的是，大多數銀行早已擁有或正在設立的風險資料庫，因而將證管會置於一個尷尬的位置——證管會監管對象的組織內部存在這種水準的風險管理工具，在這個監管機關裡卻反而不存在。

十、讓職員使用交易工具。收到我的案件資料時，另一件證管會職員應該做的事，就是馬上打開彭博終端機，根據馬多夫聲稱在特定日期執行的交易，檢視當時真實的ΩEX、標準普爾一○○指數選擇權交易。如果真的這麼做，就會立即發現那些交易根本不存在。但他們做不到，因為彭博終端機並不是他們輕易能夠碰觸的設備，而且他們也沒有被訓練如何操作這部

機器。這就像要防止網路上的身分盜竊行為，卻沒有電腦可用，或不懂得操作電腦。如果證管會為職員提供這項設備，馬多夫案或許很快就能偵破。

彭博終端機是金融業裡關鍵的知識工具，但無可否認，它是昂貴的設備。每一部終端機每年的費用是兩萬美元。投資公司通常會為交易員、分析師以及投資組合經理提供一部終端機，讓他們得以有效且專業地執行金融業務。證管會為每個地區辦公室配置了一部彭博終端機，而這已是萬幸了。把證管會的隊伍送到審查和強制執行任務現場，可是不為他們提供彭博終端機，這就像是把一支沒有武器的軍隊送到槍戰現場，卻一直想不透為什麼他們總是戰敗而歸。

當金融分析師考慮是否該投資某家公司股票時，第一步必然是打開彭博終端機，分析該公司的資本結構、財務報表、財務比率等等。先得出該公司的加權資本成本（weighted cost of capital），然後開始針對財務報表進行縱向與橫向分析。訓練有素的分析師也會使用彭博機閱讀所有相關新聞、查詢該公司的證管會檔案紀錄，然後依據蒐集而來的資訊，列出一份投資前必須釐清的問題清單。分析師也會閱讀華爾街針對該公司的研究報告，參考其他分析師如何解讀那些數據，確保沒有遺漏重要訊息。這是一個漫長的作業程序，而彭博機是必備條件。

證管會的稽查員不太可能這麼做，他們沒有彭博機可用，也有可能因為他們不會使用。除非稽查小組每一次進行任務時，都有至少一台彭博機可用，否則我不認為證管會的法遵部門能夠有效運作。缺了這部機器，就不可能有像樣的工作成果。彭博終端機已經成了業界命脈，證

管會職員執行基本弊案分析時所需要的資訊，幾乎都可以從這部機器得到。不提供這些機器，證管會省下的是錢，付出的卻是高昂代價。

十一、制定鼓勵告密者政策。這一直是我心中最在乎的一環，也是證管會從這場大潰敗中重建公信力的根本關鍵。證管會必須設置一個積極的告密者部門，作為處理所有申訴的情報交換中心。目前這些工作屬於十一個地區辦公室的臨時職務。根據註冊舞弊稽核師協會二〇〇八年度報告，所有被揭發的上市公司弊案中，有五十四‧一％的案件由告密者提供情報而曝光。外部稽核（證管會稽核小組也是外部稽核者之一）僅僅發現四‧一％的弊案。兩者相比為五十四‧一％和四‧一％，告密者情報的效益是外部稽核的十三倍，因此證管會應該更積極鼓勵人們提供祕密消息。民眾需要一個統一提交情報的地方，而且必須允許舉報者選擇匿名。

註冊舞弊稽核師協會的報告裡還有一項有趣的數據——五十七‧七％的告密者情報來自相關公司的員工。一旦內部告密者提交了一份隱藏版本的帳目或紀錄，或者告知如何可能找到這些文件，對於一個全新且更有效率的證管會強制執行小組來說，想要識破弊案有何困難？這就好比當時有人向證管會告密，指控馬多夫有第二本帳冊，而且與這本帳冊形影不離！根據報告，客戶提供十七‧六％的祕密情報、供應商十二‧三％、持股人九‧二％。

告密者獎勵計畫確實有用。紐約州總檢察長辦公室是效率最高的市場看門狗之一，仰賴的就是告密者，他們接到祕密情報後就會積極追查，證管會則是避之唯恐不及，兩者大相逕庭。

鼓勵人們成為告密者的最佳方法就是提供獎金。證管會可仿效司法部與國稅局，制定一個切實可行的獎勵金計畫。國稅局在二○○六年設置告密者辦公室，還不到三年，職員人數就成長為十八人，相較於過去，國稅局現在接到的案件規模更大、品質更好。國稅局一方面負擔了十八個員工的人事成本與辦公室設備費用，另一方面卻為美國財政部增加了幾十億美元稅收。

告密者所承擔的風險必須得到相應的補償，因為對許多人來說，一旦告發行動被發現，就會立即失去工作，甚至被所屬產業列入黑名單。

一旦案件經調查後，確實能夠為國庫收回稅金，國稅局將從中撥出十五％至三○％作為告密者獎金，這就是該獎勵金計畫的成功關鍵。這筆錢不是從國稅局預算而來，也不是由納稅人支付，所有獎金都來自被告的一方。這是個零成本的計畫，能夠自行產生經費，而且讓國稅局從各種被送上門的情報裡精心挑選案件來辦理。調查員擁有難能可貴的自主權，可以隨意挑選消息來源可靠的案件，並且立即介入調查

證管會應該擴展、回復幾乎沒真正實施過的告密者獎勵計畫，這是個合乎情理的措施。一九三四年《證券交易法》第二十一Ａ（ｅ）條，允許證管會支付告密者高達三○％的獎勵金，但這僅限於內線交易案件。個人或公司若從事內線交易，證管會可施以相等於內線交易所得利潤，或因內線交易所避免的虧損三倍之賠償金額，同時可以將罰款金額的一○％作為告密者的獎勵。

然而，跟國稅局的告密者獎勵計畫以及《反虛假申報法》案件不同的是，證管會的獎勵金支付並不具有強制性。證管會有權拒絕發出獎金，甚至不需要給予任何解釋。一口國會進一步擴大這個獎勵計畫以涵蓋所有形式的證券弊案，並且強制支付獎金，屆時將會有數百，甚至數千個新案件湧進證管會辦公室。獎勵金為森林裡的狐狸們提供誘因，他們將備妥所有具體的指控與可信的文件，然後給證管會寄來一封又一封揭開煙幕的電郵！而且這是金融業，許多案件最終將涉及大筆金額賠償。目前在《反虛假申報法》下起訴的案件，每年帶來數十億美元的賠償金，以此看來，我們大可預測證管會每年也同樣能夠獲得數十億美元的賠償金。

每接收一項情報就登記在系統內，並且賦予案件編碼。消息若可信，也就是不乏具體證據者，則證管會的相關單位將直接與告密者及其法律顧問聯絡，以便針對舉報展開調查。這肯定可以避免任何人再次遭遇與我相同的經驗——多年來一再提交資料，一次比一次更詳盡，最終卻石沉大海。證管會根本沒有準備好處理告密者的舉報，機構裡沒有中央處理單位、沒有授權展開調查，也沒有人追蹤進度。證管會的當務之急，就是製定一套標準化程序面向告密者，確保他們不會被忽略或被糟蹋。國會委員會應該規定這個機構每年向他們報告所有接收的舉報，以及他們後續採取的行動。

關於自我監管與告密者議題，容我再補充一點。我相信全世界有數百個金融界專業人員知曉或懷疑馬多夫從事詐騙，但沒有人向證管會透露他們的疑慮並表明身分。現有的制度也不鼓

勵這些專業人員與證管會溝通。遺憾的是，我的團隊和我是唯一向證管會告密的一群人。

清除訟棍、老千、金融流氓，對全美國人都有利。如果我們想要恢復全世界對美國資本市場的信心，這些舉措更是勢在必行。假設我是一家正當企業的執行長，聘請了一位曾經任職於對手公司的新員工，並且從他口中得知我的競爭對手不老實，這時候，向證管會舉報我的對手公司不僅符合我的個人經濟利益，更符合大眾利益。產業的自我監管若要發揮功能，必須找到宣導、獎勵以及衡量的方法。而證管會卻什麼都沒做。

十二、重組證管會，或創立新的超級監管機構。當然這是另一種選項。如果證管會不自行重組，就應當解散。索性砍掉經費，遣散那三千五百名員工，因為就目前而言，他們並沒有為投資人提供任何真實的保護。我知道這聽來刺耳，然而除非實行由下而上的機構重組，否則證管會永遠無法戰勝現行制度裡猖獗橫行的金融弊案。

聯邦政府也應該介入。證管會是政府機構，必須依循法規行事，而且仰賴國會編列預算，因此國會也有責任確保監管金融市場的手段有所改善。這就是我同意在眾議院和參議院委員會作證的原因。正如我告訴他們的，國會可採取幾種行動確保投資者在一個公平的市場裡競爭。

例如大衛・科茲的報告凸顯了波士頓、紐約和華盛頓的證管會辦公室之間徹底缺乏協調，甚至沒有任何溝通，而這種現象嚴重防礙了馬多夫案的調查。實際情況可以更糟。二○○五年，紐約地區辦公室的稽查小組調查了馬多夫的公司，但他們竟然無法與同在一個辦公室，而且剛要

開始調查馬多夫的強制執行部門有效協調。如果某個機構各地區辦公室之間無法合作，甚至同一個地區辦公室的部門之間也無法相互協調，那麼還有什麼理由讓所有的金融監管機關，包括聯邦準備理事會、金融管理局、聯邦存款保險公司、商品期貨交易委員會，以及證管會，持續作為獨立組織而存在。更糟的是，這五個監管機構擁有各自的電腦系統，對於其他機構同時針對某一家公司所採取的行動一無所知。

美國現行監管制度在一九三〇年代草率拼湊而成，那時的金融業與今日的產業環境已是天壤之別。然而在許多情況下，監管者還是受限於早期所制定的基本架構，無從因應如今較幾十年前更為龐大的金融機構。不幸的是，這些機構不得不面對那些「大到不能倒、大到難以為繼、大到不受監管」的巨型跨國企業，如花旗集團、美國銀行、美國國際集團等等。這些公司過去曾經是垂直型企業（在某個領域內營運），現在卻可能擁有附屬銀行、保險公司、房貸公司、信用卡公司、基金管理部門、投資銀行、證券經紀經銷商等，而且營運範圍擴及海外。仰賴各自獨立的監管機關來偵測問題，就好比利用鐵絲網柵欄來圍住蜂群。如果證管會內部兩個稽查小組都無法相互協調，我們又怎麼能相信五個獨立機構能夠協調彼此的調查工作？

在我看來，太多金融監管機構的存在反而留下了漏洞，讓金融大鱷趁機進行我所謂的監管套利（regulatory arbitrage）。他們尋找監管漏洞，也就是利用監管機構未觸及的真空地帶，或者尚未釐清監管責任歸屬的區域。我曾見過一些公司給員工準備兩種不同名片。其中一種表明

該員工是註冊投資顧問，受證管會監管；另一種則印上他們的銀行職位，受制於銀行監管機構。這是個非常聰明的手段：當聯準會前來向他們提出質疑時，他們便宣稱業務受證管會管轄；證管會出現時，他們則表示自己受聯準會監管。一旦聯準會和證管會同時到來為該公司管理的退休金帳戶進行舞弊稽查時，他們會說：「不好意思，那是《僱員退休收入保障法》（Employee Retirement Income Security Act，ERISA）的帳戶，由勞工部監管。所以很遺憾的，你們在這裡沒有管轄權。」這樣的結構顯然讓部分公司有機會在不同的監管機構之間耍花招，甚至自行選擇其中麻煩較少的機構來監管自己。

改善目標在於將監管功能整合到盡可能最少的機構中，以杜絕監管套利，同時集中指揮控制功能、促進協調、避免代價高昂的重工作業，並且降低美國企業所面對的監管機關數量。

我認為成立單一的超級監管機構是相當合理的，這個機構或許可以被稱為金融監察局（Financial Supervisory Authority，FSA），將證券、資本市場和金融監管功能整合其中。為了簡化指揮與控制、促進協調並避免重覆工作，我認為應該把聯準會、證管會，以及一個全國性的保險產業監管機構設置於金融監察局之下，並且以某種形式納入國稅局或司法部的執法機器，由某位專精於法律訴訟的人員，協助那三個機構進行民事與刑事的強制執行作業。所有銀行業監管單位應該併入聯準會，形成一個全國性的單一銀行監管機關。養老基金的監管工作則必須從勞動部遷至證管會。商品期貨交易委員會也應該併入證管會，組成單一的資本市場監管者。

為了確保最高程度的協調性，這個超級監管機構將維護一個中心化的資料庫，稱之為超級CALL中心，每個機構都可以透過線上資料庫查閱，並且利用其他機構執法行動相關的所有詳細資料。散布知識、分享經驗，讓自己比最強大的壞傢伙更強大。馬多夫第一次被調查是在一九九二年，但是二十一世紀之後的調查人員顯然不知道這件事。進行審查作業時，應該派出由證管會、聯準會、某個全國性保險業監管機關，以及國稅局與司法部所共同組成的跨部門監管小組，以杜絕任何監管套利行為。證管會、聯準會與保險業監管機關將負責審查工作，而國稅局或司法部則負責對違法者採取法律行動。美國企業需要一套簡單、易於執行的法規，而且得到有效的監管。目前金融機構為了支持監管而付出昂貴的費用，但無論是這些機構或大眾都沒有得到相應的價值回報。

十三、奪走「免獄金牌」。當前不存在向政府問責的機制。一連串會計醜聞摧毀了安隆公司、環球電訊、世界通訊、阿德爾斐亞等公司之後，美國國會通過了一項非常嚴苛的法案，規定企業執行長與財務長對企業財務報告負有責任。在《薩班斯—奧克斯利法案》（Sarbanes-Oxley Act）之下，這些公司高層無法再置身事外。一旦執行長與財務長在公司的帳目簽名後，他就對其中的數字負有責任，如果那些帳目出現實質上的錯誤，這位高階主管將面臨十年徒刑。（這足以讓他們深切留意）；而且如果他們蓄意做假帳，則可能面對二十年徒刑。

我建議國會應該通過一項法案，讓機關領導者對其組織的成功或失敗負有責任。一旦某個

機關沒有能力確保國會法案得到執行，則該機關首長必須被提交司法部面對刑事訴訟。一個被授權監督金融業的監管者，無論發生什麼狀況都可逃脫而免受懲罰，這是眾人所不樂見的。證管會有幾個部門主管被允許辭職而「另謀發展機會」，但他們總是一個「彈跳」，便落在私人公司裡薪資優渥的職位。如果這些「蓄意盲目」而讓國家金融體系崩壞的人被送進監獄，必定大快人心。遺憾的是，目前針對他們並無法可辦。整個政府機關大可繼續昏睡，即使任由他們負責監管的產業肆意妄為，也不必害怕被懲罰。

設置一條類似《薩班斯─奧克斯利法案》的法律，強迫機關首長為下屬失職負責，同時也有助於杜絕所謂的「規制俘虜」現象──監管機關反過來為它原本該監管的產業服務。證管會的使命是保護投資者，但在現實中卻為財大氣粗與有權有勢的公司服務。

十四、公開譴責證管會。顯然證管會只受到非公開譴責。這個機構的公信力已破滅，也讓員工蒙羞。沒有人會以身為證管會職員而自豪。或許我們應該要正式面對這種難堪境地。要燃起籌火，照亮那些失職或未履行國會監督權的機構，方法之一就是公開譴責它們。指名譴責這些讓國家蒙羞的機關。然後在一段時間裡強制將這些譴責置於所有由員工傳出去的通信裡，直到該機關證明問題已修正。這是一種低成本但有效的方法，讓國會得以針對這個機關的監管無力公開表達不滿。絕對沒有人希望自己的隊伍是輸家。

十五、監督並給予投資者一些引導。馬多夫不僅竊取數以億計的錢財，更向早已爛額焦

頭的公眾展示了政府對金融業監督不力。馬多夫案已成悲劇，如果還不及時採取必要行動以建立一個公平透明的市場，那麼在前方等待著我們的將是更大的災難。

例如場外交易市場是一個未受監管的領域，金融業內蟑螂在此滋生，因為那裡沒有光明，只有黑暗。但那也是業界賺頭最大的生意所在，而這或許不是巧合，因此人們像拳王泰森那樣奮力捍衛自己的利潤。

想改變這種情況，必須立法制止美國投資者在場外交易境外金融商品的同時，卻受到美國政府保護，比如得到紓困援助。換言之，不受監管的單位應該停止交易，以AIG位於倫敦的金融商品部門為例，其風險將轉嫁到境內市場，最終由美國納稅人買單。美國的監管機關既然無法觸及境外交易的場外交易市場的商品，就應該對美國境內的交易對手（counterparts）設定嚴格的風險與資金限制，以避免製造系統性風險，這才是公平與合理的做法。

你無法監控人們的常識，但證管會網站應該為投資者提供某種指引，向他們指出：如果你不知道如何自行建立場外交易市場的衍生性商品模型，你、你的公司或你領導的地方政府，就不該操作這些商品。證管會應該詳細研究所有場外交易市場的衍生性商品的事實披露，因為這個領域充斥著詐欺。在大部分情況下，那是用錢說話的市場，裡面盡是不透明的披露文件，以及更隱晦的定價機制，一切只是為了向政府單位隱匿。

我曾經看著麻薩諸塞州政府損失四．五億美元，因為州政府裡沒有人懂得如何為利率交換

選擇權（Swaption）定價。麻州高速公路局被誤導進行場外交易市場交易，卻不明白其中的定價機制或風險，結果被好幾家華爾街公司圍攻。

我想再次強調，雖然無法立法控管常識，但我們可以監管場外交易市場，以免讓業者以為自己天高皇帝遠而目無法紀。更充分的監管只可能來自聯邦政府。歷史已教導我們，必須把資本市場裡所有陰暗的角落攤開在陽光下。每個人在進行投資事務時，都應該享有完全的透明。

至於能不能付諸實踐，則視乎政府的努力。

我的家族經營炸魚連鎖餐廳，因此開啟了我的數字人生。我在
店裡揭發廚師的偷魚罪行，首次踏入了舞弊稽核的世界。
照片提供：Niagara Falls (Ontario) Public Library

凱西（左）和我從一九九八年到二〇〇一年在城堡投資管理公
司共事。照片攝於二〇〇〇年四月城堡公司某位高層的生日宴
會，凱西與我同桌。
照片提供：David Woo

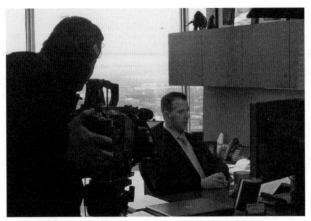

二〇〇九年二月，與我一同揭發馬多夫騙局的奈爾‧薛洛接受
CNBC 電視記者瑪莉‧湯森的採訪。
照片提供：Jeremy Gollehon，感謝 Steve Bargelt 授權

麥可‧歐克蘭聽聞法蘭克‧凱
西敘述馬多夫的故事後，加入
了我們的調查小組，開始著手
調查，而後在《*MARHedge*》
雜誌發表了第一篇揭發馬多夫
弊案的報導。
照片提供：Michael Ocrant

在證管會波士頓辦公室的一團混亂
中，唯一的英雄就是調查員艾德·
馬尼昂，他一再極力說服證管會認
真處理我的檢舉。
照片提供：Edward Manion

「馬可波羅，你還有其他的譬喻
嗎？」參議院銀行小組委員的主委
查克·舒默在二〇〇九年九月的聽
證會上向我提問。
照片提供：Lauren Victoria Burke/WDC
PIX.COM

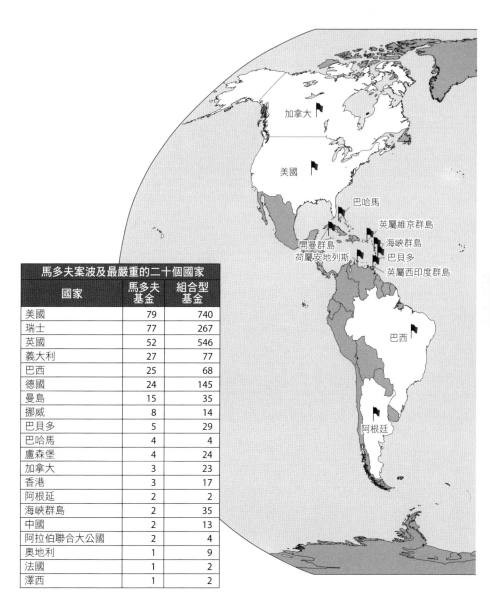

馬多夫案波及最嚴重的二十個國家		
國家	馬多夫基金	組合型基金
美國	79	740
瑞士	77	267
英國	52	546
義大利	27	77
巴西	25	68
德國	24	145
曼島	15	35
挪威	8	14
巴貝多	5	29
巴哈馬	4	4
盧森堡	4	24
加拿大	3	23
香港	3	17
阿根延	2	2
海峽群島	2	35
中國	2	13
阿拉伯聯合大公國	2	4
奧地利	1	9
法國	1	2
澤西	1	2

馬多夫騙局涵蓋的規模：馬多夫的資金來自超過四十個國家、三百三十九家組合型基金，以及五十九家資產管理公司。全球投資人損失金額估計高達六百五十億美元，構成全世界有史以來最大的金融醜聞。如果證管會當初積極處理我的調查小組所提交的資料，或許可能挽救其中的五百億美元。

資料來源：數據取自公開資訊以及 Symplectic Partners 資料庫。資料截至二〇〇八年三月為止，包括至少兩年報酬紀錄的組合型基金。詳情請參考 George A. Martin, "Who Invested with Madoff？A Flash Analysis of Funds of Funds", *Journal of Alternative Investments*, Summer 2009。

附錄二 Appendix 2
績效王馬多夫引發質疑 [1]

文／麥可・歐克蘭

過去四十年來，無論何時向任何一個華爾街工作者提起伯納・馬多夫投資證券公司，大概沒有人不認識。

畢竟，擁有六百個大型經紀客戶，被評為納斯達克股票三大造市商之一的馬多夫證券，自稱可能是紐約股票交易所上市證券最大的訂單流來源，同時也是優先股、可轉換債券與其他特

1　原文標題：Madoff Tops Charts; Skeptics Ask How。本文最初刊登在二〇〇一年五月號《MARHedge》雜誌（第八十九期）。經 Institutional Investor 授權收錄於本書。

殊證券商品的重要交易商。

除此之外，馬多夫經營的「第三市場」是同類業務中最成功的，提供一般交易時間以外的股票交易；他也是活躍於歐洲與亞洲股票市場裡的造市商。另一方面，他與一群合夥人正致力於開發 Primex，一種用於新型電子拍賣市場交易系統的技術。

然而我相當確定的是，只有少數華爾街專業人士知道，馬多夫證券過去十幾年來，或許也可被譽為風險調整後報酬最優秀的對沖基金管理公司。該公司管理的資產主要來自三家聯接基金，規模達六十億至七十億美元；在蘇黎世資本（Zurich Capital）的資料庫（前身為 MAR 資料庫）超過一千一百家對沖基金中，目前位居第一或第二。在現有的任何一個對沖基金資料庫裡，馬多夫證券就資產規模而言，若非居首，也必定名列前茅。

更重要的是，瞭解馬多夫在對沖基金領域地位的人士中，大多數人或許正困惑於該公司如何月復一月、年復一年取得如此一致、近乎無波動的報酬。

其中一家委託馬多夫管理資產的聯接基金，即費爾菲爾德哨兵基金，過去十一年多以來皆取得正數報酬；這家公司自一九八九年起為馬多夫提供資金，是各家聯接基金中最早與馬多夫建立關係的。其他採取相同策略的聯接基金，在相同期間內取得的績效紀錄也幾乎同樣正面。

■ 缺乏波動性

提出質疑的人，包括目前任職或已離職的交易員、其他基金經理、投資顧問、定量分析師，以及組合型基金管理者，他們對馬多夫採取的可轉換價差套利策略並不陌生；馬多夫產生這等利潤總額或淨報酬的能力或許可信，最讓這些業界人士困惑的是報酬的一致性。

這十來位人士在不具名的情況下提出其觀點、推測與意見。他們發現，其他正在採用或曾經使用這個策略的人，得到的成果遠遠落後於此。據稱，該策略指的是買進一籃子與某個指數密切相關的股票，同時賣出指數的價外買權，以及買進指數的價外賣權。

這個策略可以如此形容：為投資組合戴上一個「頸圈」，大盤上漲時，相較於市場指標指數，利潤將受到限制；同樣的，大盤下跌時的損失也受到限制，損虧幅度低於指標指數。總之，這個策略為投資組合設置了上限和下限。

馬多夫的策略是設定了數組股票，每一組大約三十至三十五種股票，大多數與標準普爾一〇〇指數相關。根據費爾菲爾德哨兵基金的行銷文宣簡介，賣出買權是為了提升「股價不動時的報酬率，同時允許股票組合上漲到買權履約價格的水準」。至於賣權，同一份資料表示「大部分成本由賣出買權的利潤所支付，並且限制了投資組合的虧損幅度」。

「透過調整選擇權的履約價格、提高賣權比重，或降低買權比重，即可因應市場的漲跌傾

向。然而，標準普爾一○○指數賣權的標的價值將維持在接近股票組合的水準。」該行銷文宣如此總結。

馬多夫管理這些資產的期間，這個策略似乎可行，且帶來非凡績效，而馬多夫宣稱他交易的幾乎都是場外交易市場的選擇權。

我們再次以費爾菲爾德哨兵基金為例子，過去一百三十九個連續月份的績效紀錄裡，該基金僅在其中四個月份出現虧損，總共損失不超過五十五個基本點；其他月份則創造高度一致的總報酬率，每個月略高於一．五％，年淨報酬率大約十五％。

如果以絕對累積報酬計算，馬多夫／費爾菲爾德哨兵基金在資料庫裡同時期的基金中排名第十六位。

過去五年來，具有報酬紀錄的四百二十三家基金，大多數的資產總額都比費爾菲爾德更低，歷史紀錄也更短。若以絕對報酬排名，費爾菲爾德哨兵基金位於二百四十位；如果以風險調整後報酬排名，即以夏普比率（Sharpe Ratio）而論，該基金的名次將躍升至第十名。

大多數觀察者訝異的不是年報酬率，雖然對這個策略而言太高了，但這樣的報酬率也可能來自該公司的造市商業務與交易執行能力。真正讓人驚訝的是，這家公司竟然能夠創造如此平穩、波動性極小的報酬。

相似策略的採用者中，最知名的是一九七八年開始公開交易的共同基金 Gateway，該基金

在同時期取得的報酬遠遠更低，而且呈現更高的波動性。

費爾菲爾德公司交給馬多夫操作的資金，累積複合報酬率高達三九七‧五％。相較於蘇黎世資料庫中四十一家基金在同一時期，即一九八九年七月至二〇〇一年二月間的表現，費爾菲爾德哨兵基金就風險調整後的報酬而言排名第一，夏普比率三‧四、標準差三‧〇％。（如果嚴格以標準差排名，費爾菲爾德哨兵基金則排名第三，落在另兩家市場中立策略基金之後。）

■ 問題重重

很少人知道馬多夫證券是一家對沖基金管理公司，人稱伯尼（Bernie）的伯納‧馬多夫是創辦人，也是主要負責人；他對此表示，原因之一在於這家公司從來沒有聲稱自己是基金管理公司。

至於馬多夫的聯接基金，目前已知包括紐約費爾菲爾德哨兵基金、崔曼特顧問公司（Tremont Advisors）的整體市場（Broad Market）基金、倫敦 F I M 經營的 Kingate 基金，以及瑞士的 Thema 基金。這些基金收取所有因投資報酬而得的績效獎金（不需支付管理費）、負責所有行政與行銷作業、集資，並且與投資者接洽。

他說，馬多夫證券的角色是提供投資策略與執行交易，並為此收取佣金。雖然伯納‧馬（馬多夫證券同時也管理數量不明的捐款、富裕的個人與家族辦公室資金。

多夫拒絕透露管理資產總額，但他不否認該數額介於六十億至七十億美元之間。

馬多夫將公司的角色比喻為證券經紀經銷商的私人管理帳戶，經紀經銷商提供投資點子或策略，然後執行交易，讓這個帳戶賺錢，並且從每一筆交易收取佣金費用。

懷疑者對這樣的投資計畫感到訝異、迷惑，又充滿好奇，他們最質疑的一點是績效紀錄中幾乎不會波動的每月報酬。

另一方面，他們對於某些表現也深感不可思議，馬多夫擁有掌握市場時機的驚人能力，總是能夠在市況惡化前套現，而且還能在不明顯影響市場的情況下買賣標的股票。

此外，專家也提出了以下疑問：無人能採用相同策略創造相等的報酬；華爾街其他公司沒有覺察到這個基金與其策略的存在而與之對作，這是經常發生的事，卻不見於這個案例，因此也是疑點之一；馬多夫證券為何甘於只賺取交易佣金，而不設立一個獨立的資產管理部門，以對沖基金的形式直接面向投資者，並且把績效獎金留在自己的口袋？或者，反過來說，為什麼馬多夫不直接向貸款者取得資金？貸款者通常願意以 LIBOR ＋利率為一個完全對沖的投資組合提供高達一對七的槓桿資金，而馬多夫大可以利用自營的形式管理這個基金。

同一群懷疑者也推測，至少有一部分報酬必定來自其他與馬多夫的造市商業務有關的活動，例如造市商業務所賺取的買賣價差，可能在某些時候被用來「補貼」該基金。

根據這種觀點，馬多夫證券的優勢在於，基金所提供的資金可以被該公司用作「偽股

本」，因而能夠在不需要借貸的情況下利用高度槓桿，或製造遠遠多於其他任何情況所可能出現的訂單流量，以得到更多造市業務。

而且即使對此策略有所瞭解的四、五位專業人員，相信該策略能夠產生馬多夫所聲稱的報酬，他們當中大多數人仍然認為，馬多夫必定同時利用標準普爾一○○指數以外的其他股票和選擇權，或者還有其他操作。

雖然伯納‧馬多夫宣示其專有權利，而拒絕提供與交易策略有關的詳情，但對於其他所有疑問，他都願意回應。

馬多夫表示，這個資產管理策略所創造的保守、低風險報酬，就絕對報酬而言，根本比不上業界知名基金經理的表現，因此他在筆者此次面訪和數次電訪中，對這個策略所引發的興趣與關注，由衷地覺得好笑。

■ 缺乏波動性的假象

馬多夫說，基金績效表面上缺乏波動，是基於每月和每年的報酬評估而產生的假象。他表示，以盤中、週間或月中表現來說，「波動性隨處可見」，基金資產甚至經歷高達一％的跌幅。

然而就整體而論，可轉換價差套利策略在多頭市場裡表現最好。馬多夫指出，直到目前為止，「我們從一九八二年開始經歷多頭市場，所以在這個時期採用此策略非常理想。」

況且，馬多夫說，市場波動性是這個策略的好朋友，因為其根本理念之一就是在突然上漲時履行買權合約，如果選股得當，這樣的策略將提升獲利表現。

在當前的空頭市場，有些專家認為該基金應該呈現負數報酬，但虧損幅度可能低於市場指標指數，馬多夫則說，在這樣的環境下，這項策略的管理變得更加困難了。儘管如此，他的績效仍然維持正數，只有在二月持平。

他補充，這個策略不適用於曠日持久的空頭市場，或「沉靜、蕭條的市場」。股市處於類似一九七〇年代的市況時，這個策略如果創造相當於美國國庫券的報酬，就已經是大幸了。有人對該公司在這些領域展現了掌握市場時機與選擇股票都是這個策略奏效的重要因素。有人對該公司在這些領域展現了強大能力而感到驚訝，馬多夫將之歸功於多年的經驗、提供卓越且低成本交易執行能力的尖端技術、優良的專利股票與選擇權定價模型、良好的基礎設備、造市能力，以及來自每日處理大量訂單流量所得的市場情報。

他說，策略與相關交易大多數由專利「黑盒子」系統的訊號所觸發，這個系統也允許人為介入，在決策過程中考慮了該公司專業人員的「直覺」。「我不想搭一部沒有駕駛員的飛機，」馬多夫說，「我對自動駕駛系統的信心僅到此為止。」

詢及該公司移動大量資金進出部位時，如何具體管理風險與限制市場衝擊，馬多夫回應：「我並不打算教會全世界的人使用我們的策略，更沒有必要交代我們的風險管理方法的所有細

節。」他重申，以他的公司那冊毋庸置疑的能力與優勢來說，這樣的成果是可能達成的。

■ 多組股票籃子

他表示，買賣標的證券時避免衝擊市場，是這個策略的主要目標之一。實際作法是建立比重不一的各種股票「籃子」，有時候多達十幾個，以便花上一或兩週緩慢地建立或解開部位。

馬多夫說，一籃子股票裡裝著的都是市場上資本流動性極高的證券，因此進出市場的策略比較容易管理。

他也強調，當公司正在等待特定市場機會時，用於該策略操作的資金會先投資到國庫債券。他並沒有透露該策略為了維持這樣的報酬，隨時需要的可部署資金規模，但表示「目標是百分之百的投資」。

至於其他公司無法以這個策略複製同樣的成果，馬多夫再次說明，原因在於自家公司優良的營運結構。他說，人們可以在各種不同的領域裡觀察到相同的現象，造市商公司也不例外。根據他的觀察，華爾街許多大型證券經紀經銷商，過去曾經嘗試複製這個早已建立起來的造市商營運模式，可是一旦覺察到這個嘗試難以成功後便放棄，然後反過來試圖以天價收購他們。

（馬多夫說，他曾經收到不少人開價收購的提議，但是到目前為止，這些提議都被他拒絕了。

了，因為他和在自家公司上班的家人與親戚，至今都享受著自己的工作，以及這個公司所賦予的自由，並沒有意願為他人工作。）

他進一步說明，其他公司可以複製相同的策略，嘗試得到相等的績效，但最終得到的報酬可能並不一樣，因為「你需要一部實體的營運機器，以及大規模的業務」，才能得到相同的成果。然而，他表示許多華爾街公司確實在自營交易業務裡使用這個策略，卻沒有注入更多資金，因為別的業務所帶來的資本報酬更為理想。

專為這個策略設置一個自營交易部門，或者為了收取績效獎金而設立一個獨立的資產管理部門，馬多夫認為這類做法都與他公司最主要的造市商業務產生衝突。

■ 收佣金就夠了

他說，「我們非常樂於」為那些基金執行交易而「收取佣金」。而業界觀察者認為，這樣的做法為馬多夫的公司提供了一個完全合法的機會，在預先掌握交易時機的優勢下，附帶進行自營交易。

馬多夫表示，設立另一個部門直接提供基金服務，並不是一項具有吸引力的提案，因為他和公司都沒有意願耗費心力處理相關的行政和行銷工作，更別說接洽投資者。

他說，營運中的各部門都可以擴展，但是公司決定專注於核心力量而非過度擴展。他表

示，受委託操作其他基金所提供的資金以及該公司所管理的帳戶，提供另一個相當穩定的收入來源，這也意味著某種程度的營運多樣化。

對於該公司被認為使用資金作為「偽股本」來支持造市業務或提供槓桿，馬多夫毫不遲疑地加以駁斥。他說，他的公司不需要採用槓桿操作，而且營運資金非常充足。

據他的敘述，馬多夫證券沒有債務，而且在任何時候皆持有不超過數億美元的資產。

馬多夫說，該公司造市業務只針對市場上資本額與流動性最高的股票，通常是標準普爾五○○指數成分股，大多在紐約證券交易所上市，同時也有兩百種資本額最高的納斯達克交易所上市股票，因此幾乎不存在部位風險。

最後，有人懷疑馬多夫的公司在某些時候，利用造市業務利潤進行補貼以維持基金報酬穩定性，就此說明該公司與基金公司的共生關係，即利用基金所提供的資本作為貸款或股本。對此，馬多夫直呼荒謬。他說，他的公司若有需要，大可以用相當低的利息取得貸款，根本沒有理由瓜分利潤。

「我們為什麼要那麼做？」

儘管如此，當馬多夫針對基金、策略以及低波動的穩定報酬做出說明後，《MARHedge》再次向多位持懷疑態度的專家詢問意見時，大多數仍然表示困惑，並且表明他們依然無法明白，馬多夫如何在橫跨這麼長的時間裡持續取得那樣的成績。

馬多夫認為他至少擁有「四十年來作為交易者的信譽」，他說：「策略就是這個策略，報酬就是那樣的報酬。」至於那些認為背後有所隱匿，甚至試圖尋找解答的人，馬多夫表示他們終將徒勞無功。

附錄三 Appendix 3

世界最大的對沖基金是騙局

二○○五年十二月二十二日提交美國證券管理委員會

馬多夫投資證券有限責任公司

www.madoff.com

■ 開場白：

　　本人為此處提供之情報的第一手資料來源。一九九九年五月，我透過口頭與書面方式，向證管會波士頓辦公室表達對馬多夫投資證券有限責任公司的質疑，當時未有任何媒體公開質疑

這家公司。本報告的撰寫不涉及任何告密者或內幕人士所提供的協助。我的資訊來自第一手觀察，聆聽組合型基金投資人談論，關於他們交託給馬多夫投資證券——已向證管會註冊的投資公司其所操作的對沖基金。我也曾向華爾街各個股票衍生商品交易室的負責人瞭解狀況，而每一個我所接觸的資深經理人都告訴我：馬多夫是騙子。當然，沒有人敢冒著失去工作的風險，挺身揭發國王沒穿衣服，但是……

我是金融衍生性商品專家，為對沖基金與機構投資者執行選擇權策略的操作，親手交易與協助交易的資金高達數十億美元。我曾經管理可轉換價差套利策略的產品，涉及指數選擇或個股選擇權，無論是否利用指數賣權，我都擁有相關的管理經驗。世界上極少數人具備管理這類商品所需要的數學背景，而我就是其中之一。我詳細列出了一系列紅旗警訊，由此而強烈懷疑馬多夫的報酬並不真實。如果他的報酬是真的，那麼馬多夫投資證券公司必然利用其證券經紀經銷業務所掌握的客戶訂單流量而進行搶先交易。

鑒於我即將詳述的個案內容具有敏感性，證管會應該確保這份文件僅在必要的小範圍內傳閱。涉及的公司位於紐約。

這起訴訟將導致華爾街與歐洲一些人的事業被摧毀。因此本報告沒有署名，我的身分資料也沒有出現在報告裡。我在此提出要求，除非得到書面允許，否則我的名字不得向證管會紐約辦公室以外的任何人公開。本報告的作者身分，愈少人知道愈好，我擔心我和家人的安危。除

非得到我的許可，否則本報告在任何情況下都不得提供給任何監管機關。本報告僅限於證管會內部使用。

就我所知，本報告所提及的對沖基金以及組合型基金都沒有參與這個詐騙行動。我相信他們都是無辜的，只是因為缺乏衍生性商品的專業知識，也幾乎不具備定量金融的能力。

■ 馬多夫證券的騙局可能涉及兩種情況：

第一種情況（不太可能）：我在一九三四年《證券交易法》第二十一A（e）條文下提交此案，案中提及的證券經紀經銷業務與電子交易網路（ECN），確實為投資者提供了當事人所宣稱的報酬，但這些報酬是在掌握客戶訂單流量的情況下搶先交易而得。搶先交易提供的當事人質且非公開的訊息，且其執行將導致一方受益而另一方受損，因此可被視為內線交易。根據一九三四年《證券交易法》第二十一A（e）條，證管會可由內線交易的罰款中撥出最高一〇％作為獎金支付。我們已得到證管會法務長辦公室、主席辦公室，以及獎勵金計畫部門的認可，表示證管會能夠且願意支付第二十一A（e）條所述的獎金。如果其中確實涉及內線交易，則這個提案即可成立。

第二種情況（極有可能）：馬多夫證券操作全世界最大的龐氏騙局。如果是這種情況，證管會不會為告密者提供獎金，所以我是為了正義而提交此案。相較於等待做出被動回應，證管

會若能夠主動制止這個龐氏騙局，情況將遠遠更為理想。

政治影響力強大的馬多夫家族，在紐約擁有並且營運著一家證券經紀經銷公司、電子交易網絡系統，以及全世界規模最大的對沖基金。公司創辦人是這個家族的一家之主伯納・馬多夫。

根據馬多夫的官網資料（www.madoff.com），馬多夫是最積極參與納斯達克股票市場創設的五大證券經紀經銷商之一。他曾經擔任納斯達克股票交易所董事主席，同時是全國證券商協會管理董事會成員以及數個委員會的會員。馬多夫也是倫敦的國際證券結算公司（International Securities Clearing Corporation）創始會員。

他的弟弟彼得・馬多夫（Peter B. Madoff）曾任全國證券商協會副主席、董事會成員，以及紐約區主席。他同時活躍於納斯達克股票市場，曾任該交易所的董事會與執行委員會成員，也曾擔任紐約證券交易商協會董事會成員，目前是美國證券存託公司（Depository Trust Corporation）的董事會成員。

一、該家族營運世界規模最大的對沖基金，管理資產估計至少兩百億美元，甚至可能高達五百億美元，但沒有人確切知道馬多夫管理的資金有多少。這是世上最大的對沖基金，卻處在地下運作，著實讓人震驚。然而我們甚至無法確實掌握對沖基金產業的規模，因此以上數字並不足以讓人訝異。這個產業的境外營作實體一直以來缺乏監管，必然導致如此大規模的騙局。我猜測其中涉及的金額極可能在三百億美元左右。

二、雖然伯納‧馬多夫成立的不是對沖基金，但他的機構完全以對沖基金形式營運。馬多夫讓第三方組合型基金公司成立自有品牌基金，以便向馬多夫證券公司提供分批股權融資。作為這些融資的回報，馬多夫身為代理人，採取某種交易策略，並且將報酬輸送回第三方組合型基金及其投資者，這些投資者為馬多夫的證券經紀經銷業務及電子交易網路營運提供了股權資本。馬多夫向投資者表示，他所賺取的部分，是這些投資者帳戶中的所有交易所產生的佣金費用。

紅旗警訊① 為什麼一家美國證券經紀經銷商的運作與籌集資金的方式會如此異於尋常？在監管機關的偵測雷達下，這類營運方式不會顯得特別不妥嗎？對投資者收取的交易佣金，為什麼未向投資者完整披露？註冊在證管會之下的投資顧問，可以同時收取佣金和交易手續費嗎？最重要的是，馬多夫大可以比照業界標準，向投資人收取一％的管

理費，並且抽取利潤中的二○％，為什麼卻寧可滿足於那些未經披露的佣金收費？讓我們做一些簡單的數學運算即可得出：以馬多夫平均每年為投資人提供的十二％年報酬率來說，這個對沖基金未扣除費用的年報酬必須達到十六％。扣除了一％的管理費，投資人得到的是十五％。利潤中的二○％等於其中的三％（○‧二×十五％＝三％），因此投資人所得即剩下附件一《費爾菲爾德哨兵基金的績效數據》中所列出的十二％年報酬率。第三方組合型基金收取的總費用可高達每年四％。既然如此，除非馬多夫操作的是一個龐氏騙局，否則怎麼可能放過這一筆每年平均四％的手續費收入？或者他所收取的未披露佣金，遠遠超過四％？

三、第三方機構成立對沖基金，向投資人籌集資金，但這些資金百分之百轉交給馬多夫投資證券公司，由這家公司採取其宣稱的對沖基金策略進行管理。投注資金的投資人並不知道他們的資產由馬多夫管理。馬多夫刻意向投資人隱瞞了這層關係。「投資」馬多夫的著名美國對沖基金及組合型基金包括：

1. 費爾菲爾德哨兵有限公司（×××）。截至二○○五年五月為止，他們向馬多夫投資五十二億美元。地址：紐約第三大道九一九號十一樓；郵遞區號：ＮＹ一○○二二；電話：（二一二）三一九─六○六○。費爾菲爾德格林威治集團是一家全球性集團，辦公

室設於紐約、倫敦、百慕達；在美國、歐洲和拉丁美洲均設有代表處。在地營運分公司由各政府機構所核准與監管，其中包括向證管會註冊的投資顧問公司「費爾菲爾德格林威治顧問有限責任公司」（Fairfield Greenwich Advisors LLC）、美國全國證券商協會會員經紀經銷商「費爾菲爾德希斯克里夫資本有限責任公司」（Fairfield Heathcliff Capital LLC），以及英國金融服務管理機構核准與監管的「費爾菲爾德格林威治（英國）有限公司」（Fairfield Greenwich〔UK〕Limited）。

2. 阿塞斯國際顧問公司。網址：www.aiagroup.com；電話：（二一二）二二三—七一六七；地址：紐約麥迪遜大道五〇九號二二〇六室。這家證管會註冊的公司截至二〇〇二年的年中，向馬多夫投資了四·五億美元。儘管公司在美國註冊，這家組合型基金的投資人大多數為歐洲人。

3. 布瑞希爾全天候基金。截至二〇〇〇年三月為止，向馬多夫投資了×××百萬美元。

4. 崔曼特資本管理公司（Tremont Capital Management, Inc.），公司總部位於紐約州拉伊市（Rye）西奧多弗姆德大道（Theodore Fremd Avenue）五五五號，電話：（九一四）九二一—三四九九。崔曼特公司以顧問與全權委託的形式管理超過一〇五億美元資產；客戶包括機構投資者、公共與私人退休基金、《僱員退休收入保障法》計畫、大學捐贈基金、基金會、金融機構，以及高淨值客戶。崔曼

特公司為奧本海默基金公司所有，而後者為美國萬通保險（Mass Mutual Insurance）公司所有，因此擁有足夠的儲備資金讓投資人免於損害。美國萬通保險公司目前正在接受麻塞諸塞州總檢察長、美國司法部以及證管會的調查。

5. 由ＦＩＭ顧問有限公司營運的 Kingate 基金，總部位於倫敦聖詹姆斯街二十號；電話：＋四四—二〇—七三八九—八九〇〇；傳真：＋四四—二〇—七三八九—八九一一；網站：www.fim-group.com。不過，該公司的美國子公司（FIM（USA）Inc.）位於紐約第三大道七八〇號；電話：（二一二）二三三—七三三二一；傳真：（二一二）二三三—七五九二。

6. 在二〇〇二年的歐洲行銷行程中，我在巴黎與日內瓦接觸的×××組合型基金，皆為馬多夫的投資者。他們都說馬多夫是最好的投資經理！本報告附件三列出了部分投資馬多夫的基金經理和私人銀行。

四、向在美國註冊的經紀經銷商提供分批股權融資，這大有問題，原因如下：

1. 為第三方對沖基金提供投資報酬，相當於馬多夫向他們貸款。一九九〇年至二〇〇五年五月，每十二個月的報酬率介於六·二三％的低點和十九·九八％的高點之間，期間十二個月投資報酬率平均為十二·〇〇％。若加上四％的年度管理費與利潤分成，意味著

馬多夫必須取得十六％的年均報酬率，才能讓投資人得到十二％的報酬。我從沒聽說過

哪一家經紀經銷商會以如此高昂的借貸成本為公司籌資（來源：附件一的費爾菲爾德哨

兵有限公司自一九九〇年十二月至二〇〇五年五月的報酬數據）。只要四處打聽一下，

我保證你會發現馬多夫是華爾街唯一一家支付十六％籌資成本的公司。

2. 經紀經銷商通常在短期借貸市場上融資，並且以 LIBOR（倫敦同業拆放利率）加減一

些價差作為大部分隔夜融資的標準。LIBOR＋四十個基本點才是馬多夫公司這等規模的

經紀經銷商合理的借貸利率。

紅旗警訊②既然可以在短期借貸市場上取得更便宜的資金，為什麼一家證券經紀經

銷商會選擇以如此高的利率集資？我馬上想到的理由是：馬多夫禁不起短期借貸市場所

必要的盡職調查。如果查爾斯·龐茲當時發行的是利率為五〇％的三個月存期銀行票

據，而不是未受監管的龐氏票據，銀行監管委員會大概很快就會制止他。龐氏騙局的成

功關鍵在於承諾提供優渥報酬，但必須在資本市場未受監管的領域裡實現。直到二〇〇

六年二月以前，對沖基金仍未被納入證管會的監管範圍。

五、第三方對沖基金和組合型基金推銷這個投資馬多夫的對沖基金策略時，都未提及馬多

夫的名字，更被阻止在績效報告或行銷文案裡說明馬多夫是這項投資的經理人。仔細查閱附件

一，馬多夫的名字完全沒有出現，然而他才是背後真正的對沖基金經理，是這個基金的全權代理人。

紅旗警訊③為什麼要如此保密？

如果我操作的是全世界最大的對沖基金，而且報酬如此豐厚，我必定會盡一切所能向世人宣傳，並且在所有業界排名裡取下榜首寶座。舉個業界的例子，無論是共同基金公司、創投公司或槓桿收購公司，哪一家不吹噓其管理資產的規模？問問自己，為什麼全世界最大的對沖基金必須保密其管理人身分，甚至不願意讓投資人知道他就是資產管理者？馬多夫的目的或許就是為了不讓證管會和金融監察局知道他的存在？

六、第三方組合型基金從不讓投資人知道背後真正的資金管理者，並且如此說明他們的投資策略：這個對沖基金的目標，是以低波動率穩定達成長期成長。投資顧問只在美國進行投資，採用的是一種被稱為「可轉換價差套利」的策略。一般而言，這種投資操作將會買進由三十五至三十五支大型股組成、並且與大盤市場密切連動的一籃子股票（例如美國運通、波音、花旗集團、可口可樂、杜邦、埃克森、通用汽車、IBM、默克、麥當勞）。為了達到對沖的目的，基金經理賣出OEX指數價外買權，同時買進OEX指數價外賣權。賣出的買權和買進的賣權，美元金額皆與那一籃子股票相等。

七、我曾親自採用可轉換價差套利策略，並且知道馬多夫的操作方法所承擔的風險，遠遠比上述第六項所描述的風險更大。他的策略根本比不上一個僅僅買進指數的投資方法，而且完全不可能產生介於六・二三％至十九・九八％的年報酬率。馬多夫的策略甚至無法超越美國國庫券的報酬。該策略的明顯缺陷如下：

1. 關於收入的部分，該策略買進三十至三十五種大型股票，同時賣出價外買權，以對沖那一籃子股票的價值。這個策略有三種可能的收入來源。

(1) 從股票股息賺取收入。假設在這十四年半期間，股息貢獻了二％的年均報酬率。這就解釋了扣除費用前那十六％年均報酬率的其中二％，而剩餘的十四％仍有待解釋。

(2) 賣出OEX指數買權而賺取收入。我們同樣假設賣出場外交易市場價外買權可以產生另外二％的年均報酬，因此十六％的報酬率中還有十二％有待解釋。二○○五年十月十四日，星期五，只有十六萬三千八百零九份OEX指數買權尚未平倉（也就是所謂的「未平倉量」）。十六萬三千八百零九份合約，乘以一百美元的合約乘數，再乘以該指數收盤價五五○・四九，結果得以對沖相當於九十億一千七百五十二萬一千六百四十一美元的股票。

(3) 賣出上漲的股票而得到資本收益。這部分的收入必須占該對沖基金策略的極大分

額。到目前為止，有十二%的報酬率尚待解釋。然而透過場外交易買進的OEX指數賣權，每年的成本**至少八%**（大多數年份都遠高於此，但目前所有未證實的事項都先假定有利於馬多夫）。因此，馬多夫挑選的股票每年必須取得二○%的利潤。這意味著，他成了一九九○年以來全世界最傑出的選股大師，成就甚至超越華倫‧巴菲特與比爾‧米勒（Bill Miller）。可是，沒有人聽說過馬多夫專精於選股，更別說是世界級的大師。如果他真的有能力賺取二○%的年均報酬，為什麼卻如此默默無名？

紅旗警訊④我估計馬多夫管理的資產規模介於兩百至五百億美元，以這樣的規模而言，OEX指數買權的九○‧一七億美元未平倉量根本不足以為他產生收益。單是費爾菲爾德哨兵公司，就對馬多夫投資了五十一億美元。儘管馬多夫表示他僅透過場外市場交易指數選擇權，但這是不可能的。就這類基本形式的金融衍生性商品而言，場外市場的規模絕對不可能比掛牌交易市場大上好幾倍。

2.至於保障的部分，是買進OEX指數價外賣權。這樣的做法將產生每個月的成本，並且損害收益；這就是馬多夫策略的最大問題，以至於他連○%的年均報酬都不太可能得到，更違論費爾菲爾德哨兵基金的績效報表裡所列出的十二%年報酬率。即使馬多夫靠股息賺取二%的收益，再靠賣出買權得到另二%的收益，買進賣權所付出的成本仍然會

讓這個策略每一年持續虧損。總之，他不可能每一年為投資人謀取十二％的淨利潤。如

果他真的買進指數賣權，這道數學題無論怎麼算都不合理。

紅旗警訊⑤馬多夫必須買進[價內賣權]，因為他在過去十四年半以來只有七個月小幅

虧損。他最大的月虧損只有○‧五五％，所以他買進的賣權必須是價內賣權。價內賣權

非常、非常昂貴。一份一年期的價內賣權成本可能超過八％，視市場波動率而定。若利

用賣權作為保障，八％的成本在那十四年半期間的大部分時候都是極低的估算！假設馬

多夫確實每年只付出八％就能得到賣權的保障，同時假設他靠股息賺取二％，賣出買權

再賺取二％，也仍然得虧損四％。八％的賣權成本＋二％的股息收入＋二％的買權發售

收入等於負四％。因此，我證明了馬多夫必須取得至少十六％的年報酬率，才能讓投資

人得到扣除費用後的十二％報酬。這意味著，其餘收益只能靠他挑選的那三十五支大型

股在市場上漲價。回顧過去的市場危機，比如一九九七年亞洲貨幣危機、一九九八年俄

羅斯崩盤與長期資本管理公司危機，以及二○○○至二○○二年的致命空頭市場，馬多

夫得要有何等的好運氣，才能創造上述報酬。而且在這些危機暴發期間，以指數賣權作

為保護的成本遠遠高於八％。就數學的角度來說，附件一所顯示的績效完全不合理。這

樣的報酬率實在太漂亮，根本不現實。

3. OEX（標準普爾一〇〇指數）在二〇〇五年十月十四日的收盤指數為五五〇‧四九，這表示每一份賣權合約可對沖價值相當於五萬五千零四十九美元的股票（一百美元的合約×OEX收盤指數五五〇‧四九＝對沖五五〇四九美元的股票）。同一天，OEX指數賣權的未平倉合約數量為三十萬七千一百七十六份，這意味著當時有相當於一百六十九億九百七十三萬一千六百二十四美元的股票透過OEX指數賣權而得到對沖（十月十四日存在於市場上的三十萬七千一百七十六份未平倉合約×每一張OEX指數賣權合約的五萬五千零四十九美元對沖價值＝相當於一百六十九億九百七十三萬一千六百二十四美元的股票獲得對沖）。注：我在計算中未納入幾千份的OEX LEAP選擇權賣權合約，因為這是長期的選擇權合約，與馬多夫所謂的可轉換價差套利策略無關。

紅旗警訊⑥ 我估計馬多夫管理的資產規模極有可能在三百億美元左右，或最少也有兩百億美元；如果根據第三方對沖基金的行銷文案所描述，馬多夫用來對沖持股所需要的賣權合約數量，將超越市場上未平倉的OEX指數賣權合約。換言之，市場上存在的指數賣權合約，根本不足以讓馬多夫執行他所聲稱的對沖策略！而且，以這類基本形式的標準普爾一〇〇指數賣權合約來說，場外交易市場的規模不可能大於掛牌交易所。

4. 我透過數學運算證明了馬多夫無法利用市場上的指數賣權和買權進行對沖。某一家組合型基金告訴我，馬多夫僅在場外操作，而且只透過瑞銀（UBS）和美林證券進行交

易。我未向這兩家公司求證，因為顯然不是真的——一家證券經紀經銷商不可能每個月透過場外交易市場執行兩百億至五百億美元的指數賣權交易，卻只在特定的兩家公司進行。況且，如果馬多夫確實買進場外交易市場的指數賣權，那麼他的年均報酬率不可能是正數！即使以最便宜的方式買進賣權，每年也必須支付八％的成本。而為了將成本降低到八％，馬多夫必須買進一年期的價內賣權，然後持有一年。他賣出買權合約所得到的收入，無論如何都遠遠不及攤平賣權的取得成本。

紅旗警訊⑦對於瑞銀和美林而言，對手信貸風險太大，這些公司的信貸部門不可能批准馬多夫的交易。證管會務必要求馬多夫出示他透過這兩家公司買賣場外選擇權的交易單。接著，證管會應該前往這些公司的場外金融衍生性商品交易部門，約談內部的交易負責人，並且要求查閱馬多夫的交易單。然後要求營運主管核實這些單據，同時要求查看所有利用場外買權與賣權對沖的股票和上市選擇權庫存。如果這些公司無法出示抵銷的對沖部位，那就意味著他們串通馬多夫進行詐欺。如果有任何經紀商的衍生性商品交易部門試圖掩護馬多夫，這個醜聞必然會成為財經媒體的新聞爆點，但投資者至少還有財力雄厚的公司可以起訴。

紅旗警訊⑧場外交易的選擇權比掛牌市場上的合約更貴。交易場外選擇權時，你必須額外為客製化特徵和保密性支付費用。每個月以兩百億至五百億美元的規模交易是行

不通的，買賣價差會太大，抵銷了所有可能創造的利潤。在市場下跌期間，這些經紀或經銷商賣出他們的指數賣權後，必須同時買進掛牌市場上的賣權，或做空股票指數期貨，以對沖風險：就金融衍生性商品市場的流動性來說，他們將被迫支付高昂的交易成本來完成這樣的交易。

紅旗警訊⑨ 每一筆場外交易都需要耗費大量的文書工作以進行追蹤與清算。再者，為什麼高盛、薩克斯和花旗集團都沒有經手處理馬多夫的訂單流量？高盛和花旗的場外衍生性商品市場，規模都遠大於瑞銀和美林。

5. 就我執行可轉換價差套利交易的經驗來說，一個優秀的經理人如果採取這些第三方組合型基金所行銷的策略，他們極可能取得的最好績效，就是國庫券報酬率再扣除管理費。而且，只要市場下跌超過二％，這個策略的最理想報酬就只能是〇％，最糟的情況則視賣權的買進成本，以及位於價外的乖離程度而定。

6. 二〇〇〇年，我利用費爾菲爾德哨兵基金的績效數據，針對馬多夫的對沖基金報酬進行迴歸分析。馬多夫的報酬與股票市場報酬之間的相關系數為〇‧〇六，這與費爾菲爾德哨兵基金在其報酬報表中列出的〇‧〇六β相符。

紅旗警訊⑩一個利用指數買權和指數賣權操作的策略，其報酬本該來自於市場，但結果與大盤市場的相關性卻如此低，這從數學的角度來看完全說不通。這根本不合理！

馬多夫持有的是指數賣權合約，而非個股賣權合約，所以這個策略完全無法規避個股下跌的風險。因此，只要投資組合裡有一、兩支股票因為利空消息而下跌，馬多夫的指數賣權幾乎無法提供任何保護，投資組合必然受到衝擊。然而，馬多夫為期十四年半的績效數據裡只顯示七筆極小的虧損，這些漂亮的數字一點都不現實。最糟糕的月份僅僅虧損五十五個基本點（負百分之零點五五）！而且馬多夫從來沒有經歷過連續兩個月的虧損！這種情況只有兩個可能性：馬多夫是全世界最優秀的選股專家和選擇權經理，而證管會和投資圈從未聽聞；或者，他是個騙子。你要知道，馬多夫的投資組合裡曾經出現世界通訊、安隆、通用汽車或南方保健等公司，而這些公司在他持股期間都曾經暴發負面新聞，甚至醜聞，導致股價像落石般滑落。

八、**紅旗警訊⑪**我在一九九九年第一次向證管會提交此案後，曾有兩篇媒體報導質疑伯納‧馬多夫的投資報酬：

(1) 二○○一年五月七日《巴隆》週刊刊登一篇題為〈不要問、不要說：馬多夫要求投資人一切保密〉（Don't Ask, Don't Tell: Bernie Madoff is so secretetive, he even asks his

investors to keep mum）的文章，作者為艾琳・阿韋德蘭，其中報導馬多夫幾年前涉嫌某件醜聞，卻未被任何監管機關調查。阿韋德蘭女士自此離開《巴隆》週刊。隨此報告附上《巴隆》週刊剪報，該文列舉了諸多警訊。

(2)《MARHedge》前記者麥可・歐克蘭曾到訪馬多夫的辦公室，隨後發表了一篇非常負面的報導，題為〈績效王馬多夫引發質疑〉。文章刊於二○○一年五月一日，其中質疑馬多夫的利潤來源。該報導隨此報告附上（本書附錄二）。歐克蘭先生已同意全力與證管會合作，只待證管會來電安排會面。證管會可以直接與他聯絡。麥可・歐克蘭目前在紐約市的「機構投資者」擔任另類投資總監；電話：二一二─×××─×××，或二一二─×××─××××；電郵：×××@×××。

九、我曾接觸的那些投資馬多夫的組合型基金公司，一再吹噓他們所獲取的報酬，並表示多虧了馬多夫能夠掌握其證券經紀經銷業務的訂單流量，才能創造如此理想的績效。他們認為馬多夫握有經紀經銷客戶的訂單流，因此能夠完美掌握市場走向。

紅旗警訊⑫馬多夫確實能夠透過他的證券經紀經銷業務取得客戶訂單流訊息，但他只是眾多經紀商之一，不可能對市場走向有如此十足的掌握，以至在過去這麼多年來只有數個月份虧損。華爾街所有大型經紀商的虧損頻率都比馬多夫更高。難道所有華爾

公司的交易經驗都比不上馬多夫嗎？除非他真的是華爾街最厲害的交易公司，只有極小的月虧損；否則，他就是個騙子。

十、紅旗警訊⑬我認為馬多夫的報酬如果是真的，唯一的理由就是他搶在客戶訂單流之前進行交易。換言之，假設他以客戶買單的價位多加一分錢，搶先買進股票；股票下跌的話，他只會賠那一分錢，但如果股價上漲，他每股可以賺進好幾分。例如，假設他接到一個客戶想要以每股一百美元買進IBM公司十萬股的訂單，此時他大可以先置入自己的訂單，以每股一〇〇‧〇一美元買進那十萬股。這就是所謂的右尾分布，跟買權的損益分配很相似。這麼做，可輕易為他創造每年三〇％至六〇％，甚至更多的利潤。

至於客戶的賣單，他也可以比照操作。可是，如果馬多夫聲稱的報酬屬實，但實際上透過搶先交易取得，那就構成了以下兩大問題：

問題一：搶先交易是某種形式的內線交易，屬違法行為。

問題二：透過搶先交易賺取利潤，卻向對沖基金交易者說自己利用一種複雜（卻無用）的股票與選擇權策略創造報酬，這構成了證券詐欺。

不久前，我在不同的市況下採用了布萊克—休斯選擇權定價模型（Black-Scholes Option Pricing Model）分析搶先交易的價值，目的在於研究內線取得客戶訂單而搶先交易所創造的金

錢價值。在我的研究裡，模型的輸入值是：市值加權的OEX成分股年波動率為五〇％（空頭市場期間）、國庫券利率為五．八〇％，而平均股價是四十六美元。我由此計算一分鐘、十分鐘，以及十五分鐘期間內的價內買權價值；一年的交易日為兩百五十三天。證管會應該也可以複製以下結果：

一分鐘期間選擇權：交易訊息價值為三美分。

五分鐘期間選擇權：交易訊息價值為七美分。

十分鐘期間選擇權：交易訊息價值為十美分。

十五分鐘期間選擇權：交易訊息價值為十二美分。

結論：伯納．馬多夫曾經在業界刊物裡刊登廣告，說他願意為了獲取其他經紀商的訂單流量訊息而支付每股一美分。如果他以每股一美分取得訂單流，那麼他可輕易每年賺取三〇％至六〇％，甚至更多的利潤。從一分鐘到十五分鐘的所有期間，掌握客戶訂單流所得到的金錢價值，即相等於擁有一張該訂單的有價買權合約。這些隱性買權的價值，相較於馬多夫為每股支付的一美分費用，高出了三至十二倍。如果他真的這麼做，則他聲稱的報酬不假，只是完全仰賴內線交易，所以這是違法的投資策略。

備註：我相當確定，馬多夫操作的是龐氏騙局。但是他也有可能搶先客戶的訂單流執行交易，並且實際賺取了利潤；若是如此，這個案件提交即符合一九三四年法案第二十一A（e）

條所述的證管會獎勵金計畫。然而，搶先交易是一種高回報的操作，馬多夫如果涉及其中，他大可不必以十六％的利率向投資者籌資。因此，馬多夫從事龐氏騙局的可能性遠遠更大。搶先交易是非常簡單的舞弊行為，僅僅需要取得內線消息即可操作。馬多夫煞費苦心到處籌資、要求保密、為資金支付平均十六％的成本，而且還必須訴諸一個幾乎沒有任何投資人（或監管機關）能夠理解的衍生性商品投資方案，這種種跡象都一再讓我們確定：這是一場龐氏騙局。

十一、**紅旗警訊⑭**馬多夫在股市下跌的月份提供補貼！這真是難以置信（而我確實不信），但有兩家組合型基金告訴我，他們也不相信馬多夫能夠在市場下跌的月份維持獲利。他們說，馬多夫在這些月份裡為投資人提供「補貼」，為的是創造一個低波動性的報酬紀錄。這類說詞在龐氏騙局中極為常見。這些投資人說，馬多夫保證他們的帳戶賺錢，而在市場低迷時自行「吞下虧損」。問題在於，無論是投資報酬造假或虛報波動率，都構成證券詐欺行為。組合型基金從業人員得知馬多夫為投資人帳戶補貼虧損，卻未向證管會、金融監察局等監管機關舉報他的證券詐欺行為，這是他們的專業過失。

紅旗警訊⑮一個組合型基金投資人，既然知道某一家證券經紀經銷商在幾個重要方面涉嫌詐欺，包括造假報酬和報酬波動率的數據，為什麼卻又在其他方面選擇相信他呢？我也想要相信牙仙傳說，但某一天發現母親把一個硬幣放到我的枕頭底下之後，我

就再也不相信了。

十二、紅旗警訊⑯馬多夫擁有完美的市場擇時能力。有一位投資人一本正經地告訴我：馬多夫趕在崩盤前把所有股票變現，所以從一九九八年七月到一九九九年十二月期間，他持有百分之百的現金。他是從馬多夫傳真到他公司和保管銀行的交易單得知此事。可是馬多夫擁有的是一家證券經紀經銷公司，可以隨心所欲印製任何交易單。肯定只有極少數的組合型基金要求馬多夫給他們傳真交易單。而且即使收到了交易單，他們真的會拿著單子跟交易所的時間和交易紀錄一一核對嗎？舉例來說，如果馬多夫說他買進了一百萬股通用電汽、賣出價值一百萬美元的場外OEX指數買權，同時買進價值一百萬美元的場外OEX指數賣權；那麼，我們必然會在某個地方找到這些紀錄。通用電汽股票的交易應該顯示於紐約證券交易所或其他交易所的紀錄中，而那些買賣場外期權的經紀經銷商應該可以出示他們為了給馬多夫提供場外期權而執行對沖操作的紀錄，且這所有紀錄中的交易價格必須與馬多夫的交易單吻合。

十三、紅旗警訊⑰馬多夫拒絕外界對他進行績效稽核。一家位於倫敦，資金來自阿拉伯世界的對沖基金與組合型基金公司，曾經要求馬多夫讓一支由四大會計師事務所組成

的會計師團隊對其進行績效稽核，作為該公司盡職調查程序的一部分。他們被拒絕了，並且被告知：「馬多夫只允許他連襟兄弟的會計師事務所稽核他的績效紀錄，這麼做是為了保密，以免馬多夫專屬的祕密交易策略被他人抄襲。」匪夷所思的是，這家組合型基金公司仍然同意把客戶的兩億美元資金交給馬多夫，只因為無法抗擋那穩定報酬的魔力！我們看看，歷史上有多少家對沖基金偽造過績效稽核紀錄？馬上想起的是最近的木江（Wood River）基金，以及曼哈頓（Manhattan）基金；靠偽造稽核紀錄行騙的對沖基金公司不少於十幾家。

十四、紅旗警訊⑱與另一家成立歷史跟馬多夫相當的掛牌選擇權基金公司相比，馬多夫的報酬顯得異常。我在二〇〇〇年分析了馬多夫的報酬，再將之與 Gateway 選擇權基金（股票代號為 GATEX）的報酬對比。分析涵蓋八十七個月的數據，期間馬多夫只有三個月出現虧損，而 GATEX 曾經有二十六個月賠錢。分析期間，GATEX 的年報酬率為一〇‧二七％，馬多夫的年報酬率為十五‧六二％，同期間的標準普爾五〇〇指數的年報酬率則是十九‧五八％。GATEX 的投資策略比馬多夫採用的更具彈性，績效應該比較高，實際上卻表現不如馬多夫。這說不通。馬多夫採取的是劣等的策略，怎麼可能反而賺得更多？

十五、紅旗警訊⑲自二〇〇四年八月以來，已有好幾家選擇權基金首次公開發行股票，其中沒有任何一家享有像馬多夫那樣的高報酬。為什麼會這樣呢？他們都採用類似的策略，但市場上漲時應該會賺得比馬多夫更多，因為這些選擇權基金應該要貴的指數賣權來保護他們的投資組合。股市上漲時，這些掛牌交易的選擇權基金應該要比馬多夫賺得更多，股市下跌時則應該賠得更多。嗯……馬多夫買進昂貴的指數賣權，卻仍享有如此高的報酬，於是我們有了另一個理由相信，馬多夫操作的是全球最大的龐氏騙局。我建議證管會執行一項研究：針對新成立的選擇權基金與馬多夫在二〇〇五年的報酬進行比較，同時考量馬多夫為了保障而買進賣權合約的成本。以當年的市場表現與波動性而言，馬多夫完全不可能創造正數報酬。

十六、紅旗警訊⑳某些全球規模最大、最老牌的金融服務公司懷疑馬多是個騙子。這裡不一一公開點名，僅提出以下幾點：

1.高盛公司主要經紀部門的行政主管告訴我，他的公司對馬多夫的合法性有所質疑，所以不與他有任何業務往來。

2.從一封我在二〇〇五年六月收到的電子郵件看來，我現在覺得馬多夫的末日將近。所有

龐氏騙局的規模擴大之後，最終都會因為不堪負荷而崩潰；現在看來，馬多夫正因為無法承受投資人贖回而遭遇麻煩，以至試圖從歐洲借貸大筆資金。

ＡＢＣＤＥＦＧＨ等人和我，與一位研究組合型對沖基金市場的精明歐洲投資人共進晚餐。他聲稱，不久前馬多夫已經被加拿大皇家銀行和法國興業銀行除名，不再是這些銀行的投資人建構客製化組合基金時可供選擇的個體經理人。

更重要的是，根據這個消息來源，馬多夫向某家歐洲銀行借貸時被拒絕，我認為他說的是法國巴黎銀行（Paribas）。為什麼馬多夫在這個時候需要借貸更多資金？這位歐洲投資人說，馬多夫實際的操作規模「遠高於」我們以為的一百二十至一百四十億美元（單是費爾菲爾德哨兵基金就高達五十三億美元了）！扣除聯接基金的費用後，馬多夫的十二個月淨收益為七％。

3. 一位五大金融中心銀行之一旗下的組合型基金公司職員告訴我，他們公司不會跟馬多夫往來，他們認為這個人肯定不對勁。

看來他能提供的報酬已經下滑了。

十七、紅旗警訊㉑ 一九九八年以前，還未出現電子交易網路系統。馬多夫口頭上向給他資金的第三方組合型對沖基金表示，他擁有電子交易網路系統內部訂單流量訊息的讀取權限；他說這是他付費而取得的，並且表示這是創造報酬的關鍵一環。如果他所說的

屬實，那麼一九九一年至一九九七年，電子交易網路還未出現的時候，報酬從何而來？

在一九九八年之前，他大概只能取得納斯達克交易所的訂單流量，也就是據他所說，每

股支付一美分而取得的。根據第三方基金的行銷文宣看來，他曾買進紐約證券交易所掛

牌的大型股（埃克森、麥當勞、美國運通、IBM、默克等等），就這些股票而言，他在

一九九八年以前根本不具備上述優勢。

十八、**紅旗警訊㉒**費爾菲爾德哨兵公司以伯納‧馬多夫的策略繪製的績效圖表（見附

件一）具有誤導性。標準普爾五〇〇指數的報酬曲線沒有問題，因為線條上下移動，反

映了正數與負數的報酬。費爾菲爾德哨兵基金的績效曲線則具誤導性——那是一條幾乎

呈現四十五度的上升直線。這張圖表所呈現的不可能是報表術語中所謂的累積數據，也

就是「幾何報酬」。圖表肯定是某種形式的算術平均值總和，因為真正的累積報酬，以

圖表列出的每月報酬而言，必定呈現向上彎曲（即上漲斜度愈來愈高）。我的經驗告訴

我，如果一個經理人對他的績效做出錯誤陳述，你就不能相信他。然而馬多夫以某種方

式，成功創造了一個全球規模最大卻又最神祕的對沖基金，由此可見他的投資人沒有執

行盡職調查。而且他是以標準普爾一〇〇指數管理他的投資策略，卻又為何使用標準普

爾五〇〇指數的曲線作為報表的基準？他的績效圖表不是應該畫上標準普爾一〇〇指數

的報酬曲線嗎？

十九、**紅旗警訊㉓**馬多夫為什麼要以十六％的年均利率借錢，還要在竭盡心力後，把一％和二○％的收入流進這些第三方對沖基金、組合型基金的口袋？這難道合理嗎？組合型基金通常只收取一％和一○％的費用，而馬多夫竟然讓他們多收一○％。為什麼？而且為什麼這些第三方基金都沒有在他們的行銷文宣中提及馬多夫？既然他才是基金管理人，投資者有權知道誰在掌管他們的資產，不是嗎？

二十、**紅旗警訊㉔**只有馬多夫的家族成員知道他的投資策略。一家管理幾十億美元的大型對沖基金，卻沒有任何家族以外的專業人員參與投資過程，你還能找到另一家這樣的公司嗎？不可能，因為那根本不存在。上文所述的《MARHedge》前記者麥可・歐克蘭參訪馬多夫的辦公室時，發現一些極度可疑的警訊，證管會應該盡快與他進行面談。

二十一、**紅旗警訊㉕**馬多夫家族成員在全國證券商協會、納斯達克、美國證券業協會（SIA）、證券存託公司，以及業界的其他重要組織裡身居要位，因此這些機構通常不會懷疑或調查馬多夫投資證券公司。全國證券商協會和納斯達克也不是正大光明且免於

金錢和政治沾汙的監管機構。

二十二、**紅旗警訊㉖** 根據一家投資馬多夫的組合型基金所述，馬多夫每年十二月三十一日都會把持有證券全部套現，據說是為了讓「財務報表更乾淨」。季末或年末的不尋常資金轉移都屬舞弊警訊。最近，經紀經銷商 REFCO 和對沖基金 Liberty 捲入一起「假借貸」醜聞，製造出 Liberty 欠 REFCO 一筆為數四億美元債務的假象，從而讓 REFCO 掩飾其真實的負債情況，股權比例因此變得比真實數字更漂亮。當然，均富國際會計師事務所（Grant Thornton）遺漏了這筆四億美元的帳款；負責執行 IPO 盡職調查的兩大承購商，即瑞士信貸第一波士頓（CSFB）和高盛，也都發生了同樣的疏忽。馬多夫委託他的連襟兄弟負責外部稽核，因此他甚至不需要假裝聘請獨立稽核師來查核他的帳目。

二十三、**紅旗警訊㉗** 一些金融衍生性商品的專業人員會告訴你，馬多夫採用的可轉換價差套利策略顯然就是騙局，而且不可能在過去十四年半期間只出現七次月虧損，更不可能創造十二％的年均報酬率。以下列出一些衍生性商品專家、證管會應該與他們聯絡，聽取他們的看法、看看他們的意見背後的數學依據，以瞭解馬多夫何以是個騙子。

1. 里昂・格羅斯（Leon Gross），花旗集團全球衍生性商品研究部門主管。地址：紐約格林威治街三九〇號三樓；電話：×××或××××。（里昂無法相信證管會至今仍未制止馬多夫，他也很驚訝那些組合型基金竟然相信，這樣一個愚蠢的選擇權策略能夠賺取每年平均十二%的報酬。）

2. 沃爾特（巴德）・哈斯萊特（Walter "Bud" Haslett），特許金融分析師；×××公司；紐約×××××四五五室；電話：×××或××××。（巴德的公司採用選擇權相關策略操作好幾億美元的資金，他熟知其中的數學。）

3. 喬安妮・希爾（Joanne Hill）博士；紐約高盛衍生性商品研究部門的副總裁兼全球主管；紐約廣場一號×××：×××。

二十四、紅旗警訊㉘馬多夫的夏普比率為二・五五（見附件一），相較於業界其他對沖基金，如此高的夏普率是難以置信的。證管會應該找來業界的對沖基金排名，看看費爾菲爾德哨兵基金的夏普率與業界相比是多麼地出類拔萃。然後問問自己：這怎麼可能？為什麼世人還沒有認可馬多夫是當今世界最優秀的對沖基金經理？

二十五、紅旗警訊㉙馬多夫向第三方組合型基金表示他管理著大筆資金，因此不再開放給新的資金加入。然而我見過好幾家組合型基金，一再吹噓自己擁有「特殊管道」與

馬多夫合作。這原本是個詼諧的故事，只是太多歐洲組合型基金向我述說同樣一則引人入勝的故事——他們跟馬多夫太熟了，以至馬多夫看在他們之間的特殊關係分上，即使已不再開放新投資人加入，也為他們破例一次。看來，似乎這當中每一家第三方組合型基金都與馬多夫有「特殊關係」。

二十六、**紅旗警訊㉚馬多夫最大幅度的月虧損為〇‧五五%。場外交易的極短期OEX指數賣權非常昂貴，馬多夫必須買進這類選擇權合約來保護他的投資組合，因而月虧損少於〇‧五五%根本不符現實。**

1.如「紅旗警訊④」所述，馬多夫為賣權合約所付出的成本不可能低於八%，此為保守估計，先假設他一年只透過場外交易買進一份價內賣權合約。然而就數學角度而言，一年期的價內賣權合約的 delta 值為〇‧五；也就是說，OEX指數每下跌一個點數，賣權合約價格的上升幅度是那一個點數的一半，即〇‧五〇美元。因此當市場下跌一‧一%的時候，〇‧五〇的 delta 值將導致賣權價格上漲〇‧五五%，而基金就必須承受〇‧五五%的損失。

2.每當市場下跌超過一‧一%時，馬多夫就必須承擔大於〇‧五五%的虧損；這段期間內，市場下跌超過一‧一%的次數不少。

3. 為了控制虧損，馬多夫只好買進一系列更短期、delta 值更高的高 gamma 賣權（gamma 是二階導數的衡量，表示指數每一美元的變動，將導致的一階導數衡量，即 delta 值的變動。Gamma 值衡量的是 delta 值的變化，而 delta 值衡量的則是指數波動下選擇權價格的變化）。如果你對微積分不熟悉，我以白話文再解釋一遍：馬多夫需要買進一連串一天期賣權，因為唯有這類選擇權合約具備高 gamma 值；他需要確保他的 delta 值變化得夠快，以保護投資組合免於承受超過○‧五五％的月虧損。弄懂這個部分後，接著再來看：如果透過場外交易買進一張一年期價內賣權的成本是八％，連續兩百五十三張（這是一年當中的交易天數）一天期價內賣權合約的成本是兩百五十三平方根（即十五‧九）乘以一年期賣權的成本是八％。十五‧九×八％＝一二七‧二％。如果一年期價內指數賣權的成本是八％，那麼一年當中一系列一天期價內賣權的成本就是一二七‧二％。而這是極度保守的估算！如果再考慮這個策略在週末時仍必須持有股票，你就需要三百六十五份一天期價內賣權，三六五的平方根為一九‧一，因此比較接近真實的賣權成本是一九‧一×八％＝一五二‧八％。這意味著，馬多夫的選股能力不僅是世界頂尖，他還可能是外星人，因為他的持股上漲幅度必須達到每年一五二‧八％，加上發派給組合型基金投資人的十六％毛利潤，再加上我們假設他賺取的四％手續費。他的選股能力必須為他創造大約一七○％的年報酬率，他在第三方組合型基金的行銷訊息裡所闡述的策

略才可能為真。

4.對任何地球人來說，一七○％年報酬率的選股能力都是天方夜譚，如果馬多夫真的辦到了，那麼他很有可能是外星人。ＤＮＡ檢測即足以確定這個可能性。不過，如果馬多夫是具備如此超能力的外星人，他在市場上就取得了不公平的優勢，勢必造成金融市場恐慌。也許他只是一個行騙江湖的地球人——他到底是什麼，你自己選吧！

5.任何人如果具備年報酬率一七○％的選股能力，根本不需要，也不想要招攬投資人。

■ 結論：

一、附上費爾菲爾德哨兵基金自一九九○年十二月以來為期一百七十四個月（十四年半）的報酬紀錄。只有七個月，也就是其中四％的月份出現負數報酬。這漂亮得太不現實！大聯盟球員的打擊率都不可能達到○‧九六○；沒有任何一支美式足球聯盟球隊能夠在一百場比賽中打出九十六勝、四負的成績；我也可以賭上全部身家，保證沒有任何一個基金經理能夠在九十六％的月份創造正數報酬。馬多夫最大的虧損月份僅賠了○‧五五％，而且往往連勝好幾年後，才偶爾出現一個月份的小幅虧損，這是常人無法想像的。世上沒有這麼神奇的基金經理，除非他們操作搶先交易。

二、紅旗警訊多到無法忽視。REFCO、木江、曼哈頓、普林斯頓經濟學家（Princeton

Economics）等曾經暴出醜聞的對沖基金，警訊數量都遠遠不及馬多夫，如今看看那些基金的下場如何。

三、馬多夫經營世界最大且未註冊的對沖基金。他的經營模式是：「組合型對沖基金公司創立自家的基金品牌，然而馬多夫祕密以可轉換價差套利策略為這些基金操刀，卻僅賺取未經披露的交易手續費。」如果這還不算是規避監管的作為，我也不知道怎麼樣才算是。這是個非法的營銷與融資計畫，完全黑箱作業，而且收取隱藏費用（他僅賺取交易佣金）。如果這個產品已經涉及不法行銷，背後的管理怎麼可能合法呢？以我在金融界的經驗，肉眼看見一隻蟑螂，代表看不見的角落裡必定還藏著更多同類。

四、以數學運算來看，這類運用可轉換價差套利策略的基金，不可能創造媲美美國國庫債券更高的收益，更遑論為投資人牟取十二％年均報酬。我和華爾街其他金融衍生性商品專家都可以斬釘截鐵地保證，可轉換價差套利策略絕對不可能創造十六％如此程度的報酬，所以也不可能讓投資人獲得十二％的淨收益。

五、馬多夫每個月需要交易的OEX指數賣權合約數量，超過市場上的所有未平倉量。如果馬多夫只透過場外交易買進OEX指數賣權，作為其交易對手的華爾街公司必然得到集中市場上交易掛牌指數期權，以對沖大部分風險。華爾街任何一家大型衍生性商品交易商都會說馬多夫是騙子。去問問摩根士丹利、高盛、摩根大通和花旗集團的股票衍生性商品交易部門，看

他們對馬多夫的評價如何。他們會告訴證管會：他們無法理解為什麼馬多夫還沒被抓。

六、證管會自二〇〇六年二月才開始被任命監管對沖基金產業，而馬多夫很容易逃過證管會的調查。如果我沒寫出本報告，證管會可能不會想到去調查這些第三方對沖基金的背景。

█ 如果馬多夫操縱的確實是龐氏騙局，將導致以下後果：

一、假設對沖基金的槓桿比率平均為四比一，在這樣一起兩百億到五百億美元規模的對沖基金弊案爆發後，我們輕易就可以算出市場上可能形成一波至少幾千億美元的賣壓。對沖基金市場規模估計為一兆美元，而一個規模占二%至五%的對沖基金突然蒸發，實在難以評估後續衝擊的嚴重程度。接著案發幾天到幾週中，情況將非常慘重，但損害程度應該不及長期資本管理公司危機的層級。以颶風等級來比喻的話，馬多夫被揭發為龐氏騙局的後果相當於二級或三級颶風，而一九九八年的長期資本管理公司危機則是五級颶風。

二、至於對沖基金與組合型基金，如果投資馬多夫的資金高於管理資產的一〇%，則可能面臨強制贖回。這將引發各類對沖基金恐慌性拋售的骨牌效應，無論其股本是否有所關聯。多空型基金或採用市場中性策略的經理人將面臨損失，因為他們的空頭部位上漲而多頭部位下跌；採用可轉換套利策略的基金經理也會賠錢，因為多頭部位的標的債券被賣出，而賣出的股

票買權必須回補平倉；採用固定收益套利策略的基金經理也無可倖免，因為到時候信用利差會變寬。基本上，幾乎所有類型的對沖基金都會因為強制贖回而面臨至少一個月的慘況。其中兩種基金例外──放空型基金和做多型波動性基金可能從中獲利。

三、法國和瑞士的私人銀行是馬多夫最主要的投資人，這將為歐洲資本市場帶來強烈衝擊，因為好幾家大型組合型基金即將因此崩潰。我估計馬多夫的資金有一半到四分之三來自美國境外。這場風波將損及全球金融市場，而歐洲的私人銀行界面對的衝擊最為嚴峻。

四、歐洲監管機關將被指責未盡防制對沖基金弊案的職責。希望這起醜聞能夠發揮警鈴的功能，喚醒他們積極為這些歐洲金融監管機構增加經費與人員。

五、在美國，費爾菲爾德哨兵×××、阿塞斯國際、崔曼特，以及另外幾家對沖基金和組合型基金將會崩解。受盡驚嚇且損失慘重的高淨值投資人，將呼籲政府加強對沖基金的監管。

六、華爾街經紀公司的組合型基金並沒有投資馬多夫。就我所知，這些公司內部的組合型基金皆認為馬多夫是騙子，避之唯恐不及。但這些公司通常經營著大型對沖基金的經紀業務，從中獲得豐厚收入，一旦對沖基金在這波恐慌拋售中陣亡，他們也會受到波及；損失雖然不會太慘重，但仍會觸及痛處。我預測部分投資銀行會認為經紀業務從盈利的角度而言過於波動，最終選擇退場。華爾街將遭一次慘痛的損傷，因為對沖基金和組合型基金是交易收入的一大來源。如果對沖基金業產因此枯萎，華爾街必須另尋替代的收入來源。

七、在這一場對沖基金領域的連環拋售風暴下，美國的共同基金投資人和其他主流商品的長期投資者只會感受到為期一到兩個月的陣痛，他們的市場應該在不久後恢復。

八、這場風波將激怒國會，屆時將有眾議院和參議院的聽證會，就像當年長期資本管理公司危機發生時一樣。

九、那些認為證管會不該監管私人合夥事業的批評者，今後都會永遠靜默了。證管會有望因此擴展權限和提高撥款。反對證管會踏入對沖基金領域的人也沉默了。這事件將強化證管會在華盛頓的政治實力，前提是證管會採取積極主動的態度，針對圍繞在馬多夫投資證券公司的所有紅旗警訊，展開立即、全面性的調查。否則紐約州總檢察長艾略特·史必哲會捷足先登啟動調查工作，屆時又會再次讓證管會備受抨擊，損害這個組織的公信力。

十、對沖基金將面臨監管者、投資人、經紀商，以及交易對手更嚴格的盡責調查，這是好事，早就該如此了。

■ **如果馬多夫利用客戶訂單從事搶先交易，將導致以下後果：**

一、這事件只是在經紀業、紐約證券交易所和納斯達克的眾多汙點中添加一例。紐約證券交易所和納斯達克目前的信譽已接近谷底，所以馬多夫事件對這兩家機構大概造成不了什麼太大的影響。

二、馬多夫投資證券公司將被清算，但整個產業運作如常。後續情況將與REFCO倒閉事件差不多，只是到時候不會有任何一方願意收購這家公司，因為它詐騙了客戶，而事件一經媒體報導，上當的客戶也同樣陷入窘境，不可能再與這家公司打交道。他們不僅切斷所有業務往來，更可能因為損失而提出訴訟。無擔保的放貸者將面臨損失，除此之外，產業環境將逐漸好轉。

三、至少報酬是真的，在這種情況下，賠償事項會讓法院忙上好幾年。集體訴訟律師將振奮不已。許多組合型基金在美國境外註冊，美國的法律可能管不著。我預測這些人為了取回海外資金，將讓許多律師在未來幾年開心地忙著接案子。

四、組合型基金承受的損害應該不大。他們一定會異口同聲地說：「我們不知道這個基金經理採取不法手段創造收益。我們依賴紐約證券交易所和納斯達克監管他們的市場，並且防止搶先交易行為，所以我們沒有理由得為此歸還任何資金。」

■ 附件：

一、費爾菲爾德哨兵有限公司兩頁摘要，包含一九九〇年十二月至二〇〇五年五月的績效數據。

二、二〇〇一年五月七日刊登於《巴隆》週刊的報導：〈不要問、不要說：馬多夫要求投

資人一切保密），作者為艾琳・阿韋德蘭。

三、投資馬多夫對沖基金的法國及瑞士基金經理與私人銀行的部分名單。毋庸置疑的是，必然還有另外幾十家歐洲組合型基金與私人銀行將資金投注在馬多夫的公司。

四、我在二○○一年三月二十九日透過傳真收到的兩頁有關一項投資計畫的發行備忘錄（offering memorandum），從內容看來，我認為發行者為費爾菲爾德哨兵公司；這是好幾項由馬多夫投資證券公司為第三方對沖基金與組合型基金操作的投資計畫之一。我不知道這份資料來源，也不知道傳真者的身分，因為傳真紙的信頭是空白的。文件底下的文字是：I:\Data\WPDOCS\AG_94021597.。

附件一、費爾菲爾德哨兵基金的績效數據

費爾菲爾德哨兵有限公司

基金類型：多空型股票基金

策略說明：

本基金採用一種稱之「可轉換價差套利」的非傳統選擇權交易策略以達成資本增值，這項

策略納入了基金的大部分資產。策略擁有確切的風險和利潤參數，在某個部位建立後即可確定。以下是可轉換價差套利策略的介紹。

典型的部位建立步驟包含：

1. 買進一組或一籃子與標準普爾一○○指數高度連動的股票；

2. 賣出標準普爾一○○指數價外買權合約，合約的美元價值相當於一籃子股票的價值；

3. 買進相等數量的標準普爾一○○指數價外賣權合約。指數買權的履約價格如果高於指數現價，即是價外合約。指數賣權的履約價如果低於指數現價，即是價外合約。一籃子股票通常包含三十五至四十五支標準普爾一○○指數成分股。

這項策略的原理是：建立多頭部位時同步賣出買權，即增加股價不動時的報酬，同時預留空間讓價格上漲到買權履約價的水準。買進價外賣權的部分或全部成本來自於買權的贖回溢價所支付；賣權為股票部位的下跌風險提供保護。改變標準普爾一○○指數買權和賣權的履約價，即可調整部位的多頭或空頭傾向。履約價格偏離標準普爾一○○指數的現價愈遠，代表多頭傾向愈強烈。然而，賣權的標的美元價值永遠貼近於一籃子股票的價值。

表 1.　費爾菲爾德哨兵有限公司基本資料

聯絡資訊	費用與結構
基金：費爾菲爾德哨兵有限公司	基金資產：51 億美元
普通合夥人：雅頓資產管理公司	策略資產：53 億美元
（Arden Asset Management）	公司資產：83 億美元
地址：紐約第三大道 919 號 11 樓	最低投資額：10 萬美元
電話：212-319-6060	管理費：1.00%
傳真：	獎勵金：20.00%
電郵：fairfieldfunds@fggus.com	最低預期報酬率：
聯絡人：費爾菲爾德基金	設定高水位條款：是
投資組合經理：	增資：每月
	贖回：每月
	鎖定：
	創建日期：1990 年 12 月
	投資地：美國
	開放新投資人加入：是

表 2.　費爾菲爾德哨兵基金 1990 年～2005 年之年度報酬率

1990	1991	1992	1993	1994	1995	1996	1997
2.83%	18.58%	14.67%	11.68%	11.49%	12.95%	12.99%	14.00%
1998	1999	2000	2001	2002	2003	2004	2005
13.40%	14.18%	11.55%	10.68%	9.33%	8.21%	7.07%	2.52%

表格 3. 費爾菲爾德哨兵基金與標準普爾 500 指數走勢圖

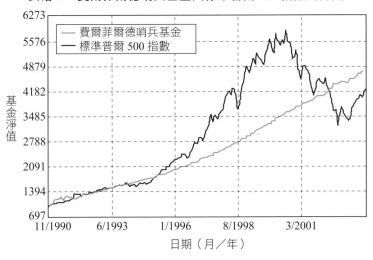

基金淨值

11/1990　6/1993　1/1996　8/1998　3/2001

日期（月／年）

表 4. 基金報酬率

本年迄今：	2.52%	夏普率（12 個月滾動）：	2.56
最高 12 個月報酬：	19.98%	夏普率（年化）：	2.55
最低 12 個月報酬：	6.23%	標準差（月）：	0.75%
年均報酬：	12.00%	標準差（12 個月滾動）：	2.74%
月均報酬：	0.96%	beta 值：	0.06
最高月報酬：	3.36%	alpha 值：	0.91
最低月報酬：	-0.55%	R 值：	0.30
平均獲利：	1.01%	R 平方：	0.09
平均虧損：	-0.24%		
獲利百分比：	95.98%		
複合月報酬率：	0.96%		
最長連續虧損月份：	1 mo.		
最大跌幅：	-0.55%		

表5. 1990年～2005年月報酬率

	1月	2月	3月	4月	5月	6月	7月	8月	9月	10月	11月	12月
1990	N/A	N/A	N/A	N/A	N/A	N/A	N/A	N/A	N/A	N/A	N/A	2.83% E
1991	3.08% E	1.46% E	0.59% E	1.39% E	1.88% E	0.37% E	2.04% E	1.07% E	0.80% E	2.82% E	0.08% E	1.63% E
1992	0.49% E	2.79% E	1.01% E	2.86% E	-0.19%	1.29% E	0.00% E	0.92% E	0.40% E	1.40% E	1.42% E	1.43% E
1993	0.00% E	1.93% E	1.86% E	0.06% E	1.72% E	0.86% E	0.09% E	1.78% E	0.35% E	1.77% E	0.26% E	0.45% E
1994	2.18% E	**-0.36%**	1.52% E	1.82% E	0.51% E	0.29% E	1.78% E	0.42% E	0.82% E	1.88% E	**-0.55%**	0.66% E
1995	0.92% E	0.76% E	0.84% E	1.69% E	1.72% E	0.50% E	1.08% E	-0.16%	1.70% E	1.60% E	0.51% E	1.10% E
1996	1.49% E	0.73% E	1.23% E	0.64% E	1.41% E	0.22% E	1.92% E	0.27% E	1.22% E	1.10% E	1.58% E	0.48% E
1997	2.45% E	0.73% E	0.86% E	1.17% E	0.63% E	1.34% E	0.75% E	0.35% E	2.36% E	0.55% E	1.56% E	0.42% E
1998	0.91% E	1.29% E	1.75% E	0.42% E	1.76% E	1.28% E	0.83% E	0.28% E	1.04% E	1.93% E	0.84% E	0.33% E
1999	2.06% E	0.17% E	2.29% E	0.36% E	1.51% E	1.76% E	0.43% E	0.94% E	0.73% E	1.11% E	1.61% E	0.39% E
2000	2.20% E	0.20% E	1.84% E	0.34% E	1.37% E	0.80% E	0.65% E	1.32% E	0.25% E	0.92% E	0.68% E	0.43% E
2001	2.21% E	0.14% E	1.13% E	1.32% E	0.32% E	0.23% E	0.44% E	1.01% E	0.73% E	1.28% E	1.21% E	0.19% E
2002	0.03% E	0.60% E	0.46% E	1.16% E	2.12% E	0.26% E	3.36% E	-0.06%	0.13% E	0.73% E	0.16% E	0.06% E
2003	-0.27%	0.04% E	1.97% E	0.10% E	0.95% E	1.00% E	1.44% E	0.22% E	0.93% E	1.32% E	-0.08%	0.32% E
2004	0.94% E	0.50% E	0.05% C	0.43% C	0.66% C	1.28% C	0.08% C	1.33% E	0.53% E	0.03% E	0.79% E	0.24% E
2005	0.51% E	0.37% E	0.85% C	0.14% C	0.63% C	N/A	N/A	N/A	N/A	N/A	N/A	N/A

本書記錄我從一九九九年至二〇〇九年對馬多夫詐騙案進行調查的第一手資料。書中直接引述我的記憶為依據。如文中所說明的，有些消息來源提供了珍貴的見解，讓我們得以窺見政府機構與金融公司內部在這段時期所發生的事。本書撰寫過程中採訪的人物包括總監察長大衛·科茲、警長哈里·碧斯，以及我的調查小組裡的每一位成員——法蘭克、奈爾、歐克蘭，以及佳雅特麗。

以調查馬多夫案為主題而寫的不乏其他專書與文章。本書參考著作包括：

· 艾琳·阿韋德蘭的文章〈別問、別說〉，刊於《巴隆》雜誌二〇〇一年五月七日。線上

版：http://online.barrons.com/article/SB989019667829349012.html html。

- 阿韋德蘭的專書《過於美好的獲利：馬多夫沉浮錄》（*Too Good to Be True: The Rise and Fall of Bernie Madoff*），二〇〇九年，Portfolio 出版。

- 麥可・歐克蘭的文章〈績效王馬多夫引發質疑〉，刊於《*MARHedge*》第八十九期，二〇〇一年五月，第一頁。這篇文章完整收錄於本書〈附錄二〉。

- 格雷格・佐克曼與卡拉・斯坎內爾的文章（二〇〇六年，馬多夫誤導證管會並成功脫身〉（Madoff Misled SEC in' 06, Got Off），刊於二〇〇八年十二月十八日《華爾街日報》，A1版。線上版：http://online.wsj.com/article/SB122956182184616625.html

- 格雷格・牛頓（Greg Newton）於二〇〇七年八月十日發表於部落格「*nakedshorts*」（http://nakedshorts.typepad.com/nakedshorts/2007/08/weekend‑reading.html）文章的部分內容。

可以公開查閱的法庭文件，以及我在二〇〇九年二月四日眾議院資本市場小組委員會聽證，與二〇〇九年十月十日參議院銀行事務委員聽證的證詞文字稿，都是本書大量引述的資料；這些文件可從政府網站取得。

致謝

Acknowledgements

本書承載著許多人的貢獻，寫作過程不僅是我個人的努力。致我的好友兼隊友法蘭克·凱西、奈爾·薛洛，以及麥可·歐克蘭，感謝你們這麼多年來，即使在最惡劣的情況下，都願意一起冒著風險前進。你們為這起事件的貢獻太多了；我們一起揭發馬多夫騙局、戳破證管會的無能，你們本該得到與我同等的讚譽。對這國家的核心價值所付出的心力，早已證明了你們的人格。多年來我帶領過許多告密者小組，但沒有一個面對如此嚴峻的險境；無論多困難，你們每一位都挺過去了。而且這是無酬的工作，你們參與其中，只因為那是為正義而行；你們的行動證明了世間某些事物的崇高價值，以至即使沒有酬勞也會奮身投入。這個國家需要更多像你

們一樣的優良公民，因為此時占上風的都是壞人。我希望本書能夠啟發更多人追隨你們的腳步。

致我的私人律師佳雅特麗・卡克魯博士，感謝妳以公益的免費形式成為我的代表律師，並且在這個案件貢獻妳的經驗。妳總是能夠往前多考慮幾步，在思維上超越我們的對手。

感謝我的妻子菲——即使妳得知這項工作有多危險，仍然允許我繼續下去。我承諾絕對不再碰觸另一個可能陷我們家庭於險境的案件。如果我預先料想到這個案子會演變至如此惡劣的地步，我一定不會繼續追查。任何一個丈夫都不應該要求他的妻子帶著槍在樓上防衛。

致David Fisher，感謝你對我們五個人，以及無數次修改與重寫的容忍。沒有人比你更瞭解組織性犯罪，而這就是整個事件的核心——一個跨足全球的犯罪共謀集團。與你共事是一件快樂的事。感謝我們的作家經紀人 Frank Weiman，他的耐性一再被我們考驗。

在此向麥卡特律師事務所（McCarter & English LLP）各位合夥人致謝，在我準備國會作證的過程中，提供公益性的無酬律師服務；他們是伯特・溫尼克、尊敬的保羅・塞盧奇（the Honorable Paul Cellucci），以及比爾・佐克（Bill Zucker）。

致菲爾・麥可，我的首要《反虛假申報法》訴訟案律師，也是與我一起跟許多勇敢告密者團隊合作的知己，感謝你成為一流的強制執行案律師！在此也向第八一、八九、九二、九三、九四、九五與九六號案件的告密者致謝。你們都是保衛國民的沉默英雄，讓國民稅金免於被無

良企業所掠奪。感謝 Thornton & Naumes 律師事務所的 Mike Lesser 律師在我忙於寫作這本書時，讓一切工作順利進行。

感謝帕特‧伯恩斯、傑布‧懷特，以及「納稅人防弊」組織的所有《反虛假申報法》訴訟律師，你們迎向邪惡企業打了美好的一戰。謝謝你們教會我的一切。

感謝註冊舞弊稽核師協會的 Joe Wells 和 Kevin Taparauskas 為我們提供優質的培訓與適時的專業意見。

致惠特曼鎮警察局的哈里‧碧斯警長，感謝你為了我個人安全所做的安排，而且這麼多年來都替我保密。我與家人藉此向麻薩諸塞州惠特曼鎮所有鎮民致意，感謝他們在媒體公開這個案件後給予我們的保護與支持。我也要為這件事帶來的騷動不安而致歉。

感謝我的父親 Louie。無論對手多麼強大，你都會站起來反抗──這就是你給我的教誨。

你曾經看著我失敗，即使我為此而羞愧，你卻始終包容。致我的母親 Georgia，感謝妳成為一個永遠守護家庭的媽媽，也感謝妳成為我最好的老師。

致我過去的營長 Michael N. Schleupner 上校，感謝你成為我的楷模。支持著你為正義之事挺身而出的那一分道德勇氣總是給我啟發。此外，還有 Ken Pritchard 上校、James Berger 中校，以及 Mike Tanczyn 中校，你們都是我的人生楷模。我見證你們為了正義而勇往直前，即使會危及你們在國民警衛隊與陸軍後備隊的職涯發展。道德勇氣是最難能可貴的，你不會因此

而得到勳章，但若缺失了道德，世界馬上崩壞。

致金融服務領域裡許多幫助過我的善人：諾斯菲爾德資訊服務（Northfield Information Services）的丹・迪巴托密歐、康橋匯世投資公司的安德烈・梅塔、Carruth LLC 的戴夫・亨利、ConvergEx 的 Nick Marfino、Meridien Partners 的 Joel Kugler、芝加哥選擇權交易所的 Matt Moran、CFA Institute 的 Bud Haslett、Glenmede Trust 的 Tom Huber，以及 Oxford Trading Associates 的 Jeff Fritz。你們在這次調查過程中所給予的協助無比珍貴。

感謝花旗集團的 Charlie Miles 和 Holly Robinson，你們的敏銳觀察讓我受益良多。感謝里昂・格羅斯的專業分析；我多麼希望證管會當初跟你聯絡——若是如此，事情的後續發展可能就全然不一樣了。在我們小組調查工作的不同階段，你們都提供了各方面協助，證明華爾街確實不乏正直誠懇的從業人員。

我僅向高盛集團的 Joanne Hill 博士、Emanuel Derman 博士、Rebecca Cheong、Michael Liou、Jack Lehman、Mark Zurack，以及 Amy Goodfriend 致上謝意，是你們教會了我所有關衍生性商品的數學。

致《華爾街日報》已故約翰・「頭版」韋爾克，謝謝你為讀者揭發種種腐敗，那些報導總是給我們帶來勇氣與啟發。真正的調查記者是稀有物種，而你絕對稱得上是其中的佼佼者。我思念你。

致《華爾街日報》的格雷格·佐克曼與《波士頓環球報》的 Ross Kerber，感謝你們在騙局東窗事發後第一時間做了報導。事件突發後，你們選擇了相信我，而非證管會。

致CBS電視《六十分鐘》新聞節目的安迪·庫特、Keith Sharman，與魯賓·海曼—康特，謝謝你們讓我有機會向受害者解釋過去所發生的一切。你們的調查技巧無比優異，但也明智地選擇不報導某些你們所發現的資訊，因為你們懂得區分真正的新聞與聳動視聽的操作。

感謝黛安·蘇爾曼在我最需要的時候伸出援手，也感謝你的丈夫 John Davidow。此外，還要感謝美國公共廣播電臺波士頓附屬電臺的 Curt Nickisch 為此事件做了深入報導。致《King World News》的 Eric King，感謝你教導我訪談的技巧。

致我的家鄉賓夕法尼亞州伊利的卡特卓爾高中的大家，謝謝你們的大力支持。尤其感謝的是 Chris Haggerty 與我的數學老師們：Stanley Brezicki、Joanne Mullen、已故的 Mary Denise 修女，以及已故的 Mary DePaul 修女。

感謝艾德·馬尼昂多年對我的信任，更感謝你敦促我堅持下去，你給我的是一種近乎不可理喻的堅定信念。致麥可·加里泰，感謝你盡了最大的努力嘗試說服證管會內部的其他人。

感謝證管會總監察長大衛·科茲，你是我心目中的英雄，我多麼希望我的三個孩子長大後成為像你這樣的人，你那孜孜不倦的總監察長團隊，讓我對政府重拾了信心。感謝副總監察長諾伊·弗朗吉帕奈、David Fielder、海蒂·斯泰貝、克里斯·威森、以及 David Witherspoon。

你們為求真相而奉獻，最終成了勝利的一方。如果證管會採用了你們所有的建議，你們的付出

也就值得了——否則證管會只會重蹈覆轍，而我們的國家必將無法承受。

感謝證管會主席瑪麗・沙皮諾，因為妳的道德勇氣，證管會總監察長的報告才得以公布；

若非妳的堅持，證管會高級職員必定想方設法對報告中的一切內容進行重重審查。

感謝ＦＢＩ探員對這起案件的辛勞付出，讓罪行得以受到司法審判。我個人對探員（以下

僅以名字稱呼）Keith、Steve、Julia、Rob，以及Paul致謝。這個案件已得到妥善的處理。願

你們一切順利；打起精神，讓證據引導你們前進——因為這顯然是一起從地獄來的罪案。無論

如何，你們必然不可能一網打盡；那就盡你們最大的努力把能夠揪出來的罪犯繩之以法吧！對

於你們，我們也不可能有更多的要求了。

接下來，我僅代表小組成法蘭克・凱西、奈爾・薛洛、麥可・歐克蘭，以及我的律師佳雅

特麗・卡克魯，表達他們的重要謝詞。因為有了他們，以及他們的朋友與家人的支持，這個事

件才能圓滿。

法蘭克・凱西感謝他的妻子Judy。他也藉此對已故的Peter W. H. Van Dine少校致意，感

謝他在賓州的美國預備軍官訓練團（Reserve Officers' Training Corps，ROTC）讓法蘭克學會了

領導者的技巧與責任。

奈爾・薛洛感謝他的父母Benjamin與Sevinc Chelo、兄弟John和女兒Sarah Chelo⋯此

外，他也向特許金融分析師 George Devoe Jr.、特許金融分析師 Robert Ferguson、Scott Franzblau，以及 Jeremy Gollehon 致上謝意。

佳雅特麗‧卡克魯感謝他的孩子 Kirin 和 Maya Kachroo-Levine、她的兄弟 Leeladhe 與 Vidyadher Kachroo；她的姻親 Andrea Gauntlet，以及母親 Mohini Dhar Kachroo。她也要特別向以下人員致謝：Martha Minow；Mark Byers；議員 Kanjorski、Frank、Arcuri、Ackerman、Garrett 以及他們所有非常樂於協助的職員們：瑪麗‧沙皮諾‧大衛‧科茲‧Javier Cremades，以及 Global Alliance 的行政主管。

麥可‧歐克蘭感謝他的妻子 Gail 和兒子 Max。

最後，同樣重要的是，David Fisher 向編輯 Meg Freeborn 與 Bill Falloon 表示感謝，還有 Nancy Rothschild 以及 John Wiley & Sons 出版公司裡的所有優秀員工。他們在工作中承受著真實的壓力，卻交出了優異的工作成果。另外，在此也向 Literary Group International 的 Frank Weimann 和 Elyse Tanzillo 致謝。

David 也要感謝 Wallin, Simon & Black 的 Randall Arthur、Linda Yellin、George Cole 以及 Patricia Black：更不忘他的家人：妻子 Laura Stevens、兒子 Taylor Jesse 和 Beau Charles、他們的狗狗 Belle，以及他們的明星貓咪 Buck。

哈利‧馬可波羅

寰宇圖書分類

技 術 分 析

分類號	書名	書號	定價	分類號	書名	書號	定價
1	波浪理論與動量分析	F003	320	41	技術分析首部曲	F257	420
2	股票 K 線戰法	F058	600	42	股票短線 OX 戰術 (第 3 版)	F261	480
3	市場互動技術分析	F060	500	43	統計套利	F263	480
4	陰線陽線	F061	600	44	探金實戰‧波浪理論 (系列 1)	F266	400
5	股票成交當量分析	F070	300	45	主控技術分析使用手冊	F271	500
6	動能指標	F091	450	46	費波納奇法則	F273	400
7	技術分析 & 選擇權策略	F097	380	47	點睛技術分析一心法篇	F283	500
8	史瓦格期貨技術分析 (上)	F105	580	48	J 線正字圖‧線圖大革命	F291	450
9	史瓦格期貨技術分析 (下)	F106	400	49	強力陰陽線 (完整版)	F300	650
10	市場韻律與時效分析	F119	480	50	買進訊號	F305	380
11	完全技術分析手冊	F137	460	51	賣出訊號	F306	380
12	金融市場技術分析 (上)	F155	420	52	K 線理論	F310	480
13	金融市場技術分析 (下)	F156	420	53	機械化交易新解：技術指標進化論	F313	480
14	網路當沖交易	F160	300	54	趨勢交易	F323	420
15	股價型態總覽 (上)	F162	500	55	艾略特波浪理論新創見	F332	420
16	股價型態總覽 (下)	F163	500	56	量價關係操作要訣	F333	550
17	包寧傑帶狀操作法	F179	330	57	精準獲利 K 線戰技 (第二版)	F334	550
18	陰陽線詳解	F187	280	58	短線投機養成教育	F337	550
19	技術分析選股絕活	F188	240	59	XQ 洩天機	F342	450
20	主控戰略 K 線	F190	350	60	當沖交易大全 (第二版)	F343	400
21	主控戰略開盤法	F194	380	61	擊敗控盤者	F348	420
22	狙擊手操作法	F199	380	62	圖解 B-Band 指標	F351	480
23	反向操作致富術	F204	260	63	多空操作秘笈	F353	460
24	掌握台股大趨勢	F206	300	64	主控戰略型態學	F361	480
25	主控戰略移動平均線	F207	350	65	買在起漲點	F362	450
26	主控戰略成交量	F213	450	66	賣在起跌點	F363	450
27	盤勢判讀的技巧	F215	450	67	酒田戰法—圖解 80 招台股實證	F366	380
28	巨波投資法	F216	480	68	跨市交易思維—墨菲市場互動分析新論	F367	550
29	20 招成功交易策略	F218	360	69	漲不停的力量—黃綠紅海撈操作法	F368	480
30	主控戰略即時盤態	F221	420	70	股市放空獲利術—歐尼爾教賺全圖解	F369	380
31	技術分析‧靈活一點	F224	280	71	賣出的藝術—賣出時機與放空技巧	F373	600
32	多空對沖交易策略	F225	450	72	新操作生涯不是夢	F375	600
33	線形玄機	F227	360	73	新操作生涯不是夢—學習指南	F376	280
34	墨菲論市場互動分析	F229	460	74	亞當理論	F377	250
35	主控戰略波浪理論	F233	360	75	趨向指標操作要訣	F379	360
36	股價趨勢技術分析—典藏版 (上)	F243	600	76	甘氏理論 (第二版) 型態 - 價格 - 時間	F383	500
37	股價趨勢技術分析—典藏版 (下)	F244	600	77	雙動能投資—高報酬低風險策略	F387	360
38	量價進化論	F254	380	78	科斯托蘭尼金蛋圖	F390	320
39	讓證據說話的技術分析 (上)	F255	350	79	與趨勢共舞	F394	600
40	讓證據說話的技術分析 (下)	F256	350	80	技術分析精論第五版 (上)	F395	560

技　術　分　析 (續)

分類號	書名	書號	定價	分類號	書名	書號	定價
81	技術分析精論第五版 (下)	F396	500				
82	不說謊的價量	F416	420				
83	K 線理論 2: 蝴蝶 K 線台股實戰法	F417	380				

智　慧　投　資

分類號	書名	書號	定價	分類號	書名	書號	定價
1	股市大亨	F013	280	33	兩岸股市大探索 (下)	F302	350
2	新股市大亨	F014	280	34	專業投機原理 I	F303	480
3	新金融怪傑 (上)	F022	280	35	專業投機原理 II	F304	400
4	新金融怪傑 (下)	F023	280	36	探金實戰 · 李佛摩手稿解密 (系列 3)	F308	480
5	金融煉金術	F032	600	37	證券分析第六增訂版 (上冊)	F316	700
6	智慧型股票投資人	F046	500	38	證券分析第六增訂版 (下冊)	F317	700
7	瘋狂、恐慌與崩盤	F056	450	39	探金實戰 · 李佛摩資金情緒管理 (系列 4)	F319	350
8	股作手回憶錄 (經典版)	F062	380	40	探金實戰 · 李佛摩 18 堂課 (系列 5)	F325	250
9	超級強勢股	F076	420	41	交易贏家的 21 週全紀錄	F330	460
10	約翰 · 聶夫談投資	F144	400	42	量子盤感	F339	480
11	與操盤贏家共舞	F174	300	43	探金實戰 · 作手談股市內幕 (系列 6)	F345	380
12	掌握股票群眾心理	F184	350	44	柏格頭投資指南	F346	500
13	掌握巴菲特選股絕技	F189	390	45	股票作手回憶錄 - 註解版 (上冊)	F349	600
14	高勝算操盤 (上)	F196	320	46	股票作手回憶錄 - 註解版 (下冊)	F350	600
15	高勝算操盤 (下)	F197	270	47	探金實戰 · 作手從錯中學習	F354	380
16	透視避險基金	F209	440	48	趨勢誡律	F355	420
17	倪德厚夫的投機術 (上)	F239	300	49	投資悍客	F356	400
18	倪德厚夫的投機術 (下)	F240	300	50	王力群談股市心理學	F358	420
19	圖風勢—股票交易心法	F242	300	51	新世紀金融怪傑 (上冊)	F359	450
20	從躺椅上操作：交易心理學	F247	550	52	新世紀金融怪傑 (下冊)	F360	450
21	華爾街傳奇：我的生存之道	F248	280	53	金融怪傑 (全新修訂版)(上冊)	F371	350
22	金融投資理財史	F252	600	54	金融怪傑 (全新修訂版)(下冊)	F372	350
23	華爾街一九○一	F264	300	55	股票作手回憶錄 (完整版)	F374	650
24	費雪 · 布萊克回憶錄	F265	480	56	超越大盤的獲利公式	F380	300
25	歐尼爾投資的 24 堂課	F268	300	57	智慧型股票投資人 (全新增訂版)	F389	800
26	探金實戰 · 李佛摩投機技巧 (系列 2)	F274	320	58	非常潛力股 (經典新譯版)	F393	420
27	金融風暴求勝術	F278	400	59	股海奇兵之散戶語錄	F398	380
28	交易 · 創造自己的聖盃 (第二版)	F282	600	60	投資進化論：揭開 "投腦" 不理性的真相	F400	500
29	索羅斯傳奇	F290	450	61	擊敗群眾的逆向思維	F401	450
30	華爾街怪傑巴魯克傳	F292	500	62	投資檢查表：基金經理人的選股秘訣	F407	580
31	交易者的 101 堂心理訓練課	F294	500	63	魔球投資學 (全新增訂版)	F408	500
32	兩岸股市大探索 (上)	F301	450	64	操盤快思 X 投資慢想	F409	420

共　同　基　金

分類號	書名	書號	定價	分類號	書名	書號	定價
1	柏格談共同基金	F178	420	4	理財贏家 16 問	F318	280
2	基金趨勢戰略	F272	300	5	共同基金必勝法則 - 十年典藏版 (上)	F326	420
3	定期定值投資策略	F279	350	6	共同基金必勝法則 - 十年典藏版 (下)	F327	380

程　式　交　易

分類號	書名	書號	定價	分類號	書名	書號	定價
1	高勝算操盤 (上)	F196	320	9	交易策略評估與最佳化 (第二版)	F299	500
2	高勝算操盤 (下)	F197	270	10	全民貨幣戰爭首部曲	F307	450
3	狙擊手操作法	F199	380	11	HSP 計量操盤策略	F309	400
4	計量技術操盤策略 (上)	F201	300	12	MultiCharts 快易通	F312	280
5	計量技術操盤策略 (下)	F202	270	13	計量交易	F322	380
6	《交易大師》操盤密碼	F208	380	14	策略大師談程式密碼	F336	450
7	TS 程式交易全攻略	F275	430	15	分析師關鍵報告 2—張林忠教你程式交易	F364	580
8	PowerLanguage 程式交易語法大全	F298	480	16	三週學會程式交易	F415	550

期　貨

分類號	書名	書號	定價	分類號	書名	書號	定價
1	高績效期貨操作	F141	580	6	期指格鬥法	F295	350
2	征服日經 225 期貨及選擇權	F230	450	7	分析師關鍵報告 (期貨交易篇)	F328	450
3	期貨賽局 (上)	F231	460	8	期貨交易策略	F381	360
4	期貨賽局 (下)	F232	520	9	期貨市場全書 (全新增訂版)	F421	1200
5	雷達導航期股技術 (期貨篇)	F267	420				

選　擇　權

分類號	書名	書號	定價	分類號	書名	書號	定價
1	技術分析 & 選擇權策略	F097	380	7	選擇權安心賺	F340	420
2	交易，選擇權	F210	480	8	選擇權 36 計	F357	360
3	選擇權策略王	F217	330	9	技術指標帶你進入選擇權交易	F385	500
4	征服日經 225 期貨及選擇權	F230	450	10	台指選擇權攻略手冊	F404	380
5	活用數學・交易選擇權	F246	600	11	選擇權價格波動率與訂價理論	F406	1080
6	選擇權賣方交易總覽 (第二版)	F320	480				

債　　券　貨　　幣

分類號	書名	書號	定價	分類號	書名	書號	定價
1	賺遍全球：貨幣投資全攻略	F260	300	3	外匯套利 I	F311	450
2	外匯交易精論	F281	300	4	外匯套利 II	F388	580

財　　務　教　　育

分類號	書名	書號	定價	分類號	書名	書號	定價
1	點時成金	F237	260	6	就是要好運	F288	350
2	蘇黎士投機定律	F280	250	7	財報編製與財報分析	F331	320
3	投資心理學 (漫畫版)	F284	200	8	交易駭客任務	F365	600
4	歐丹尼成長型股票投資課 (漫畫版)	F285	200	9	舉債致富	F427	450
5	貴族 ‧ 騙子 ‧ 華爾街	F287	250				

財　　務　工　　程

分類號	書名	書號	定價	分類號	書名	書號	定價
1	固定收益商品	F226	850	3	可轉換套利交易策略	F238	520
2	信用衍生性 & 結構性商品	F234	520	4	我如何成為華爾街計量金融家	F259	500

國家圖書館出版品預行編目(CIP)資料

不存在的績效 : 穩定報酬的真相解密!馬多夫對沖基金騙局最終結案報告 / 哈利.馬
可波羅 (Harry Markopolos) 著 ; 陳民傑譯. -- 初版. -- 臺北市 : 寰宇, 2019.04
　　面；　公分
譯自 : No one would listen : a true financial thriller
　　　ISBN 978-986-83194-5-5（平裝）

1.金融犯罪 2.美國

548.545　　　　　　　　　　　　　　　　　　　　　　　108003297

寰宇智慧投資 432

不存在的績效：
穩定報酬的真相解密！
馬多夫對沖基金騙局最終結案報告

作　　　者　哈利・馬可波羅（Harry Markopolos）
譯　　　者　陳民傑
編　　　輯　李燊婷
排　　　版　菩薩蠻電腦科技有限公司
封面設計　萬勝安

發 行 人　江聰亮
出 版 者　寰宇出版股份有限公司
　　　　　臺北市仁愛路四段 109 號 13 樓
　　　　　TEL：(02) 27218138　FAX：(02)27113270
　　　　　劃撥帳號：1146743-9
　　　　　E-mail：service@ipci.com.tw
　　　　　http：www.ipci.com.tw
登 記 證　局版台省字第 3917 號
定　　價　500 元
出　　版　2019 年 4 月初版一刷

ISBN　978-986-83194-5-5